U0110835

大展好書　好書大展
品嘗好書　冠群可期

大展好書　好書大展

品嘗好書　冠群可期

象棋輕鬆學
27

象棋八大排局

王首成 編著

品冠文化出版社

　　「象棋八大排局」由「炮炸兩狼關」「火燒連營」「大九連環」「小征東」「帶子入朝」「野馬操田」「七星聚會」和「征西」這八則象棋排局組成。

　　在已出版的棋書中，雖然對「象棋八大排局」都有所涉及，然而限於篇幅，都沒有將「象棋八大排局」作詳盡的論述。多年以來，筆者悉心研究，頗有心得體會，因此編寫了這部《象棋八大排局》。

　　「象棋八大排局」中的「野馬操田」「七星聚會」這兩局棋，與古譜排局「千里獨行」和「蚯蚓降龍」被稱為古譜「四大排局」。

　　一則完美的排局需要幾代人為之研究探索，才能達到精益求精、至臻至善的境界。在「象棋八大排局」的發展過程中，著名民間藝人「阿毛」（湯申生）、「王三」（王壽海）、高文希、「小江北」（朱譜利）、「小寧波」（周雪寶），著名排局家楊明忠、瞿問秋、蔣權、周孟芳、朱鶴洲等，都做出過

傑出的貢獻。

本書對「火燒連營」「帶子入朝」「征西」都有最新研究,「小征東」「七星聚會」也有更為精確豐富的著法;對每一局棋的成局時間(及部分作者)都作了較為細緻的說明,對每一局棋的陷阱和假象也進行了分析,將每一局的最新研究成果詳盡系統地加以介紹,使讀者對「象棋八大排局」的成局過程和淵源,有深入的瞭解,希望得到廣大讀者的喜愛。

本書在編寫過程中,得到安徽科學技術出版社倪穎生老師及象棋特級排局大師朱鶴洲先生、白宏寬先生的大力支持,在此深表謝意!

象棋排局著法深奧,本書不足之處,敬請讀者指正。

王首成 於青島

目　錄

第一局　炮炸兩狼關

　　1817年出版的《竹香齋象戲譜》第三集中的「藍田散彩」，係本局的雛形，因開局紅方可以從縱橫兩個方向抽吃兩只黑車，故稱「炮炸兩狼關」。

　　從圖勢上看，有起手可吃掉黑方雙車的速勝假象，其實黑方有包卒殺的解圍妙著，街頭弈客容易上鉤。後經象棋藝人的演變發展，形成了一些姊妹局。如手抄本《蕉竹齋》和《湖涯集》中都刊載了同類局，圖勢各有不同，在棋攤上影響不大，沒有脫穎而出。

　　上海的棋壇是棋界的「少林寺」，那裡棋迷眾多，名手雲集。民間藝人中亦是藏龍臥虎，高人輩出。20世紀中期，經常有外地的民間藝人聞名去上海擺棋攤，但來滬的民間藝人如果棋藝水準不高，抵擋不住上海高水準弈客的衝擊，不久就會離開上海。

　　當時民間藝人和弈客都很多，還有專門研究排局的高手，故民間藝人僅憑棋譜上的著法遠不能應付這些高手，他們就刻骨鑽研，另找新招，才能克敵制勝。這樣弈客水準的提高，就會迫使民間藝人的水準更高，反過來又帶動弈客水準的再提高。

　　有些排局原來都是中、小型棋局，在弈客水準不斷提高後，象棋藝人們已難變出新招，就只能苦心鑽研，修改圖式，因而產生了新的大局。在「上海攤」的民間，如張寶

昌、「王三」、高文希和「阿毛」，都是當時上海著名的象棋藝人，他們全、殘俱佳，功力非凡，對象棋排局的發展做出了傑出的貢獻。

綽號「王三」的民間藝人，本名王壽海，中等身材、偏瘦，是民間藝人張寶昌的師兄，他們之間的關係非常要好。作為一個民間藝人，他不但象棋排局方面造詣精深，而且對局水準也很高，故他擺設棋攤時，經常和弈客下饒子的棋。

他擅長饒子、饒先、饒雙馬。他棋風穩健，殘局了得，先手常以「仙人指路」開局，後手則應以「單提馬」或「屏風馬進三卒」。1953年，「王三」曾經與象棋國手楊官璘下過兩盤棋，結果是一和一負，足見其功力非同凡響。他還曾經獲得上海市象棋比賽第十三名。

1955年，「王三」在擺設《蕉竹齋》中的「炮打兩狼關」時，遇到了一位棋藝高超的對手。當時雙方弈出了一路棋譜上沒有的新變化，非常精彩。「王三」在事後反覆演變這路變化，並改擬成本局圖勢，此後不斷探索研究，發現修改後的圖勢比原局更加複雜，精妙無比。於是上海的棋攤就開始流行起本局圖勢，而逐步流傳至全國，影響越來越大，發展成為一則江湖名局。

想不到「王三」（王壽海）在擺棋攤時一次偶然的對弈，卻引出了一則民間大局的誕生，堪稱一段傳奇的棋壇佳話。棋攤也正是誕生傳奇的搖籃。他修改後的本局，變化比古局更加深奧，著法更具深度，由原來的中型棋局轉變成一則大局。本局頗受民間藝人喜愛，成為街頭熱門棋局，是「象棋八大排局」之一。

本局脫帽後，是炮多兵對包多卒象的殘局，具有較強的

實戰價值。象棋名家楊明忠、瞿問秋曾先後將其編入 1959 年由上海文化出版社出版的《民間象棋排局選》（第 5 局）和 1985 年由四川蜀蓉棋藝出版社出版的《江湖殘局》（第 38 局）兩本書中。後來象棋名家朱鶴洲也將其收錄於編著的《江湖排局集成》（第 54 局）。現綜合各譜，整理如下：

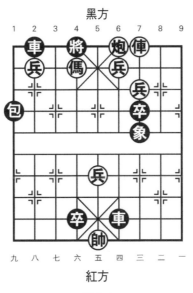

圖1-1

著法：（紅先和）

1.炮四退八①	將4進1	2.兵四平五	將4進1
3.炮四平二②	車2平7	4.炮二進六	象7退5
5.兵三進一	象5進3	6.兵三進一	將4平5
7.後兵進一③	包1平5④	8.帥五平四	包5退2
9.帥四進一	包5進4	10.炮二退六	包5進3
11.帥四退一	包5退5	12.帥四進一	包5進5
13.帥四退一	包5平7⑤	14.兵三平四⑥	包7退3

15.帥四進一	卒4進1	16.炮二進一	將5退1
17.炮二平九	象3退1	18.兵八平七	卒7進1
19.炮九平八⑦	包7平2⑧	20.兵四平五	卒7進1
21.兵五平六	包2平6	22.炮八進六	將5進1
23.炮八退六	卒7進1	24.炮八平五	將5退1
25.帥四平五	包6退4	26.兵七進一	將5平4
27.炮五平二	卒7平6	28.炮二進四	將4進1
29.炮二平三	包6平5	30.炮三平二	象1進3
31.炮二平六⑨	卒6平5	32.帥五平四	將4平5
33.帥四平五	將5平6	34.帥五平六	卒4平3
35.兵六平五	卒5平4	36.帥六平五	包5平9
37.兵七平六	包9退1	38.帥五進一	包9平8
39.帥五退一	卒4進1	40.炮六進一	包8進1
41.炮六平八	包8平5	42.炮八平七	將6退1
43.炮七進一	將6進1	44.炮七退一	包5平3
45.炮七平八	包3平2	46.炮八平七	將6退1
47.炮七退一	象3退5	48.炮七平五	包2平1
49.炮五退一	象5進3	50.炮五進一	包1平5
51.炮五平六	將6進1	52.炮六進一	將6退1
53.炮六進一	將6進1	54.炮六退一	卒3平2
55.炮六平八	將6退1	56.炮八進一	將6進1
57.炮八退一（和局）			

【注釋】

①退炮打車，正著。如改走炮四平八，則將4進1，兵八平七，將4進1，俥三平六，將4平5，兵三平四，車6退6，俥六平五，將5平4，兵七平六（如炮八平六，則卒4平5，

帥五進一，象7退5，兵四平五，包1平5，黑勝），將4退1，俥五退三，車6退1，俥五平六，將4平5，炮八平六，車6進5，炮六退八，車6平5，帥五平四，包1進5，炮六平二，車5進3，帥四進一，包1平8，俥六平三，包8進1，俥三平八，車5退3，俥八平四（如俥八退四，則包8平6，黑勝），車5進2，帥四退一，車5進1，帥四進一，包8平6，俥四平二，車5退3，黑勝。

②如改走俥三平八，則卒4進1，帥五進一，包1平5，黑勝。

③關鍵之著！如改走炮二退五，則將敗局，詳見後文圖1-2介紹。

④如改走將5退1，則兵五進一，包1平6，炮二平四，卒7進1，兵八平七，象3退5，兵五平四，包6平5，兵四平三，象5進7，和局。

⑤紅炮長打黑卒，但因只動副子（帥），不動主子（炮），根據當時慣例，不算犯規，雙方不變可以作和。如改走包5退5，則帥四進一，包5平6，炮二平六，將5退1，兵八平七，卒7進1，炮六平八，卒7進1，帥四退一，卒7平6，炮八平四，包6平9，炮四平八，卒6進1，炮八進七，將5進1，炮八退七，卒6進1，炮八平五，將5退1，帥四平五，包9退2，帥五平六，包9平3，帥六進一，和局。

⑥必須逃兵。如改走炮二平六，則包7退8，兵八平七，將5退1，炮六平八，卒7進1，炮八進七，將5進1，兵七平六，卒7進1，炮八退七，卒7進1，炮八平九，卒7平6，炮九平五，卒6進1，炮五平四，象3退1，兵六平七，將5退1，兵七平八，包7進1，兵八進一，包7退1，兵八平九，將

5退1，紅兵被殲，黑勝定。

⑦如改走炮九進四，則包7平6，炮九平八，卒7進1，炮八進二，將5進1，炮八退六，卒7進1，炮八平五，將5退1，兵七平八，包6退4，兵八進一，將5進1，兵四平五，卒7平6，帥四平五，包6平5，兵五平六，卒6進1，炮五進一，包5進5，黑勝定。

⑧如改走包7平6，則炮八進六，將5進1，兵七平六，卒7進1，炮八退六，卒7進1，炮八平五，和局。

⑨平炮壓眼，正著。流行著法是走炮二進一，以為和局，實則黑勝，演變如下：炮二進一，卒6平5，帥五平四，將4平5，以下紅方有兩種著法，均負。

甲： 帥四平五，將5平6，帥五平六，卒5平4，帥六退一，卒4進1，炮二退六，包5平4，帥六平五，卒4進1，炮二進五，象3退5，炮二平五，象5退7，炮五進二，象7進5，兵七平八，將6退1，兵八平七，將6平5，帥五平四，卒4平5，黑勝定。

乙： 炮二退五，卒5平6，炮二平四，象3退1，兵七平八，包5平8，兵六平五，將5退1，兵五平六（如兵五平四，則包8退1，炮四平八，包8平2，炮八進六，卒4平3，兵四平三，將5退1，黑勝），包8退1，兵八平七，包8平7，炮四平五，象1退3，兵六平七，包7平6，帥四平五，包6平5，黑勝定。

圖1-2形勢，是本局弈完第12著形成的棋勢，主著法後兵進一是謀和的關鍵。如改走炮二退五則將敗局，詳細變化如下：

著法：（紅先黑勝）接圖1-2

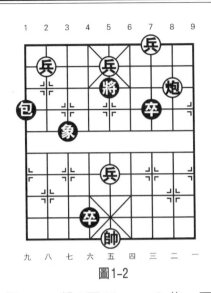

圖1-2

7.炮二退五①	將5平6②	8.炮二平五	卒7進1
9.後兵進一	包1進1	10.炮五平八	卒7進1
11.炮八進三	卒7平6	12.後兵進一	卒6平5
13.後兵進一	象3退1	14.後兵平四	將6平5
15.帥五平四	卒5平6	16.兵四平五	將5平4
17.帥四平五	卒6平5	18.炮八平四③	包1平5
19.帥五平四	卒4平5④	20.炮四進四	後卒平6
21.前兵平四⑤	包5平6	22.炮四退四	卒6進1
23.炮四平八⑥	卒6進1	24.炮八退四	卒5平6
25.帥四平五	後卒平5	26.兵五平六	將4平5
27.炮八進二⑦	卒6平5	28.帥五平四	後卒平6
29.兵六平五	將5平6	30.炮八退二	卒5平6
31.帥四平五	後卒平5	32.兵五平四	將6平5
33.炮八進二	將5平4	34.炮八平六	卒5進1
35.帥五平六	卒6進1（黑勝）		

【注釋】

①這步退炮是想擺脫以往被動受困的進兵著法而於近年發掘出來的變著，實則弄巧成拙，以後黑方可以取勝。

②出將，取勝要著。如走平包照將去兵，則均無法取勝。例如黑方改走包1平5，則帥五平四，卒4平5，後兵進一，卒7進1，後兵進一，包5平9，炮二平五，將5平4，後兵平四，卒7進1，炮五進四，包9平6，兵四進一，卒7進1，炮五平九，卒7進1，炮九退五，卒7平6，兵四平五，象3退1，炮九平七，象1進3，炮七平九，卒5平6，帥四平五，後卒平5，後兵平六，將4平5，炮九進八，將5退1，兵六平五，將5平6，兵五平四，卒6平5，帥五平四，後卒平6，炮九退八，將6平5，兵四平五，紅兵遮將，和定。

③如改走兵八平七，則卒5進1，炮八平四，包1平5，帥五平四，卒4平5，炮四進四，後卒平6，後兵平四，包5平6，炮四退四，卒6進1，黑勝。

④正著，如貪兵走包5退3，則炮四進四，包5退1，兵八平七，卒4平5，炮四退一，黑取勝艱難。

⑤如改走後兵平六，則將4平5，炮四平五，將5退1，炮五退四，卒6進1，兵六平五，將5平6，炮五平八，卒6進1，炮八退四，將6進1，兵八平七，卒5平6，帥四平五，後卒平5，兵五平四，將6平5，炮八進二（如帥五平六，則卒6平5，黑勝），將5平4，炮八平六，卒5進1，帥五平六，卒6進1，黑勝。

⑥如改走炮四進二，則卒6進1，兵五平四，卒6平7，炮四平一，象1進3，後兵進一，象3退5，黑勝。

⑦如改走帥五平六，則卒6平5，兵六進一（如炮八進

六，則後卒平4，黑勝），將5平6，兵四平三，象1進3，炮
八進六，象3退5，炮八平五，後卒平4，黑勝。

附錄　炮打兩狼關

　　本局原載於手抄本《蕉竹齋象棋譜》，原譜和棋結論正
確。這是一則流行排局，也就是上海民間藝人「王三」（王
壽海）與弈客對弈出新變化之局，現附錄如下（圖1-3）：

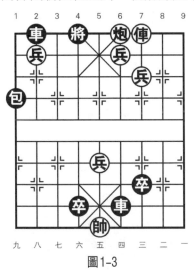

圖1-3

著法：（紅先和）

1.炮四平八①	將4進1	2.兵八平七	將4進1
3.俥三平六	將4平5	4.兵三平四	車6退6②
5.俥六平五③	將5平4	6.炮八平六	車6退1④
7.炮六退八	車6平3	8.俥五平六⑤	將4平5
9.炮六平五	將5平6⑥	10.俥六平四	車3平6
11.俥四退一⑦	將6退1（和局）		

【注釋】

①如改走炮四退八，則將4進1，兵八平七（如炮四平一，則包1平5，帥五平四，車2平7，兵八平七，將4進1，炮一進六，包5退1，兵三進一，包5進1，兵三進一，卒7平6，炮一退二，卒4進1，黑勝），將4進1，俥三平八，卒4進1，帥五平四（如帥五進一，則包1平5，黑勝），包1進6，黑勝。

②如改走將5平6，則俥六退二，將6退1，炮八退一，將6退1，俥六進二，紅勝。

③紅方走俥六平五，正著。另有兩種著法均負，變化如下：

甲：俥六退八，包1平5，帥五平六，車6進7，黑勝。

乙：俥六退三，車6進6，炮八平四，車6平8，俥六平四，車8進1，俥四退六，包1平5，黑勝。

④圖1-4形勢，黑方另有兩種著法結果不同，變化如下：

甲：卒4平5，帥五進一，車6退1，兵五進一（如俥五

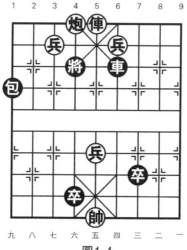

圖1-4

退三，則車6平3，俥五平六，將4平5，俥六平九，卒7平6，俥九平五，將5平4，俥五平六，將4平5，帥五平六，卒6平5，炮六平四，車3進5，兵五進一，將5退1，兵五進一，將5退1，炮四退九，卒5進1，帥六平五，車3平5，帥五平六，車5退2，和局），車6平3，兵五進一，車3進7，帥五退一，將4退1（如車3退5，則兵五平四，將4退1，俥五退四，包1退1，俥五平六，包1平4，炮六退二，車3平5，兵四平五，車5平8，俥六退三，卒7進1，炮六退三，紅勝），兵五平四，包1退2，俥五退七，將4退1，俥五平六，包1平4，俥六平三，包4進1，俥三平五，車3退5，和局。

乙：包1平4，俥五退三，車6退1（如包4退3，則俥五平八，將4平5，兵七平六，將5平4，兵四平五，紅勝），俥五平六，將4平5，兵七平六，車6進7，俥六進一，紅勝。

⑤如改走兵五進一，請見後文圖1-5的介紹。

⑥如改走包1平5，則炮五進五，車3進2（如卒7平6，則兵五進一，卒6進1，帥五平六，車3進4，兵五進一，車3退1，俥六退四，車3進4，俥六退一，車3退4，俥六進一，和局），兵五進一，卒7平6，兵五進一，卒6進1，帥五平六，車3進1，俥六退四，車3進4，俥六退一，車3退4，俥六進一，和局。

⑦如改走俥四平三，則車6平8，炮五進一，卒7平6，俥三平四，車8平6，俥四退一，將6退1，和局。

圖1-5形勢，是本局主著法第8回合紅方改走兵五進一後形成的形勢，有的棋譜認為紅方可以獲勝，實際上正確結果應是和局。以下黑方有五種著法，變化如下：

第一種著法　將4退1

著法：（黑先和）接圖1–5

8.…………	將4退1①	9.兵五進一②	車3進8
10.帥五進一	包1進5	11.炮六進一	車3退1③
12.帥五進一	包1退1	13.炮六平三	車3退1
14.帥五退一	車3平7	15.兵五進一	車7退4
16.兵五進一	包1退6（和局）		

【注解】

①正著！

②如改走俥五退三，則車3進8，帥五進一，車3退4，炮六進二，包1退1，俥五平六，將4平5，炮六平五，包1平5，俥六平五，卒7平6，俥五進一，將5平6，俥五進一，將6退1，炮五平六，車3進3，炮六退二，車3退1，黑勝。

③如改走車3平4，則兵五進一，車4退2，兵五進一，包1退7，俥五平九，包1平3，俥九平七，車4平3，兵五進

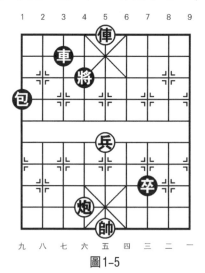

圖1–5

一，將4進1，俥七平六，紅勝。

第二種著法　車3進8

著法：（黑先紅勝）接圖1-5

8.………	車3進8	9.帥五進一	車3退1①
10.俥五平六	將4平5	11.兵五進一	將5退1②
12.兵五進一	車3退6	13.俥六退七	車3平7
14.俥六平五	將5平6	15.兵五進一	車7進1
16.兵五進一	將6退1	17.炮六退一	包1平5
18.帥五平六（紅勝）			

【注解】

①如改走包1進5，則炮六進一，卒7平6，兵五進一，車3退1，帥五退一，車3退1，兵五平六，車3平4，俥五平六，紅勝。

②如改走車3退5，則俥六平三，卒7平8，俥三平五，將5平6，俥五平四，將6平5，俥四退七，紅勝定。

第三種著法　包1進5

著法：（黑先紅勝）接圖1-5

8.………	包1進5	9.俥五平六	將4平5
10.兵五進一	車3進8	11.炮六退一	將5退1
12.兵五進一	車3退7	13.炮六進七	車3進7
14.帥五進一	包1退6	15.炮六退三	車3退7
16.俥六退四	車3平6	17.炮六平五	將5平6
18.兵五進一	車6平5	19.俥六平四	車5平6
20.炮五平四（紅勝）			

第四種著法 車3進5

著法：（黑先紅勝）接圖1-5

8.…………	車3進5	9.兵五進一	車3平5
10.帥五平六	包1進2	11.兵五進一	將4退1
12.兵五進一	包1平5①	13.俥五平八	車5平3
14.俥八退一	將4退1	15.炮六進一	車3進1
16.兵五進一	（紅勝）		

【注解】

①如改走車5平3，則俥五退一，將4退1，兵五平六，包1平4，帥六平五，紅勝。

第五種著法 卒7平6

著法：（黑先紅勝）接圖1-5

8.…………	卒7平6	9.兵五進一	車3進8
10.帥五進一	包1進5	11.炮六進一	車3退1
12.帥五退一	卒6平5	13.兵五平六	卒5平4
14.俥五平六	（紅勝）		

第二局　火燒連營

　　「火燒連營」局是20世紀初民間藝人根據古局「七子聯吟」演變而成的一則流行名局。「七子聯吟」局原載於吳縣潘定思遺本之中，謝俠遜先生編撰《象棋譜大全》時，將其收錄於《象局匯存》初集第47局，1929年7月《象棋譜大全》問世，此後「七子聯吟」局在各地流傳更為廣泛。

　　「七子聯吟」局陷阱雖然設計巧妙，可惜著法不夠精彩，在象棋排局的發展過程中，民間藝人覺得有必要對其進行修改，就將原局紅兵由四路移到八路，將過河線的俥、炮、炮退一步至黑方河口，並稱之為「火燒連營」。

　　根據「火燒連營」局在40年代初，就已經流行棋攤的情況來判斷，成局的時間應該是20世紀30年代至40年代。觀其圖勢，紅兵由四路移到八路後，更為美觀；研其著法，更為細膩奧妙，使江湖藝人有施展殘局功力博取勝利的機會，故頗受江湖藝人青睞，一直盛行不衰，如今在棋攤上仍常見到本局。

　　「火燒連營」又稱「單兵連營」，因紅黑雙方均由七子構成，且是一則鬥炮（包）局，故江湖又稱「炮七星」。表面上看，紅方三路俥進底照將後可以重炮殺，但是黑包可以回打解殺，粉碎紅方重炮的想法；如果單純地想直接走炮二進四，下一步再炮一進二殺棋的話，黑方則走前卒平6，以

下可以連殺取勝。這兩大陷阱深深體現了象棋排局的特色，也是本局流行的重要因素之一。

隨著象棋排局不斷發展，後來出了許多改局，形成了「火燒連營」系列局，然而本局是「火燒連營」系列中流傳最廣、影響最大的，也是著名的「象棋八大排局」之一。

由象棋名家楊明忠、瞿問秋編著的《民間象棋排局選》（1959 年出版），最早刊載了「火燒連營」，結論是和局。20 世紀 70 年代初期，徐州陶詒謨先生提出，黑方可以利用棋規逼紅方走成「長要抽吃」，形成紅先黑勝，因此本局定論為黑勝，但是這並不影響本局在江湖排局中的地位和流行程度。

頗具趣味的是，現代象棋藝人經常在擺設本局時遇到煩惱，這種煩惱就是象棋藝人明知本局黑勝，卻會在與挑戰者對弈時，無法走成黑勝，而被對手走成和棋。這是因為本局著法極為複雜奧妙，尚有棋譜中沒有挖掘出來的精妙著法。

筆者對本局深入研究後發現，雖然結論黑勝，但紅方有更頑強的著法可以與黑方周旋，紅方有幸和的機會，這路著法使得本局更加精彩。

筆者現將本局全面介紹如下：

著法：（紅先黑勝）

1.俥三進四①	象 5 退 7	2.炮一平三②	象 7 進 5
3.炮二進四	前卒進 1	4.帥四平五	包 9 平 5
5.帥五平四	包 5 退 3	6.炮三進二③	將 4 進 1
7.炮三退一	包 5 退 1	8.相三退五	卒 4 平 5
9.炮二退一	將 4 進 1	10.炮三退一④	將 4 退 1
11.相五進三	包 5 平 7⑤	12.炮三進一	將 4 進 1

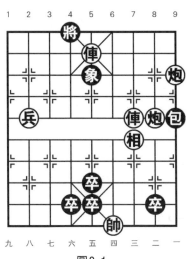

圖2-1

13.兵八進一	象5退3⑥	14.兵八平七	將4平5
15.炮二退三⑦	包7進5	16.炮三退二	包7平6
17.炮二平五⑧	包6退2	18.炮三退二	包6進2
19.炮三進二	包6退2	20.炮五平三⑨	卒8進1
21.兵七平六	包6進5	22.後炮退四⑩	包6退8
23.前炮進三	將5退1	24.兵六進一⑪	包6進4
25.前炮退四	象3進1	26.後炮進二	將5退1
27.後炮退一⑫	包6平2	28.後炮進一⑬	象1進3
29.前炮退一	象3退5	30.前炮平五	包2平5
31.炮五平三	包5平4	32.前炮平五⑭	將5平4
33.炮五平三⑮	象5退7	34.前炮進一	象7進9
35.前炮退一	包4平9（黑勝）		

【注釋】

①紅方另有三種著法均負。

甲：炮一進二，前卒平6，帥四進一，卒8平7，帥四退

一，卒7進1，帥四平五，卒4平5，黑勝。

乙：俥五平四，象5進7，炮一進二，象7退9，炮一退四，卒4進1，炮一退五，卒8進1，黑勝。

丙：相三退五，卒4進1，俥三平六，包9平4，炮一退七，卒4平5，炮一平五，包4進5，黑勝。

②如改走炮一進二，則象7進9，炮二進四，包9退4，俥五退六，卒8平7，黑勝。

③如改走相三退五，則卒4平5，相五進三，包5平9，相三退一，卒8平7，黑勝。

④如改走炮三平九，則包5平6，炮九退七，包6進8，炮二平七，卒8平7，炮七退八（如炮九退一，則包6退2，黑勝），象5進7，兵八平七，將4平5，兵七平六，包6平1，炮七進一，卒7進1，相五退三，卒5平6，黑勝。

⑤如改走象5進7，則相三退五，象7退5（如象7退9，則炮三平五，和定），相五進三，包5平7，炮三進一，將4進1，兵八進一，象5退3，以下同歸主變注⑤以後的變化，黑勝。

⑥退象是可以取勝的佳著。此時如改走象5進7，則相三退一，象7退9，炮三平九，包7平6，炮九退七，包6進8，炮二平七，卒8平7（如包6平1，則炮七退七，卒8進1，炮七退一，包1進1，炮七平二，包1平8，和局），炮七退七，包6平3，炮九平五，卒7平6，帥四平五，卒6平5，帥五進一，和定。

⑦這步棋是筆者研究出的新著法。流行著法走炮三退三，則包7進5，炮二退二（如炮二退四，則包7平6，炮二平三，將5退1，兵七平六，象3進5，前炮平五，象5進7，

炮三退一，卒8平7，炮三平五，包6平5，前炮平八，象7退5，紅方不能長將，黑勝），包7平6，炮三平五（如炮二平三，卒8進1，後炮退一，包6退1，前炮退一，將5退1，兵七平六，象3進5，前炮進一，象5退7，前炮退一，象7進9，前炮進一，包6平9，黑勝），包6退2，炮二退二，包6進2，炮二進二，包6退2，形成紅方長要抽吃黑方中卒的局面，按古例作和，現代棋規紅方不變判負，在民間以及江湖上也是不允許的。故筆者改走炮二退三，可以繼續周旋。

⑧如改走炮二平三，則卒8進1，後炮退一，包6退1，前炮退一，將5退1，兵七平六，象3進5，前炮進一，象5退7，前炮退一，象7進9，前炮進一，包6平9，黑勝定。

⑨紅方長要抽吃，不變作負，故求變之著。

⑩如改走兵六平五，則將5平4，後炮退四，包6退7，前炮進二，包6平1，後炮進一，將4退1，前炮退五，將4退1，前炮進五，包1進1，前炮退一，象3進5，兵五平六，包1退1，前炮進一，將4平5，兵六進一，象5退7，後炮進一（如後炮進七，則包1退1，黑勝定），包1進3，前炮退三，象7進9，前炮退一，包1平9，黑勝。

⑪如改走兵六平五，則包6平5，兵五平四，象3進5，黑勝。

⑫如改走兵六進一，則象1進3，後炮退一，象3退5，前炮退二，象5退7，前炮進二，象7進9，前炮退二，包6平9，黑勝。

⑬如改走兵六進一，則包2平6，後炮進一，象1進3，後炮退一，象3退5，前炮退二，象5退7，前炮進二，象7進9，前炮退二，包6平9，黑勝定。

⑭如改走兵六進一，則象5退7，前炮進一，象7進9，前炮退一，包4平9，黑勝定。

⑮如改走兵六進一，則將4進1，炮三平六，包4平9，炮五平六，將4平5，前炮平五，將5平4，炮五平六，將4平5，前炮平五，將5平4，紅方長將作負，黑勝定。

附錄　三兵連營

20世紀50年代中期，上海著名的江湖藝人高文希，在「火燒連營」棋圖基礎上，增加了一只紅方九路兵，使紅方雙兵聯手，頗具巧思，稱之為「雙兵連營」。

經過一段時間的實踐後，棋壇發現黑方可以利用棋規逼使紅方走成「長要抽吃」，形成紅先黑勝，因此「雙兵連營」局定論為黑勝。

上海的民間藝人名手眾多，高手如雲。就在「雙兵連營」流行棋攤的同時，著名象棋藝人阿毛（本名湯申生）將「雙兵連營」局的紅方九路兵前移一格，並增加一只紅方七路河口兵，成為本局圖勢的「三兵連營」。這樣一來，紅方七、八、九路完全封鎖住了紅炮的回防路線，棋局難度雖增大了，但由於紅方無論七路兵還是九路兵均較之「雙兵連營」的九路兵離將更近一步，則可以在變化上限制黑方，所以成為和棋結論，堪稱妙手天成。

筆者對本局深入研究多年，較有心得體會，現整理介紹如下（圖2-2）：

著法：（紅先）

1.俥三進四① 象5退7　　2.炮一平三② 象7進5

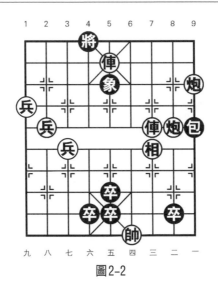

圖2-2

3.炮二進四	前卒進1	4.帥四平五	包9平5
5.帥五平四	包5退3	6.炮三進二③	將4進1
7.炮三退一	包5退1④	8.相三退五	卒4平5
9.炮二退一⑤	將4進1⑥	10.炮三退一⑦	將4退1⑧
11.相五進三			

下轉圖2-3介紹。

【注釋】

①紅方另有三種著法均負。

甲：炮一進二，前卒平6，帥四進一，卒8平7，帥四退一，卒7進1，帥四平五，卒4平5，黑勝。

乙：俥五平四，象5進7，炮一進二，象7退9，炮一退四，卒4進1，炮一退五，卒8進1，黑勝。

丙：相三退五，卒4進1，俥三平六，包9平4，炮一退七，卒4平5，炮一平五，包4進5，黑勝。

②如改走炮一進二，則象7進9，炮二進四，包9退4，俥

五退六，卒8平7，黑勝。

③如改走相三退五，則卒4平5，相五進三（如炮三進二，則將4進1，炮三退一，包5進6，黑勝），包5平9，炮三進二（如相三退一，則卒8平7，黑勝），將4進1，炮三平五，將4平5，黑勝。

④弈至圖2-3形勢，黑方退包可以演變成更加深奧複雜的棋勢，此外，黑方另有兩種走法：

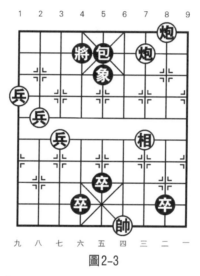

圖2-3

第一種走法

著法：（黑先紅勝）接圖2-3

7.…………	將4進1	8.相三退五	卒4平5
9.炮二退二(1)	象5進7(2)	10.兵七進一(3)	象7退9(4)
11.兵七平六	包5進5	12.兵六進一	將4退1
13.炮二平三	包5平9	14.後炮平五	包9平5
15.相五進三	包5平7	16.兵六平五	包7退5
17.炮五退六（紅勝）			

【注解】

(1)如改走相五進三，則象5進7，炮二平五，包5平6，相三退五，象7退5，相五進三，象5進7，相三退五，雙方不變，和局。此時紅方走炮二退二要更為主動。

(2)如改走象5進3（如象5退3，則炮三退一，將4退1，炮三平五，紅勝），則炮二平三，包5進5，後炮退四，包5平6，兵七進一，包6進2，後炮平五或前炮退四，均為紅勝。又如象5退7，則炮二平三，將4平5，相五進三，象7進9，相三退一，包5平6，後炮退四，包6進5，前炮退四，包6退6，兵七進一，包6平9，前炮平五，紅勝。

(3)如改走炮三退二，則包5進5，炮二退三，包5退1，炮二退一，包5進1，炮二平四，象7退9，炮四平三，象9進7，後炮平一，象7退9，相五進三，包5平7，相三退五，包7平5，和局。

(4)如改走包5進5，則炮三退一，將4退1，炮二退三，包5退1（如象7退5，則炮二平三，象5進3，兵八平七，紅勝定。又如包5平9，則兵七平六，象5進7，後炮平六，將4平5，炮六平五，包9平5，炮三退一，象7退9，相五進三，包5平9，炮三平五，將5平4，前炮退五，紅勝），兵七平六，包5平7，炮三退三，卒8平7，炮三平六，將4平5，炮六退三，卒5平4，炮二平五，紅勝。

第二種走法

著法：（黑先和）接圖2-3

7.…………	將4退1	8.相三退五	卒4平5
9.相五進三	包5平6(1)	10.炮二退三	包6進2(2)
11.炮二退一(3)	包6平7	12.相三退五	象5進7

13.炮三平五	包7平5	14.相五進三	象7退5
15.炮五平三	包5平7	16.炮三平五	象5進7
17.相三退五	包7平5	18.相五進三	象7退5
19.炮五平三（和局）			

【注解】

(1)如改走象5進7，則相三退五，象7退9（如包5進5，則炮二退三，包5平7，炮二平五，包7平5，炮五平六，包5平9，炮六平五，包9平5，炮五平六，包5平9，雙方不變，和局），相五進三，象9進7，相三退五，象7退9，相五進三，雙方不變，和局。但以下黑方如不甘和局而求變，則有兩種著法均負。

甲：包5平6，炮二退三，包6進5，炮二平三，包6平7，相三退五，包7平9，後炮平五，包9平5，相五進三，包5平7，炮三平五，紅勝定。

乙：包5進5，炮二退七，包5平9，炮二平一，象9進7，相三退五，象7退5，炮一退一，卒8平9，炮三退五，卒9平8，炮三平五，紅勝定。

(2)如改走包6進5，則炮三平五，象5進7（如包6平5，則炮二平五，包5平9，後炮平三，和定），炮二平五，象7退5，後炮平三，象5進7，炮三平五，和局。

(3)如改走炮二退三，則包6進3，炮二進三，象5進7，相三退一，包6平7，炮三退五，卒8平7，黑勝。

以下再接圖2-2注釋。

⑤如改走相五進三，則象5進7，炮二退一，將4進1，相三退五，象7退9，相五進三（如炮三平五，則將4進5，炮五平六，包5平6，炮六退七，包6進8，炮六進二，卒8平

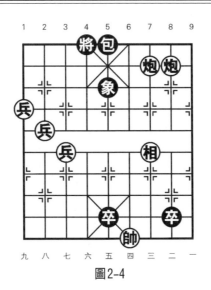

圖2-4

7，炮六退三，包6退1，黑勝），包5平7，兵九平八，包7進5，前兵平七，將4平5，前兵平六，包7平5，兵六平五，將5平4，兵八平七，卒8平7，黑勝。

⑥如改走將4退1，則相五進三成圖2-4形勢，以下黑方有兩種著法，紅方均可輕鬆弈和。

甲：包5平7（如包5平6，則炮三平五，象5進7，相三退五，象7退5，相五進三，象5進7，相三退五，雙方不變，和局），炮三平五，象5進7，相三退五，象7退5，相五進三，象5進7，相三退五，至此形成主打子紅炮和被打子黑卒均不走動，雙方走動的是「相」與「象」，根據民間及江湖上的慣例，屬於炮架之爭，不屬於紅方長打，雙方不變，作為和局。

乙：象5進7，相三退五，包5進6，炮二退二，將4進1（如包5平9，則炮二平五，包9平5，炮五平六，包5平9，炮三平五，象7退5，相五進三，下著黑有兩法：一、包9平

5，炮六退五，卒5平4，炮五退五，卒8平7，相三退五，紅勝定。二、象5進7，相三退五，象7退5，相五進三，雙方不變，和棋），炮二平六，包5平9，炮六平五，包9平5，炮五平六，雙方不變，和局。

⑦如改走相五進三，則象5進7（如包5平7，則兵九平八，以下弈成圖2-7第三種著法，只能成為和棋），相三退五，象7退9，相五進三（如炮三平五，則將4平5，炮五平六，包5平6，炮六退七，包6進8，炮六進二，卒8平7，炮六退三，包6退1，黑勝），包5平7，兵九平八，包7進5，前兵平七，將4平5，前兵平六，包7平5，兵六平五，將5平4，兵八平七，卒8平7，黑勝。

⑧黑方另有兩種著法均速和。

甲：象5進7，炮二平五，將4平5，炮五平六，將5平4，炮六平五，將4平5，炮五平六，雙方不變，和局。

乙：象5進3（如象5退3，炮二退一，將4退1，炮三平五，紅勝定），炮二平五，將4平5，炮五平六，將5平4，炮六平五，將4平5，炮五平六，雙方不變，和局。

以上是本局的序戰，圖2-5是本局弈至第十一回合後形成的棋勢，複雜深奧的變化從本圖開始，以下輪值黑方走子，可分為四種著法：（一）象5進7（二）包5平6（三）包5平7（四）包5平9

分述如下。

第一種著法　接圖2-5

著法：（黑先）

11.…………	象5進7①	12.相三退五②	將4平5③
13.炮三平六	卒8平7④	14.炮六退六	卒5平4

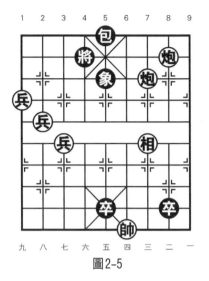

圖2-5

15.炮二平三　象7退9　　16.相五進三　　象9進7

17.相三退五　象7退9⑤　　18.相五進三　　象9進7

19.相三退五（和局）

【注釋】

①黑方先動象，江湖俗稱「飛象局」，紅方容易謀和，是較軟弱的一種變化。

②如改走相三退一也是和局，下著黑方另有兩種應法均和。

甲： 象7退9，炮二平三（如相一進三，則包5平7，炮三進一，將4進1，兵九平八，包7進5，前兵平七，包7平5，炮三平五，將4平5，黑勝），包5平6（如包5平7，則炮三進二，象9退7，相一進三，象7進5，兵九平八，象5進7，相三退五，象7退5，相五進三，和棋），兵九平八，包6進8，相一進三，包6退2，相三退一，包6進2，相一進三，雙方不變，和棋。

乙：包5進6，炮二退六，包5平7，炮二平七，包7平6，炮七退一，包6進2，炮七進一，象7退9，相一進三，象9進7，相三退一，包6退2，炮七退一，包6進2，炮七進一，將4平5，炮三退一，包6退5，炮七退一，包6進5，炮七進一，和棋。

③如改走包5進6，則炮三退一，象7退9，炮二平三，包5平9，後炮平五，包9平5，相五退七，包5平9，相七進五，雙方不變，和棋。

④如改走包5平6，則炮六退六，包6進8，炮六進二，卒8平7，炮二平三，象7退9，炮六平三，象9進7，後炮平五，紅勝定。

⑤如改走卒7平8，則帥四進一，包5進7，兵七進一，包5進2，兵七平六，卒4平5，帥四進一，象7退9，炮三平四，將5退1，炮四進一，紅勝定。

第二種著法　接圖2-5（黑先）

著法：（黑先紅勝）

11.…………	包5平6①	12.炮二平三②	包6平9③
13.相三退一	包9進6④	14.後炮退四	象5進7
15.後炮平九	包9平6	16.炮九退二	包6進2
17.炮九平四	象7退9⑤	18.相一進三	象9進7
19.相三退五	象7退9	20.炮四進二	卒8平7
20.炮三平四	將4平5	21.前炮退四（紅勝）	

【注釋】

①黑方平包至6路，江湖俗稱「6路包」，變化較為簡單，筆者於本譜初本時結論是和棋，網友hanghang_2009指出，本變結論應為紅勝，現介紹如下。在此，向網友hang-

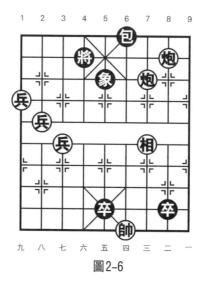

圖2-6

hang_2009表示衷心的感謝。

②圖2-6形勢，紅方另有兩種著法均和。

甲：炮三退一，包6進6（如包6平7，則炮二退三，包7進5，炮二平六，象5進7，炮三平六，將4平5，後炮平五，紅勝），炮二平三，包6平7，相三退五，包7平9，後炮平五，包9平5，炮五平三，和局。

乙：炮三進一，將4進1，兵九平八，象5進7，相三退一，象7退9，相一進三，象9進7，相三退一，象7退9，相一進三，包6進6，前兵平七，將4平5，前兵平六，包6平7，兵六平五，將5平4，炮三平五，包7平5，兵五平四，包5平9，兵四進一，包9進2，炮二平四，卒8平7，相三退五，象9進7，兵七進一，卒5平6，炮四退七，包9平6，紅勝定。

③如改走包6進6，則相三退一，包6進2，後炮退四，包6平7（如象5進7，則後炮平九，象7退5，相一進三，包

6平7，相三退五，紅勝），前炮平五，將4平5，炮三平五，將5平4，相一進三，紅勝定。

④如改走包9平6，則兵八平七，包6進8（如象5進3，則兵七進一，包6進8，相一進三，包6退2，兵七平六，將4平5，相三退一，包6進2，後炮退一，包6平7，後炮平五，包7平6，炮三退三，包6退4，相一進三，紅勝定），相一進三，卒8進1（如包6退2，則前兵平六，包6平7，後炮退四，卒8平7，後炮平六，將4平5，炮三退七，紅勝定），相三退五，包6平9，後炮退七，象5進3，兵七進一，包9平6，後炮進一，包6退2，紅勝定。

⑤如改走將4平5，則炮四進三，象7退9，相一進三，象9進7，相三退五，象7退9，炮四平五，紅勝。

第三種著法　接圖2-5（黑先）

著法：（黑先和）

11.…………	包5平7①	12.炮三進一	將4進1
13.兵九平八②	象5進7③	14.相三退一④	象7退9⑤
15.炮三平九	包7平6	16.炮九退七	包6進8
17.炮九進一	卒8平7⑥	18.炮九平四	將4平5
19.炮二退八	卒7平8	20.炮二平一	將5平6
21.炮四平九	卒8平7	22.炮九平四	卒7平8
23.炮四平九⑦	包6退2	24.炮九退一	包6進2
25.炮九進一	卒8平7	26.炮九平四	（和局）

【注釋】

①黑方平包至7路轟相，江湖俗稱「7路包」，是本局很複雜的變化。

②弈至圖2-7形勢時，紅方平九路兵是攻守兼備的好

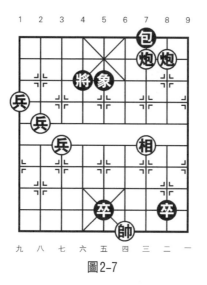

圖2-7

棋。此時紅方另有一路江湖著法，變化深奧、細膩，如果黑方應法不當，紅方可以僥倖成和，是很頑強的一種高級劣變。這路變化在江湖上極為流行，而許多江湖藝人明知本變是黑勝，但是卻解不開此路變化，因為本變各譜均未刊載，所以顯得撲朔迷離。

筆者對本變深入研究過，是一個很有價值且較為奧妙的實用殘局。現將筆者所擬這路變化的著法整理如下：

著法：（紅先黑勝）接圖2-7

13.炮二退三[1]	包7進5[2]	14.炮二平六	象5進7[3]
15.炮六退四	卒5平4[4]	16.帥四進一	包7退4
17.帥四進一[5]	象7退5[6]	18.兵九平八[7]	包7平3[8]
19.前兵平九	包3退1	20.帥四平五	將4退1
21.兵九平八	卒8平7	22.前兵平九	卒7平6
23.兵九平八	卒4平5	24.前兵平九	包3平5
25.帥五平四	包5平9	26.兵九平八	包9進9

27.前兵平七	包9平6	28.帥四平五	包6平5
29.帥五平四	象5進7	30.前兵平六	將4平5
31.兵六平五	包5退6	32.帥四平五	將5平4
33.兵七進一	包5平9	34.兵七平六	包9進1
35.兵八平七	將4退1	36.帥五平六	將4平5
37.兵七進一	包9平4	38.兵七平六	包4平3
39.兵六平五	包3進5	40.兵五平六(9)	包3平5(10)
41.兵六平七	包5平4	42.兵七平八	象7退5
43.帥六平五	包4平5	44.帥五平六	象5進3
45.兵八平七	包5平4	46.兵七平八	包4平3
47.兵八平九	包3平9	48.兵九平八	包9退1
49.兵八平七	卒5平4	50.兵七平六	卒6平5
51.兵六平五	包9進1	52.帥六平五	包9平5
53.帥五平四	包5退6	54.帥四平五	包5進1
55.帥五平四	包5平9（黑勝）		

【注解】

(1)這是敗著，以後將弈成黑勝，但是黑方要掌握一定規律，否則紅方有僥倖成和的機會。

(2)揮炮打象，刻不容緩。如改走象5退3，則炮二平六，包7進5，炮三退二，卒8進1（如包7平9，則炮三平六，將4平5，後炮平五，紅勝定），炮六退五，包7進4，炮六進五，包7退4，炮六退五，包7進4，炮六進五，雙方不變作和。

(3)取勝的關鍵之著。

(4)如改走包7進3，則炮六平三，卒8進1，後炮退一，象7退9，後炮進七，紅勝定。

(5)如改走兵七進一，則包7平5，兵七平六，包5進8，兵六進一，將4退1，兵八平七，卒8平7，帥四進一，卒4平5，兵九平八，將4平5，兵六平五，包5退6，帥四平五，卒7平6，兵七平六，將5平6，兵八平七，包5平9，兵六平五，包9進1，兵五進一，包9退1，兵七平六，將6退1，帥五平六，將6平5，黑勝定。

(6)控制紅方七路、八路兩只兵的推進。如改走包7平5，則兵七進一，包5進8，帥四平五，包5平4，兵七進一，卒8平7，兵九平八，將4退1，後兵平七，象7退5，後兵平八，將4平5，後兵平九，將5平6，兵九平八，卒7平6，後兵平九，卒6平5，兵九平八，包4平5，帥五平六，象5進7，黑亦勝定。

(7)如改走兵七進一，則象5進3，兵八平七，將4平5，兵七進一，包7進8，兵七平六，包7平5，兵九平八，卒4平5，黑勝定。

(8)黑方前著象7退5控制了紅方七路、八路兵，現平包3路再控制紅方八路、九路兵，有利於調整好進攻的陣型。如此時直接走包7進8也可取勝，但較為婉轉。

(9)如改走兵五平四，則包3平5，兵四平三，包5平6，兵三平二，包4平3，兵二平一，包3退1，兵一平二，卒5平4，兵二平一，卒6平5，兵一平二，包3進1，黑勝。

(10)如改走將5平4，則帥六平五，包3平4，兵六進一，象7退9，帥五平四，將4平5，兵六平五，包6平5，兵五平六，包5平6，黑亦勝。本變江湖俗稱「倒打三兵」，變化細膩、複雜。

以下再接圖2-5（第三種著法）注釋。

③如改走象5退3（如包7進5，則前兵平七，象5進7，炮三平五，紅勝定），則前兵平七，將4平5，前兵平六，包7進5，兵六平五，將5平4，兵七進一，包7退2，兵八進一，卒8進1，兵八進一，包7退1，兵七平六，紅勝。

④如改走相三退五，則象7退9，相五進三（如炮三平九，則包7平6，炮九退七，包6進8，炮九進二，卒8平7，炮九退三，包6退1，黑勝），包7進5，前兵平七，將4平5，炮二退四，包7進4，前兵平六，包7平9，兵六平五，將5平4，炮三平一，卒8進1，炮一退八，卒8平7，黑勝。

⑤黑方另有兩種著法結果均負。

甲：包7平6，則前兵平七，將4平5，兵七平六，包6進6，兵六平五，將5平4（如將5平6，炮三平五，紅勝定），兵八平七，包6平7，炮三平五，包7平5，前兵平六，包5退5，兵六進一，紅勝。

乙：將4平5，炮二退二（如炮二退四，則黑方有兩種著法：一、包7平6，炮二平五，包6進5，炮三退二，包6退2，兵七進一，象7退9，相一進三，卒8進1，炮五平九，象9進7，炮九退四，紅勝。二、象7退9，炮二平三，包7平9，前炮退二，包9進7，前炮平五，包9退3，炮五退三，紅勝定），包7平6，炮二平三，象7退9，前兵平七，後炮退三，包6平7，前炮平九，包7進1，炮九退七，包7退1，炮九進一，包7進1，炮三平五，紅勝定。

⑥如改走將4平5，則炮二退五（如炮九平四，則卒5進1，帥四進一，卒8平7，黑勝），包6退2（如卒8平7，則炮三平五，紅勝定），炮九退一，包6進2，炮九進一，包6退2，炮九退一，和棋。

⑦如改走前兵平七，則包6平7，前兵平六，包7進1，炮一進一，卒8平9，兵六平五，卒9平8，兵五平四，將6平5，炮四平九，包7平9，黑勝。

第四種著法　接圖2-5（黑先）

著法：（黑先和）

11.…………	包5平9①	12.炮二平一②	象5進7
13.相三退五③	象7退5	14.相五進三	包9平7④
15.炮三進一	將4進1	16.炮三平五⑤	象5進7
17.相三退五	象7退5	18.相五進三	象5進7
19.相三退五	將4平5	20.炮五平六	將5平4
21.炮六平五	象7退5	22.相五進三	象5進7⑥
23.相三退五	將4平5	24.炮五平六	將5平4⑦
25.炮六平五	將4平5⑧（和局）		

【注釋】

①黑方平包至9路，江湖俗稱「9路包」，是本局很重要的一種變化。

②如改走炮三進一，則將4進1，下面紅方有兩種著法均負。

甲：炮三平五，象5進3，相三退五，將4平5，炮二平一，將5退1，炮一退五，卒8平7，黑勝。

乙：炮二平一，象5進7，炮一退七（如相三退五，則象7退9，以下紅方有兩種應法：一、炮三平五，將4平5，炮五平六，包9平6，炮六退七，包6進8，炮六進二，卒8平7，黑勝。二、相五進三，包9平7，兵九平八，包7進5，前兵平七，包7平5，前兵平六，將4平5，兵六平五，將5平4，炮三平九，卒8平7，黑勝），卒8平9，炮三退二，卒9平8，

相三退一，象7退5，相一進三，包9進9，黑勝。

③如改走相三退一，則象7退9，相一進三（如炮一平三，則包9進7，兵九平八，卒8進1，黑勝），包9平7，炮三進一，將4進1，兵九平八，包7平5，炮三平九，包7平6，炮九退七，包6進3，炮九進二，卒8平7（如將4平5，黑也可取勝），炮九退三，包6退1，黑勝。

④如改走將4平5，則炮一退五，象5退3，炮三退二，包9平7（如卒8進1，則相三退五，包9進5，炮三退一，紅勝定），炮三平五，將5平4，炮一平五，紅勝定。

⑤弈至圖2-8形勢時，紅方另有兩種走法均負。

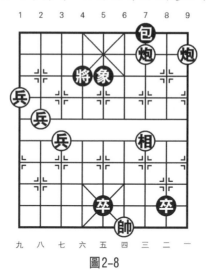

圖2-8

第一種走法

著法：（紅先黑勝）接圖2-8

16.兵九平八	象5進7[1]	17.炮一退七[2]	卒8平9
18.炮三退二	包7平6	19.兵七進一[3]	包6進6
20.兵七平六	卒9平8	21.相三退一	象7退9

22.相一進三　　包6平9　　　　23.兵六平五　　包9進3

24.炮三平五　　卒8進1（黑勝）

【注解】

(1)如改走包7進5，則前兵平七，象5退3，炮三平五，包7退4，炮五進一，包7平3，炮一平五，紅勝定。

(2)紅方另有兩種著法均負。

甲：相三退一，象7退9，炮三平九，包7平6，炮九退七，包6進8，炮九進一，將4平5，炮一平四，卒8平7，炮九平五，包6退1，黑勝。

乙：相三退五，象7退9，炮三平五，將4平5，炮五平六，包7平6，炮六退七，包6進8，炮六進二，卒8平7，炮六退三，包6退1，黑勝。

(3)紅方另有四種著法均負。

甲：炮三平六，卒9平8，炮六退五，包6進8，炮六進五，卒8平7，黑勝。

乙：炮三平五，包6進6，兵七進一，卒9平8，兵七平六，卒8平7，黑勝。

丙：相三退五，包6進3，兵七進一（如前兵平七，則卒9平8，前兵平六，將4退1，兵六平五，包6進5，兵五平六，卒8進1，兵七進一，包6平9，兵七進一，包9進1，黑勝），卒9平8，兵七平六，卒8進1，兵六進一，將4退1，相五退三（如兵六平五，則包6進5，兵五平六，包6平9，黑勝），包6進5，相三進一，包6平9，炮三平一，包9退5，黑勝定。

丁：前兵平七，包6進6，前兵平六，將4退1，兵七進一，卒9平8，相三退一，象7退9，相一進三，包6平9，兵

七進一，包9進3，黑勝。

第二種走法

著法：（紅先黑勝）接圖2-8

16.炮一退七⑴	卒8平9	17.炮三平五	象5進7⑵
18.相三退五	將4平5	19.炮五平六	包7平5⑶
20.炮六退七⑷	卒5平4	21.帥四進一	包5進7
22.兵七進一⑸	包5進2	23.兵七平六	卒4平5
24.帥四進一	卒9平8	25.兵八平七	卒8平7
26.兵九平八	卒7平6	27.兵六平五	包5退5
28.帥四平五	將5平6	29.兵七平六	包5進1
30.兵八平七	包5平9	31.兵六平五	包9退1
32.兵五進一	將6退1	33.兵五平六	包9退1
34.帥五平六	將6平5（黑勝定）		

【注解】

⑴如改走炮一退三，則包7進5，炮一平六，象5進7，黑勝。

⑵如改走象5退3，則炮五退五，卒9平8，相三退五，紅勝定。

⑶如改走包7平6，則炮六退七，卒5平4（如包6進8，則炮六進二，卒9平8，炮六平五，紅勝定），帥四進一，和定。

⑷如改走相五退七，則將5平4，炮六平五，卒9平8，相七進五，將4平5，炮五平六，卒8平7，炮六退七，卒5平4，帥四平五，卒7平6，黑勝。

⑸如改走帥四進一，則包5進2，兵七進一，卒4平5，兵七平六，卒9平8，兵九平八，卒8平7，前兵平七，卒7平

6，兵六平五，包5退5，黑勝定。

以下再接圖2-5（第四種著法）注釋。

⑥如改走象5退3，則炮一退七（如相三退五，則將4平5，炮五平六，包7平6，炮六退七，包6進8，炮六進二，卒8平7，黑勝），卒8平9，炮五退五，卒9平8，相三退五，紅勝定。

⑦如改走包7平6，則炮六退七，包6進8，炮六進二，卒8平7，炮一平三，象7退9，炮六平三，象9進7，後炮平五，紅勝定。

⑧將、帥和兵、卒可以長捉，雙方不變，和棋。

在「火燒連營」系列中，當以「單兵連營」「雙兵連營」和「三兵連營」這三局棋流行最廣，因此本書將「三兵連營」附錄於此，介紹給讀者。

第三局　九進中原

「九進中原」亦稱「大九連環」（因紅方有九只棋子，所以稱為「九連環」），是一則環環相扣、嚴謹綿密的大型排局。所有古譜、手抄本中均無刊載，至於何時何地成局、由何人創作也無從考證，20世紀40年代就在民間流傳了，是著名的「象棋八大排局」之一。

從圖3-1上看，紅方只要連棄雙炮照將，再進俥下底就可以速勝。豈料黑方吃完第一只炮後就不吃第二只炮了，中路反將後有絕妙的殺棋，因此這樣的棋局就成了象棋藝人們的秘密武器，頗受歡迎，成為一則江湖名局。在眾多流行的「九連環」象棋排局中，著法最深奧，變化最複雜，影響最廣泛，當屬本局圖勢。

流行初期，上海著名象棋藝人阿毛、高文希經常擺設本局，並對著法進行了研討，奈何沒有資料作為參考，又因棋局變化繁複、深奧莫測，故難窮其變。

20世紀60年代，著名排局家瞿問秋、楊明忠、周孟芳、樊文兆等人對其作過深入徹底的研究，並定論為紅先黑勝，在1976年首次刊於油印本《推陳出新象棋譜》第2集中，由此更加廣泛流傳於民間。

象棋名家朱鶴洲編著的《江湖排局集成》（第82局）曾做詳細闡述。現擇要介紹如下：

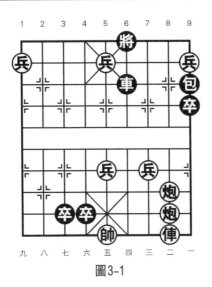

圖3-1

著法：（紅先黑勝）

1.前炮平五①	包9平8	2.兵一平二	車6進5
3.炮二平五	包8平5	4.前兵平四	車6退6
5.兵二平三	車6平7	6.前炮進五	車7進5
7.俥二平四②	將6平5	8.後炮進一	車7進2
9.前炮平六	將5平4	10.俥四進九	將4進1
11.帥五平四	車7進1③	12.帥四進一	車7平5
13.炮五平六	將4平5	14.俥四退一	將5退1
15.前炮平五	車5退3	16.俥四退一④	車5進3⑤
17.炮六進五⑥	卒4平5	18.帥四進一	車5平4
19.帥四平五	車4退7	20.帥五退一	將5進1
21.兵九平八	卒3平4	22.帥五進一⑦	車4平2
23.帥五平六	卒4平3	24.帥六平五	車2退1
25.俥四退二⑧	車2進6	26.帥五退一	車2平4
27.俥四平五	卒3平4	28.帥五平四⑨	將5平4

29.炮五平九	車4退1	30.炮九退五	車4平6
31.炮九平四	車6平9	32.炮四平五⑩	車9進2
33.帥四進一	車9進1	34.俥五平六⑪	將4平5
35.俥六退四	車9平6	36.俥六平四	車6平5
37.炮五退一	車5平7	38.俥四平二	車7退8
39.炮五進四	車7平6	40.帥四平五	車6進3
41.炮五退二	車6進2	42.俥二進七	將5進1
43.俥二退一	將5退1	44.炮五進四	車6平5
45.帥五平四	車5退4（黑勝）		

【注釋】

①紅方另有三種著法均負。

甲：前炮平四，車6進5，炮二平四，車6平5，帥五平四，車5進2，帥四平五，卒4平5，帥五平四，卒5平6，帥四平五，卒6平5，帥五進一，包9平5，黑勝。

乙：後炮平五，卒4平5，帥五進一，車6進6，帥五退一，卒3平4，炮二平四，包9平5，炮四平五，車6平5，黑勝。

丙：前炮平六，包9平8，炮二平七，車6進5，炮七進一，包8平5，炮六平五，車6平5，黑勝。

②平俥照將，搶佔四路要道，可以遲負。紅方另有兩種走法均速敗。

甲：後炮進一，車7平6，兵九平八，卒3進1，前炮平六，車6進2，黑勝。

乙：兵五進一，車7平2，俥二平四，將6平5，前炮平二，卒4平5，帥五進一，車2平5，帥五平四，車5退1，炮二退五，卒3平4，黑勝。

③圖3-2形勢，黑方進車照將，正著。如改走卒4平5做

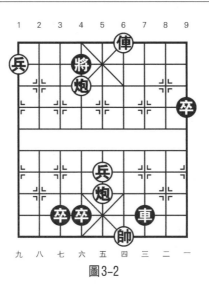

圖3-2

殺，則炮六退七，車7退1，兵九平八，車7平5，兵八平七，將4平5，俥四退五，將5進1（如車5退1，則炮六平九，卒3平4，炮九進八，紅勝），兵七平六，將5平4，兵六平五，以下黑方有兩種走法。

　　甲：車5退1，炮六平九，將4平5（如卒3平4，則炮九進九，卒4進1，俥四平六，將4平5，炮九平五抽車，紅勝定），兵五平六，將5平4，兵六平七，卒3平4，炮九進七，卒4進1，俥四進三，車5退4，炮九平五，紅勝定。

　　乙：將4平5，前兵平四，將5平4，兵五進一，卒3進1，炮六平五，車5平4，兵四平五，將4平5，前兵平六，將5平4，兵六平七，將4平5，兵五進一，卒5進1，帥四進一，車4平5，俥四進三，將5退1，俥四平六，車5退3，兵七平六，將5退1，俥六平四，紅勝。

　　④如改走炮五進一，則車5進1，炮六進五（如炮六進六，則卒4平5，炮五退七，車5進1，帥四進一，車5進1，

帥四退一，卒3平4，黑勝），卒4平5，帥四退一，卒3平
4，兵九平八，車5平3，炮六平五，將5平4，前炮退七，卒4
平5，黑勝。

⑤黑方這步棋也可以走車5進1取勝。現走車5進3兜
底，則是另一路勝法，也很精彩。

⑥如改走俥四平三，則車5退2，成圖3-3形勢，以下紅
方有兩種走法均負。

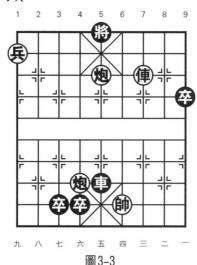

圖3-3

甲：炮六進五，卒4平5，炮五退六，車5進1，帥四進
一，卒3平4，炮六平五，將5進1，兵九平八，車5退6，俥
三進一，將5退1，俥三平四，車5進7，黑勝。

乙：炮六進六，卒4平5，炮五退六，車5進1，帥四退一
（如帥四進一，則車5退1，帥四退一，卒3平4，俥三進二，
將5進1，俥三退一，將5進1，炮六平五，卒4平5，帥四退
一，車5平6，黑勝），車5退5，俥三進二，將5進1，俥三
退一，將5退1，炮六平五，車5平6，帥四平五，將5平6，

炮五平四，卒3平4，兵九平八，車6進5，黑勝。

⑦如改走帥五平四，則車4平5，傌四進一，將5退1，兵八平七，車5進7，黑勝。

⑧圖3-4形勢，紅方另有兩種走法均負。

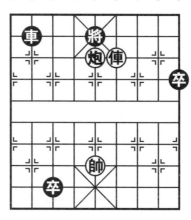

圖3-4

甲：炮五退三，車2進6，帥五退一，車2平4，帥五平四，車4平5，傌四退三，卒3平4，炮五平八（如傌四進四，則將5退1，傌四退四，卒4平5，炮五退三，車5進1，帥四退一，車5退2，黑卒過河後，黑勝），車5進1，帥四進一，車5進1，傌四進四，將5退1，炮八平四，車5退2，帥四退一，卒4平5，帥四退一，車5平6，黑勝。

乙：傌四退三，卒3平4，帥五平六，車2平4，帥六平五，車4進1，下著紅方又有兩種走法均負：一、傌四平五，將5平4，帥五平四，卒9進1，炮五退二，車4進2，炮五進四，將4退1，炮五平二，車4平8，炮二平三，車8平7，炮三平二，卒9進1，黑勝定。二、炮五退四，車4進4，傌四平

五，將5平4，帥五平四，車4進1，炮五退一，卒4平5，俥五平二（如俥五進一，則車4退1，炮五進一，卒9進1，黑勝定），卒9進1，俥二平三，車4退1，炮五進二，車4平8，帥四平五，卒5平4，俥三平四（如炮五平四，則車8平5，帥五平四，車5退1，俥三平二，將4平5，黑勝。又如帥五平四，則將4平5，俥三平四，車8進1，帥四退一，車8平5，俥四平三，卒4平5，炮五退三，車5進1，黑勝定），車8進1，俥四退二，車8退2，俥四進六（如炮五平四，車8進4，俥四退一，車8平5，帥五平四，將4平5，俥四平六，車5退3，黑勝），將4退1，炮五平四，車8退3，炮四平五，車8平4，帥五平四，車4進5，帥四退一，車4平5，俥四退四，將4平5，俥四進五，將5進1，俥四退五，卒4平5，炮五退三，車5進1，帥四退一，車5退2，俥四進四，將5退1，俥四退四，卒9進1，黑勝定。

⑨如改走帥五退一，則車4平6，炮五平四，將5平6，炮四退二，卒9進1，黑勝定。

⑩如改走炮四平六，則卒9進1，帥四進一，車9進3，帥四退一，卒9進1，俥五退一，卒9進1，俥五退一，卒9進1，俥五退一，車9退1，帥四進一，卒9平8，俥五進二，車9進1，炮六平二，車9平6，帥四平五，車6平5，帥五平四，車5退4，黑勝。

⑪紅方另有兩種走法均負。

甲：炮五退一，車9退2，帥四退一，車9退3，俥五平一，卒4平5，帥四平五，卒9進1，黑勝定。

乙：帥四退一，車9平5，炮五進一，車5退2，俥五平六，將4平5，俥六退二，卒9進1，黑勝定。

附錄 九連環

「大九連環」結果黑勝，此後出現了許多修改局，形成了「九連環」系列局；而在這個系列局中，本局是圖著俱佳的一則，介紹如下：

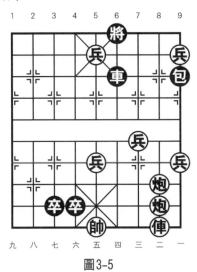

圖3-5

著法：（紅先和）

1.前炮平五①	包9平8②	2.前兵平二③	車6進5
3.炮二平五	包8平5④	4.前兵平四	車6退6⑤
5.兵二平三	車6平7⑥	6.炮五進五⑦	車7進4⑧
7.後炮平七⑨	車7進1⑩	8.兵五進一	車7退1
9.兵五進一	車7退1	10.兵五進一	車7退1
11.兵五平六	車7平4	12.俥二平四	將6平5
13.俥四進一	車4平5	14.帥五平四	卒4平3
15.俥四平七	車5退1	16.兵一進一	車5進7

17.帥四進一　　車5退4　　18.俥七進一　　車5平9
19.俥七平五　　將5平4
20.帥四平五　　車9平4（和局）

【注釋】

①如改走前炮平四，則車6進5，炮二平四，車6平5，帥五平四，車5進2，帥四平五，卒4平5，帥五平四，卒5平6，帥四平五，卒6平5，帥五進一，包9平5，黑勝。

②如改走車6平1，則俥二平四，包9平6，炮二平四，包6平5，炮四平五，包5平6，前炮平四，包6平5，炮四平九，包5平6，前兵平二，卒4平5（如卒3進1，則前兵進一，將6進1，兵二平三，紅勝），帥五進一，車1平5，俥四進七，車5平6，兵二平三，紅勝。

③如改走炮二平七，則車6進5，炮五退一，車6進1，炮五進一，卒4平5，帥五平六，車6退5，炮七平六，包8平4，炮五平六，卒5平4，帥六平五，卒4進1，帥五進一，車6進5，帥五進一，包4平5，黑勝。

④如改走卒3進1，則前兵進一，將6進1，兵二平三，將6進1，俥二進七，紅勝。

⑤黑方另有兩種著法均負。

甲：將6平5，兵二平三，將5平4，俥二進九，將4進1，兵四平五，將4平5，前炮進五，將5平4（如車6進1，則後炮平七，車6退2，俥二退八，車6平5，帥五平四，車5平6，俥二平四，車6平9，炮五退七，紅勝定），後炮平七，車6平7，炮七退一，車7退1，俥二退八，車7平5，帥五平四，卒4進1，帥四進一，車5退4，俥二進四，卒4平3，前兵平四，車5平6，帥四平五，車6平5，帥五平四，將4退

1，俥二平七，紅勝。

乙：將6進1，前炮進五，將6平5（如車6進1，則後炮平七，車6退2，兵二平三，將6平5，俥二進一，車6平7，炮七退一，車7平5，帥五平四，卒4進1，前兵平四，紅勝），俥二進六，車6進1（如卒3進1，則前炮平一，車6平5，俥二平五，將5平6，俥五平四，將6平5，帥五平四，卒4平5，炮一進一，將5退1，俥四進三，紅勝），後炮平七，車6退2，俥二平五，車6平9（如車6進1，則炮七退一，車6平5，帥五平四，卒4平5，炮五平一，將5平4，俥五平四，車5退1，炮一進一，將4退1，俥四進三，車5退6，炮一進一，紅勝），炮七退一，車9進2，炮五平一，將5平4，炮一進一，將4進1，俥五平六，將4平5，俥六平七，卒4平5，帥五平六，紅勝。

⑥如改走包5進5，則炮五平三，車6平7，炮三進七，包5平2，俥二平四，將6平5，俥四進六，包2進2，帥五平四，卒4平5，俥四平五，將5平4，俥五平八，包2平1，俥八平九，包1平2，俥九退六，包2退1，炮三平九，卒3平4，炮九退七，紅勝。

⑦紅方另有兩種著法均負。

甲：俥二進九，將6進1，俥二退三，包5進5，炮五平七，車7進4，炮七退一，包5平1，俥二平四，將6平5，俥四平九，車7進3，俥九退四，車7平5，帥五平四，卒4進1，黑勝。

乙：後炮平七，包5進5，俥二進一，車7進4，炮七退一，包5平1，炮七平九，車7平4，俥二平四，將6平5，炮九進一（如炮九平六，則車4平5，俥四平六，包1進2，帥五進一，車

5進1，帥五平四，車5平6，黑勝），包1退3，帥五平四，卒4平5，俥四平五，車4平6，帥四平五，包1平5，黑勝定。

⑧如改走卒3進1，則俥二平四，將6平5，前炮平二，將5平4（如車7平5，則俥四進七，卒3平4，帥五平四，將5平4，炮五進七，紅勝），俥四進九，將4進1，炮二退七，車7進4，炮二平七，車7平3，炮七平六，卒4進1，帥五平四，車3進3，帥四進一，紅勝定。

⑨紅方另有兩種著法結果不同。

甲： 後炮平四，將6平5，炮四平七，車7進1，兵五進一，車7退1，兵五進一，車7退1，兵五平四，車7平6，俥二進一，車6平5，帥五平四，卒4平3，俥二平七，車5退1，兵一進一，車5進2，俥七平八，車5進5，帥四進一，車5退5，俥八進一，車5進4，帥四退一，車5退4，和局。

乙： 俥二平四，將6平5，前炮平二，卒4平5，帥五進一，車7進3，帥五進一（如帥五退一，則卒3平4，炮二平五，車7退2，兵五進一，車7平2，黑勝），車7退2，俥四進四，車7平5，帥五平四，卒3平4，炮二退六，車5平8，炮二平三，車8平7，俥四平五，將5平4，炮三平五，車7平6，帥四平五，車6平4，帥五平四，卒4平5，兵一進一，車4進1，俥五退二，車4退3，俥五進四，卒5平4，俥五退二，車4平7，俥五進二，車7進3，帥四退一，車7退2，帥四進一，車7平9，俥五退一，車9進2，帥四退一，車9進1，帥四進一，車9平5，黑勝。

⑩如改走車7平2，則炮七退一，車2平3，俥二進九，將6進1，炮七平六，車3進4，炮五平六，紅勝定。

第四局 小征東

本局最早的局名為「跨海征東」，約在1870年成局，曾刊於1879年木版刻印的《蕉窗逸品》（第2局），但圖勢沒有黑方1路邊象，紅方較易謀和。從圖勢上看，紅方只要棄掉雙炮，然後一路俥進底照將，即可二路俥進底殺棋，實則黑方只吃第一隻炮，當第二隻炮照將時可走車6平8，打破紅方二俥錯的夢想。

後來經民間藝人的不斷演變、反覆實踐、總結提高，加上了黑方1路邊象，成為如圖4-1棋勢，黑方攻擊力得到增強，使得紅方謀和難度加大，從而使這局棋顯得更為深奧，變化更為複雜，成為一則變化多端的大局，流行開來。

本局圖勢最早收錄於民間藝人手抄本《湖涯集象棋譜》（第6局）中，由此可推斷出《湖涯集象棋譜》的成書時間是在《蕉窗逸品》問世（1879年）之後。

本局亦曾刊於晚清手抄本《蕉竹齋象棋譜》（第1局），著法則更加細緻，因此《蕉竹齋象棋譜》是在《湖涯集象棋譜》之後問世的，成書時間為清宣統庚戌年（1910年）；由此可以推斷《湖涯集象棋譜》的成書時間在1879年至1910年之間，故「小征東」真正加象的時間應該在1900年前後。民間藝人的手抄本《湖涯集象棋譜》，正是在晚清時期起到了承上啟下的重要作用。

據伍強勝先生編著的《中國象棋四明弈派研究》中刊

載，這兩本棋譜都和民間藝人、江南名手張觀雲有關，因此本局極有可能是張觀雲先生加的象，在這兩本棋譜中局名已經改為「小征東」，此後一直流傳至今。

加象後的圖勢結構嚴謹，著法深奧，變化繁複，是一則「脫帽」後俥炮兵對車卒象的大型排局，紅方俥炮兵需要謹慎防守，雙方輸攻墨守、各盡其妙，最終可以成和。

本局在民間流傳甚廣，影響很大，是象棋藝人的謀生法寶。20世紀五六十年代期間，上海的「小江北」朱譜利、「小寧波」周雪寶等著名象棋藝人，對本局的著法進行過深入研究，拆解出許多新的變化，豐富了本局的精彩著法。「小征東」經過不斷研究，著法上不斷提煉精進，推陳出新，已發展成為著名的「象棋八大排局」之一，堪稱佳作。

《湖涯集象棋譜》和《蕉竹齋象棋譜》都詳列了本局的變化，卻仍有謬誤之處；民間藝人精心演變後雖提高了本局的著法，但亦未盡其妙。

象棋名家楊明忠、瞿問秋經過多年研究，吸取流行著法的精華，演變出了更為精妙的著法，並將本局全面詳盡的整理成文，刊載於1959年上海文化出版社出版的《民間象棋排局選》（第30局），以9頁的篇幅做了介紹。1985年由四川蜀蓉棋藝出版社出版楊明忠、瞿問秋合編的《江湖殘局》（第28局）中，他們又以10頁的篇幅將本局再為詳盡地做了介紹。1999年由上海文化出版社出版的朱鶴洲先生的《江湖排局集成》（第95局），對本局著法亦做了精確的闡述。

百餘年來，本局雖歷經名家雕琢，然仍有未盡之處。筆者對本局也曾作過多年的深入研究，並將許多分支變化做了

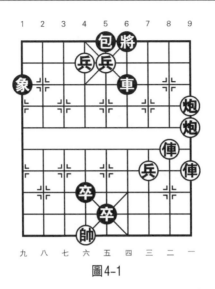

圖4-1

精益求精的整理，現博採眾長，並結合自己的研究心得，做整理介紹如下。

著法：（紅先）

1.兵五進一①	將6平5	2.俥二平五	將5平6
3.前炮平四②	車6進1	4.炮一平四	車6平5③
5.俥一進六	將6進1	6.兵六平五④	車5退2
7.俥五退三	車5進7	8.俥一退一⑤	將6退1
9.俥一平六	卒4平3⑥	10.俥六進一⑦	將6進1
11.俥六退八	車5退1⑧	12.炮四退四	卒3平4
13.俥六平八⑨	下轉圖4-2		

【注釋】

①首著用兵去包，正著。如改走前炮平四，則車6進1，炮一平四，車6平8，兵五進一，將6進1，兵六平五，將6平5，俥二平五，將5平6，俥五退三，卒4進1，連殺，黑勝。

②如改走俥五退三，則卒4進1，連殺，黑勝。

③如改走車6平9，則俥五退三，車9進3，炮四退五，車9進3，俥五平四，將6平5，俥四進七，車9退9，俥四平五，將5平6，兵六進一，紅勝。

④如改走俥五退三，則車5進5，炮四退四，車5平6，帥六平五，卒4平5，俥一退九，卒5進1，帥五平六，卒5平4，帥六平五，車6平5，黑勝。

⑤如改走俥一平六，則卒4平3，俥六退八，與主著法弈至第11回合時的形勢相同。

⑥平卒避讓，可以佔據主動，引出複雜變化。如改走車5退1，則炮四退四，卒4平3，俥六平七，卒3平4，俥七平六，將6平5，炮四平五，車5平7，炮五平三，卒4平5，俥六退五，車7進1，俥六平五，將5平6，俥五退一，車7退2，速和。

⑦逼將上一步，要著。如改走俥六退七，則車5退1，炮四退四，卒3平4，俥六平八，車5退3，炮四平五（如俥八進一，則卒4平5，俥八進一，卒5進1，俥八平六，將6平5，炮四平一，卒5平6，炮一進二，車5進5，帥六進一，卒6平5，帥六進一，車5平4，黑勝），車5平4，炮五平六，車4平3，帥六平五，卒4平5，俥八進八，象1退3，俥八退七（如俥八退八，則卒5進1，帥五進一，車3平5，黑勝；又如俥八退五，則車3平6，炮六退一，車6進4，俥八平五，車6平5，黑勝），車3平5，炮六進二，卒5進1，帥五平六，車5平6，黑勝定。

⑧如改走車5退2，則炮四退四，將6平5，炮四平五，車5平7，炮五退一，車7進3，俥六平五，將5平6，俥五進一，車7退3，炮五平四，車7進3，俥五平七，車7平6，帥

六進一，車6退1，帥六退一，和局。

⑨圖4-2形勢，俥平八路，活動範圍增大，正著。另有兩種走法均負，變化如下。

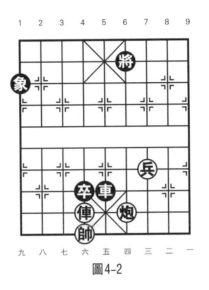

圖4-2

第一種走法

著法：（紅先黑勝）接圖4-2

13.俥六平九	車5退3	14.炮四平五①	車5平4
15.炮五平六②	卒4平5	16.俥九進一	車4平5
17.炮六平一	卒5進1	18.炮一進一	車5平4
19.炮一平六	象1退3	20.兵三進一	將6退1
21.兵三進一	車4平7	22.炮六平三	車7平4
23.炮三平六	車4平2		
24.炮六平八	車2進2（黑勝定）		

【注解】

①如改走俥九進一，則卒4平5，俥九進一，卒5進1，俥

九平六，將6平5，炮四平二，卒5平6，炮二進二，車5進5，帥六進一，卒6平5，帥六進一，車5平4，黑勝。

②如改走炮五平二，則卒4平5，俥九平六，車4平6，炮二平四，車6平5，俥六進七，將6退1，俥六退二，卒5進1，兵三進一，將6平5，炮四進五，象1退3，兵三進一，車5平3，炮四退六，象3進5，兵三進一，車3平6，炮四平五，車6進5，黑勝定。

第二種走法

著法：（紅先黑勝）接圖4-2

13.俥六平七	車5退1①	14.兵三進一②	將6平5
15.炮四平五	車5平2	16.炮五退一	將5平4
17.俥七平四	車2平6	18.俥四平二	車6平4
19.炮五平三③	卒4進1	20.帥六平五	車4平5
21.帥五平四	卒4平5	22.俥二進七	將4退1
23.俥二平四	車5平7（黑勝）		

【注解】

①如改走將6平5，則炮四平五，車5平7，炮五平三，象1進3，俥七平五，以下同圖4-12形勢，也是黑勝。

②如改走炮四平五，則車5平4，炮五平六，車4平7，炮六平三，車7平5，炮三平五，車5平4，炮五平六，車4平2，帥六平五，車2平5，炮六平五，車5平4，帥五平六，將6平5，炮五退一，將5平4，俥七平五，卒4進1，黑勝。

③如改走炮五進一，則卒4進1，帥六平五，卒4進1，帥五平四，卒4平5，黑勝。

圖4-3棋勢，黑方車卒深入紅方九宮，並有黑象輔助，攻勢甚強；紅方明顯被動，但俥炮及三路兵只要能頑強防

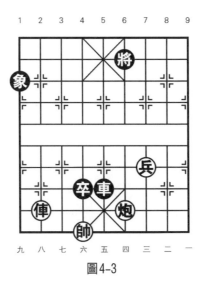

圖4-3

守,最終可以謀和。現在輪到黑方走子,共有車5退1、車5退3、車5退5、將6平5四種主要著法,均為和局。分述如下。

第一種著法 車5退1

著法:(黑先和)接圖4-3

13.…………	車5退1	14.俥八進一①	卒4平5②
15.炮四平一③	卒5進1④	16.炮一進二	車5退3
17.俥八進一	車5平3	18.俥八平七	象1進3
19.炮一平二	車3平4	20.俥七平六	車4平2
21.俥六平八	車2平3	22.俥八平七⑤	將6平5
23.炮二平一⑥	將5退1	24.炮一平二(和局)	

【注釋】

①圖4-4形勢,紅方另有兩種走法結果不同。

第一種走法

著法:(紅先黑勝)接圖4-4

14.兵三進一⑴ 將6平5 15.炮四平五 車5平3

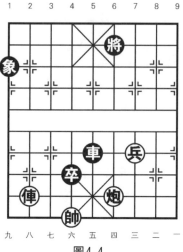

圖4-4

16. 炮五退一[2]	將5平4	17. 炮五平一	車3平5
18. 炮一進一[3]	車5平4	19. 帥六平五	卒4平5
20. 帥五平四[4]	車4進3	21. 帥四進一	車4平9
22. 炮一平二	車9平8	23. 俥八進七	將4進1
24. 俥八平二	將4平5	25. 俥二退三	卒5進1
26. 帥四進一	車8平6		
27. 炮二平四	車6退1（黑勝）		

【注解】

(1)逃兵是失敗的根源。

(2)如改走炮五平七，則卒4進1，帥六進一，車3平4，黑勝。

(3)如改走炮一平五，則車5平4，炮五進一，卒4進1，帥六平五，卒4進1，帥五平四，卒4平5，帥四進一（如帥四平五，則車4進3，黑勝），車4平6，黑勝。

(4)紅方另有兩種走法均負。

甲：炮一退一，車4平5，俥八平二，將4平5，炮一進一，卒5平4，帥五平四，車5進3，抽俥後，黑勝。

乙：炮一平六，車4平1，炮六退一，車1平5，炮六平九，將4平5，炮九進一，卒5平6，帥五平六，車5進3，帥六進一，車5退1，帥六退一，車5平2，黑勝定。

第二種走法

著法：（紅先和）接圖4-4

14.炮四平五(1)	車5平4	15.炮五平六	車4平7
16.炮六平三	車7平5	17.炮三平五	車5平4
18.炮五平六	車4平3	19.帥六平五	車3平5
20.炮六平五	車5平4	21.俥八進一(2)	象1退3
22.炮五平六	車4平5	23.炮六平五	車5平6
24.炮五平四	車6平5	25.炮四平五	車5進1
26.俥八進六	將6退1	27.俥八平六	車5平6
28.炮五平四	車6平8	29.俥六退五	卒4平5
30.俥六平四	將6平5	31.俥四平五	將5平6
32.炮四退一	車8進2	33.俥五退一	車8平6
34.帥五進一（和局）			

【注解】

(1)這是古譜著法，比較被動，沒有俥八進一主動、積極。

(2)如改走俥八進七，則將6退1，俥八平五，卒4進1，炮五平四，車4平7，黑勝。

以下再接圖4-3、第一種著法的注釋。

②如改走車5進1，則俥八進六，將6退1，俥八平六，將6平5，炮四平五，車5平7，炮五退一，車7退1（如車7進2，則俥六退六，車7平5，帥六進一，車5退4，和局），俥

六退六，車7退4，俥六平五，將5平6，炮五平四，象1進
3，帥六平五，車7平5，兌車和局。

③平炮，是為了準備再進炮打車。

④如改走車5平4，則帥六平五，車4平5，炮一進二，車
5退3，俥八進一，卒5進1，帥五平六，車5平4，俥八平
六，以下同歸主著法。

⑤此時黑有象3退5的伏殺，紅俥必須平至七路。

⑥如改走俥七平五，則象3退5，俥五平七，車3平9，炮
二退三，車9平4，黑勝定。

第二種著法　車5退3

著法：（黑先和）接圖4-3

13.…………	車5退3①	14.炮四平五②	車5平4③
15.炮五平六④	車4平8⑤	16.炮六平二	車8平5⑥
17.炮二平五	車5平4	18.炮五平六	車4平3
19.帥六平五⑦	車3平5	20.炮六平五	車5平4
21.俥八進一⑧	象1退3⑨	22.炮五平六	車4平5
23.炮六平五	車5平6	24.炮五平四	車6平5
25.炮四平五	車5進3	26.俥八進六	將6退1
27.俥八平六	車5平6⑩	28.炮五平四	車6平7
29.俥六退五	卒4平5	30.俥六平四	將6平5
31.俥四平五	將5平6	32.炮四退一	車7進2
33.俥五退一	車7平6	34.帥五進一	車6退7
35.俥五進七	將6進1	36.俥五平七	車6平5
37.帥五平六	將6平5	38.俥七平六	車5進3
39.俥六退二	車5進3		
40.帥六退一	車5退3（和局）		

【注釋】

①如改走車5退2，則與本變的道理基本相同，和局。

②圖4-5形勢，紅方平炮中路，禁止黑將平中，是要著。此外，紅方另有三種走法均負。

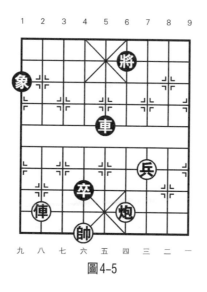

圖4-5

第一種走法

著法：（紅先黑勝）接圖4-5

14.俥八進一	卒4平5	15.俥八進一	卒5進1
16.俥八平六	將6平5	17.炮四平一	卒5平6(1)
18.炮一進二	車5進5	19.帥六進一	卒6平5
20.帥六進一	車5平4（黑勝）		

【注解】

(1)如改走象1退3，則炮一進二，象3進5，俥六平五，車5平4，俥五平六，車4平8，黑勝定。

第二種走法

著法：（紅先黑勝）接圖4-5

14.俥八進七	將6退1	15.俥八平六	卒4平5
16.俥六退二	卒5進1	17.兵三進一	將6平5
18.炮四進五	象1退3	19.兵三進一	車5平3
20.炮四退六	象3進5	21.炮四平五(1)	車3平7
22.俥六進一	將5平6	23.俥六退一	車7平6
24.俥六退二	車6進5（黑勝）		

【注解】

(1)如改走兵三進一，則車3平6，炮四平五，車6進5，黑勝定。

第三種走法

著法：（紅先黑勝）接圖4-5

14.炮四平二	將6平5	15.炮二平五	車5平3
16.炮五退一(1)	將5平4	17.炮五平三(2)	車3平6
18.帥六平五	車6平5	19.俥八平五	卒4平5
20.俥五平四	將4平5	21.帥五平四	卒5進1
22.俥四進一	象1進3	23.兵三進一	象3退5
24.俥四進六	將5退1	25.俥四退六	車5進1
26.俥四進七	將5進1	27.俥四退一	將5退1
28.俥四退六	車5平7	29.炮三進二	車7平8
30.炮三退二	車8進3		
31.俥四進一	車8平7（黑勝）		

【注解】

(1)如改走俥八退一，則卒4進1，帥六平五，卒4平5，連殺，黑勝。

(2)如改走俥八平五，則車3平4，炮五平四，卒4平5，得俥黑勝。

以下再接圖4-3（第二種著法）注釋。

③如改走車5平3，則炮五退一，車3平6，俥八平五，象1進3，兵三進一，將6退1，俥五進三，車6進4，炮五進一，車6退6，炮五退一，象3退5，速和。

④圖4-6形勢，紅方另有兩種走法均負。

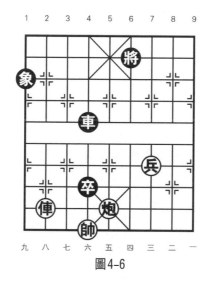

圖4-6

第一種走法

著法：（紅先黑勝）接圖4-6

15.炮五退一	將6平5	16.俥八平四[1]	將5平4
17.炮五平三[2]	卒4進1	18.帥六平五	車4平5
19.帥五平四	卒4平5	20.俥四進一	車5進2
21.兵三進一	象1進3	22.兵三進一	象3退5
23.兵三進一	車5平7	24.炮三進二	車7平8

25.炮三退二　　車8進2

26.兵三進一　　車8平7（黑勝定）

【注解】

⑴紅方另有三種著法均負。

甲：炮五平一，車4平5，黑勝。

乙：俥八平五，將5平4，炮五平二，卒4進1，得俥後，黑勝。

丙：炮五進一，車4平3，炮五退一，將5平4，俥八平四，車3平4，炮五平三，下同圖4-6第一種走法，黑勝。

⑵如改走炮五平一，則卒4進1，帥六平五，車4平5，帥五平四，卒4平5，俥四進一，車5進2，兵三進一，車5平7，黑勝。

第二種走法

著法：（紅先黑勝）接圖4-6

15.炮五平二⑴　卒4平5　　16.俥八平六⑵　車4平6⑶

17.炮二平四　　車6平5　　18.兵三進一　　卒5進1

19.俥六進七　　將6退1　　20.俥六退二　　象1退3

21.兵三進一　　將6平5　　22.炮四進五　　車5平3

23.炮四退六　　象3進5　　24.兵三進一⑷　車3平6

25.炮四平五　　車6進5（黑勝）

【注解】

⑴如改走炮五平四，則將6平5，俥八平五，卒4平5，俥五平六，車4平5，俥六進五，卒5進1，炮四進五，象1退3，兵三進一，車5平3，炮四退六，象3進5，炮四平五（如兵三進一，則車3平7，炮四平五，車7進5，黑勝定），車3平6，俥六退五，車6進4，俥六進六，將5平6，俥六退一，

車6進1，黑勝定。

(2)如改走帥六平五，則車4平1，以下紅方有三種著法均負。

甲：帥五平六，卒5進1，俥八平九，車1平4，俥九平六，卒5平4，黑勝。

乙：俥八退一，將6平5，帥五平四，車1平6，炮二平四，卒5進1，黑勝。

丙：炮二退一，車1平6，俥八進七，將6退1，帥五平六，卒5進1，黑勝。

(3)如改走車4平5，則俥六進二，卒5進1，炮二進二，車5平3，俥六平七，車3平2，俥七平八，車2平8（此時黑方長殺，紅方長攔，黑方不變作負。黑如車2進2兌車，則紅方炮高兵必勝黑方低卒單象），俥八平四，將6平5，俥四平五，將5平6，俥五退二，車8進2，俥五進二，象1退3，帥六平五，車8退4，俥五進五，將6退1，俥五進一，將6進1，俥五平七，車8平5，帥五平六，車5進3，和局。

(4)如改走炮四平五，則車3平7，俥六進一，將5平6，俥六退一，車7平6，俥六退二，車6進5，黑勝。

以下再接圖4-3（第二種著法）注釋。

⑤如改走卒4平3，則帥六平五，車4平5，炮六平五，車5平1，俥八平六（如炮五平六，則卒3平4，俥八進一，車1平5，炮六平五，車5進3，兵三進一，車5平7，炮五平三，象1進3，俥八進六，將6退1，俥八平六，象3退5，俥六退四，卒4平5，俥六平四，將6平5，俥四平五，將5進1，兵三進一，車7進1，俥五退二，車7退4，俥五進五，將5平6，俥五退三，車7平6，和局），將6平5，帥五平四（如俥

六進二，則車1進5，俥六退三，車1退1，炮五進一，卒3進1，俥六進三，卒3平4，俥六平五，將5平6，俥五平四，將6平5，帥五平四，卒4平5，黑勝），車1進5，帥四進一，車1退3，帥四退一，車1平6，炮五平四，車6平7，炮四平三，車7平6，炮三平四，車6平2，炮四平五，車2平6，炮五平四（如帥四平五，則車6進2，俥六平八，卒3平4，俥八進七，將5退1，俥八退七，將5平6，俥八進八，將6進1，炮五平八，卒4平5，帥五平六，車6進1，帥六進一，車6退3，俥八平六，車6平2，黑勝定），象1退3，俥六平五，象3進5，帥四平五，卒3平4，俥五進六，將5平4，俥五退二，車6平4，炮四平八（如炮四退一，則卒4進1，和局），卒4進1，炮八進八，將4退1，俥五進四，將4進1，炮八平六，車4平3，炮六退八，車3進3，帥五進一，車3退1，俥五退三，車3平4，帥五退一，和局。

⑥圖4-7形勢，黑方另有兩種走法均和。

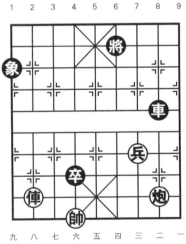

圖4-7

第一種走法

著法：（黑先和）接圖4-7

16.…………	車8平3	17.俥八平四	將6平5
18.俥四平五	將5平6	19.炮二退一	車3平6
20.炮二平五	象1進3	21.兵三進一	將6退1
22.俥五進三	車6進4	23.炮五進一	車6退4
24.炮五退一	卒4平5	25.炮五進一	卒5平4
26.炮五退一	將6進1		
27.炮五進二	將6退1（和局）		

第二種走法

著法：（黑先和）接圖4-7

16.…………	象1進3	17.俥八進七[1]	將6退1
18.俥八平六[2]	卒4平5[3]	19.俥六退五[4]	車8平6
20.炮二進二	車6進5	21.帥六進一	車6平5
22.俥六平四	將6平5	23.俥四平五	將5平6
24.炮二平一[5]	將6進1	25.炮一平二	將6退1
26.炮二平一（和局）			

【注解】

(1)如改走俥八平四（如炮二平五，則車8進5，炮五退一，將6平5，俥八平五，將5平4，俥五平四，車8平6，俥四平五，車6退3，兵三進一，車6平4，炮五平一，卒4進1，俥五平六，車4進2，黑勝定），則將6平5，俥四平五，將5平6，帥六平五，象3退5，俥五平四，將6平5，俥四平五，將5平6，俥五平四，將6平5，俥四平五，將5平6，兵三進一，車8進3，帥五平六（如兵三進一，則車8平7，炮二平三，卒4平5，俥五平八，車7退3，帥五平六，車7平

5，俥八平四，將6平5，炮三平一，象5退3，俥四平三，卒5平4，黑勝），車8平7，炮二平三，車7退2，帥六平五，車7進2，帥五平六，卒4平5，俥五退一（如俥五平八，則車7退2，炮三平五，車7進3，炮五平四，車7進1，帥六進一，車7平6，俥八進七，將6退1，炮四平五，車6退1，黑勝定），將6平5，炮三平四，車7平6，炮四平八，卒5平4，炮八平五，將5平4，俥五平一，卒4進1，帥六平五，卒4進1，黑勝。

(2)如改走俥八退六，則車8平4，帥六平五，象3退5，炮二平五，車4平6，帥五平六（如炮五平四，則車6平5，炮四平五，卒4進1，俥八平四，將6平5，俥四退一，將5平4，兵三進一，車5平8，黑勝定），車6進3，俥八退一，車6進1，俥八進一，車6進1，炮五退一，車6退2，俥八退一，將6進1，俥八平五，和定。

(3)如改走卒4平3，則俥六退七，象3退5，炮二平五，車8進5，炮五退一，車8平6，兵三進一，車6退5，俥六進三，卒3進1，俥六進五，將6進1，俥六退一，將6退1，俥六退四，車6進5，俥六平五，車6退1，俥五平六，車6退6，和局。

(4)如改走俥六平五，則卒5平4，俥五平六，卒4平5，俥六平五，卒5平4，俥五平六，卒4平5，俥六退五，結果也是和局。

(5)紅以炮走閑，正著。如進炮打卒，則黑有卒5平4的抽俥暗著。

以下再接圖4-3（第二種著法）注釋。

⑦圖4-8形勢，如改走炮六平七攔車則將敗局，變化如下：

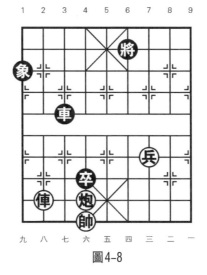

圖4-8

著法：（紅先黑勝）接圖4-8

19.炮六平七	車3平1(1)	20.炮七退一(2)	車1平5
21.俥八進七(3)	將6退1	22.俥八平六	卒4平5
23.俥六退五	卒5進1	24.兵三進一(4)	車5進3
25.炮七進一	車5平6		
26.炮七退一	車6平3（黑勝定）		

【注解】

(1)突破口選得準。如改走將6平5，則俥八進七，將5退1，俥八平六，卒4平5，俥六進一，將5進1，俥六退六，車3平5，炮七平二，卒5平6，炮二進二，車5進5，帥六進一，卒6平5，俥六平五，將5平6，俥五平七，將6退1，炮二平一，和局。

(2)如改走俥八進七，則將6退1，俥八平七，將6平5，俥七退五（如炮七進四，則象1進3，黑勝），卒4進1，帥六進一，車1平4，黑勝定。

(3)如改走俥八進一，則卒4平5，兵三進一，將6平5，炮七進一（如兵三進一，則車5平4，帥六平五，卒5進1，黑勝），卒5進1，俥八平六，象1退3，兵三進一，象3進5，兵三進一，車5平2，炮七退一，車2進4，兵三平四，車2平3，黑勝。

(4)如改走俥六退一，則將6平5，兵三進一，象1退3，兵三進一，象3進5，兵三進一，車5平3，炮七進二，車3平1，炮七平九，車1平7，炮九退二，車7平3，黑勝定。

以下再接圖4-3（第二種著法）注釋。

⑧如改走俥八進七，則將6退1，俥八平五，車4平6，炮五平八，卒4進1，炮八退一，車6平3，炮八平六，車3進5，黑勝。

⑨如改走卒4進1，則俥八平四，將6平5，俥四平五，將5平4，炮五平四，象1進3，兵三進一，卒4平3，炮四退一，車4退2，兵三進一，象3退5，兵三平四，紅勝定。

⑩如改走卒4平3，則俥六退三，車5平6，炮五平九，卒3進1，俥六平五，卒3平4，炮九退一，車6退5，兵三進一，象3進5，炮九平六，將6進1，和局。

第三種著法　車5退5

著法：（黑先和）接圖4-3

13.…………	車5退5①	14.炮四平五②	車5平4
15.炮五平六③	車4平3	16.帥六平五④	象1退3
17.俥八進七⑤	將6退1	18.俥八退六⑥	車3平5
19.炮六平五	車5進5	20.兵三進一	象3進5
21.俥八平九	車5平7	22.炮五平三	卒4平5
23.帥五平六	卒5平4	24.帥六平五	卒4平3

25.俥九進七⑦	將6進1	26.俥九退一　　將6退1
27.俥九退六	卒3平2	28.俥九進五　　車7平5
29.炮三平五	卒2進1	30.俥九退二　　卒2平3
31.俥九平四	將6平5	32.俥四平六　　將5平6
33.俥六平四	將6平5	34.俥四平六（和局）

【注釋】

①這是一套古老的著法，俗稱「相花車」。

②圖4-9形勢，紅方另有兩種走法結果不同：

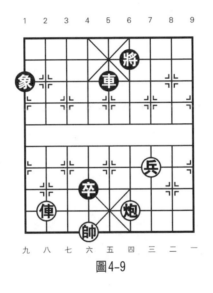

圖4-9

第一種走法

著法：（紅先黑勝）接圖4-9

14.兵三進一	將6平5	15.炮四平五　　車5平3
16.炮五退一	將5平4	17.炮五平一　　車3平5
18.炮一平五	車5平4	19.炮五平一　　卒4進1
20.帥六平五	車4平5	

21.帥五平四　卒4平5（黑勝）

第二種走法

著法：（紅先和）接圖4-9

14.俥八進七	將6退1	15.俥八平六	卒4平5(1)
16.俥六退三	卒5進1	17.兵三進一	將6平5(2)
18.炮四進四	象1退3(3)	19.兵三進一	車5平3
20.炮四退五	卒5進1(4)	21.帥六進一	卒5平6
22.兵三平四	卒6平5	23.兵四進一	車3平5
24.俥六進一	車5進6	25.帥六進一	車5退6
26.帥六退一	車5進6（和局）		

【注解】

(1)如改走卒4平3，則俥六退七，將6平5，炮四平五，車5平6，炮五退一，車6進7，俥六平五，將5平6，兵三進一，車6退5，俥五平六，象1進3，俥六進五，卒3進1，俥六退二，將6進1，和局。

(2)如改走卒5平6，則俥六平四，將6平5，俥四退四，和局。

(3)如改走卒5平6，則炮四平五，車5平7，炮五退五，車7進3，俥六平五，將5平6，俥五平四，將6平5，俥四退四，車7平4，俥四平六，車4進3，帥六進一，和局。

(4)如改走象3進5，則炮四平五，車3進5，俥六進二，卒5進1，帥六平五，車3平5，帥五平六，象5進7，和局。

以下再接圖4-3（第三種著法）注釋。

③圖4-10形勢，紅方另有一種走法也是和局，變化如下。

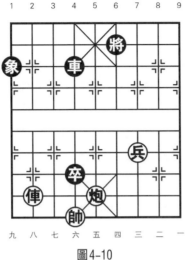

圖4-10

著法：（紅先和）接圖4-10

15.炮五平二	卒4平5	16.俥八平六⑴	車4平6⑵
17.炮二平四	車6平5⑶	18.俥六進七	將6退1
19.俥六退三	將6平5⑷	20.炮四進四	卒5進1
21.兵三進一	象1退3	22.兵三進一	車5平3
23.炮四退五	卒5進1⑸	24.帥六進一	卒5平6
25.俥六平五	車3平5	26.俥五平六	車5進6
27.帥六進一	卒6平5	28.兵三平四	卒5平4
29.兵四進一	卒4平3	30.俥六進一	車5進1
31.俥六平五	車5退6	32.兵四平五（和局）	

【注解】

(1)如改走帥六平五，則車4平3，以下紅方有三種著法均負。

甲：炮二退一，車3平6，俥八進七，將6退1，帥五平六，卒5進1，炮二平五，車6進7，黑勝。

乙：俥八退一，車3平5，俥八進一，將6平5，俥八平四，卒5平6，黑勝定。

丙：帥五平六，車3進7，帥六進一，車3平6，俥八進一（如炮二平五，則卒5進1，帥六平五，車6退1得俥，黑勝定。又如俥八進二，則車6退1，帥六退一，卒5平4，黑勝定），車6退2，俥八進六，將6退1，俥八平五，車6進1，帥六退一，卒5平4，帥六平五，車6平8，俥五退三，車8平6，兵三進一，卒4進1，黑勝定。

(2)如改走車4平5，則俥六進七，將6退1，俥六退五，卒5進1，炮二進二，車5平3，俥六平七，象1進3，炮二平一，將6進1，炮一平二，和局。

(3)如改走將6平5，則炮四平五，將5平6，炮五退一，象1退3，兵三進一，象3進5，俥六進七，將6退1，俥六退七，將6進1，和局。

(4)如改走卒5進1，則兵三進一，將6平5，炮四進四，卒5平6，炮四平五，車5平7，炮五退五，車7進3，俥六平五，將5平6，俥五平四，將6平5，俥四退四，車7平4，俥四平六，車4進3，帥六進一，和局。

(5)如改走象3進5，則炮四平五，車3進5，俥六進二，卒5進1，帥六平五，車3平5，帥五平六，象5進7，和局。

以下再接圖4-3（第三種著法）注釋。

④如改走炮六平七，則以下黑方有兩種著法均和。

甲：將6平5，俥八進七，將5退1，俥八平六，卒4平5，俥六退五，車3平5，炮七平二，卒5進1，炮二進二，車5平3，俥六平七，象1進3，炮二平一，和局。

乙：車3進5，俥八進七，將6退1，俥八平六，卒4平

5，俥六退五，象1退3，俥六平四，將6平5，俥四平五，將5平6，兵三進一，車3進1，俥五退一，車3退6，兵三進一，車3平4，帥六平五，車4平5，俥五進五，象3進5，和局。

⑤如改走俥八進一，則卒4進1，俥八平四，車3平6，俥四進五，將6進1，兵三進一，象3進5，黑勝。

⑥如改走俥八平六，則卒4平5，俥六平五，象3進5，俥五平六（如兵三進一，則車3進7，炮六退一，車3退1，黑勝），車3進1，炮六進五，將6平5，兵三進一，象5退7，兵三進一，卒5進1，帥五平四，車3進5，炮六退五，卒5平4，俥六退三，車3進1，帥四進一，卒4平5，帥四進一，車3平6，黑勝。

⑦如改走俥九進五，則車7平5，炮三平五，卒3進1，俥九退二，卒3平4，黑勝定。

第四種著法 將6平5

著法：（黑先和）接圖4-3

13.…………	將6平5①	14.炮四平五	車5平7②
15.炮五平三③	象1進3④	16.俥八進七⑤	將5退1
17.俥八平六	卒4平3	18.俥六退七	卒3平4
19.俥六平五⑥	將5平6⑦	20.俥五平八⑧	象3退5⑨
21.炮三平五	車7進1	22.俥八進一	車7退1
23.俥八退一	車7退1	24.炮五退一⑩	車7平6
25.俥八平五	象5進3	26.俥五進三⑪	卒4平5
27.炮五進一	卒5平4	28.炮五退一	將6進1
29.炮五進二	車6進3	30.炮五退二	車6退1
31.炮五進一	車6退6	32.炮五退一	卒4平5

33.炮五進一	卒5平4	34.炮五退一	卒4平3
35.帥六進一	象3退5	36.俥五退二	車6進6
37.炮五進一	卒3進1	38.帥六退一	車6退2
39.俥五平七	車6進3	40.炮五退一	車6退1
41.俥七平六	車6進1	42.俥六平七	車6退1
43.俥七平六（和局）			

【注釋】

①黑方平將中路，是四種著法中攻勢最凌屬的，變化深奧繁複。

②如改走將5平4，則帥六平五，車5平7，炮五平四，車7進2，炮四退一，車7退3，俥八平五，車7平4，俥五進三，和局。

③如改走炮五退一，則車7進2，俥八平五，將5平4，俥五平四，車7平6，俥四平八，車6退3，炮五進一，車6平3，炮五退一，車3平4，炮五進一，卒4進1，帥六平五，卒4進1，帥五平四，卒4平5，黑勝。

④圖4-11形勢，黑方另有兩種走法均和。

第一種走法

著法：（黑先和）接圖4-11

15.…………	車7平5	16.炮三平五	將5平4(1)
17.帥六平五	車5平7(2)	18.炮五平三	車7退1
19.俥八平五	車7平4(3)	20.俥五進三	卒4進1
21.炮三退一	象1進3	22.俥五進四	將4退1
23.俥五退三（和局）			

【注解】

(1)軟著，使紅方容易成和。應走車5平7，炮五平三，象

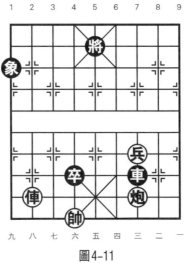

圖4-11

1進3；還原成主變。

(2)如改走車5退1，則傌八進三，車5平7，炮五平六，卒4平5，傌八平六，將4平5，傌六平五，將5平6，傌五退二，車7平6，炮六平二，車6退4，炮二進八，象1進3，傌五進六，將6退1，傌五進一，將6進1，炮二平四，車6平5，兌傌（車），和局。

(3)如改走車7進1，則傌五進三，卒4平5，以下紅炮攔車，黑卒不離中，和局。

第二種走法

著法：（黑先和）接圖4-11

15.…………	車7退1[1]	16.傌八平五	將5平4
17.帥六平五	車7進1	18.傌五進七	將4退1
19.傌五退四	卒4平5	20.傌五退一	車7平8
21.炮三平二	車8平7	22.炮二平三（和局）	

【注解】

(1)如改走卒4平5，則俥八進二，象1進3，俥八平五，象3退5，兵三進一，卒5平4，俥五平六，卒4平5，俥六平五，紅俥長跟卒，和局。

以下再續圖4-3（第四種著法）注釋。

⑤紅方走俥八進七，正著。如改走俥八平五則成圖4-12形勢，詳細介紹如下：

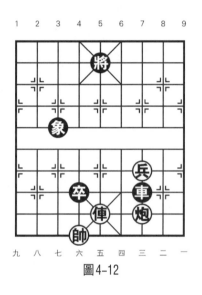

圖4-12

著法：（黑先勝）接圖4-12

16.…………	卒4平5	17.俥五退一(1)	象3退5
18.兵三進一(2)	卒5平4	19.俥五進一	車7退2
20.帥六平五(3)	將5平6	21.俥五平四	將6平5
22.俥四平五	將5平6	23.俥五平四	將6平5
24.俥四平五	將5平6	25.帥五平六(4)	車7進2
26.俥五平四(5)	將6平5	27.俥四平五	將5平4

28.俥五平八(6)	車7平5	29.炮三平五	車5退1
30.帥六平五(7)	車5平4	31.帥五平四(8)	卒4進1
32.俥八進七(9)	將4退1	33.俥八退七	象5退3
34.俥八平九	將4平5	35.炮五平二(10)	車4平6
36.炮二平四	車6平5	37.炮四進一	車5進3
38.帥四進一	卒4平5	39.俥九平五	車5退1
40.帥四退一	車5退2		
41.帥四進一	車5平6（黑勝）		

【注解】

(1)紅方另有兩種著法均負。

甲：俥五平四，車7退1，帥六平五，車7平3，炮三退一，車3平5，炮三進一，卒5平6，黑勝。

乙：俥五平八，車7退1，炮三平五，卒5平4，炮五平三，車7平4，炮三平五（如俥八平五，則卒4平5，俥五平六，車4平5，俥六平四，卒5平4，黑勝），車4平3，炮五退一，將5平4，炮五平三，車3平4，帥六平五，車4平5，俥八平五，卒4平5，俥五平四，將4平5，帥五平四，卒5進1，俥四進一，象3退5，俥四進六，將5退1，俥四退六，車5平7，炮三進二，車7平8，炮三平二，車8平4，炮二退二，車4平7，黑勝。

(2)如改走炮三平八，則卒5平4，炮八平五（如炮八進一，則車7進1，俥五平一，卒4進1，帥六平五，卒4平5，帥五平六，車7退1，黑勝），車7平5，兵三進一，將5平4，黑勝。

(3)如改走俥五平八，則卒4平5，炮三平五，車7進3，炮五平四，車7進1，帥六進一，象5退3，黑勝。

(4)紅方一將一捉,不變作負。如改走俥五平八,則卒4平5,俥八進一,車7平5,炮三進一,卒5進1,帥五平六,車5平4,炮三平六,車4平1,黑勝。

(5)如改走俥五平八,則將6平5,炮三平五,將5平4,炮五退一,車7平6,俥八平五,車6退1,黑勝定。

(6)如改走帥六平五,則卒4平5,俥五平八,車7退1,俥八進七,將4退1,俥八退七,車7平5,炮三平五,車5平4,炮五平六,將4平5,炮六平五,車4平7,炮五平三,象5退3,炮三平五,卒5平6,帥五平六,車7進3,帥六進一,車7平5,帥六進一,卒6進1,黑勝定。

(7)如改走炮五平一,則車5平4,帥六平五,卒4進1,俥八進一,車4平5,帥五平四,卒4平5,炮一進一,車5平4,炮一平六,車4平1,黑勝。

(8)如改走俥八進一,則卒4平5,炮五平六(如俥八退二,則車4進2,炮五平一,卒5進1,帥五平四,車4退1,黑勝),車4平5,帥五平四,卒5進1,俥八平四,車5平3,炮六退一,車3進3,俥四平六,將4平5,俥六進七,車3退1,炮六進一,卒5平4,黑勝定。

(9)紅方另有兩種著法均負,變化如下。

甲:炮五進二,象5進3,俥八進七,將4退1,俥八退七,將4平5,俥八進八,將5進1,俥八退八,象3退1,俥八進七,將5退1,俥八退七,象1退3,俥八平九,車4退4,俥九進二,卒4平5,炮五平六,車4平2,炮六平八,車2進3,黑勝。

乙:炮五平四,象5進3,俥八進七,將4退1,俥八平五,車4平7,帥四平五,車7進3,炮四退一,卒4進1,帥

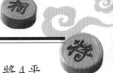

五進一，車7平6，傌五平八，車6平5，帥五平四，將4平5，傌八平四，車5退1，帥四進一，卒4平5，黑勝定。

⑽如改走傌九平八，則車4平6，炮五平四，車6平5，黑勝。

以下再續圖4-3（第四種著法）注釋。

⑥如改走傌六平八，則象3退5，炮三平五，將5平4，炮五平三，車7平5，炮三平五，車5退1，兵三進一，車5平3，炮五退一，車3平4，炮五平一，卒4進1，帥六平五，車4平5，帥五平四，卒4平5，黑勝。

⑦黑方另有兩種著法均和。

甲：將5平4，傌五進三，卒4進1，帥六平五，卒4進1，帥五進一，車7進1，帥五進一，車7平4，兵三進一，車4退6，兵三進一，車4平5兌傌（車），和局。

乙：卒4平5，傌五退一，象3退5，炮三平八，將5進1，炮八進一，卒5進1，傌五進一，車7平2，傌五進二，車2平4，帥六平五，車4退5，兵三進一，將5平4，和局。

⑧如改走帥六平五，則卒4平5，傌五平八，象3退5，帥五平六，車7退1，炮三平五，車7進2，黑勝定。

⑨黑方另有兩種著法均和。

甲：車7退1，傌八平四，將6平5，傌四平五，將5平6（如將5平4，則帥六平五，車7平4，傌五進八，將4進1，帥五進一，車4平7，炮三平四，車7平4，傌五退四，和定），帥六平五，象3退5，傌五進六，車7平6，炮三平八，卒4進1，炮八退一，和局。

乙：將6進1，傌八進七，將6退1，傌八退七，車7平6，炮三平四，將6平5，傌八平五，卒4平5，傌五退一，象

3退5，炮四平八，將5進1，炮八進一，卒5進一，俥五進一，車6平2，俥五進五，車2平4，帥六平五，車4退5，兵三進一，將5平4，俥五平四，車4進2，俥四平五，車4退2，和局。

⑩如改走炮五平三，則車7平4，成圖4-13形勢，以下紅方有三種走法均負。

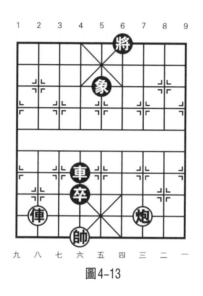

圖4-13

第一種走法

著法：（紅先黑勝）接圖4-13

25.俥八平五[1]	卒4平5	26.俥五平六	車4平6
27.炮三平四	將6平5	28.俥六進六[2]	象5退7
29.俥六退三	車6平5	30.炮三平七	卒5進1
31.俥六退二	象7進5	32.俥六進五	車5進1
33.俥六進二	將5進1	34.俥六退一	將5退1
35.俥六退一	將5平6	36.俥六退四	車5平6

37.炮七退一　　車6平3（黑勝定）

【注解】

(1)如改走炮三平六，則卒4平5，俥八進一（如帥六平五，則卒5進1，帥五進一，車4平5，黑勝），卒5進1，炮六進一，車4平1，俥八退二，車1平6，黑勝定。

(2)如改走帥六平五，則車6平3，炮四退一，車3平5，黑勝定。

第二種走法

著法：（紅先黑勝）接圖4-13

25.炮三平五	象5進3	26.炮五退一(1)	將6平5
27.俥八平四	將5平4	28.炮五平三	卒4進1
29.帥六平五	車4平5	30.帥五平四	卒4平5
31.俥四進八	將4進1	32.俥四退七	象3退5
33.俥四進六	將4退1	34.俥四退六	車5平7
35.炮三進二	車7平8	36.炮三退二	車8進2
37.俥四進七	將4進1		
38.俥四退七	車8平7（黑勝定）		

【注解】

(1)如改走炮五平三，則將6平5，俥八平五，卒4平5，俥五平六，車4平5，炮三退一，卒5進1，下著紅有兩種著法均負：一、俥六進三，卒5平6，炮三進四，車5進3，帥六進一，卒6平5，帥六進一，車5平4，黑勝。二、俥六進八，將5進1，炮三平五，卒5進1，帥六進一，車5進2，帥六進一，卒5平4，俥六平七，卒4進3，俥七退四，車5進1，黑勝。

第三種走法

著法：（紅先黑勝）接圖4-13

25.俥八平四	將6平5	26.俥四平五	卒4平5
27.俥五平六	車4平5	28.帥六平五(1)	象5進3
29.帥五平六	卒5進1	30.俥六進八	將5進1
31.俥六退五	卒5平6	32.炮三進三	車5進3
33.帥六進一	卒6平5		
34.帥六進一	車5平4（黑勝）		

【注解】

(1)如改走俥六平四，則象5進3，炮三退一，卒5平4，黑勝。

以下再續圖4-3（第四種著法）注釋。

⑪如改走俥五平八，則將6平5，俥八進三，車6平4，俥八平五，將5平4，炮五平四，卒4平5，帥六平五，車4進1，俥五進一，和局。

附錄　跨海征東

「跨海征東」局刊載於《蕉窗逸品》，其圖式美觀，布子精煉。「小征東」就是在本局圖式上增加了一個黑方邊象而成。為了讀者瞭解「小征東」的衍生過程，現附錄如下。

著法：（紅先和）

1.兵五進一①	將6平5	2.俥二平五	將5平6
3.前炮平四	車6進1	4.炮一平四	車6平5
5.俥一進六	將6進1	6.兵六平五	車5退2
7.俥五退三	車5進7	8.俥一平六	車5退1
9.炮四退四	卒4平3	10.俥六退八	卒3平4
11.俥六平八	車5退1②	12.俥八進七③	將6退1

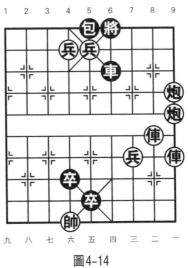

圖4-14

13.俥八平六	卒4平3④	14.俥六退七	將6平5
15.炮四平五	車5平7⑤	16.俥六進四	車7平6
17.帥六進一	車6進2	18.俥六平五	將5平6
19.俥五平七	將6進1	20.俥七平六（和局）	

【注釋】

①如改走前炮平四，則車6進1，炮一平四，車6平8，兵五進一，將6進1，兵六平五，將6平5，俥二平五，將5平4，俥五退三，車8進6，俥五退一，卒4進1，黑勝。

②如改走將6平5，則炮四平五，車5平7，炮五平三，車7退1，俥八平五，將5平4，帥六平五，車7平4，和局。

③圖4-15形勢，紅方另有兩種著法均和。

甲：俥八進一，卒4平5，炮四平二，車5平4，帥六平五，車4平5，炮二進二，卒5進1（如車5退1，俥八進一，車5平4，俥八平六，以下紅勝定），帥五平六，車5平7，

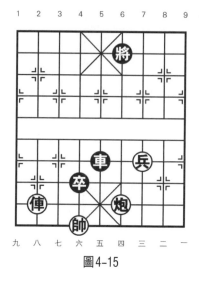

圖4-15

俥八平四，將6平5，俥四平五，將5平6，俥五退一，車7平8，俥五進一，和局。

乙：兵三進一，將6平5，炮四平五，車5平1，炮五退一，將5平4，炮五平三，車1平5，炮三進一，車5平4，帥六平五，卒4平5，炮三退一（如炮三平六，車4平1，炮六退一，車1平5，俥八平四，將4平5，帥五平四，卒5平4，俥四平八，車5進3，帥四進一，卒4平5，黑勝），車4平7，炮三進一，車7平8，炮三退一，車8平5，俥八平四，將4平5，帥五平四，卒5進1，俥四進一，車5平7，俥四平五，將5平4，炮三進二，車7平8，炮三平二，車8平6，炮二平四，車6平7，炮四平三，車7退1，俥五退一，車7進2，俥五進二，和局。

④圖4-16形勢，黑方如改走卒4平5，則俥六退三，卒5進1，炮四退一，將6平5，炮四進五（如炮四平五，則卒5

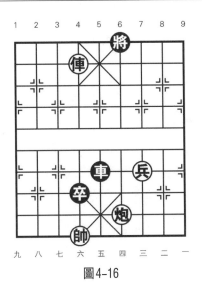

圖4-16

進1，帥六進一，車5進2，帥六進一，卒5平4，兵三進一，卒4平3，兵三進一，車5進1，黑勝），卒5平6（如車5平3，則炮四退五，車3進2，俥六平五，將5平6，俥五平六，和局），炮四平五，車5平7，炮五退五，車7平6，俥六平五，將5平6，炮五進一，車6平4，炮五平六，車4平6，帥六平五，和局。

　　⑤圖4-17形勢，黑方另有兩種著法結果不同，變化如下。

　　甲：車5平6，俥六進四，車6進2，俥六平五，將5平6，俥五退三，卒3進1，俥五進三，車6退2，俥五退三（如俥五平六，則車6進3，炮五退一，卒3進1，帥六進一，車6平5，兵三進一，將6平5，兵三進一，車5平4，黑勝），車6平7，俥五平七，車7平4，帥六平五，卒3平4，俥七平四，將6平5，俥四平五，將5平4，炮五平四，和局。

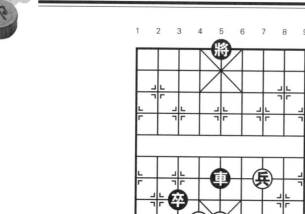

圖4-17

乙：將5平6，兵三進一（如俥六進八，則將6進1，帥六進一，車5平7，俥六退三，車7平6，和局），車5平7（如車5退2，則帥六平五，將6進1，俥六進三，車5平6，炮五平九，車6平5，炮九平五，車5平6，炮五平九，卒3進1，俥六平五，卒3平4，炮九退一，將6退1，兵三進一，車6進4，兵三進一，紅勝），俥六進三，卒3進1，炮五退一，車7平6，兵三進一，車6進3，俥六平五，車6退1，俥五平六，車6進1，俥六平五，車6退3，俥五平六，車6進2，俥六進一，車6平7，炮五平四，車7進1，俥六平四，將6平5，兵三進一，卒3進1，帥六進一，車7退6，俥四平五，將5平6，帥六平五，車7進5，帥五進一，紅勝。

第五局　帶子入朝

「帶子入朝」，民間又稱「帶子上朝」「帶子長征」，簡稱「帶子」。本局子少圖美，變化繁複，誘惑性強，有起手吃掉黑方雙車的速勝假象，殊不知黑方含有落象反將的解殺手段。本局深受民間藝人喜歡，故在民間流傳很廣。

本局在清代四大古譜中未見刊載，僅古抄本《湖涯集象棋譜》裡面有它的類似局勢「落底金錢」，從現有資料來看，古今棋譜中都無完整記載，全憑民間藝人世代口傳，才不致湮沒，並流傳下來。在《湖涯集象棋譜》之後成書的《蕉竹齋象棋譜》（第100局）「五子奪魁」，已將《湖涯集象棋譜》中的「落底金錢」局的一·五位兵移至三·四位，與本局圖勢相同，這是最早刊載本局的棋譜，但著法少且不夠完善。

不過這已經證明了本局的成局時間比「小征東」晚，估計是在1900年至1910年之間，由何人創作，已無從考證了，很有可能是一個江湖藝人。僅僅一只紅兵的移動，卻有著意料不到的效果，從而誕生了一則變化繁複的大型排局。

1976年，福州魏子丹根據稀有的民間藝人手抄本《蕉竹齋》編成《蕉竹齋彙編》，油印數百份，廣為贈發，使「帶子入朝」流行更加廣泛。

由於紅方三路兵必須在紅俥的帶領下巧妙地渡河去牽制黑方，才能謀得和局，故此在民間一向多以「帶子入朝」為

局名。本局圖式簡潔美觀，著法深奧，變化微妙。其對「俥兵對車卒」殘棋技巧的探討，堪與「七星聚會」相媲美。

到了近代，「帶子」局有了更深入的發展和高度的提煉，在平淡的著法中包含著高深的內容，著法豐富多彩，精妙入微，所以「帶子」局同樣是廣大群眾和象棋藝人們最喜愛的民間象棋排局，它的流傳範圍極廣，從大江南北，到港澳等地均頗流行，成了棋壇的優秀排局作品，是「象棋八大排局」之一。

「帶子」歷稱名作，但古抄本中的著法較為簡單且不夠完善，排局名家楊明忠、瞿問秋對本局經過多年的研究，總結各地流行著法並結合研究心得，整理出一百四十餘變，擇要刊於《象棋民間排局》（第30局），可以說是介紹本局最為詳細的一個版本。現採用「帶子入朝」作局名，參考排局名家楊明忠、瞿問秋先生編著的《象棋民間排局》，並綜合最新研究及自己的見解，介紹如下。

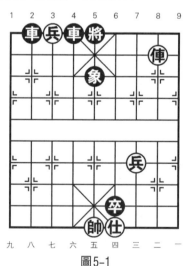

圖5-1

著法：（紅先和）

1.兵七平六①	將5平6	2.俥二進一②	將6進1
3.帥五平六③	車2進9④	4.帥六進一	車2退3⑤
5.俥二退一⑥	將6進1	6.俥二退六⑦	象5退7⑧
7.兵三進一	象7進9⑨	8.俥二進五⑩	將6退1
9.俥二進一	將6進1	10.俥二平六	車2進2
11.帥六進一	車2進1	12.帥六退一⑪	車2平6
13.俥六退三⑫	車6平2	14.兵三進一	車2退6⑬
15.兵三平四	將6退1	16.兵六平五⑭	車2平5
17.俥六進三⑮	將6進1	18.俥六退三	象9退7
19.帥六進一	象7進5	20.帥六退一	將6退1
21.俥六進三	將6進1	22.俥六退三	象5退3
23.俥六進二	將6退1	24.俥六進一	將6進1
25.俥六退三	車5平2⑯	26.帥六進一	車2進4
27.帥六退一	車2平5	28.兵四進一	將6平5
29.兵四進一	將5平6	30.俥六平四	將6平5
31.俥四退四	車5退1	32.俥四進一	車5平4
33.俥四平六	車4進1	34.帥六進一（和局）	

【注釋】

①紅兵吃哪只車，大有講究。如改走兵七平八，則車4進8，兵八平七，將5平6，俥二退八，象5退3，兵三進一，象3進5，俥二平一，將6平5，俥一進九，將5進1，俥一平八，將5平6，黑勝。

②逼黑將升高一步，正確。如改走兵六平五，則車2平5，成圖5-2的形勢，以下紅方有三種走法均負，變化如下。

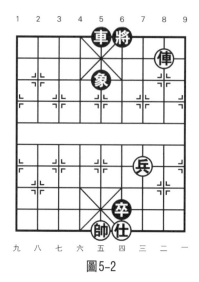

圖5-2

第一種走法

著法：（紅先黑勝）

3.俥二進一　象5退7　　4.帥五平六　車5平4

5.帥六平五　車4進8　　6.俥二退九　車4平2

7.帥五平六　卒6平5　　8.仕四進五　車2進1

9.帥六進一　車2平8（黑勝）

第二種走法

著法：（紅先黑勝）

3.俥二退二　卒6進1　　4.帥五進一　象5退7

5.帥五平六　車5進4　　6.兵三進一　將6平5

7.俥二平六　象7進9　　8.俥六退二　卒6平5

9.俥六進三　車5進4　　10.帥六進一　卒5平4

11.俥六平七　車5退2　　12.俥七平六　卒4平3

13.帥六退一　車5進3（黑勝）

第三種走法

著法：（紅先黑勝）

3.俥二退六	象5退7	4.帥五平六	車5平2
5.兵三進一	車2進9	6.帥六進一	象7進9
7.俥二平四(1)	將6平5	8.俥四平五	將5平6
9.俥五進五	車2平6	10.俥五平一	車6平2
11.俥一平四	將6平5	12.俥四平五	將5平6
13.俥五退三	車2退2	14.俥五進一	車2退2
15.帥六進一	車2平7（黑勝定）		

【注解】

⑴紅方另有兩種著法均負。

甲：俥二進四，車2退4，俥二平六，車2進3，帥六進一，車2進1，俥六平四，將6平5，俥四平五，將5平6，仕六進五，車2退2，帥六退一，車2進1，帥六進一，車2平5，俥五退五，卒6平5，黑勝定。

乙：俥二進五，車2平6，俥二平一，車6平2，俥一平四，將6平5，俥四平五，將5平6，俥五退三，車2退2，俥五進一，車2退2，帥六進一，車2平7，黑勝。

以下再接圖5-1注釋。

③如改走仕四進五，則車2進8，俥二退八，卒6平5，俥二平五，車2進1，黑勝。

④圖5-3形勢，黑方進車使紅帥升高再退車做殺，較為兇狠。另有兩種走法均和，變化如下。

第一種走法

著法：（黑先和）

3.…………	象5進7	4.兵三進一	象7退9

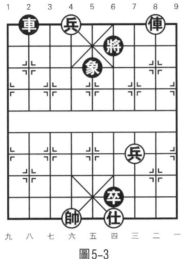

圖5-3

5.俥二退一	將6進1	6.俥二退一	將6退1
7.俥二進一⑴	將6進1	8.俥二平六	車2進4⑵
9.俥六退四	將6退1	10.俥六進四	將6進1
11.俥六退四	車2進5	12.帥六進一	車2平6
13.俥六進一	車6平2	14.兵三進一⑶ （和局）	

【注解】

(1)如改走俥二平一，則車2平4，帥六平五，車4平2，帥五平六，將6平5，俥一平六，車2進9，帥六進一，車2平6，俥六退二，卒6平5，帥六進一，車6平4，黑勝。

(2)如改走車2進5，則俥六退三，車2平7，俥六平四，將6平5，俥四退四，車7平4，俥四平六，車4進3，帥六進一，和局。

(3)三路兵在紅俥的帶領下過河，可以成和，詳見主著法。

第二種走法

著法：（黑先和）

3.…………	車2進4	4.俥二退一	將6進1
5.俥二退二	將6退1(1)	6.俥二平四	將6平5
7.俥四平六	象5退7(2)	8.兵三進一	象7進9
9.俥六平五(3)	將5平6	10.俥五平六	車2進5
11.帥六進一	車2平6	12.俥六進二(4)	將6進1
13.俥六退三	車6平2	14.兵三進一(5)（和局）	

【注解】

(1)如改走象5退7，則俥二平四，將6平5，俥四平五，將5平6，兵三進一，象7進9，俥五平六，車2進5，帥六進一，車2平6，俥六退一，車6平2，兵三進一，三路兵過河，和局。

(2)如改走將5平6，則兵三進一，車2進5，帥六進一，車2平6，俥六進二，將6進1，俥六退三，將6退1，兵三進一，象5進7，俥六平三，車6平2，俥三平五，和局。

(3)如改走俥六進二，則將5進1，俥六退四，車2進5，帥六進一，車2平6，俥六平五，將5平6，俥五進一，車6平2，兵三進一，車2退3，帥六進一，象9進7，俥五平三，車2平4，帥六平五，車4平5，帥五平六，將6平5，黑勝。

(4)如改走俥六退一，則車6平2，兵三進一，車2退6，兵三平四，車2進5，帥六進一，車2退1，帥六退一，車2平5，俥六進三，將6退1，俥六退一，將6進1，兵四進一，卒6平5，帥六退一，車5平3，兵四進一，將6退1，黑勝。

(5)紅兵過河，和局。

以下再接圖5-1注釋。

⑤如改走車2平6，則俥二退一，將6進1，俥二退一，將6退1，俥二平五，車6平2，俥五退四，車2退4，帥六進

一，車2平4，帥六平五，車4平6，帥五平六，將6進1，兵六平五，卒6平5，帥六平五，卒5平4，帥五平六，卒4平3，帥六平五，和局。

⑥圖5-4形勢，紅方退俥照將後再俥二退六解殺還殺，正著。此外，另有一種走法敗局如下。

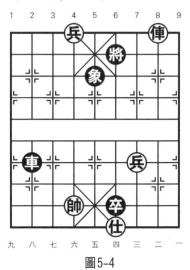

圖5-4

著法：（紅先黑勝）

5.帥六進一	車2平4	6.帥六平五	車4平7
7.俥二退七	車7平5	8.帥五平六	象5進7
9.俥二進六	將6進1	10.俥二進一	將6退1
11.俥二平五	車5平4	12.帥六平五	車4進3
13.俥五退一	將6進1	14.仕四進五⑴	車4平5
15.帥五平六	卒6平5	16.俥五退三	將6退1
17.俥五平三⑵	卒5平6	18.俥三進三	將6進1
19.俥三進一	將6退1	20.俥三平五	車5平4
21.帥六平五	車4退1	22.俥五平二	車4平2

23.帥五平六　　車2退1　　24.帥六退一　　車2平5

25.俥二退八　　車5進1

26.帥六進一　　將6平5（黑勝）

【注解】

(1)如改走俥五進一，則將6退1，俥五平三，車4平6，俥三平五，車6平4，俥五平二，車4平2，帥五平六，車2退2，帥六退一，車2平5，俥二退八，車5進1，帥六進一，將6平5，黑勝。

(2)如改走兵六平五，則象7退5，兵五平六，車5平2，帥六平五，卒5平4，黑勝。

以下再接圖5-1注釋。

⑦如改走俥二平六解殺，以前認為紅方敗局。最新的研究結果俥二平六也是和局，詳見第一分局（圖5-6）的介紹。

⑧如改走將6退1，則兵三進一，車2進2，帥六退一，車2進1，帥六進一，車2平6，俥二進六，將6進1，俥二退一，將6退1，俥二平五，車6平2，俥五退三，車2退1，帥六進一，車2平5，俥五退三，卒6平5，和局。

⑨如改走車2進2，則帥六退一，車2進1，帥六進一，車2平6，兵三進一，車6平2，俥二平四，將6平5，俥四平五，將5平6，俥五進三，車2退6，帥六進一，將6退1，兵三平四，和定。

⑩如改走俥二平五，則車2進2，帥六退一，車2進1，帥六進一，車2平6，俥五進三，車6平2，兵三進一，車2退4，帥六進一，象9進7，黑勝定。

⑪如改走仕四進五，則卒6平5，帥六平五，卒5平6，俥六退七，車2平5，帥五平六，卒6平5，俥六平八，將6平

5，黑勝。

⑫紅俥退至騎河，準備帶領三路兵渡過河界，正如同「帶子入朝」，局名貼切，這是謀和佳著，捨此必敗。

⑬如改走象9進7，則俥六平三，車2退1，帥六進一，車2平5，俥三進四，將6退1，俥三平五，車5平3，俥五退三，車3退1，帥六退一，車3退3，帥六進一，和局。

⑭圖5-5的形勢，紅方底兵平中，禁止黑將退底，謀和關鍵之著。此外另有一種走法敗局如下。

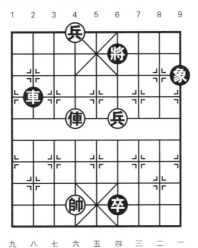

圖5-5

著法：（紅先黑勝）

16.俥六進三	將6退1	17.俥六退一	將6進1
18.俥六進一	將6退1	19.俥六退三	車2進5
20.帥六進一	車2退1	21.帥六退一	車2平5
22.兵六平五(1)	車5退7	23.兵四平五(2)	車5進2
24.帥六進一	將6平5	25.俥六進四(3)	將5進1
26.俥六退四	象9退7	27.俥六進三	將5退1

28.俥六退三　　車5平2　　　29.俥六進一　　象7進5

30.俥六平四　　車2進5　　　31.帥六退一　　車2退1

32.俥四平六⑷　車2進2　　　33.帥六進一　　車2退1

34.帥六退一　　車2平5　　　35.兵五進一　　卒6平5

36.帥六退一　　車5平2（黑勝）

【注解】

(1)如改走俥六進二，則將6進1，兵四進一，卒6平5，帥六退一，車5平3，兵四進一，將6退1，兵六平五，將6平5，俥六平五，將5平6，俥五退六，車3進2，帥六進一，車3退1，抽俥，黑勝。

(2)如改走帥六進一，則車5進9，俥六平五，車5平2，帥六退一，車2退1，帥六進一，車2退1，帥六退一，車2平6，帥六退一，車6平4，帥六平五，車4平2，帥五平六，卒6平5，黑勝。

(3)如改走帥六平五，則車5平8，帥五平四，卒6平7，帥四平五，車8進5，帥五退一，車8平6，帥五平六，卒7平6，兵五進一，車6平5，黑勝。

(4)如改走帥六進一，則卒6平5，帥六平五，車2平5，抽兵，黑勝。

以下再接圖5-1注釋。

⑮進俥照將，逼迫黑將升頂，以使四路兵發揮作用，謀和要著。

⑯如改走車5進4，則兵四進一，將6平5，俥六進一，車5進1，帥六進一，車5進1，俥六平五，車5退6，兵四平五，將5退1，和局。

第一分局

「帶子入朝」弈完第6回合時，形成如圖5-5的形勢，紅方如走俥二平六，則古舊譜均認為是劣著，黑方可勝。在以往載有「帶子入朝」的棋譜都認為此著是劣著，尤以《象棋民間排局》論之最詳。指出：「這步棋在早年都誤以為是正著，經過廣大群眾長期的研究探討，證明它是劣著，以後紅方雖竭力掙扎，還是無法挽救敗局。」但據何城良先生在華工象棋網上指出，此著仍不失為是一步能謀和的正著。紅俥二平六也是和局！可謂峰迴路轉，驗證了「高手在民間」這句話。現介紹如下。

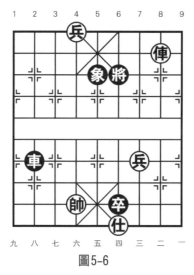

圖5-6

著法：（紅先和）接圖5-6

6.俥二平六	車2進2	7.帥六進一	車2進1
8.帥六退一①	車2平6	9.俥六退五	將6退1

10.俥六進五②	將6進1	11.俥六退三	卒6平7③
12.兵三進一	車6退4	13.帥六退一④	將6退1
14.俥六進三	將6進1	15.俥六退三	卒7平6
16.帥六平五	車6進1⑤	17.兵六平五	卒6平7
18.兵五平六	象5退7	19.俥六平五	象7進9
20.兵三進一	象9進7	21.俥五平三	車6平5
22.帥五平六	車5進2	23.俥三平四	將6平5
24.俥四進四	車5平2	25.俥四平五	將5平6
26.帥六平五	車2進1	27.帥五進一	卒7平6
28.帥五平六	車2退9	29.俥五平二	將6退1
30.俥二退一	將6進1	31.俥二進一	車2進6
32.俥二平四	將6平5	33.俥四平五	將5平6
34.帥六進一	將6退1	35.俥五退三	車2平4
36.帥六平五	車4平6	37.帥五平六（和局）	

【注釋】

①如改走仕四進五，則卒6平5，帥六平五，卒5平6，俥六退七，車2退2，俥六進一，車2退1，俥六進二，車2平5，帥五平六，象5退7，兵三進一，將6平5，兵三進一，車5進3，黑勝。

②如改走兵三進一，則卒6平7，俥六平三，車6退1，帥六進一，車6平5，兵三進一，將6平5，兵三平四，象5進7，俥三進二，車5退1，帥六退一，卒7平6，黑勝。

③如改走將6退1，則兵三進一，車6平2，兵三進一，車2退6，兵三進一，象5進7（如車2平7，則俥六平四，將6平5，俥四退四，和局），兵三進一，將6平5，俥六平五，象7退5，帥六進一，車2平4，帥六平五，車4進6（如將5平4，

則帥五平四，車4平6，帥四平五，車6平7，俥五平六，將4平5，俥六平四，車7進4，俥四退三，車7平6，帥五平四，和局），俥五進二，將5平4，帥五平四，卒6平7，兵三平四，將4退1，帥四平五，將4進1，帥五退一，車4平6，俥五進一，將4退1，兵四進一，卒7平6，帥五進一，車6平5，帥五平四，車5退8，兵四平五，卒6平7，和局。

④紅方走帥六退一，這是何城良先生提出的佳著！古譜的走法是兵六平五，結果輸棋，黑方勝法請見第二分局。此時如改走兵三進一，則象5進7，俥六平三，車6平4，帥六平五，車4平5，帥五平六，將6平5，俥三平六，卒7平6，黑勝。

⑤如改走象5退7，則俥六平五，象7進9，俥五進四，將6退1，俥五退一，將6進1，俥五退三，卒6平7，兵三進一，象9進7，俥五平三，車6平5，帥五平六，車5進3，俥三平四，將6平5，俥四進四，車5平2，俥四平五，將5平6，帥六平五，車2進1，帥五進一，卒7平6，帥五平六，和局。

第二分局

第一分局弈至第13回合時，紅方走帥六退一，結果成和。如改走兵六平五，則成圖5-7的形勢，黑勝方法如下。

著法：（黑先勝）接圖5-7

13.…………	卒7平6	14.兵五平六①	將6退1
15.俥六進三	將6退1	16.俥六退三	車6進1
17.俥六退一	車6退2②	18.俥六進四③	車6平5

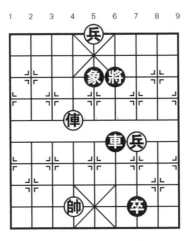

圖5-7

19.帥六進一④	象5退7	20.俥六平三	象7進9
21.俥三平一	車5平9	22.俥一進一⑤	將6進1
23.俥一平五	車9平4	24.帥六平五	車4進5
25.俥五平二	車4平2	26.帥五平六	車2退2
27.帥六退一	車2平5	28.俥二退八	車5進1
29.帥六進一	將6平5（黑勝）		

【注釋】

①如改走帥六進一，則卒6平5，俥六平五（如帥六平五，則車6平5，帥五平六，象5退7，兵三進一，將6平5，黑勝），將6退1，成圖5-8形勢，下著紅方有三種走法均負。

第一種走法

著法：（紅先黑勝）接圖5-8

16.俥五進二	車6平2	17.帥六平五	卒5平4
18.帥五平六	卒4平3	19.帥六平五	車2進2
20.帥五退一	車2平4	21.俥五進一	將6進1

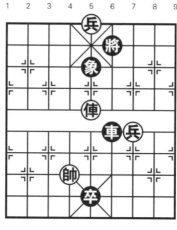

圖5-8

22. 俥五退三　卒3平4

23. 帥五退一　車4平6（黑勝）

第二種走法

著法：（紅先黑勝）接圖5-8

16. 帥六平五　　卒5平6　　17. 帥五平六　　車6平4

18. 帥六平五　　車4進3　　19. 俥五平四　　將6平5

20. 兵五平四[(1)]　車4平5　　21. 帥五平四[(2)]　象5退3

22. 俥四進三　　將5進1

23. 兵四平五　　卒6平7（黑勝）

【注解】

(1)如改走兵五平六，則將5平4，帥五平四，將4退1，黑勝定。

(2)如改走帥五平六，則象5退3，俥四平六，車5進1，帥六退一，卒6平5，帥六進一，車5平4，黑勝。

第三種走法

著法：（紅先黑勝）接圖5-8

16. 兵五平六	卒5平6	17. 兵六平七	車6平7
18. 兵七平六(1)	車7平4	19. 帥六平五	將6平5
20. 帥五平四(2)	卒6平7	21. 帥四平五(3)	將5平4
22. 兵六平七	卒7平6	23. 帥五平四	車4平6
24. 帥四平五	車6平7	25. 帥五平四	卒6平5
26. 帥四平五	卒5平4	27. 俥五平六	將4平5
28. 帥五平六	卒4平3	29. 俥六進三	將5退1
30. 帥六平五	車7進2	31. 帥五退一	車7退2
32. 帥五進一	將5平6	33. 兵七平六	卒3平4
34. 帥五平六	卒4平5	35. 帥六平五	卒5平6
36. 帥五平六	車7進2		
37. 帥六退一	車7平5（黑勝）		

【注解】

(1)如改走俥五平四，則將6平5，俥四退四，車7平4，帥六平五，車4平5，帥五平六，象5進7，黑勝。

(2)如改走兵六平七，則車4平3，帥五平四，車3平6，帥四平五，將5平6，帥五平六，象5退3，黑勝。

(3)如改走兵六平七，車4進3，俥五退四，車4平2，兵七平六，車2平3，兵六平五，將5退1，俥五進六，將5平4，兵三進一，車3退2，俥五退五，車3退3，俥五進四，車3平7，帥四平五，車7平4，黑勝。

以下再接圖5-7注釋。

②黑車佔據河口，佳著！捨此不能獲勝。

③如改走俥六進二，則將6進1，俥六進二，將6進1，

俥六退四，象5退7，帥六進一，車6平5，再將6平5，黑
勝。

④如改走俥六退四，則卒6平5，帥六進一，將6進1，
成圖5-9形勢，以下紅方有兩種走法均負，變化如下。

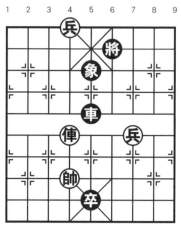

圖5-9

第一種走法

著法：（紅先黑勝）接圖5-9

21.俥六平四	將6平5	22.俥四進五	車5進1
23.兵三進一	車5平2	24.帥六平五	卒5平4
25.帥五平四(1)	象5進7	26.俥四平五	將5平4
27.兵六平七	車2平3	28.兵七平六	車3平6
29.帥四平五	車6進4	30.俥五平二	車6平2
31.帥五平四	車2退2		
32.帥四退一	車2平5（黑勝）		

【注解】

(1)如改走帥五平六，則車2平4，帥六平五，將5平4，

帥五平四，車4進2，再車4平5，黑勝。

第二種走法

著法：（紅先黑勝）接圖5-9

21.俥六進四	將6進1	22.俥六退一	車5平8
23.帥六平五	卒5平6	24.俥六平五	將6退1
25.俥五進一	將6進1	26.帥五平六	車8平4
27.帥六平五	車4平2	28.帥五平六	卒6平5
29.帥六平五	卒5平4	30.帥五平六(1)	卒4平3
31.帥六平五	車2進3	32.帥五退一	車2平4
33.俥五退三	卒3平4		
34.帥五退一	車4平6（黑勝）		

【注解】

(1)如改走俥五平六，則車2平5，帥五平六，卒4平5，兵六平五，將6平5，黑勝。

以下再接圖5-7注釋。

⑤如改走俥一平五，則車9平4，帥六平五，車4退4，俥五退一，車4進1，俥五平一，車4平5再進車，黑勝。

附錄　落底金錢

「落底金錢」與著名江湖大局「帶子入朝」圖式相似，只是紅兵的位置不同，本局是「帶子入朝」局的雛形，刊載於古抄本《湖涯集象棋譜》，為了讓讀者瞭解「帶子入朝」局的發展衍生過程，特附錄於此。現介紹如下。

著法：（紅先和）

1.兵七平六	將5平6	2.俥二進一①	將6進1

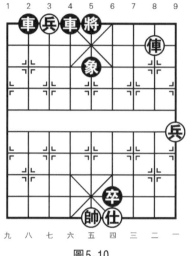

圖5-10

3.帥五平六	車2進9②	4.帥六進一	車2退4③
5.俥二退一	將6進1	6.俥二退六	將6退1④
7.俥二平四	將6平5	8.俥四平六	將5平6
9.兵一進一	車2進3	10.帥六退一	車2進1
11.帥六進一	車2平6	12.俥六進六	將6進1
13.俥六退二	將6退1	14.兵一進一	車6平2
15.兵一平二	車2退1	16.帥六進一	象5進7⑤
17.俥六進二	將6進1	18.俥六退二	將6退1
19.俥六進二	將6進1	20.俥六退二	車2平5
21.兵二平三	將6平5⑥	22.兵三平四	車5退1
23.帥六退一	車5進2	24.兵四進一	將5平6
25.俥六平四	將6平5	26.俥四退五	車5退4
27.俥四進一（和局）			

【注釋】

①如改走兵六平五，則車2平5，以下紅方有三種著法均

負：

甲：俥二進一，象5退7，帥五平六，車5進5，俥二平三，將6進1，俥三退四，將6平5，俥三平六，卒6進1，帥六進一，卒6平5，兵一進一，車5進3，帥六進一，卒5平4，兵一平二，卒4平3，兵二平三，車5進1，黑勝。

乙：俥二退六，象5退7，帥五平六，車5平2，俥二平四，將6平5，俥四平五，將5平6，兵一進一，車2進9，帥六進一，車2平6，俥五進四，車6平2，兵一進一，車2退7，帥六進一，象7進5，兵一平二，車2平4，帥六平五，車4進6，俥五平七，車4平5，帥五平六，將6平5，兵二平三，象5進3，俥七平六，車5進1，黑勝。

丙：俥二退二，卒6進1，帥五進一，象5退7，帥五平六，車5進5，兵一進一，將6平5，俥二平六，卒6平5，兵一進一，車5進3，帥六進一，卒5平4，兵一平二，卒4平3，兵二平三，車5進1，黑勝。

②如改走車2進5，以下紅方有兩種著法均和：

甲：俥二退一，將6進1，俥二退三，將6退1，俥二平四，將6平5，俥四平六，象5退7，兵一進一，車2進4，帥六進一，車2平6，俥六平五，象7進5，兵一平二，車6平2，兵二平三，車2退7，帥六進一，車2平4，帥六平五，將5平4，帥五平四，卒6平7，兵三平四，將4退1，兵四進一，車4進5，俥五退三，車4退4，俥五進四，車4平5，兵四平五，和局。

乙：兵一進一，車2平4，帥六平五，車4進3，俥二退九，車4退8，俥二進八，將6進1，俥二退二，卒6進1，帥五進一，將6退1，俥二平四，將6平5，俥四退六，車4進

4，兵一進一，車4退1，兵一進一，車4平5，帥五平六，象5進7，俥四進二，象7退9，和局。

③如改走車2平6，則俥二退一，將6進1，俥二退一，將6退1，俥二平五，車6平2，俥五退三，車2退5，帥六進一，和局。

④如改走車2平6，則仕四進五，和局。

⑤如改走車2平5，則俥六進二，將6進1，兵二平三，象5進7，兵三平四，將6平5，俥六退一，將5退1，兵四進一，車5退1，帥六退一，車5進1，帥六進一，車5進1，俥六進一，紅勝。這路變化有的詮注本認為可和，其實應是紅勝！

⑥如改走車5進1，則兵三平四，將6平5（如將6退1，俥六進二，將6退1，兵四進一，車5平4，帥六平五，車4退8，兵六平五，紅勝），兵四平五，將5平6，俥六平八，車5退5，兵五平四，將6平5，俥八平五，車5退1，兵四平五，和局。

第六局　野馬操田

「野馬操田」亦名「野馬躁田」「大車馬」「管鮑分馬」，簡稱「野馬」。從圖勢上看，似乎紅方雙俥傌可以連將取勝，容易迷惑街頭弈客，實則他的變化相當複雜，不深入研究，名手也難以破解。

「野馬操田」與其他的名局不同之處是更接近於實戰，需要有一定的棋藝水準才能掌握它，所以棋藝水準不高的民間藝人是不敢擺設它的，敢擺設這局棋的民間藝人，必定是高人，否則難以駕馭好本局。因此，本局沒有其他名局流行程度高。

關於「野馬操田」，1801年出版的《百局象棋譜》已經刊載，棋圖不僅有紅方一‧四位兵，而且還有黑方1‧4位卒，著法比較粗淺，結論為和局。後來張喬棟把它編入於1817年出版的《竹香齋象戲譜》第三集中，名為「大車馬」，棋圖上已經刪去了黑方1‧4位卒，但紅方一‧四位兵依然保留，著法較《百局象棋譜》深入了一步，結論仍為和局。

其實兩譜著法均誤為和局，實際結論應該是黑勝。1879年出版的《蕉窗逸品》，其作者顧舜臣發現「野馬操田」原局黑勝的問題，所以刪去了紅方自殺邊兵，定型為本局圖勢，局名為「野馬躁田」；創擬了黑方棄士進攻的精彩著法，演變出更為緊張激烈的戰局，自此「野馬」局面目一

新，棋壇為之震驚。這是對「野馬」局的重大改革，是「野馬」局質的飛躍，此後民間流行的圖勢均為本局。

定型後的「野馬操田」著法比原局更為奧妙，變化更為繁複，且可弈成和局。

《蕉窗逸品》的修改局在當時是非常成功的，雖然著法不夠完善，但卻為後人研究「野馬操田」這一古典名局打下了堅實的基礎。此後歷代民間藝人不斷深入研究探索，發掘出很多精妙著法，大大地豐富了本局的變化，使本局的著法更進一步。

到了近代，研究「野馬」的名手更多，1950年由香港李志海先生編著的《包馬爭雄》上冊，收錄了本局，更將「野馬」局改進不少，甚為象棋愛好者讚賞，並使「野馬」局流傳更為廣泛。

20世紀50年代，上海著名民間藝人高文希和「小紹興」，對本局有過深入的研究。高文希於1955年將研究成果寫成《古譜殘局精研——野馬操田》專輯，由象棋名家屠景明校對，油印了700冊，是研究「野馬操田」的寶貴資料。

著名排局家周孟芳、瞿問秋，於20世紀50年代開始合作研究本局多年，頗有心得體會，並由周孟芳先生執筆，於1956年編寫了一部《象棋名局——野馬操田詳解》的手抄本，近五六萬字，較為詳盡地列出了本局的著法，甚為珍貴。

上海著名民間藝人張寶昌對「野馬」亦研究頗為精深，「野馬」也是在每天擺攤時的必擺之局。更將其研究心得傳給了學習民間排局的少年朱鶴洲，為「野馬」局做出了不少

的貢獻。

張寶昌是象棋國手張錦榮先生的堂侄，身材魁梧高大，在上海國棉十四廠工作。他白天上班，晚上擺設象棋排局，以棋會友的同時賺些香菸外快錢，他曾在解放初期獲得上海的《亦報》舉辦的工人象棋比賽冠軍，並多次獲得上海市長寧區象棋個人賽冠軍；擺棋攤時與弈客善下饒子棋，多數是饒馬，甚至連名手也不敢饒雙馬的弈客，他也照樣敢於對這樣的弈客饒雙馬，足見他棋藝精湛。

1962年由人民體育出版社出版，楊官璘、陳松順先生編著的《中國象棋譜》（第三集）內，更對本局作了精闢的分析，深得廣大象棋愛好者的讚賞，流傳越加廣泛，發展成為「象棋八大排局」之一。

1990年10月至1991年4月出版的《象棋報》中由彭樹榮先生所作的九篇介紹，把這局棋主要的變化都揭示出來了；還有1993年由安徽科學技術出版社出版的楊明忠、丁章照、陳建國先生選注的《象棋流行排局精選》（第30局），在對本局近兩萬字的介紹中，論述得更為詳盡、全面、系統。

1999年由上海文化出版社出版的朱鶴洲編著的《江湖排局集成》，博採眾長，對本局介紹得最為精確。

「野馬操田」的主題是俥傌鬥車卒，是一個互相牽制而又互相對攻的棋局，子路寬暢，變化多端；一百多年來，「野馬」歷經幾代名家和江湖藝人的修訂和改進，才逐漸臻至完善，這裡傾注了「三樂居士」、張喬棟、顧舜臣、高文希、「小紹興」、李志海、張寶昌、周孟芳、瞿問秋、楊明忠、朱鶴洲等無數前輩的心血，當永遠銘記。

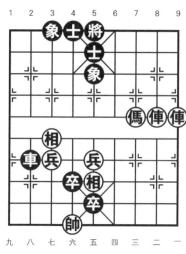

圖6-1

在本局的著法演變過程中，會出現紅方「長殺」「一將一殺」「一捉一殺」等棋例，如按現行棋規是不允許的，按那時棋規，雙方不變，判作和局。現介紹如下：

著法：（紅先）

1.俥一進四①	象5退7	2.俥一平三	士5退6
3.傌三進四	將5進1	4.傌四退六	將5平4
5.傌六進四	將4平5②	6.傌四退六	將5平4
7.俥三退一	士4進5	8.傌六進四	將4進1
9.傌四退五	將4退1	10.傌五進七③	將4退1
11.俥二平六	將4平5④	12.相五退七	車2平3
13.相七退九⑤	卒5平4	14.帥六平五	車3平5
15.帥五平四	……下轉圖6-2介紹。		

【注釋】

①如改走傌三進四，則士5進6，俥一進四，象5退7，俥一平三，將5進1，俥二進三，將5進1，俥三平五，士4進

5，黑勝。

②如改走將4進1，則傌四退五，將4退1，傌五進七，將4平5，俥二平五，將5平6，俥三退一，將6進1，俥五平四，紅勝。

③如改走俥三平五，則將4平5，俥二進三，將5進1，俥二平六，車2進3，黑勝。

④如改走士5進4，則傌七進八，將4平5，傌八退六，將5平4，傌六進八，將4平5，俥六進四，紅勝。

⑤如改走相七進九，則車3進2，俥六退三，車3平2，相七退五，卒5平4，俥六退一，車2進1，黑勝。

圖6-2棋勢，下一著黑方主要有車5平6和前卒平5兩種走法。根據民間的稱呼和各譜的俗定，車5平6的走法稱為「大開車」；前卒平5的走法稱為「小開車」（其中包括「提車局」的變化）。現將這兩路主要著法介紹如下。

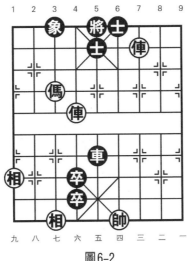

圖6-2

第一種著法「大開車」

著法：（黑先和）接圖6-2

15.…………	車5平6①	16.帥四平五	車6平8
17.俥三退八②	車8平5	18.帥五平四	前卒平5
19.傌七退五③	卒4進1④	20.俥六退四⑤	卒5平4
21.俥三進一	車5平8⑥	22.相九進七⑦	車8進3⑧
23.帥四進一	車8平5⑨	24.俥三進四	象3進5
25.俥三平二	卒4平5	26.帥四進一	車5平3
27.帥四平五	卒5平6	28.帥五平四	卒6平7
29.帥四平五	車3平5	30.帥五平四	將5平4
31.俥二平一	車5平6	32.帥四平五	車6平5
33.帥五平四	車5平8	34.帥四平五	車8退2
35.帥五退一	車8平6	36.傌五退六	卒7平6
37.帥五平六	車6平5	38.俥一平六	將4平5
39.俥六進一	車5平3	40.俥六退二	車3退1
41.相七退九	車3平2	42.俥六進一	車2進2
43.帥六退一（和局）			

【注釋】

①如改走車5平8（這步棋，俗稱「直接開車」，容易成和），則傌七進八，車8退4（必須退守，否則紅俥六進四、再傌八退六，構成妙殺），俥六退三，卒4平5，傌八退六，士5進4，俥六平五，士4退5，俥五退一，車8進7，帥四進一，車8退1，帥四退一，車8平5，速和。

②圖6-3形勢，如改走俥三平四（如俥六平四，則車8進3，俥四退五，車8退1，黑勝。又如俥六平三，則後卒平5，後俥退四，卒5進1，後俥平五，車8進3，黑勝），車8進2

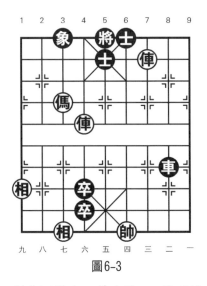

圖6-3

（如車8進3，則俥四退八，前卒進1，帥五進一，車8平6，俥六退三，和局），俥六平五，車8進1，俥四退八，前卒進1，帥五進一（如帥五平六，則車8平6，俥五退五，卒4進1，帥六進一，車6平5，傌七退九，士5進6，傌九退七，車5退8，紅方傌雙相沒有歸位，黑勝定），車8平6，俥五平六，車6平9，帥五平四，車9退1，帥四進一，車9退3（如車9退5，則傌七退六，車9進2，傌六退四，後卒進1，俥六平四，和局），帥四退一（如俥六退一，則車9退2，帥四退一，後卒進1，帥四進一，車9平3，俥六退三，車3平6，帥四平五，車6平5，帥五平四，士5進6，黑勝。又如俥六平四，則前卒平5，傌七退五，車9進4，傌五進四，士5進6，俥四平五，士6進5，帥四退一，卒4進1，帥四進一，卒5平4，俥五平六，車9退2，帥四退一，車9退2，帥四進一，車9平5，俥六退四，士5進4，黑勝），後卒進1，帥四進一，後卒平5，帥四平五，卒5平6，帥五平四，卒6平7，帥四平

五，車9平5（如車9進2，則帥五退一，車9平6，傌七退五，卒7平6，帥五平六，卒4平3，相九退七，車6平5，傌五退六，和局），帥五平六，卒7平6，傌七退五，車5進4，俥六平七，象3進5，俥七平八，象5退3，俥八平七，按那時棋例，雙方不變可作和局。

③如改走俥六平四，則卒4進1，傌七退五，卒4進1，傌五進六，將5平4，傌六進八，將4平5，黑勝。

④如改走車5退1，則俥三進四，車5進1，俥三平七，象3進1，俥七平八，紅勝定。

⑤如改走俥六平七，則象3進5，俥七平八，象5退3，俥八平七，按那時棋例，雙方不變可作和局。

⑥如改走卒4平5，則相七進五，車5平8（如車5進1，則傌五退六，和局），相五退三，車8平5，相三進五，車5進1，傌五退六，卒5進1，帥四進一，車5退1，俥三進三，車5平4，俥三平五，紅俥占中，和局。

⑦如改走傌五退三，則車8進3，帥四進一，士5進4，傌三退五，車8平5，俥三進二，車5退2，傌五退三，士4退5，相九進七，車5退4，俥三平四，車5平7，傌三進五，車7進5，帥四進一，卒4平5，帥四平五，卒5平4，帥五平四，和局。

⑧如改走車8退2，則相七進九，卒4平5，俥三平五，車8進5，帥四進一，車8退1，帥四退一，車8平5，傌五退六，車5退2，傌六退七，士5進4，傌七進五，傌雙相正和單俥，唯一的守和之型。

⑨如改走車8退5，則傌五退四，車8平6，俥三進二，士5進4，相七退五，將5進1，相七進九，將5平6，相九進

七，車6平8，俥三進一，車8進4，帥四退一，卒4平5，俥三平四，將6平5，傌四退五，車8平5，和局。

第二種著法「小開車」

著法：（黑先和）接圖6-2

15.…………	前卒平5	16.俥六平四①	車5平8②
17.俥三退八	卒4進1	18.傌七退五	象3進5③
19.傌五進六	將5平4	20.傌六退八	士5進4④
21.俥四進四⑤	將4進1	22.俥四退四⑥	車8退6
23.傌八退七	象5進7	24.俥三平一	象7退9
25.俥一平三⑦	將4退1	26.俥四進一	卒4進1⑧
27.傌七退六	車8進8⑨	28.俥四進三	將4進1
29.俥四退四	象9進7	30.俥三平一	象7退9
31.俥一平三	士4退5	32.俥四平六	士5進4
33.俥六平四	將4退1	34.俥四進四	將4進1
35.俥四退四	象9進7	36.俥三平一	象7退9
37.俥一平三（和局）			

【注釋】

①如改走傌七退五（如傌七退六，則車5平8，以下紅方有兩種應法均負。

甲：俥三退八，卒4進1，俥六平五，車8進2，黑勝。

乙：俥六平三，卒4進1，後俥退四，車8進3，後俥退一，卒4進1，黑勝），則車5平8，傌五進四，士5進6，俥六平五，士6退5，俥五退四，車8進3，帥四進一，車8退1，帥四進一，車8平5，俥三退四，士5進6，俥三平六，車5退5，俥六平四，車5進6，帥四退一，卒4進1，黑勝。

②如改走車5退3（這步棋，黑方退車捉傌，民間俗稱

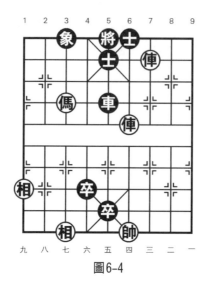

圖6-4

「提車局」），成圖6-4形勢，以下紅方有兩種著法均和。

　　甲：傌七退五，卒4進1（如車5平9，傌四進四，士5退6，傌五進四，將5平4，傌三平六，紅勝），傌三退七，車5平9，傌三退一，象3進5（如車9進5，則傌五進六，將5平4，傌六退八，車9退7，傌四平六，士5進4，傌八進六，象3進5，傌六退五，將4平5，傌五進四，將5進1，傌六平八，將5平4，相九進七，士6進5，傌八進三，將4退1，傌三進九，象5退7，傌八進一，紅勝），傌五退四（如傌五進六，則將5平4，傌六進八，將4平5，至此，紅傌失去作用，雙傌仍被牽制，以後黑有卒4進1等殺著，黑勝），車9進5，傌四退五，卒4平5，相九進七，車9退2，傌四退四，卒5平6，帥四進一，和局。

　　乙：傌七退六，車5進2（如車5平9，則傌三退八，卒4進1，傌六退四，車9進4，傌四退五，卒4平5，相七進五，車9平5，傌三進一，車5平8，傌三平五，車8進2，帥四進

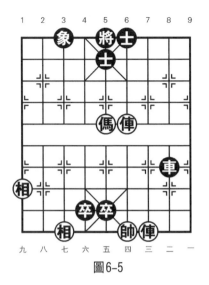

圖6-5

一，車8退1，帥四退一，車8平5，和局），俥三退七，車5平9，俥三平五，車9進4，帥四進一，車9退1，帥四退一，車9平5，俥四退三，卒4進1，俥四退一，和局。

③圖6-5形勢，黑方另有四種著法結果不同。

甲：卒4進1，傌五進四，士5進6，俥四平五，士6退5，俥五退四，車8平6，俥五平四，車6平5，俥四平七，士5退4，相七進五，車5平6，俥七平四，卒4平5，帥四平五，車6進2，和局。

乙：車8退4，傌五退六，車8進5（如車8平4，則俥四退二，和局），傌六退五，卒4平5，俥四退四，卒5平6，帥四進一，和局。

丙：將5平4，傌五退四，車8進2，傌四退三（如傌四退五，則卒4平5，相七進五，將4平5，雙方僵持，和局），將4平5，俥四平五（如俥四平六，則車8退3，傌三進四，車8平6，俥三進三，車6平8，俥三退三，車8進1，

以下紅方有兩種應法均負：一、傌四退三，車8進1，傌六平四，卒4進1，傌三平一，車8平7，傌一進九，車7進1，黑勝。二、傌四退六，卒4進1，傌六平四，車8進2，傌四退三，卒5進1，傌六退五，車8平5，傌四退一，卒4平5，黑勝），車8退1，傌五退三，車8退3，傌三進四，車8平6，傌三進三，車6退1，傌五進二，車6平8，傌四退五，卒4平5，傌五退三，車8進6，帥四進一，車8退1，帥四退一，車8平5，和局。

丁：車8進2，傌五進六，將5平4，傌六退八，以下黑有兩種應法均負：

一、車8退7，傌四平六，士5進4，傌八進六，象3進5，傌六退五，將4平5，傌五進四，車8平6（如將5進1，則傌四進二，紅勝定），傌三進七，士6進5，傌三進二，士5退6，傌三平四，將5進1（如將5平6，則傌六進四，紅勝），傌四退一，將5平6，傌六退二，將6退1，傌六平四，卒4進1，傌四退二，將6平5，傌二進三，將5進1，傌四進五，將5退1，傌四平六，紅勝。

二、車8退6，傌四平六，士5進4，傌八進六，車8平6，傌六退四，將4平5，傌三進六，象3進5（如車6平8，則傌四進六，將5進1，傌六進七，將5退1，傌三平五，士6進5，傌五進二，紅勝），傌六平八，士6進5（如將5平4，則傌八進四，將4進1，傌三進二，士6進5，傌八退三，將4退1，傌三平五，紅勝），傌八進四，士5退4，傌八退二，士4進5（如將5平6，則傌三進三，將6進1，傌八進一，士4進5，傌三退一，將6退1，傌八進一，紅勝），傌八平五，車6平5，傌四進三，將5平4，傌三退五，卒4進1，傌三平六，

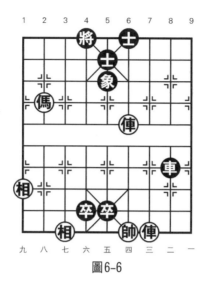

圖6-6

將4平5，俥五進七，紅勝。

④圖6-6棋勢，黑方另有四種著法結果不同。

甲：卒4進1，俥四平六，士5進4，俥六進二，將4平5，俥八進七，將5進1，俥三進八，紅勝。

乙：車8平4，俥三進一，將4平5（如士5進4，則俥四進四，將4進1，俥三進七，士4退5，俥八進七，卒4進1，俥三平五，將4平5，俥四退一，紅勝），俥八進七，車4退5（如將5平4，則俥七退五，以下對黑方不利），俥四平六，車4平3，俥六退四，卒5平4，俥三平六，和局。

丙：象5進7，俥三平一，象7退9（如車8退5，則俥四平六，士5進4，俥八進六，象7退5，俥六退五，將4平5，俥五進四，車8平6，俥一進七，以下黑方有兩種著法均負：一、將5進1，俥一平二，車6平7，俥二進一，車7平6，俥六平五，紅勝定。二、士6進5，俥一進二，士5退6，俥一平四，將5進1，俥六平八，車6退1，俥八進三，紅勝），

俥一平三（如傌八進七，則將4進1，傌七退九，車8退3，俥一平三，車8平4，俥三進一，車4平9，俥三退一，象9進7，俥三平二，車9退2，俥四平六，士5進4，傌九退七，將4退1，俥六平四，士4退5，傌七進八，將4平5，下著卒4進1，黑勝），車8退4（如象9進7，則俥三平一，紅方平俥是暗伏殺著，屬於長殺之類，但按照那時的棋例，在這樣的情況下，雙方不變，可以作和），俥四平六，士5進4，傌八進六，車8平6，傌六退四，將4平5，俥三進六，士6進5，相九進七，將5平6，俥六平八，將6平5，俥八平五，將5平6，俥五平八（如俥五進三，則車6平8，俥三退六，車8進4，黑勝），將6平5，俥八平五，雙方不變作和。

丁：車8退5，俥四平六，士5進4，俥六進二，將4平5，俥六平五（如傌八進七，則車8平3，俥六平五，將5平4，俥五平四，士6進5，俥三進九，將4進1，俥四退三，車3進1，俥四平六，車3平4，俥六進三，士5進4，俥三退一，將4退1，俥三退一，將4進1，俥三平五，士4退5，俥五退一，士5進4，俥五平六，卒4平3，和局），將5平4，俥五平六，將4平5，傌八進七，車8平3（如將5進1，則俥六平五，將5平4，傌七退六，車8平6，俥五平四，車6平9，傌六進八，將4平5，傌八進七，將5平4，俥四平六，紅勝），俥六平五（如俥六平四，則卒5進1，帥四進一，卒4平5，帥四進一，車3進6，黑勝），將5平4，俥五平四，車3平8（如士6進5，俥三進九，將4進1，俥四退三，車3進1，俥四平六，車3平4，俥六進三，士5進4，俥三退一，士4退5，俥三退二，士5進4，俥三平六，卒4平3，和局），俥四進二，將4進1，俥四退五，將4平5（如卒4進1，則俥

四平六，將4平5，俥六平五，將5平4，俥五退三，車8平6，俥五平四，卒4平5，帥四平五，車6進7，和局），俥四平五，將5平4，俥五平四，卒4進1，俥四平六，將4平5，俥六平五，將5平4，俥五退三，車8平6，俥五平四，卒4平5，帥四平五，車6進7，和局。

　　⑤圖6-7形勢，紅方另有一種著法也是和局，變化如下。

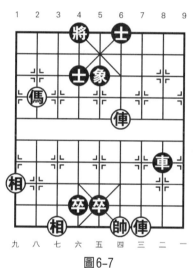

圖6-7

著法：（紅先和）接圖6-7

21.傌八進六	車8退5[1]	22.傌六進八	將4進1[2]
23.俥四進二[3]	象5進7[4]	24.俥四退二[5]	將4平5[6]
25.俥四平五	將5平4[7]	26.俥五平四	象7退5
27.俥四進二	將4平5[8]	28.傌八進六	將5平4[9]
29.傌六退八	象5進7	30.俥四退二（和局）	

【注釋】

(1)圖6-8形勢，黑方另有兩種著法均負。

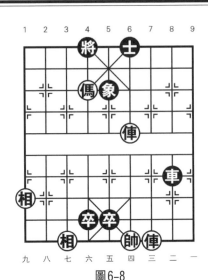

圖6-8

甲：車8退6，傌六退八，象5進7（如車8進1，則傌八進七，以下黑方有兩種應法均負：一、卒4進1，傌七退五，將4平5，傌五進三，車8平7，俥四進四，將5進1，俥三進八，將5進1，俥四退二，紅勝。二、將4進1，俥四平六，將4平5，傌七退六，將5退1，傌六進四，車8平6，俥三進七，士6進5，俥三進二，士5退6，俥三平四，將5進1，俥六平八，紅勝），傌八進七，將4進1（如車8進1，則俥四平六，車8平4，俥六進三，將4進1，俥三進五，紅勝），俥四平三，車8進1，前俥進三（如前俥平六，則將4平5，傌七退六，將5退1，傌六進四，車8平6，俥三進七，士6進5，俥三進二，士5退6，俥六平五，將5平4，俥三平四，車6退1，俥五平六，紅勝），士6進5，前俥平二，卒4進1，俥二平五，將4平5，俥三進八，紅勝。

乙：士6進5，傌六退八，象5進7（如士5進4，則傌八進六，車8退5，傌六進八，將4進1，傌八退九，象5進7，

俥四平六，將4平5，傌九進七，將5進1，傌七進六，將5退1，俥六平三，將5退1，前傌進四，將5進1，傌六退七，將5平4，前俥平六，紅勝），俥三平一，象7退9，俥四平六，士5進4，俥六進二，將4平5，俥六平五，將5平4，俥五平四，車8退5，俥四平六，將4平5，傌八進七，將5進1（如車8平3，則俥六平五，將5平4，俥一進七，車3平6，俥五平四，以下黑方有兩種應法均負：一、車6平8，俥四平六，將4平5，俥一平五，車8平5，俥五進一，將5進1，俥六退二，將5退1，俥六平五，將5平4，俥五進三，紅勝。二、卒4進1，俥一進二，將4進1，俥四進一，紅勝），俥六平五，將5平4，傌七退六，車8平6（如車8進2，則俥五平六，將4進1，俥一進七，將4退1，傌六進八，將4平5，傌八進七，將5退1，俥一進二，紅勝），俥五平四，卒4進1，俥四進一，將4退1，俥四進一，將4進1，傌六進四，將4平5，俥四平五，將5平6，俥五退八，紅勝。

(2)如改走將4平5，則俥四進四，將5進1，傌八退九，卒4進1，傌九進七，將5平4，俥四平六，紅勝。

(3)如改走俥四平六，則將4平5，傌八進六，將5退1，傌六退五，卒4進1，傌五進七，車8平3，俥六平五，車3平5，黑勝。

(4)如改走士6進5，則傌八退七，將4退1，傌七進五，車8進2，俥四退二，車8平4，俥四平六，車4進1，俥三進九，將4進1，傌五退七，將4進1，俥三退二，士5進6，俥三平四，紅勝。

(5)如改走俥四退一，則將4平5，俥四平五（如傌八進六，則卒5進1，帥四進一，卒4平5，帥四進一，車8進6，

黑勝），象7退5，俥八進六，將5退1，俥五進一，將5平4，俥五平四，卒4進1，俥四平六，車8平4，黑勝。

(6)如改走士6進5，則俥四平六，士5進4，俥八退六，象7退5（如將4平5，則俥六平五，將5平4，俥六退四，將4退1，俥五平三，卒4進1，前俥平六，將4平5，俥三進九，紅勝），俥六進八，將4平5，俥八進六，將5退1（如象5進7，則俥六退七，將5進1，俥六平五，將5平4，俥五平四，以下黑方有兩種應法均負：一、車8進7，俥三平一，卒4進1，俥四進二，象7退5，俥四平五，將4平5，俥一進七，紅勝。二、卒4進1，俥四平六，將4平5，俥六平五，將5平4，俥五退四，紅勝），俥六退五，車8平6（如卒4進1，則俥五進七，車8平3，俥六平五，將5平4，俥三進九，將4進1，俥五退四，車3進2，俥五平四，紅勝定），俥六平四，車6進3（如卒4進1，則俥三進九，將5進1，俥四進三，將5進1，俥三退二，紅勝），俥五退四，卒4進1，俥三進九，將5進1，俥四進三（如俥四進六，則將5平4，俥六進四，將4平5，俥三平五，將5平6，俥五退八，紅勝定），將5平4，俥三退五，將4平5，俥五進七，紅勝。

(7)如改走象7退5，則俥八進六，將5退1，俥六退五，車8平6，俥五退四，將5平4，俥三進三，士6進5，俥三平六，將4平5，俥六平八，將5平4，俥五平六，士5進4，俥八進六，將4進1，俥八退一，將4退1，俥八平四，紅勝。

(8)如改走象5進7，則俥四退二，按當時棋例，雙方不變作和。

(9)如改走象5進7，則俥六退七，將5平4，俥四進二，將4進1，俥四退二，將4退1，俥四退二，將4進1，俥七進

六，將4退1，俥四平六，將4平5，俥六平三，紅勝。

再接圖6-2（第二種著法）注釋。

⑥圖6-9形勢，紅方另有兩種著法均和。

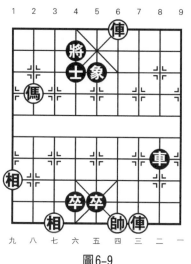

圖6-9

第一種著法

著法：（紅先和）接圖6-9

22.俥四退一	士4退5	23.俥四退三⑴	車8退5
24.傌八退七	將4退1	25.傌七退六	車8進6⑵
26.傌六進五	車8平5	27.俥四平六	將4平5
28.俥六退四	卒5平4	29.傌五退七	車5平3
30.俥三進一	車3退1	31.俥三平六	（和局）

【注釋】

⑴紅方另有三種應法均負。

甲：俥四退二，車8退5，傌八退七，將4退1，傌七退六，車8進6，傌六進五，車8進1，傌五退三，車8退3，傌三退五，卒4進1，傌五退七，車8進3，相七進五，將4平

5，俥四進二，象5進7，俥三平一，象7退9，相五退三，卒5進1，俥七退五，車8平5，黑勝。

乙：俥八進七，象5進7，俥三平一，車8退6，俥七退六，車8平6，俥六進四，象7退5，俥一進八（如俥四進一，則卒4進1，黑勝），車6進1，俥一平四，卒4進1，黑勝。

丙：俥八退七，卒4進1，俥七退六，車8進2，俥四退二，將4退1，俥三平一，象5退7，俥一平三，象7進9，俥四退二，將4平5，相九進七，卒5進1，俥六退五，車8平5，黑勝。

(2)如改走車8進7，則俥四平五，車8退1，俥六進五，車8退2，俥五退四，車8平6，俥三進二，車6平9，俥五平六，將4平5，俥六退四，車9進4，俥三退二，車9平7，俥四退三，卒5平4，和局。

第二種著法

著法：（紅先和）接圖6-9

22.俥四退三	車8退6(1)	23.俥八退七	將4退1(2)
24.俥三平一(3)	士4退5(4)	25.俥七進八	士5進4
26.俥八退七	車8平7(5)	27.俥七退六	士4退5(6)
28.俥六進四	將4平5	29.俥四退五	卒4平5
30.俥四退五	卒5平6	31.帥四進一（和局）	

【注釋】

(1)如改走車8退5，則俥八退七，將4退1，俥四進三，將4進1，俥四退三，士4退5，俥四平六，士5進4，俥六平四，雙方不變作和。

(2)如改走士4退5，則俥四平六，士5進4，俥六平四，將4退1，俥三平一，士4退5，俥七進八，士5進4，俥八退

七，車8平7，傌七退六，士4退5，傌六進四，車7進6，傌四退五，卒4平5，俥四退五，卒5平6，帥四進一，和局。

(3)如改走傌七退六，則車8進7，俥三平一，象5退7（如車8平4，則俥一進九，象5退7，俥一平三，將4進1，俥三平八，紅勝），俥一平三，象7進9，相九進七，卒4進1，相七退五，車8進1，俥四進三，將4進1，俥四退三，象9進7，俥三平一，象7退9，俥一平三，將4退1，俥四進三，將4進1，俥四退三，紅方一將一殺或者長殺，按那時的棋例，雙方不變，可以判作和局。

(4)如改走車8平7，則俥一平二，士4退5，傌七進八，士5進4，傌八退七，和局。

(5)如改走卒4進1，則傌七退六，士4退5，俥四退五，卒5平6，帥四進一，車8進8，帥四退一，車8平5，以後變化繁複，但紅占優。

(6)如改走車7進8，則俥一進九，象5退7，俥四進三，將4進1，俥一平三，車7退8，俥四平三，紅勝。

以下再接圖6-2（第二種著法）的注釋。

(7)如改走傌七退六，則車8進7，俥一平三，車8平4，俥三進八，士4退5，俥四進三，將4退1，俥四退七，卒5平6，帥四進一，車4平5，帥四退一，車5平6，帥四平五，車6進1，黑勝。

(8)如改走將4平5，則傌七進五，士4退5，傌五退六，車8進8，傌六退五，卒4平5，相七進五，車8退2，俥四退五，卒5平6，帥四進一，和局。

(9)如改走車8進7，則俥四退五，卒5平6，帥四進一，車8平4，俥三進四，車4進1，帥四進一，車4平5，相七進

五，車5進1，俥三退四，和局。

附錄　野馬耕田

　　古局「野馬操田」與「七星聚會」「蚯蚓降龍」「千里獨行」被稱為古譜「四大名局」，是俥傌鬥車卒的經典佳作。但是這局棋的著法演變過程中會出現：「長要殺」「一將一要殺」「一捉一要殺」等棋例，應按照古時的棋例允許，不能按現行棋規評判。

　　如何對「野馬操田」進行修改，使之成為一則適合現代棋規的和局呢？象棋名家周孟芳前輩提出，在原局基礎上增設紅方一・四位傌，成為本局圖式，逼迫黑方走車5平9，使雙方攻守平衡，最後握手言和。現將周孟芳前輩的改局介紹如下。

著法：（紅先和）

1.俥一進四①	象5退7	2.俥一平三	士5退6
3.傌三進四	將5進1	4.傌四退六	將5平4
5.俥三退一	士4進5	6.傌六進四	將4進1②
7.傌四退五	將4退1	8.傌五進七③	將4退1
9.俥二平六	將4平5④	10.相五退七	車2平3
11.相七退九⑤	卒5平4	12.帥六平五	車3平5
13.帥五平四	前卒平5⑥	14.俥六平四	車5平9
15.俥三退八	卒4進1	16.傌七退五	車9進1⑦
17.傌五進六	將5平4	18.傌六進八	將4平5
19.傌八退六	將5平4	20.傌六退八	車9平3
21.俥三進一	車3退4	22.傌八進七	車3退2⑧

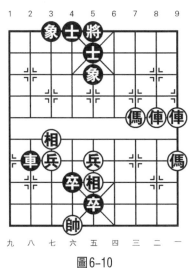

圖6-10

23.俥四平五⑨　車3進2　　24.俥五退四　卒4平5

25.俥三平五（和局）

【注釋】

①如改走傌三進四，則士5進6，俥一進四，象5退7，俥一平三，將5進1，俥二進三，將5進1，俥三平五，士4進5，黑勝。

②如改走將4退1，則俥二平六，紅勝。

③如改走俥三平五，則將4平5，俥二進三，將5進1，俥二平六，車2進3，黑勝。

④如改走士5進4，則傌七進八，將4平5，傌八退六，將5平4，傌六進八，將4平5，俥六進四，紅勝。

⑤如改走相七進九，則車3進2，俥六退三，車3平2，相七退五，卒5平4，俥六退一，車2進1，黑勝。

⑥如改走車5平6，則帥四平五，車6平9，俥三退八，車9平5，帥五平四，前卒平5，傌七退五，卒4進1，俥六退

四，卒5平4，俥三進一，卒4平5，相七進五，車5進1，傌
五退六，車5平4，俥三平五，車4退1，和局。

⑦如改走卒4進1，則傌五進四，士5進6，俥四平五，
士6退5，俥五退四，車9平6，俥五平四，車6平5，俥四平
三，士5進6，相七進五，車5平6，前俥平四，卒4平5，帥
四平五，車6進2，和局。

⑧如改走將4進1，則俥四平六，士5進4，傌七退六，
士6進5，俥六退四，卒5平4，俥三平六，黑方不利。

⑨如改走俥四平六，則士5進4，俥六平四（如俥六進
二，則將4平5，俥六平四，卒5進1，帥四進一，卒4平5，
帥四進一，車3進6，相七進五，車3平5，黑勝），車3平
8，俥三退一，卒4進1，黑勝。

第七局 七星聚會

　　「七星聚會」，又名「七星同慶」「七星拱斗」「七星耀彩」。從圖勢上看，起手有平炮照將再俥二進九即可速勝，實則黑方有象5退7落象反將的解殺還殺，絕非弈客想像中的簡單。縱然是名手，若非深入研究，也不易破解。

　　「七星聚會」最早分別刊於清代嘉慶五年（西元1800年）出版的《心武殘編》（第104局）、嘉慶六年（1801年）出版的《百局象棋譜》（第1局）、嘉慶十三年（1808年）成書的《淵深海闊象棋譜》（第1局）、嘉慶廿二年（1817年）出版的《竹香齋象戲譜》三集（第1局），各譜圖式稍有差異，即紅方邊兵在一・四位和一・五的不同。在四大古譜中，《竹香齋象戲譜》介紹的著法變化最為詳細。

　　明代嘉靖元年（西元1522年）問世的《百變象棋譜》（第33局）中的「三軍保駕」，棋圖上無黑方2路卒和紅一路兵，應該是本局的雛形。清初藏書家錢曾輯《也是園書目》家藏書目，錄有明佚名撰《江行象戲譜》一卷。《江行象戲譜》疑是早期江湖殘、排局的彙集。如此可推測出，江湖棋攤可能在明末就已經出現。到了清乾隆中葉（西元1760年至1770年），江蘇武進的象棋名手周廷梅棋藝精湛，時稱「天下國手」，並與陽湖劉之環創立「毗陵派」。

　　「毗陵派」創作的江湖大型排局「雪壓梅梢」在江湖上享有盛名，後被張喬棟收錄於《竹香齋》三集第31局。而

當時吳中派創作的江湖大型排局「停輿待渡」，向推名作，成為傳世名局，張喬棟將其收錄於《竹香齋》三集第7局。因此江湖棋攤在清代中期就已經存在，確切地說，1760年以前就已經存在。

所以，「七星聚會」的成局時間在1522年至1800年之間，從《心武殘編》和《百局象棋譜》收錄「七星聚會」的著法上看，雖具規模卻還未成熟，因此「七星聚會」最早也是乾隆年間成局的，估計是一位江湖藝人所創作，至於具體的成局時間和作者，實難考證。

光緒五年（1879年）成書的《蕉窗逸品》（第1局）也刊載了本局，其著法比四大古譜則更為細膩、準確，可見光緒年間「七星聚會」已經進入成熟期。

本局的圖式美觀簡潔，結構嚴謹，著法深奧，在古局之中影響最大、流傳最廣、地位最高，因此被美譽為「棋局之王」。關於本局紅方一路邊兵的擺法有兩種：一種是紅兵在一‧五位，如《百局象棋譜》《竹香齋象戲譜》《淵深海闊象棋譜》中的便是；另一種就是紅兵在一‧四位的本局圖式，《心武殘編》《蕉窗逸品》的便是；兩種擺法中，本局的擺法在著法上可以限制紅方邊兵過河參戰，從而使有些變化具有唯一性，所以本局的著法更加精彩；在民間流行較多的是本局圖式，故本局又稱為「江湖七星」。並與「野馬操田」「千里獨行」「蚯蚓降龍」被稱為古譜「四大名局」（亦稱「四大排局」「四大排局王」），而「七星聚會」被稱為「四大名局」之首、「棋局之王」，更是著名的「象棋八大排局」之一。

本局雙方各有七枚子力，在終局時本局又經常出現共只

剩下七枚子力，所以本局又稱為「七星王」「大七星」，可以說關於本局的所有稱謂都未離開「七星」二字，因此本局在民間江湖中以及排局界均簡稱為「七星」，本局是「七星棋」「七子和局」的開始之源。近代「排局聖手」傅榮年，受七星棋的影響，編著了《象棋七星譜》，所載排局均是雙方各有七枚子力，正著結果也均為和局。現代排局名家裘望禹，曾經編著了一部《七子百局譜》，內容全是「七子和局」。現在的排局大賽，經常把創作「七子和局」列為一道固定題目。可見「七星聚會」對排局的影響之深。由於「七星聚會」這一優秀的江湖排局作品，在海內外有著深遠影響，考慮到這方面的原因，我國首次舉辦中國象棋國際邀請賽時，曾經因此而將杯賽命名為「七星杯」。

值得一提的是，1916年丹麥人葛麟瑞，參用國際象棋的記錄方式，把本局譯成英文本，於上海出版了《象棋七星聚會》一書，銷往國外，使象棋藝術中的這一塊寶走向了世界。

本局是脫帽後俥兵大鬥車卒的實用殘局，是集俥兵攻防戰術之大成的高深排局，堪稱俥兵鬥車卒的經典之作；本局雙方的攻防套路繁複，變化深奧莫測，稍有不慎，勝負易手，頗具實用意義，所以歷屆象棋名手都樂於研究它。廣州著名象棋名手「粵東三鳳」之一的「棋仙」鐘珍，對本局深有研究，被稱為「七星王」，鐘珍在俥兵的運用上具有獨到的功夫和出神入化的「仙著」。從那以後各地的民間藝人們，也都有互相鬥「七星」的習慣，並把鬥「七星」的勝者稱為當地的「七星王」。

象棋排局的魅力之一是弈客與民間藝人無論持紅棋還

黑棋都會輸，反覆調換角色也贏不了民間藝人；其二就是如同鐘珍鬥「七星」一樣，兩個高手在一起比試，如果雙方勢均力敵，則是和局，如果一方更勝一籌的話，仍然會有輸贏。

此外，魔叔楊官璘對「七星」也有深入細緻的研究，在許多對局的實戰之中，更是體現了他獨到的殘局功夫。這兩位國手名滿天下，殘棋功夫出神入化，和他們研究「七星聚會」的心得是有一定關係的。

有關「七星聚會」的介紹，闡述較早的則是魔叔楊官璘等編著的《中國象棋譜》第3集，此後又陸陸續續出版了刊載本局的四大排局古譜的近20種的詮注本，最為詳細的當屬象棋名家楊明忠等編著的《象棋流行排局精選》，最為精確的是朱鶴洲先生編著的《江湖排局集成》。

本局不僅在古譜「四大名局」中高居榜首，就連現代著名的「象棋八大名局」也將其選入其中，可以說本局在古今的象棋排局中都有著極高的地位。

「七星聚會」是一則古局，為了保持棋局原有的特色，對於這局棋的棋規問題，這裡沿用民間流傳的棋規慣例來評判：（一）甲方一將一解殺還殺，乙方解殺還殺，雙方不變，判和；（二）甲方一將一殺，乙方因解殺而還殺一步，應由甲方變著，甲方不變判負。

筆者對本局進行過多年研究，較有體會，現綜合各譜並結合自己的心得全面整理如下。

著法：（紅先）

1.炮二平四①	卒5平6	2.兵四進一②	將6進1
3.俥三進八③	將6退1	4.俥二進一④	前卒平5

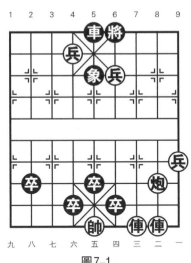

圖7-1

5.傌二平五⑤　卒4平5	6.帥五進一　卒6進1⑥
7.帥五進一⑦　車5平3	8.兵六平七⑧　車3平5
9.兵七平六⑨　車5平3	10.兵六平七　車3平1
11.傌三退一⑩　將6進1⑪	12.傌三進一⑫　將6退1⑬
13.傌三退四⑬　車1進7⑭	14.傌三平四⑮　將6平5
15.傌四退三⑯　………	

下轉圖7-4介紹。

【注釋】

①紅方另有三種著法均負。

甲：炮二退一，車5平1，炮二平六，車1進9，炮六退一，卒5進1，黑勝。

乙：傌三進九，象5退7，炮二進七，象7進9，炮二平五，卒5進1，黑勝。

丙：兵四進一，將6進1，傌三進八，將6進1，傌三退一，將6退1，傌三平五，卒6平5，黑勝。

②如改走俥二進九，則象5退7反照，黑勝。

③如改走兵六平五，則車5進1，俥三進八，將6退1，俥二進九，象5退7，俥三平五，前卒進1，帥五平四，卒6進1，帥四平五，卒6進1，黑勝。

④如改走俥二進九，則象5退7，兵六平五，前卒平5，帥五平四，卒6進1，黑勝。

⑤如改走帥五平四，則卒6進1，俥二平四，卒5平6，帥四平五，卒6進1，黑勝。

⑥如改走車5平3，則兵六平五，卒6進1，帥五平六，車3平4，兵五平六，車4平1，兵六平五，車1平4，兵五平六，雙方不變，和局。

⑦如改走帥五平六，則卒2平3，俥三平二（如俥三退六，則卒3進1，帥六進一，車5平1，黑勝），象5退7，兵六平五，車5平4，兵五平六，車4平1，兵六平五，卒3進1連殺，黑勝。

⑧如改走帥五平六，則車3進7，帥六退一，車3進1，帥六進一（如帥六退一，則卒6平5，黑勝），卒2平3，帥六平五，車3平5，黑勝。

⑨如改走俥三退二，則象5退7，帥五平六，卒2平3，帥六退一，車5平4，黑勝。

⑩如改走兵七平六，則卒2進1，帥五平六，卒2平3，黑勝。

⑪如改走車1進2，則兵七平六，車1平3，俥三平四，將6平5，帥五平四，紅勝。

⑫圖7-2形勢，紅方另有一種走法敗局如下。

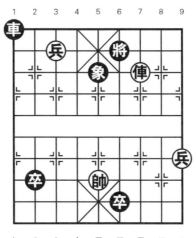

圖7-2

著法：（紅先黑勝）接圖7-2

12.俥三退一[1]	車1進9	13.俥三平四[2]	將6平5
14.俥四退五[3]	卒2平3	15.俥四平六	車1平5
16.帥五平四	車5平6	17.俥六平四[4]	車6平4
18.俥四平九[5]	卒3平4	19.帥四退一	卒4平5
20.兵一進一	車4平8	21.俥九進七	車8退1
22.帥四退一	卒5平6	23.兵七平六	將5平6
24.兵六平五	將6進1	25.帥四平五	卒6進1
26.帥五平六	卒6平5（黑勝）		

【注解】

(1)如改走俥三平五，則車1平8，俥五進一，將6進1，帥五平六，卒2平3，帥六退一，卒3進1，帥六進一，車8平1，黑勝。

(2)如改走兵七平六，則車1平5，帥五平六，卒2平3，帥六退一，卒6平5，黑勝。

(3)紅方另有兩種著法均負。

甲：俥四平六，車1平3，兵七平六，將5退1，兵一進一，車3退2，俥六退四，車3平4，帥五平六，象5退7，黑勝。

乙：帥五平四，卒6平7，俥四進二，將5退1，俥四進一，將5進1，俥四平六，車1平6，帥四平五，將5平6，兵七平六，車6平5，帥五平六，卒2平3，帥六退一，卒7平6，黑勝。

(4)如改走帥四平五，則將5平6，俥六進七，將6退1，帥五退一，車6退1，帥五退一，卒3進1，黑勝。

(5)如改走俥四平五，則卒3平4，帥四退一，車4平8，俥五進五，車8退1，帥四退一，卒4進1，黑勝。

以下再接圖7-1的注釋。

⑬如繼續走俥三退一，則將6進1，俥三進一，將6退1，俥三退一，將6進1，紅方一將一殺，不變作負。

⑭如改走車1進9，則俥三平四，將6平5，兵七平六，卒6平7，俥四進四，車1平5，帥五平六，紅勝。

⑮如改走俥三平六，則卒2平3，兵七平六，卒3進1，俥六退二，車1退1，俥六進四，車1平6，黑勝。

⑯圖7-3形勢，紅方另有兩種走法均負。

第一種走法

著法：（紅先黑勝）接圖7-3

15.俥四平六	卒2進1	16.俥六退二	車1退1
17.俥六進五	車1平5	18.帥五平六(1)	車5進3
19.俥六進二	將5進1	20.兵七平六(2)	將5平6
21.俥六平二	車5平4	22.帥六平五	車4平1

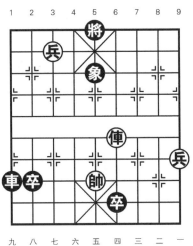

圖7-3

23.帥五平六　車1退2　　24.帥六退一　卒2平3

25.帥六退一　車1進2（黑勝）

【注解】

(1)如改走帥五平四，則車5平6，帥四平五，將5平6，帥五平六，車6進1，帥六退一，卒2平3，帥六退一，卒6平5，黑勝。

(2)如改走俥六平四，則車5平4，帥六平五，車4平3，帥五平四，卒6平7，俥四退一，將5退1，帥四平五，車3平5，帥五平六，象5進3，帥六退一，卒2平3，黑勝。

第二種走法

著法：（紅先黑勝）接圖7-3

15.帥五平四　卒6平7　　16.帥四平五[(1)]　卒2平3

17.俥四平六[(2)]　車1進2　　18.帥五退一　車1平6

19.兵七平六　將5平6　　20.兵六平五　卒7平6

21.帥五平六　卒3進1　　22.帥六進一　車6平4

23.帥六平五　　車4退4（黑勝）

【注解】

(1)如改走俥四平五，則車1進2，俥五進三，將5平4，俥五退六，車1平4，兵一進一，卒2平3，兵一進一，車4平6，帥四平五，卒3平4，黑勝。

(2)紅方另有兩種著法均負。

甲：帥五退一，車1進1，帥五進一，車1平4，俥四進四，卒3平4，帥五平四，車4平6，黑勝。

乙：俥四平五，卒3平4，帥五退一，卒4平5，俥五退二，卒7平6，帥五平四，車1平5，黑勝。

以上是本局的序戰（俗稱「脫帽」），真正的爭鬥從圖7-4開始。圖7-4的形勢，紅黑雙方各剩四子，紅方雖多一只邊兵，但是過河的機會甚少，黑方多一只中象，有一定的防禦能力；總之黑方稍佔優勢比較好走，紅方也有一定的攻勢，雙方的套路變化相生相剋，著法俱正，最後可以握手言和。

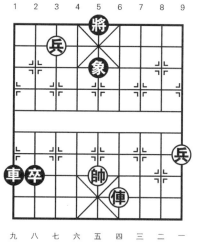

圖7-4

按照民間江湖俗稱以及古譜稱謂，分為三大系統變化。

（一）中路俥（車）（亦稱「低頭卒」）

（二）高路俥（車）（亦稱「高頭卒」）

（三）底路俥（車）（亦稱「落底俥（車）」）

均為和棋，分述如下。

(一)中路俥(車)著法

著法：（黑先）接圖7-4

15.…………	卒2平3①	16.俥四平六	卒3進1②
17.俥六進一	車1退1③	18.俥六進五④	車1平5
19.帥五平六⑤	車5退1⑥	20.兵一進一⑦	車5進4
21.俥六進二	將5進1		

下轉圖7-8介紹。

【注釋】

①如改走卒2進1，則帥五退一，卒2平3，俥四進六，將5進1，俥四平五，將5平6，俥五進一，將6進1，俥五進一，將6退1，兵七平六，紅勝。

②黑方借進卒叫將的機會使這只卒更加靠近紅帥一步，為以後的進攻提供了有利的條件，使黑車可以縱橫馳騁，充分發揮車低卒的攻擊力量，所以中路車的戰鬥緊張、激烈，著法緊湊、精彩。此時如改走車1退1則成高路車變例，高路車變例是停卒退車，在有的變化中黑卒由於沒有進到底二線，因此進攻策略受到影響，局勢變化就沒有中路車精彩深奧，也是本局的一個主要變化，在後文詳細介紹。

此時如改走車1進2，則帥五退一，以下黑方有兩種著法結果不同。

甲：車1平6，俥六進六，將5平6（如車6退7，則兵七平六，卒3進1，俥六平八，將5平6，兵六平五，紅勝），俥六平五，卒3進4，俥五進二，將6進1，兵七平六，紅勝。

乙：車1退3，帥五退一，車1平9，俥六平二（如俥六進六，則車9平5，帥五平四，象5退7，俥六平四，將5進1，俥四進一，將5進1，兵七平六，將5平4，兵六平七，將4平5，兵七平六，雙方不變作和），車9平5，俥二平五，車5進2，帥五進一，和局。

此時黑方如改走車1退1則成高路車變化，詳見後文介紹。

③如改走車1進2（俗稱「進卒泛底局」），則帥五退一，成圖7-5形勢，以下黑方有三種走法均負。

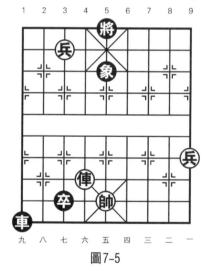

圖7-5

第一種走法

著法：（黑先紅勝）接圖7-5

18.………… 車1平6　　19.兵七平六　車6退7

20. 俥六平八　　將5平6　　21. 俥八進七　　將6進1

22. 俥八平五（紅勝）

第二種走法

著法：（黑先紅勝）接圖7-5

18. …………　車1退3　　19. 俥六平五　車1平6[1]

20. 俥五進五　將5平6　　21. 兵七平六　將6進1

22. 俥五進一　將6進1　　23. 俥五進一　卒3平4

24. 帥五平六　車6平4　　25. 帥六平五　車4退5

26. 俥五退三（紅勝）

【注解】

(1)如改走車1退4，則兵七平六，車1平4，俥五平二，將5平6，兵六平五，紅勝。

第三種走法

著法：（黑先紅勝）接圖7-5

18. …………　車1平7　　19. 俥六進五　車7退1

20. 帥五進一　車7退6　　21. 兵七平六　卒3平4

22. 帥五平六　卒4平5　　23. 帥六平五　卒5平6

24. 帥五平四　車7平6　　25. 帥四平五　將5平6

26. 帥五平六　車6退1[1]　27. 兵一進一　象5進7

28. 俥六退二　車6進6　　29. 帥六退一　車6退5[2]

30. 兵六平五　卒6平5　　31. 帥六平五　車6平5

32. 帥五平六　車5退1　　33. 俥六平七　車5進4

34. 兵一進一　將6平5　　35. 俥七平六（紅勝）

【注解】

(1)如改走將6進1，則俥六退一，車6進5，帥六退一，車6退3，兵一進一，將6進1，兵一進一，象5退7，兵一進

一，車6平5，兵一平二，車5進3（如車5進4，則帥六進一，車5進1，俥六平八，車5退5，兵二平三，車5進1，兵三進一，紅勝），俥六平四，將6平5，俥四退五，車5退4，俥四進一，車5平8，俥四平五，將5平6，帥六平五，車8平6，俥五進七，紅勝。

(2)如改走將6進1，則俥六平七，車6退1，俥七平六，將6退1，兵一進一，紅勝定。

以下再接圖7-4（中路俥著法）注釋。

④圖7-6形勢，紅方進俥捉象，佳著。此時紅方如不走俥六進五，則稱為「紅不捉象局」，紅方另有四種走法均負。

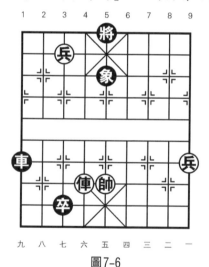

圖7-6

第一種走法

著法：（紅先黑勝）接圖7-6

18.帥五退一	車1平5	19.帥五平四	象5進7
20.兵七平六	卒3平4	21.俥六平四	卒4平5
22.帥四退一	卒5進1		

23.帥四進一　車5進2（黑勝）

第二種走法

著法：（紅先黑勝）接圖7-6

18.俥六進二	車1平5	19.帥五平六	車5平3
20.帥六平五⁽¹⁾	車3退5	21.俥六平五⁽²⁾	車3進6
22.帥五退一	將5進1	23.俥五進三	將5平4
24.帥五平四	卒3平4	25.俥五退四	車3平9
26.俥五平四	車9進1		
27.帥四進一	車9平5（黑勝）		

【注解】

(1)如改走俥六進五，則將5進1，俥六退一，將5退1，帥六平五，將5平6，俥六退一，車3平5，帥五平六，車5平9，俥六進二，將6進1，俥六退一，將6退1，帥六平五，卒3平4，帥五平六，卒4平5，帥六平五，卒5平6，帥五平六，車9進1，帥六退一，車9平5，黑勝。這種車卒聯合做殺法，最後以車佔據中路成殺，為「大進車」殺法。

(2)如改走俥六進三，則車3進6，帥五退一，將5進1，俥六平五，將5平4，俥五退四，卒3平4，帥五平四，車3平9，俥五平四，車9進1，帥四進一，車9平5，黑勝。

第三種走法

著法：（紅先黑勝）接圖7-6

18.俥六進六	車1平5	19.帥五平六⁽¹⁾	車5平3
20.帥六平五	將5平6	21.俥六退一⁽²⁾	車3平5
22.帥五平六	車5平9	23.俥六平五	車9平3
24.帥六平五	車3退5	25.俥五進二	將6進1
26.俥五退三	車3進1（黑勝）		

【注解】

(1)如改走帥五平四，則象5進7，俥六平四，車5進3，帥四退一，卒3平4，黑勝。

(2)如改走俥六退四，則車3退5，俥六平四，將6平5，俥四平五，車3進6，帥五退一，車3平4，俥五進三（如兵一進一，則卒3平4，帥五平四，車4平9，黑勝定），將5平4，兵一進一，車4進1，帥五進一，車4進1，帥五退一，卒3平4，帥五平四，車4平9，俥五退三，車9退1，帥四進一，車9退2，俥五平四，車9平5，兵一進一，將4平5，兵一平二，車5進3，黑勝。

以下再接圖7-4（中路俥著法）注釋。

⑤如改走帥五平四，則象5進7，俥六平四，車5進3，帥四退一，卒3平4，黑勝。

⑥圖7-7形勢，黑方也可徑走車5進3，以下同歸主著法。此外，黑方另有三種走法結果不同。

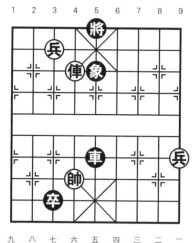

圖7-7

第一種走法

著法：（黑先和）接圖7-7

19.…………	象5退7	20.俥六進二	將5進1
21.兵七平六	將5平6	22.兵一進一	車5退1
23.兵一進一	車5退1	24.俥六平三	車5平9
25.帥六平五	車9平5	26.帥五平六	車5進4
27.俥三退七	將6進1	28.俥三平一	卒3平2
29.俥一進二	卒2平3（和局）		

第二種走法

著法：（黑先和）接圖7-7

19.…………	將5平6	20.俥六進二	將6進1
21.俥六退四	車5平6	22.帥六平五	車6平9
23.俥六平四	將6平5	24.帥五平四	象5退7
25.俥四平五	象7進5	26.帥五平四	象5退7
27.俥四平五	象7進5	28.俥五平四（和局）	

第三種走法

著法：（黑先紅勝）接圖7-7

19.…………	象5進7	20.俥六進二	將5進1
21.兵七平六	將5平6	22.俥六平一	車5退1
23.兵一進一	車5進1	24.兵一進一	車5退1
25.俥一退三	將6進1	26.俥一平六	車5退1
27.兵一進一	車5進5	28.俥六平三	車5平1
29.帥六平五	車1平5	30.帥五平六	車5平1
31.帥六平五	車1平5	32.帥五平六	車5退5
33.俥三進一	將6退1	34.俥三進一	將6進1
35.兵一平二	車5退1	36.兵二平三（紅勝）	

以下再接圖7-4（中路俥著法）注釋。

⑦也可改走俥六進二，則將5進1，俥六平四，車5平4，帥六平五，車4進4，兵一進一，車4平9，帥五退一，車9退1，帥五進一，車9退3，以下同歸圖78第一種著法，和局。

圖7-8形勢，是本局中路俥的基本圖式，輪到紅方先走，共分三種著法：一）俥六平四，二）俥六退一，三）俥六平二，均為和局，分述如下。

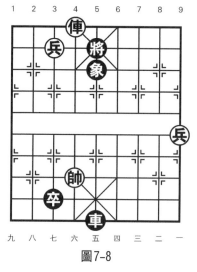

圖7-8

中路俥第一種著法　俥六平四

著法：（紅先和）接圖7-8

22.俥六平四①	車5平4	23.帥六平五　車4平9②
24.帥五退一③	車9退1④	25.帥五進一　車9退3
26.帥五退一⑤	車9進1⑥	27.俥四退二⑦　車9平5
28.帥五平四	象5進7	29.俥四進一　將5進1
30.兵七平六	將5平4	31.兵六平五⑧　將4平5⑨
32.兵五平六	車5進2⑩	33.帥四進一⑪　車5退1

34.帥四退一	將5平4	35.兵六平七⑫	車5平9
36.俥四退一	象7退5	37.俥四進二	象5退3⑬
38.俥四退二⑮	象3進5	39.俥四退一	象5退7⑭
40.俥四平七⑰	將4平5	41.兵七平六	將5平4⑯
42.兵六平五	將4平5	43.兵五平四⑱	將5平4
44.俥七進一⑲	將4退1	45.俥七平五	車9退6
46.俥五進一	將4進1⑳	47.俥五退二㉑	卒3平4
48.兵四平五	車9進5	49.帥四進一	車9平4
50.兵五平四㉒（和局）			

【注釋】

①如改走兵七平六，則將5平6，俥六平五（如俥六平七，則車5平8，帥六平五，卒3平4，用「大進車」殺法，黑勝），車5平4，帥六平五，車4退8，俥五退二，車4進8，俥五平七，車4平5，帥五平六，將6平5，黑勝。

②如改走車4平1，則帥五退一，成圖7-9形勢，以下黑

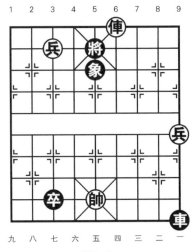

圖7-9

方有兩種著法結果不同。

甲：車1退1，俥四平六，車1退3（如將5平6，則俥六退一，將6退1，俥六退二，車1退3，俥六平四，將6平5，兵七平六，車1平4，帥五平四，紅勝），俥六退一，將5退1，俥六平四，車1進3，帥五進一，車1退1，帥五退一，車1進1，帥五進一，卒3平4，帥五平六，卒4平5，帥六平五，卒5平6，帥五平四，卒6平7，帥四平五，黑方不能長殺，紅方勝定。

乙：車1退4，帥五平四，象5進3，俥四退一，將5進1，兵七平六，將5平4，兵六平五，車1平9，俥四退一，象3退5，俥四退一，象5進3，俥四平五，卒3平4，帥四進一，和局。

③如改走俥四退二，則車9平5，帥五平六，象5進3，兵七平六，將5退1，黑勝。

④如改走車9退4，則俥四退二，車9平5，帥五平四，下同歸主著法。

⑤圖7-10形勢，紅方另有兩種走法亦和。

第一種走法

著法：（紅先黑勝）接圖7-10

26.帥五平四　　象5退7⑴　　27.俥四退一　　將5進1
28.俥四進一　　將5退1　　　29.俥四退一　　將5進1
30.俥四進一　　將5退1
31.俥四退一⑵　……（和局）

【注解】

⑴如改走象5進7，俥四退一，將5進1，俥四進一，將5退1，俥四退一，將5進1，俥四進一，卒3平4，俥四平五，

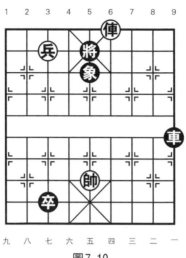

圖7-10

將5平4，俥五平七，車9進2，帥四退一，車9退6，帥四進
一，車9平8，俥七平六，將4平5，俥六平五，將5平4，俥
五平七，和局。

(2)這種情況不屬於紅方一將一捉，因為紅俥不能吃象，
否則黑有車9平6殺棋，故雙方不變作和。

第二種走法

著法：（紅先和）接圖7-10

26.俥四退二	卒3平4(1)	27.俥四進二(2)	車9平5
28.帥五平六	車5平4	29.帥六平五	車4進1
30.俥四平二	車4平7	31.俥二平四(3)	車7平4
32.俥四平二	車4平3	33.俥二平六(4)	將5平6
34.俥六退三	車3平6	35.帥五平六	卒4平3
36.帥六平五(5)	卒3平4	37.帥五平六	卒4平5
38.俥六平五	卒5平6	39.俥五平二	象5進3
40.兵七平六	將6進1	41.俥二退一（和局）	

【注解】

(1)如改走車9平5，則帥五平四，車5進4（如象5退7，則俥四進一，將5進1，兵七平六，將5平4，兵六平五，車5進4，俥四退一，象7進5，俥四平二，卒3平4，俥二退一，象5退7，兵五平四，車5平7，俥二平七，和局），俥四進一，將5退1，帥四退一，卒3平4，俥四進一，將5進1，俥四平六，卒4平5，帥四進一，象5退7，兵七平六，將5進1，俥六平五，將5平4，兵六平七，車5平3，帥四平五，車3退8，帥五退一，車3進7，帥五退一，將4退1，俥五退三，車3平4，和局。

(2)如改走俥四平五（如帥五平六，則象5退7，俥四平六，卒4平3，黑勝），則將5平6，帥五平六，車9平4，帥六平五，車4平3，俥五進一，將6進1，帥五平六，卒4平3，帥六平五，車3進2，帥五退一，車3平4，俥五進一，將6退1，黑勝。

(3)如改走帥五平六，則卒4平3，俥二退一，將5退1，帥六平五，車7平5，帥五平四，象5退7，俥二平四，車5進3，帥四退一，卒3平4，黑勝。

(4)如改走帥五平六，則卒4平5，帥六平五，卒5平6，帥五平六，車3平4，帥六平五，車4平7，帥五平四（如俥二平四，則車7平3，帥五平四，卒6平7，俥四退一，將5退1，帥四平五，車3平5，帥五平六，象5進3，俥四平六，車5進1，帥六退一，卒7平6，黑勝），車7平6，帥四平五，將5平6，俥二退七，車6平3，俥二進六，將6退1，俥二進一，將6進1，帥五平六，卒6平5，帥六平五，卒5平4，俥二平六，車3平6，帥五平六，卒4平5，用「大進車」殺

法，黑勝。

(5)如改走俥六平五，則車6進3，俥五退五，將6退1，兵七平六，車6退2，俥五進一，車6退6，俥五進五，車6平4，黑勝。

以下再按圖7-8（中路俥第一種著法）注釋。

⑥黑方另有兩種著法均和。

甲：車9退3，帥五平四，象5退7，俥四退三，將5進1（如卒3平4，則俥四平五，象7進5，俥五平四，象5退7，俥四平五，象7進5，俥五平四，和局。又如車9進6，則帥四進一，車9退1，帥四退一，車9平5，俥四進二，將5進1，俥四退一，將5退1，俥四平六，車5退5，俥六平五，象7退5，和局），俥四平五，將5平4，俥五平七，車9進6，帥四進一，將4平5，兵七平六，將5平4，兵六平五，將4平5，俥七平五，將5平4，俥五退一，和局。

乙：車9平4，帥五平四（如俥四退二，則卒3平4，帥五進一，車4平5，帥五平四，象5退7，俥四進一，將5進1，兵七平六，車5進2，帥四退一，卒4平5，帥四退一，將5平4，兵六平五，車5平8，黑勝），象5退7，俥四退一，將5進1，兵七平六，將5平4，兵六平五，車4平7，俥四退一，象7進5，俥四退一，象5退7，俥四平五，卒3平4，帥四進一，和局。

⑦如改走帥五平四，則象5退7，俥四退一，將5進1，以下紅方另有兩種著法結果不同：

甲：兵七平六，車9退4，帥四進一（如俥四退二，則卒3平4，俥四平五，將5平4，帥四進一，將4退1，黑勝），卒3平4，俥四平五，將5平4，兵六平七，車9進5，帥四退

一，車9退2，帥四進一，車9平3，兵七平六，車3平6，帥四平五，車6進4，俥五平二，車6平2，帥五平四，車2退2，帥四退一，車2平5，黑勝。

乙：俥四退一，將5退1，俥四退一，將5進1，俥四進一，將5退1，俥四退一，車9平5，下同主著法。

⑧圖7-11形勢，紅方如改走兵六平七則變化微妙，詳述如下。

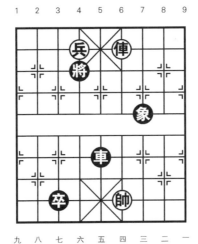

圖7-11

著法：（紅先和）接圖7-11

31.兵六平七	車5平3	32.俥四退一	象7退5
33.俥四進二⑴	象5進3⑵	34.俥四退四	卒3平4
35.帥四進一	車3平8	36.俥四進二	象3退5
37.俥四進二	象5進3	38.俥四退三⑶	車8進1
39.帥四退一	車8退6	40.帥四進一	車8進3⑷
41.俥四退二⑸	將4平5	42.俥四平五	將5平4
43.俥五平四	車8進3	44.帥四退一	車8退5

45.帥四進一　　象3退1　　46.帥四平五⁽⁶⁾　車8進5

47.俥四退二　　車8退5　　48.俥四進二　　車8平5

49.帥五平四　　車5平8　　50.帥四平五　　車8進5

51.俥四退二　　車8平6　　52.帥五平四（和局）

【注解】

(1)如改走俥四進一，則象5進7，俥四平五（應走俥四退一，則象7退5，俥四進二，同歸主著法，仍可弈和），卒3平4，帥四進一，車3退1，兵七平八，車3平6，帥四平五，車6進4，俥五平二，車6平5，帥五平四，將4平5，黑勝。

(2)如改走象5進7（如車3退5，則俥四平六，車3平4，俥六平四，車4平8，俥四平六，車8平4，俥六平四，雙方不變，和局），則俥四平七，卒3平4，帥四進一，車3退1，俥七平六，將4平5，俥六平五，將5平4，俥五平七，和局。

(3)如改走俥四平七，則車8進1，帥四退一，車8退6，帥四進一，象3退1，俥七平四，將4平5，俥四平五，將5平4，俥五平八，車8平3，黑勝。

(4)如改走車8平3，則俥四平六，將4平5，俥六平五，將5平4，帥四平五，紅勝。

(5)如改走俥四平五，則車8進3，帥四退一，車8退5，帥四進一，象3退1，俥五進三，車8進5，帥四退一，車8退6，俥五平四，將4平5，俥四平五，將5平4，俥五平四，將4平5，俥四平五，紅方一將一殺，不變作負。

(6)如改走俥四進一，則車8進5，帥四退一，將4平5，俥四平五，將5平4，俥五平四，將4平5，俥四平五，將5平4，俥五進三，車8退1，帥四進一，象1退3，俥五退三（如兵七平八，則車8平6，帥四平五，車6進3，俥五平三，車6

平5，帥五平四，將4平5，黑勝。又如兵七平六，則車8平6，帥四平五，車6進3，俥五平三，車6平2，帥五平四，車2退2，帥四退一，車2平5，黑勝），車8進1，帥四退一，車8退6，俥五平四，車8平3，俥四進二，象3進5，俥四進二，車3退1，俥四退三，象5退7，黑勝定。

以下再接圖7-8（中路俥第一種著法）注釋。

⑨如改走卒3平4，則俥四退一，象7退5，俥四退一，象5退7，兵五平四，車5進2，帥四進一，車5進1，俥四平八，和局。

⑩如改走將5平4，則兵六平五，卒3平4，俥四退一，象7退5，俥四退一，象5退7，兵五平四，和局。

⑪如改走帥四退一，則車5進1（如將5平4，則兵六平五，卒3平4，俥四退一，象7退5，俥四退六，車5平6，帥四進一，和局），帥四進一，將5平4，兵六平七（如兵六平五，則卒3平4，俥四退一，象7退5，俥四平二，車5退2，俥二平四，卒4平5，帥四退一，車5平4，黑勝），將4平5，俥四退一，將5退1，俥四平六，車5退1，帥四進一，車5進1，兵七平六，將5退1，帥四退一，車5退1，帥四進一，車5退6，俥六平五，象7退5，和局。

⑫如改走兵六平五，則卒3平4，俥四退一，象7退5，俥四進二，卒4平5，帥四退一，象5進3，俥四退二，象3進5，俥四進二，象5進3，紅方一將一殺，不變作負，黑勝定。

⑬如改走將4平5，則俥四退一，將5退1，俥四平六，車5進1，帥四進一，車5退6，俥六平五，象7退5，和局。

⑭圖7-12形勢，黑方另有兩種走法均負。

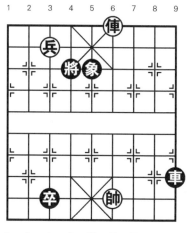

圖7-12

第一種走法

著法：（黑先紅勝）接圖7-12

37.…………	象5退7	38.俥四平三	車9退5[1]
39.俥三平八	車9進6	40.帥四進一	將4平5
41.俥八退二	將5退1	42.俥八平六	車9平5
43.兵七平六	將5退1	44.俥六平四（紅勝）	

【注解】

(1)如改走將4平5，則俥三退二，將5退1，俥三平六，車9平5，兵七平六，將5退1，俥六平四，紅勝。

第二種走法

著法：（黑先紅勝）接圖7-12

37.…………	象5進7	38.俥四平八	將4平5
39.兵七平六	將5平4[1]	40.兵六平五	將4平5
41.兵五平四	將5平4	42.俥八平六	將4平5
43.俥六平七	將5平4	44.俥七退二	將4退1

45.俥七退二　車9進1⑵　　46.帥四退一　車9平4

47.俥七進三　將4進1　　　48.俥七退一　將4退1

49.俥七退二　將4進1　　　50.兵四平五　將4平5

51.兵五平六　將5平4　　　52.兵六平七　將4平5

53.俥七平五　將5平4　　　54.俥五平三　車4平5

55.俥三進二　車5退6　　　56.俥三進二　車5平9⑶

57.俥三平八　車9進7　　　58.帥四進一　將4平5

59.俥八退二　將5退1　　　60.俥八平六　車9平5

61.兵七平六　將5退1　　　62.俥六平四（紅勝）

【注解】

(1)如改走車9平4，則俥八平三，將5平4，兵六平五，車4進1，帥四進一，將4平5（如車4平5，則俥三平七，將4平5，兵五平四，車5平4，俥七平五，將5平4，帥四平五，紅勝），兵五平四，將4平5，俥三平六，將4平5，俥六平五，將5平4，帥四平五，車4退1，帥五退一，卒3平4，帥五退一，紅勝。

(2)如改走將4進1，則俥七平六，將4平5，俥七平三，將5平4，兵四平五，將4平5，兵五平六，將5平4，兵六平七，將4平5，俥三進二，將5退1，俥三平六，車9平5，兵七平六，將5退1，俥六平四，紅勝。

(3)如改走車5退1，則俥三退八，車5進3，俥三平七，將4平5，俥七進六，將5退1，俥七平四，紅勝定。

以下再接圖7-8（中路俥第一種著法）注釋。

⑮如改走俥四平七，則卒3平4，俥七平六，將4平5，俥六平五，將5平4，俥五平七，車9退6，帥四進一，車9平8，俥七平六，將4平5，俥六平五，將5平4，俥五平七，和局。

⑯如改走象5進3，則俥四平七，將4平5，兵七平六，將5平4，兵六平五，將4平5，兵五平四，將5平4，俥七進一，將4退1，俥七退二，將4進1，兵四平五，將4平5，兵五平六，將5平4，兵六平七，將4平5，俥七進二，將5退1，俥七平六，車9平5，兵七平六，將5退1，俥六平四，紅勝。

⑰如改走俥四平五，則卒3平4，俥五平四，車9退6，兵七平八，車9進7，帥四進一，車9平5，兵八平七，將4平5，兵七平六，車5退1，帥四退一，卒4平5，帥四退一，將5平4，兵六平七，車5平4，黑勝。

⑱如改走俥七平五，則將5平4，俥五退一，卒3平4，俥五進一，車9退1，帥四進一，和局。

⑲如改走俥七平六，則將4平5，俥六平五，將5平4，帥四平五，卒3平4，帥五平四，車9退1，帥四進一，車9平4，俥五退一，和局。

⑳如改走將4退1，則俥五平八，卒3平4，兵四平五，紅勝。

㉑如改走帥四進一，則卒3平4，俥五退二，車9進6，帥四退一，車9退1，帥四進一，車9平4，俥五退一，和局。

㉒此時雙方的兵、卒均在象（相）腰位置，誰也無法取勝，和棋。此局面也是本局一種常見的和棋定式。本變是本局中最深奧複雜的一種主要變化，各古譜都曾列為重點篇章來介紹。

中路俥第二種著法　俥六退一

著法：（紅先和）接圖7-8

22.俥六退一	將5退1	23.俥六平三	車5平1①
24.帥六平五	卒3平4	25.帥五平六②	卒4平5

26.帥六平五	卒5平6	27.帥五平六	卒6平7
28.帥四平五	將5平6	29.俥三退一③	將6進1
30.俥三退三④	車1退2	31.帥五退一	卒7平6
32.帥五平六	車1退6	33.俥三平二⑤	將6退1
34.俥二進五	將6進1	35.俥二退五	將6退1
36.俥二進五	將6進1	37.俥二退五	象5進7
38.俥二進四⑥	將6進1	39.兵六平七	車1進5
40.帥六進一	車1平9	41.俥二退一	將6退1
42.俥二退一	車9平4	43.帥六平五	車4平5
44.帥五平六	將6進1	45.俥二平六（和局）	

【注釋】

①圖7-13形勢，黑方另有兩種走法均和。

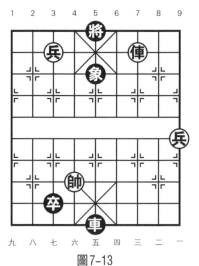

圖7-13

第一種走法

著法：（黑先和）接圖7-13

23.………… 車5平9　24.帥六平五　將5平6

25.俥三退一　　將6進1　　26.俥三退四　　車9平5

27.帥五平六　　車5平6　　28.帥六平五　　車6退5

29.兵七平六　　卒3平4　　30.帥五平六　　卒4平5

31.俥三平五　　象5進3　　32.帥六平五　　卒5平6

33.帥五平六　　將6進1　　34.兵一進一　　車6進3

35.俥五退一　　車6退2　　36.俥五進三　　車6平9

37.俥五平七（和局）

第二種走法

著法：（黑先和）接圖7-13

23.…………　　車5平6　　24.帥六平五　　將5平6

25.俥三退一　　將6進1　　26.俥三退一(1)　　車6退2(2)

27.帥五退一　　車6退1　　28.俥三平五　　車6平9

29.兵七平六　　卒3平4　　30.帥五平六　　車9平4

31.帥六平五　　車4退5（和局）

【注解】

(1)如改走俥三進一，則將6退1，俥三退二，車6平5，帥五平六，車5平1，帥六平五，卒3平4，帥五平六，卒4平5，帥六平五，卒5平6，帥六平五，車1平4，帥六平五，車4平3，俥三平四，將6平5，帥五平四，卒6平7，俥四進三，將5進1，俥四退一，將5退1，帥四平五，車3平5，帥五平六，象5進3，帥六退一，車5退1，帥六進一，卒7平6，俥四平六，車5退1，帥六退一，卒6平5，帥六退一，車5平3，黑勝。

(2)如改走車6退3，則兵七平六，卒3平4，帥五平六，卒4平5，帥六平五，卒5平6，帥五平六，車6進1，帥六退一，車6退3，帥六進一，象5進3，兵一進一，將6進1，和

局。

以下再接圖7-8（中路俥第二種著法）注釋。

②如改走俥三進一，則將5進1，俥三平六，車1平9，俥六平四，以下走成中路俥第三種著法，結果和局。詳見後文中路俥第三種著法。

③如改走兵七平六，則車1退2，帥五退一，卒7平6，帥五平六，車1平5，黑勝。

④如改走俥三進一，則將6退1，俥三退二，卒7平6，俥三平四，將6平5，帥五平四（如帥五平六，則車1平4，帥六平五，車4平3，帥五平四，卒6平7，俥四進三，將5進1，俥四退一，將5退1，帥四平五，車3平5，帥五平六，象5進3，帥六退一，車5退1，帥六進一，卒7平6，俥四平六，車5退1，帥六退一，卒6平5，帥六退一，車5平3，黑勝），卒6平7，俥四進三，將5進1，俥四退一，將5退1，帥四平五，車3平5，帥五平六，象5進3，帥六退一，車5退1，帥六進一，卒7平6，俥四平六，車5退1，帥六退一，卒6平5，帥六退一，車5平3，黑勝。

⑤如改走兵一進一，則將6退1，俥三平二（如俥三平四，則將6平5，俥四平五，車1平3，俥五進三，將5平6，俥五平六，車3進4，兵一進一，車3平5，兵一進一，卒6平5，帥六進一，將6平5，黑勝），將6平5，兵一進一（如俥二進五，則象5退7，俥二退八，車1進4，黑勝），車1進5，帥六進一，車1平4，帥六平五，車4平5，帥五平四，象5退7，俥二平四，卒6平7，黑勝。

⑥如改走兵一進一，則將6平5，俥二平五，象7退5，俥五平二，將5退1，以下走成本變注釋(5)，黑勝。

中路俥第三種著法　俥六平二

著法：（紅先和）接圖7-8

22.俥六平二①	車5平1②	23.帥六平五③	卒3平4④
24.帥五平六⑤	卒4平5	25.帥六平五	卒5平6
26.俥二平六⑥	將5平6⑦	27.俥六退八	車1平5
28.帥五平六	卒6平5	29.俥六平七	車5平4
30.帥六平五	車4平6	31.俥七進五	卒5平4
32.帥五平六	卒4平3	33.帥六平五	車6退2
34.帥五退一	車6退2	35.俥七平五	車6平9
36.兵七平六	卒3平4	37.帥五平六	車9平4
38.帥六平五	車4退4（和局）		

【注釋】

①紅俥平至二路，俗稱「大開俥」，變化複雜。

②如改走車5平9，則兵七平六，將5平6，俥二退七，車9平6，兵一進一，將6退1，俥二進七，將6進1，俥二退七，將6退1，俥二進七，將6進1，俥二退七，雙方不變，和局。

③如改走兵七平六，則將5平6，帥六平五，車1退1，帥五退一，車1平4，俥二退三，卒3平4，帥五退一，車4平5，黑勝。

④如改走車1退2，則帥五退一，車1退2，俥二退一，將5退1，俥二平四，卒3平4，帥五平六，象5進3，俥四退六，車1平9，俥四平五，將5平6，帥六平五，車9平6，兵七平六，紅勝。

⑤如改走俥二平六，則車1平9，俥六平四，車9退2，俥四退七，車9退1，俥四進七，車9平4，俥四平二，車4平

3，俥二平六，卒4平3，俥六平二，卒3平4，俥二平六，將5平6，俥六退三，車3平6，帥五平六，卒4平3，帥六平五，卒3平4，帥五平六，卒4平5，帥六平五，車6平5，帥五平六，象5進7，兵七平六，將6進1，俥六平二，卒5平6，和局。

⑥如改走帥五平四，則沒有走平俥的效果好，可以簡易成和。

⑦如改走車1退2，則俥六退七，車1退2，俥六進四，車1平9，帥五平六，車9平6，兵七平六，將5退1，俥六平二，車6平4，帥六平五，車4平5，帥五平四，車5平6，帥四平五，將5平6，俥二進三，將6進1，俥二退七，將6退1，俥二進七，將6進1，俥二退七，雙方不變，和局。

至此，本局深奧複雜的中路俥（車）變化介紹完畢，其中「大開車」的變化有所精簡。

(二)高路俥(車)著法

著法：（黑先和）接圖7-4

15.…………	卒2平3	16.俥四平六	車1退1①
17.俥六進六②	車1平5	18.帥五平四	象5進7③
19.俥六平四	將5進1	20.俥四進一	將5進1
21.兵七平六	將5平4	22.帥四退一④	卒3平4⑤
23.兵六平五	將4平5⑥	24.兵五平六	車5進2
25.帥四退一	車5進1	26.俥四進一	將5平4
27.兵六平七⑦	卒4平5	28.俥四退一	象7退5
29.俥四平二	車5退1	30.帥四退一	卒5平6
31.俥二平四	車5退1	32.俥四進二	象5進3

33.俥四平六　　將4平5　　34.俥六平五　　將5平4
35.俥五退七　　卒6平5
36.兵一進一　　象3退1（和局）

【注釋】

①黑方退車捉兵形成高路車變例（亦稱「高頭卒」），是一種主要變化。

②紅方另有兩種著法均負。

甲：俥六進七車1平5，帥五平四，車5平6，帥四平五，將5平6，帥五退一，車6進2，帥五退一，卒3進1，俥六平二，卒3平4，黑勝。

乙：帥五退一，車1平5，帥五平四，象5退3，帥四退一，卒3平4，俥六平七，車5進3，帥四進一，卒4平5，兵七平六，卒5進1，黑勝。

③如改走卒3進1，則兵七平六，卒3平4，成圖7-14形勢，以下紅方有三種走法結果不同。

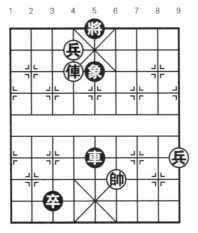

圖7-14

第一種走法

著法：（紅先黑勝）接圖7-14

20.俥六平八	車5平6	21.帥四平五	將5平6
22.帥五平六	車6平4	23.帥六平五	車4平9
24.帥五平六	車9平4	25.帥六平五	車4退5
26.俥八平五	車4平2	27.帥五平六	卒4平3
28.帥六平五	車2進6	29.帥五退一	車2平6
30.俥五退一	車6進1	31.帥五進一	卒3平4
32.帥五平六	車6平5（黑勝）		

第二種走法

著法：（紅先和）接圖7-14

20.兵一進一	車5平6	21.帥四平五	將5平6
22.帥五平六	卒4平3	23.俥六平五	車6平4
24.帥六平五	車4退5	25.俥五平四	車4平6
26.俥四進一	將6進1（和局）		

第三種走法

著法：（紅先和）接圖7-14

20.俥六退一	車5平6	21.帥四平五	將5平6
22.帥五平六	卒4平3	23.帥六平五	車5平4
24.帥六平五	車4退5	25.俥七退五	車4平5
26.帥五平六	車5進5	27.兵一進一	車5退1
28.兵一進一	車5退1	29.俥七進八	將6進1
30.俥七平三	車5平9（和局）		

以下再接圖7-4（高路俥著法）注釋。

④如改走兵六平五，則黑方有兩種著法均和。

甲：卒3平4，俥四退一，象7退5，帥四退一，卒4進

1，俥四退一，象5退7，兵五平四，車4平9，帥四進一，車9平7，俥四平八，和局。

乙：車5平9，俥四退一，象7退5，帥四退一，以下黑方又有兩種著法均和：

一、車9進2，帥四退一，卒3進1，俥四退一，象5退7，帥四平五，車9進1，帥五進一，卒3平4，帥五平四，車9退7，兵五平四，將4平5，俥四平五，將5平4，帥四進一，和局。二、車9平5，俥四退五，車5平3，俥四進三，象5進7，俥四平六，將4平5，俥六平五，將5平4，帥四平五，車3平4，兵五平四，車4進2，帥五退一，卒3進1，俥五進四，車4進1，帥五進一，卒3平4，帥五平四，車4平9，俥五退三，車9退4，帥四進一，和局。

⑤如改走卒3進1，則兵六平五，車5平9，俥四退一，象7退5，俥四退一，象5退3，俥四平六，將4平5，俥六平五，將5平4，帥四進一，卒3平4，俥五退一，和局。

⑥如改走卒4平5，則俥四退一，象7退5，兵一進一，車5退2，兵一進一，卒5進1，帥四進一，車5平9，帥四平五，車9平5，帥五平四，卒5平4，俥四退一，象5退7，兵五平四，車5進5，俥四平八，和局。

⑦如改走兵六平五，則卒4平5，俥四退一，象7退5，俥四平二，車5退1，帥四退一，卒5平6，俥二平四，車5退1，俥四進二，象5進3，俥四退二，象3退5，俥四進二，紅方一將一殺，不變作負，只能走俥四平二，車5平3，帥四平五，卒6平5，帥五平四，卒5進1，黑勝。

高路俥（車）變例（亦稱「高頭卒」）的著法告一段落，較以往有所刪減，本局中高路俥（車）的變化，沒有走

中路俥（車）或者底路俥（車）複雜，因此江湖藝人對弈時，很少有走高路俥（車）的，多數是以底路俥（車）對敵。下面就介紹底路車的變化。

(三)底路車著法

「七星」之「底路車」，又稱為「落底車」。共分為三種主要變化：一、底路車紅先平兵局，二、底路車紅俥停六路局，三、底路車紅俥停二路局，均為和棋。底路車著法當首著黑車進底後，輪到紅方先走，故產生了上述三種變化，所以破解「七星」的「底路車」變化，紅方只需要掌握其中任何一種變化即可。

「底路車」三種變化中要以紅先平兵局的著法最為主動，可以簡單成和；而古譜認為後兩種著法是正著，而紅先平兵局是紅劣黑勝，但被現代排局家們定論為和棋，實踐證明，兵七平六也可弈成和局，而且能簡化著法，容易謀和，應是最佳應對方案。本局黑方始終佔據優勢，作為處於下風的紅方，應以不變應萬變，當以最主動的上策來謀取和局。現分述如下。

底路俥(車)第一種著法

著法：（黑先和）接圖7-4

15.…………	車1進2①	16.兵七平六②	卒2平3
17.俥四平八	車1平5	18.帥五平四	車5平6
19.帥四平五③	將5平6	20.俥八進八	將6進1
21.帥五退一	車6退1④	22.帥五退一	車6退1
23.俥八平三⑤	車6平5	24.帥五平六	象5進3
25.俥三退八⑥	將6進1⑦	26.俥三進六⑧	將6退1

27.俥三退二	車5平6	28.帥六平五	車6平5
29.帥五平六	將6進1⑨	30.俥三平七	卒3平4
31.俥七進二	將6退1	32.俥七進一	車5進1
33.兵六平五	車5退7	34.俥七平五	將6平5
35.兵一進一（和局）			

【注釋】

①進車底線，俗稱「落底車」，凡是載有本局的古譜，對這路變化均有詳盡的闡述。

②黑車進底後，紅方先走兵七平六，俗稱「底路車紅先平兵局」。古譜中兵七平六的走法被認為是黑勝劣變，但實踐證明，兵七平六也可以弈成和局，而且還能簡化著法，容易謀和。本局黑方始終佔據優勢，作為處於下風的紅方，應以不變應萬變，儘早謀求和局。故此時紅方最佳的著法是兵七平六。

③如改走俥八平四，則車6平4，俥四平五，車4退8，俥五進六，將5平4，帥四退一（如帥四平五，則車4進7，兵一進一，卒3平4，帥五平四，車4平9，俥五退三，車9退1，帥四退一，卒4平5，黑勝），車4進7，帥四退一（如俥五退六，則車4退2，俥五進一，卒3進1，兵一進一，卒3平4，帥五平四，車4平5，黑勝），卒3進1，帥四平五（如兵一進一，則車4平9，帥四平五，車9進1，帥五進一，卒3平4，帥五平四，車9退4，黑勝），車4進1，帥五進一，卒3平4，帥五平四，車4平9，俥五退四，車9退1，帥四進一，將4進1，俥五平四，車9平5，黑勝。

④如改走車6退3，則俥八平五，車6平5，帥五平六，卒3進1（如車5平4，則帥六平五，車4退5，俥五退二，車

4進6，俥五退五兑車，和局），帥六退一，車5平4，帥六平五，車4退5，俥五退二，車4進3，俥五退四，車4平6，帥五進一，車6進4，帥五進一，卒3平4，帥五平六，卒4平3，帥六平五，車6退4，帥五退一，車6進4，帥五進一，車6退4，帥五退一，和局。

⑤圖7-15形勢，紅俥平至三路，謀和佳著。但在各古譜中，這步棋均走俥八平二，結果弈成黑勝。此時紅方另有四種走法均負。

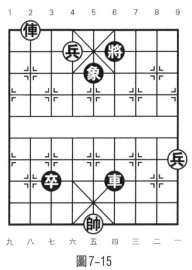

圖7-15

第一種走法

著法：（紅先黑勝）接圖7-15

23.俥八平五	車6平5	24.帥五平六	車5平4
25.帥六平五	車4退6	26.俥五退二	車4進6
27.俥五退二	車4平6	28.兵一進一	卒3平4
29.兵一進一	卒4進1		
30.兵一平二	車6進2（黑勝）		

第二種走法

著法：（紅先黑勝）接圖7-15

23.俥八退一　　車6平5　　24.帥五平六　　卒3平4

25.兵六平五　　將6進1　　26.俥八進一　　象5退3

27.俥八退二　　象3進5　　28.俥八退一　　車5平6

29.帥六平五　　卒4平5

30.帥五平六　　卒5進1（黑勝）

第三種走法

著法：（紅先黑勝）接圖7-15

23.俥八平七　　車6平5　　24.帥五平六　　象5進7

25.俥七退四　　將6進1　　26.俥七平三　　卒3平4

27.俥三進二　　將6退1　　28.俥三退六[1]　　將6進1

29.兵一進一　　車5平9　　30.帥六平五　　卒4平5

31.帥五平六[2]　　車9進2　　32.帥六進一　　車9退4

33.帥六退一　　車9平4　　34.俥三平六[3]　　卒5平4

35.俥六平四[4]　　將6平5　　36.俥四平二　　將5平4

37.兵六平七　　卒4平5

38.帥六平五　　車4進4（黑勝）

【注解】

(1)如改走俥三進一，則將6進1，俥三平五，車5平8，帥六平五，卒4平5，帥五平六，車8進2，帥六進一，車8退1，帥六退一，卒5進1，黑勝。

(2)如改走俥三退一，則車9進1，帥五平六，卒5進1，黑勝。

(3)如改走帥六平五，車4平2，俥三進六，將6退1，帥五平六，卒5進1，黑勝。

(4)如改走俥六平八，則車4平6，俥八進六，將6退1，帥六平五，卒4平5，帥五平六，卒5進1，黑勝。

第四種走法

著法：（紅先黑勝）接圖7-15

23.俥八平二　　車6平5　　24.帥五平六　　象5進7
25.俥二退一(1)　將6進1　　26.俥二平五　　車5平9
27.帥六平五　　卒3平4　　28.俥五進一　　卒4平5
29.帥五平六　　車9進2　　30.帥六進一　　車9退1
31.帥六退一　　卒5進1（黑勝）

【注解】

(1)如改走俥二退八，則將6進1，兵一進一，卒3平4，俥二進六，將6退1，俥二退六，以下同底路車第一種著法注釋④，黑勝。

以下再接圖7-4（底路俥第一種著法）注釋。

⑥也可直接走俥三退四，同歸主著法。如此介紹可以多演變出一些變化。

⑦如改走車5平6，則帥六平五，車6平5，俥三平五，卒3平4，兵一進一，將6進1，兵一進一，將6平5，俥五進一，卒4平5，兵一進一，象3退1，和局。

⑧如改走兵一進一，則卒3平4，兵一進一，車5平9，帥六平五，卒4平5，帥五平六，車9進2，帥六進一，車9退5，帥六退一，車9進5，帥六進一，車9退3，帥六退一，車9平4，俥三平六（如帥六平五，則車4平2，俥三進六，將6退1，帥五平六，卒5進1，黑勝），卒5平4，俥六平四（如俥六平二，車4平2，俥二進六，將6退1，帥六平五，卒4平5，帥五平六，卒5進1，黑勝），將6平5，俥四平二，將5

平4，兵六平七，卒4平5，帥六平五，車4進3，黑勝。

⑨如仍走車5平6，則帥六平五，車6平5，帥五平六，雙方不變，和局。

底路俥（車）第二種著法

著法：（黑先和）接圖7-4

15.…………	車1進2	16.俥四平六①	車1平5②
17.帥五平四③	車5平6④	18.帥四平五⑤	將5平6⑥
19.俥六進八	將6進1	20.帥五退一⑦	車6退1⑧
21.帥五退一⑨	車6進1⑩	22.帥五進一	車6退3
23.俥六退一⑪	將6退1⑫	24.俥六退六⑬	卒2進1⑭
25.俥六進七⑮	將6進1	26.俥六退三⑯	卒2平3⑰
27.俥六平五⑱	車6平9	28.俥五平四⑲	將6平5
29.俥四平五⑳	將5平6	30.兵七平六	卒3平4
31.帥五平六	車9平4		
32.帥六平五	車4退5（和局）		

【注釋】

①紅俥平至六路，俗稱「底路俥紅俥停六路局」。變化複雜，頗為精彩，是底路俥主要變化之一。

②如改走車1平7，則俥六進六，車7平5，帥五平四，象5退7，帥四退一，車5退1，帥四退一，車5退2，俥六平四，將5進1，兵七平六，將5平4，兵六平七，將4平5，兵七平六，將5平4，兵六平七，將4平5，雙方不變，和局。

③如改走俥六平五，則車5平3，帥五平四，將5進1，成圖7-16形勢。

第一種走法

著法：（紅先黑勝）接圖7-16

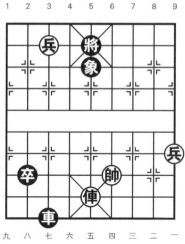

圖7-16

19.帥四退一	車3退8	20.俥五進一	車3進7
21.俥五退一⑴	車3退1	22.俥五進二	車3平9
23.帥四平五	車9進1	24.帥五進一⑵	卒2平3
25.俥五進四	將5平6	26.俥五退三	車9退1
27.帥五退一	車9平6	28.兵一進一	卒3平4
29.兵一進一	車6進1		
30.帥五退一	卒4進1（黑勝）		

【注解】

⑴紅方另有兩種著法均負。

甲：帥四進一，車3平9，俥五進一，卒2平3，帥四平五，車9退1，帥五退一，卒3平4，俥五進四，將5平6，俥五退二，車9平6，兵一進一，車6進1，帥五退一，卒4進1，黑勝。

乙：帥四退一，卒2進1，帥四平五，車3平9，俥五進五，將5平6，俥五退二，車9平6，兵一進一，卒2平3，兵

一進一，卒3平4，黑勝。

(2)如改走帥五退一，則卒2進1，俥五進四，將5平6，俥五退四，車9平6，兵一進一，卒2平3，兵一進一，卒3平4，黑勝。

第二種走法

著法：（紅先黑勝）接圖7-16

19.兵七平八　　車3退3　　　20.俥五進五　　車3平6

21.帥四平五　　車6退4　　　22.兵八平七　　將5平6

23.兵七平六(1)　卒2平3　　　24.俥五平二　　車6進5

25.帥五退一　　卒3平4

26.帥五退一　　卒4進1（黑勝）

【注解】

(1)如改走俥五平二，則卒2平3，俥二進二，將6退1，兵七平六，車6進5，帥五退一，卒3平4，黑勝。

第三種走法

著法：（紅先黑勝）接圖7-16

19.兵一進一　車3退8　　　20.俥五進四　　車3進4

21.兵一進一　卒2平3　　　22.帥四平五　　車3平6

23.俥五進二　將5平6　　　24.俥五退二　　車6進2

25.帥五退一　卒3平4　　　26.兵一平二　　車6進1

27.帥五退一　卒4進1

28.兵二平三　車6進1（黑勝）

以上再接圖7-4（底路俥第二種著法）注釋。

④如改走卒2平3，則帥四退一，車5退3，以下紅方有兩種著法結果不同。

甲：帥四退一，象5退3，兵七平六，卒3平4，俥六平

七，象3進1，俥七平八，象1退3，俥八平七，象3進1，俥七平八，象1退3，兵一進一，車5進3，帥四進一，卒4平5，黑勝。

乙：俥六進六，象5退7，俥六平四，將5進1，俥四進一，將5進1，兵七平六，將5平4，兵六平七，將4平5，兵七平六，將5平4，雙方不變，和局。

⑤如改走俥六平四，則車6平3，俥四平五，至此走成圖7-16形勢，結果黑勝。

⑥如改走卒2平3，則帥五退一，車6退3，俥六進六（如帥五退一，則將5平6，俥六進八，將6進1，俥六平五，車6平5，帥五平六，車5平9，俥五退二，卒3進1，帥六平五，卒3平4，黑勝），車6平5，帥五平四（如帥五平六，則象5進3，俥六進二，將5進1，兵七平六，將5平6，俥六平二，車5進1，俥二退四，卒3平4，帥六退一，車5平6，帥六平五，卒4平5，帥五平六，車6進2，帥六進一，車6退1，帥六退一，卒5進1，黑勝），象5退7，俥六平四，將5進1，俥四進一，將5進1，兵七平六，將5平4，兵六平七，將4平5，兵七平六，將5平4，雙方不變，和局。

⑦如改走兵七平六（如俥六平五，則車6平5，帥五平六，車5退1，黑勝），車6平5，帥五平六，卒2平3，帥六退一，卒3進1，帥六進一，車5平9，帥六平五，卒3平4，帥五平六，卒4平5，帥六平五，卒5平6，帥五平六，車9退2，帥六退一，車9平5，黑勝。

⑧也可以徑走車6退3。

⑨如改走帥五進一，則車6退1，帥五退一，卒2平3，黑方快一步成殺。

⑩如改走車6退1，則成圖7-17形勢，紅方有兩種走法結果不同。

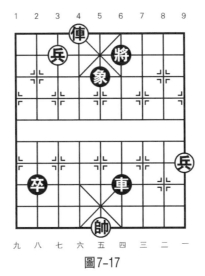

圖7-17

第一種走法

著法：（紅先黑勝）接圖7-17

22.俥六平五 車6平5　　23.帥五平六 卒2平3

24.兵一進一 車5退3(1)　25.兵七平六(2) 車5平4

26.帥六平五 車4退3　　27.俥五退二 車4進6

28.俥五退二 車4平6　　29.兵一進一 卒3平4

30.兵一平二 卒4進1（黑勝）

【注解】

(1)如改走卒3進1，則兵七平六，車5平4，帥六平五，車4退6，俥五退二，車4進7，俥五退六，車4平5，帥五進一，和局。

(2)紅方另有三種著法均負。

甲：帥六進一，卒3進1，帥六進一，車5平3，帥六平

五，車3進3，帥五退一，車3平4，俥五退二，卒3平4，帥
五退一，車4平6，黑勝。

乙：兵一進一，車5平9，俥五退二，卒3平4，帥六平
五，卒4進1，黑勝。

丙：俥五平二，車5進4，兵七平六，卒3進1，黑勝。

第二種走法

著法：（紅先和）接圖7-17

22.俥六退一(1)	將6進1(2)	23.帥五進一(3)	車6進1(4)
24.帥五退一	車6退1	25.俥六平五(5)	車6平5
26.帥五平六	卒2平3	27.兵七平六	車5平9
28.帥六平五	車9平5	29.帥五平六	卒3進1
30.俥五進一	車5平4	31.帥六平五	車4退6
32.俥五退二	將6退1	33.俥五退三	車4進1
34.俥五平四	車4平6		
35.俥四進二	將6進1（和局）		

【注解】

(1)紅方另有兩種著法結果不同。

甲：俥六平五，車6平5，帥五平六，卒2平3，兵一進
一，車5退3，兵七平六（如俥五平二，則車5進4，兵七平
六，卒3進1，黑勝。又如兵一進一，則車5平9，俥五退
二，卒3平4，帥六平五，卒4進1，黑勝。再如帥六進一，
則卒3進1，帥六進一，車5平3，帥六平五，車3進3，帥五
退一，車3平4，俥五退二，卒3平4，帥五退一，車4平6，
黑勝），車5平4，帥六平五，車4退3，俥五退二，車4進
6，俥五退二，車4平6，兵一進一，卒3平4，兵一平二，卒
4進1，兵二平三，車6進2，黑勝。

乙：俥六平三，卒2平3，兵七平六，車6平5，帥五平六，象5進3，俥三退八，將6進1。至此，演變成底路俥紅先平兵的局面，和棋。正所謂，殊途同歸、融會貫通。

(2)如改走將6退1，則俥六平三，車6平5，帥五平六，卒2平3，兵七平六，卒3平4，兵六平五，車5平6，兵五平四，車6退6，俥三進一，紅勝。

(3)紅方另有三種著法結果不同。

甲：俥六平二，車6平5，帥五平六，卒2平3，兵七平六，象5進3，俥二平五，車5平9，帥六平五，卒3平4，俥五進一，卒4平5，黑勝。

乙：俥六退三，車6平5，帥五平六，象5退3，兵七平六，卒2平3，俥六平二，卒3平4，俥二進二，將6退1，俥二進一，將6進1，俥二平五，車5平9，帥六平五，卒4平5，帥五平六，車9進2，帥六進一，車9退1，帥六退一，卒5進1，黑勝。

丙：俥六平三，卒2平3，兵七平六，車6平5，帥五平六，象5進3，俥三退一，將6退1，俥三退六，將6進1，至此，演變成底路俥紅先平兵的局面，和棋。

(4)如改走車6退1，則俥六退六，車6進2，帥五退一，卒2進1，俥六平五，卒2平3，俥五進五，將6退1，俥五進一，將6進1，俥五進一，將6退1，兵七平六，紅勝。

(5)如繼續走帥五進一，則車6進1，帥五退一，車6退1，帥五進一，雙方不變，和局。

以下再接圖7-4（底路俥第二種看法）注釋。

⑪如改走俥六平五，則車6平5，帥五平六，卒2平3，兵七平六，卒3進1，帥六退一（如帥六進一，則車5平4，

帥六平五，車4退5，俥五退二，車4進8，俥五平七，車4平5，帥五平六，將6平5，黑勝），車5平4，帥六平五，車4退5，俥五退二，車4進3，俥五退四，車4平6，帥五進一，車6進4，帥五進一，卒3平4，帥五平六，卒4平3，帥六平五，車6退4，帥五退一（如兵一進一，則卒3平4，帥五平六，卒4平5，兵一進一，卒5平6，兵一進一車6進3，俥五退一，車6退4，俥五進三，車6平9，黑勝定），和局。

⑫如改走將6進1，則俥六退六，卒2進1，俥六平五，車6進2，帥五退一，卒2平3，俥五進五，將6退1，俥五進一，將6進1，俥五進一，將6退1，兵七平六，紅勝。

⑬如改走俥六平五，則車6平5，帥五平六，卒2平3，兵七平六，卒3進1，帥六進一，車5平2，帥六平五，車2進1，帥五退一，車2平4，俥五退一，車4退6（如卒3平4，則帥五退一，車4平6，俥五進二，將6進1，兵七平六，將6進1，俥五平四，紅勝），俥五平四，車4平6，俥四進一，將6進1，和局。

⑭如改走車6進2，則帥五退一，卒2進1，俥六進七，將6進1，俥六平五，車6進1（如卒2平3，則兵七平六，卒3平4，兵六平五，紅勝），帥五進一，車6退3，俥五退二（如兵七平六，則車6平5，帥五平六，卒2平3，帥六退一，車5平4，帥六平五，車4退5，俥五退二，車4進5，俥五退二，車4平6，帥五進一，車6進2，帥五進一，卒3平4，帥五平六，卒4平3，帥六平五，車6退3，帥五退一，和局），卒2平3，俥五進一，將6進1，俥五進一，將6退1，兵七平六，卒3平4，帥五平六，車6平4，帥六平五，車4退5，俥五退三，車4進1，俥五平四，車4平6，俥四進一，將

6進1，兵一進一，紅勝。

⑮如改走俥六平二，則卒2平3，帥五進一，車6平5，帥五平六，車5平3，俥二進七，將6進1，帥六平五，車3進1，帥五退一，車3平4，黑勝。

⑯如改走俥六平五，則車6平5，帥五平六，卒2平3，帥六進一，車5平2，帥六平五，車2進1，帥五退一，車2平4，俥五退二，卒3平4，帥五退一，車4平6，黑勝。

⑰如改走車6平9則成圖7–18形勢，紅方有兩種走法結果不同。

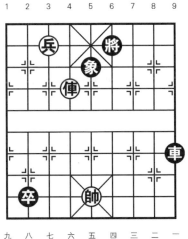

圖7–18

第一種走法

著法：（紅先和）接圖7–18

27.兵七平六	車9平5	28.帥五平六	車5平6
29.帥六平五	車6平5	30.帥五平六	卒2平3
31.帥六進一	車5平6	32.帥六平五	卒3平4
33.帥五平六	卒4平5	34.帥六平五	卒5平6

35.帥五平六　車6進1　　36.帥六退一　車6退3

37.帥六進一　象5進7　　38.俥六平五　將6進1

39.俥五進三　車6平2　　40.俥五退五（和局）

第二種走法

著法：（紅先勝）接圖7-18

27.俥六平四　將6平5　　28.俥四平五　將5平6(1)

29.俥五進一　卒2平3　　30.俥五進一(2)　將6進1

31.兵七平六　車9平6　　32.俥五進一　卒3平4

33.帥五平六　車6平4　　34.帥六平五　車4退5

35.俥五退三（紅勝）

【注解】

(1)如改走車9退4，則俥五平二，車9退1，俥二進一，車9進4，俥二平五，將5平6，俥五進一，將6進1，俥五進一，將6退1，兵七平六，紅勝。

(2)如改走兵七平六，則卒3平4，帥五平六，車9平4，帥六平五，車4退5，和局。

以下再接圖7-4（底路俥第二種著法）注釋。

⑱如改走帥五進一，則車6平9，俥六平四，將6平5，俥四平五，將5平6，兵七平六，車9平6，俥五進一，車6進1，帥五退一，車6進1，帥五進一，卒3平4，兵六平五，將6退1，帥五平六，卒4平3，帥六平五，卒3平4，和局。

⑲如改走兵七平六，則車9平6，俥五進一，卒3平4，帥五平六，車6平4，帥六平五，車4退5，和局。

⑳如改走俥四進一，則車9平5，帥五平四，象5進3，俥四進一，將5進1，兵七平六，將5平4，兵六平五，卒3平4，俥四退一，象3退5，帥四進一，車5進3，俥四平二，車

5退5，俥二退三，象5進3，兵五平四，和局。

底路俥（車）第三種著法

著法：（黑先和）接圖7-4

15.…………	車1進2	16.俥四平二①	車1平5②
17.帥五平四	象5退7③	18.俥二平九	將5進1④
19.帥四退一⑤	車5退3	20.帥四退一	卒2平3
21.俥九平六	將5進1⑥	22.俥六平八⑦	車5平9⑧
23.俥八平五⑨	將5平4	24.俥五進八	卒3進1⑩
25.俥五平三	將4平5	26.俥三平五	將5平4
27.俥五平四	將4平5	28.俥四退二	將5退1
29.俥四退二	將5進1⑪	30.兵七平六	車9退4⑫
31.俥四平五	將5平4	32.兵六平五	卒3平4
33.俥五平七	車9進7	34.帥四進一	將4平5
35.俥七平五	將5平4	36.兵五平四	車9退3
37.帥四進一	車9平4		
38.俥五退一	車4退2（和局）		

【注釋】

①紅俥平至二路，俗稱「底路俥紅俥停二路局」，又稱作「大撇俥」或「雙大撇俥」。

②如改走卒2平3，則俥二進八，將5進1，俥二退一，將5退1，兵七平六，車1平5，帥五平四，車5平6，帥四平五，將5平6，帥五退一，卒3進1，兵六平五，紅勝。

③如改走象5進7，則俥二進八，將5進1，帥四退一，車5退3，俥二平四，卒2平3，俥四退一，將5進1，俥四退六，卒3進1，兵七平六，將5平4，兵六平五，車5平9，俥四進五，象7退5，俥四退一，象5退7，帥四平五，卒3平

4，帥五平四，將4平5，俥四平五，將5平4，帥四進一，和局。

④圖7-19形勢，黑方另有兩種走法均和。

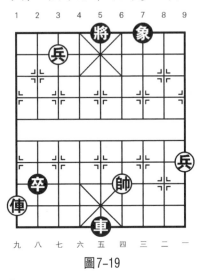

圖7-19

第一種走法

著法：（黑先和）接圖7-19

18.…………	車5退3	19.俥九進八	將5進1
20.俥九平四	卒2平3	21.俥四退一⑴	將5進1
22.兵七平六	將5平4	23.兵六平五	卒3平4⑵
24.俥四退一	象7進5	25.帥四退一	卒4進1
26.帥四進一	車5平9	27.俥四退一	象5進3
28.俥四平六	將4平5	29.俥六平五	將5平4
30.兵五平四	車9退2	31.俥五退二（和局）	

【注解】

(1)如改走兵一進一，則卒3平4，俥四退一，將5進1，兵七平六，將5平4，兵六平五，卒4平5，帥四退一，卒5進

1，帥四進一，將4平5，黑勝。

(2)如改走車5平9，則俥四退一，象7進5，俥四退一，象5進3，俥四平六，將4平5，俥六平五，將5平4，帥四退一，車9進2，帥四退一，卒3進1，帥四平五，車9進1，帥五進一，卒3平4，帥五平四，車9退3，帥四進一，車9平4，兵五平四，和局。

第二種走法

著法：（黑先和）接圖7-19

18.…………	車5平6	19.俥九平四	車6平7
20.俥四平五(1)	將5平4	21.俥五平二	卒2平3
22.帥四退一(2)	車7退8	23.俥二進二	車7平3
24.俥二平六	將4平5	25.俥六平五	將5平4
26.帥四平五	車3平8	27.帥五平六	車8平4
28.俥六進五	將4進1（和局）		

【注解】

(1)如改走俥四平二，則卒2平3，兵七平六，車7退7，俥二平五，象7進5，俥五進四，車7平6，帥四平五，將5平6，兵一進一（如兵六平五，則車6進5，帥五退一，卒3平4，俥五進二，車6進1，帥五退一，卒4進1，黑勝），將6進1，兵一進一，車6進5，帥五退一，卒3平4，俥五進二，車6進1，帥五退一，卒4進1，俥五進一，將6進1，俥五退一，將6退1，兵六平五，將6退1，黑勝。

(2)如改走俥二進七，則車7平6，帥四平五，卒3平4，帥五退一，卒4進1，帥五進一，車6平5，帥五平四，將4平5，黑勝。

以下再接圖7-4（底路俥第三種著法）注釋。

⑤如改走俥九平六，則車5平6，俥六平四，車6平3，俥四平五，象7進5，兵七平八，卒2平3，帥四退一，卒3平4，俥五進三，車3平8，兵八平七，車8退1，帥四進一，車8退1，帥四退一，卒4平5，俥五平四，車8進1，帥四退一，卒5進1，黑勝。

⑥圖7-20形勢，黑方另有兩種走法均和。

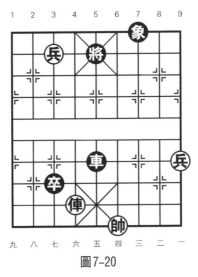

圖7-20

第一種走法

著法：（黑先和）接圖7-20

21.…………	車5平6	22.俥六平四	車6平9
23.俥四進七(1)	將5進1	24.俥四退一	將5退1
25.俥四退五	車9平5	26.帥四進一	卒3進1
27.俥四進六	將5進1	28.兵七平六	將5平4(2)
29.兵六平五	卒3平4	30.俥四退一	象7進5
31.俥四退一	象5退7	32.兵五平四	（和局）

【注解】

(1)如改走俥四平五，則象7進5，俥五進五，卒3進1，俥五平四，象5退7，俥四平五，象7進5，俥五平四，雙方不變，和局。

(2)如改走車5退2，則帥四進一，將5平4，兵六平七，將4平5，兵七平六，將4平5，兵六平五，卒3平4，俥四退一，象7進5，俥四退一，象5退7，兵五平四，車5進1，俥四平七，和局。

第二種走法

著法：（黑先和）接圖7-20

21.…………	卒3平4	22.兵七平六	將5進1(1)
23.俥六平八	將5平4	24.兵六平五	將4平5
25.兵五平四	將5平4	26.俥八進六	將4退1
27.俥八進一	將4進1	28.俥八退一(2)	將4退1
29.俥八退一	將4進1	30.俥八平六	將4平5
31.俥六平四	將5平4	32.兵四平五	將4平5
33.兵五平四	將5平4	34.兵四平五	卒4平5
35.俥四進一	象7進5	36.帥四進一	車5平9
37.帥四平五	車9平5	38.帥五平四	卒5平4
39.俥四退一	象5進3	40.兵五平四	車5進3
41.俥四平八	（和局）		

【注解】

(1)如改走將5平4，則俥六進一，將4平5，俥六平四，車5平9，和局。

(2)如改走俥八平五，則車5平9，帥四平五，車9進3，帥五進一，車9退7，帥五平四，車9進6，帥四退一，卒4進

1，俥五平八，卒4平5，黑勝。

以下再接圖7-4（底路俥第三種著法）注釋。

⑦如改走兵七平六，則車5平9，俥六平五（如俥六平二，則車9退4，俥二平五，將5平4，俥五平六，將4平5，俥六平二，卒3進1，兵六平七，卒3平4，黑勝），將5平4，俥五進七，卒3進1，帥四進一，卒3平4，帥四進一，車9平6，帥四平五，車6進3，俥五平三，車6平3，帥五平四，車3退2，帥四退一，車3平5，黑勝。

⑧如改走車5平6，則俥八平四，車6平9，俥四進六，將5退1，俥四退二，卒3進1，俥四平五，象7進5，俥五平四，象5退7，俥四平五，雙方不變，和局。

⑨如改走俥八進六，則將5退1，俥八平四，卒3進1，俥四退二（如俥四進一，則將5進1，兵七平六，車9退4，帥四進一，卒3平4，黑勝定），卒3平4，俥四平五，象7進5，俥五平四，卒4平5，黑勝。

⑩如改走卒3平4，則俥五平三，將4平5，俥三平五，將5平4，俥五平四，將4平5，俥四退二，將5退1，俥四退五，將5進1，俥四進五（如兵七平六，則車9退4，帥四進一，卒4進1，黑勝），將5退1，俥四退五，車9平4，俥四進二，車4平5，俥四進四，將5進1，兵七平六，將5平4，兵六平七，將4平5，兵七平六，將5平4，兵六平七，和局。

⑪如改走車9平5，則俥四進三，將5進1，兵七平六，將5平4，兵六平七，將4平5，兵七平六，和局。

⑫如改走將5平4，則兵六平五，將4平5，俥四平五，將5平4，帥四平五，車9進3，帥五進一，卒3平4，帥五平四，車9退3，帥四進一，車9平4，兵五平四，和局。

附錄　三軍保駕

　　「三軍保駕」原載《百變象棋譜》（第33局），構圖上與「七星聚會」最為相近，應該是民間藝人在本局基礎上增加兵卒而成。《百變象棋譜》係明代古譜，本局應是「七星聚會」的雛形。現介紹如下。

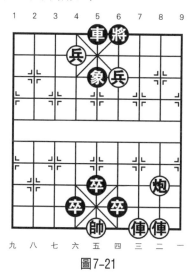

圖7-21

著法：（紅先和）

1.炮二平四	卒5平6	2.兵四進一①	將6進1
3.俥三進八②	將6退1	4.俥二進一	前卒平5
5.俥二平五	卒4平5	6.帥五進一	車5平2
7.兵六平五③	卒6進1	8.帥五平六	車2平4
9.兵五平六	車4平2	10.俥三退二	將6平5④
11.俥三進一	車2平1	12.俥三平五	將5平6
13.俥五進一	車1進5	14.帥六進一	車1平2

15.俥五平二　　車2進2　　16.帥六退一　　車2平5

17.俥二退七　　車5進1　　18.帥六進一　　將6進1⑤

19.俥二進二　　將6進1（和局）

【注釋】

①如改走俥二進九，則象5退7，反照，黑勝。

②如改走兵六平五，則車5進1，俥三進八，將6退1，俥二進九，象5退7，俥三平五，前卒進1，帥五平四，卒6進1，帥四平五，卒6進1，黑勝。

③如改走俥三退一，則卒6進1，帥五平六，車2進2，帥六進一（如俥三平四，則將6平5，帥六進一，車2進5，帥六退一，象5進7，俥四進一，卒6平5，帥六退一，車2平4，黑勝），車2平4，帥六平五，車4退1，俥三平四，車4平6，黑勝定。

④如改走車2進6，則俥三平六，象5退7，兵六平五，卒6平5，帥六平五，車2平5，帥五平六，車5退5，和局。

⑤高將，正著。如改走車5平2，則俥二進三，車2退1，帥六退一，車2退1，帥六進一，卒6平5（如車2平6，則兵六平五，紅勝），俥二平四，將6平5，俥四平五，將5平6，帥六平五，車2平6，俥五進五，將6進1，兵六平五，將6進1，俥五平四，紅勝。

第八局 征 西

　　本局最早是流傳於民間的散局，沒有黑方1路邊卒，1929年謝俠遜編輯《象棋譜大全》之時，從吳縣王寄樵的藏本中，將其收錄在該譜初集卷三的「象局匯存」第五十局，局名「西狩獲麟」，從此在棋壇和民間更加流行，流傳則更加廣泛。

　　古往今來的很多象棋名局，都是經過民間藝人的不斷精心提煉發展後形成的；所以當「西狩獲麟」局流行一段時間後，象棋藝人感覺它的變化比較容易被掌握，經常被破解，覺得有必要對它進行修改。嶺南地區的修改局是添加了黑方3・1位底象，改局名為「大西狩」，使黑方的攻防力量都有所加強，紅方已無法求和了，最終被排局家們詮正為黑方獲勝。因此「大西狩」局流行了一段時間，就被江南地區改擬的另一則同類局取代了。

　　1953年10月中旬的一天晚上八點多，上海延安東路新城隍廟。雖然已是秋天，但作為夜生活的大都市上海，這個季節的氣候特別舒服。尤其城隍廟一帶，晚上吃過飯後的人特別多，有些象棋愛好者則是喜歡圍觀在棋攤前看熱鬧。

　　一個身材瘦長的年輕人擺著三盤棋，分別是兩盤象棋殘局和一個全局。圍觀的人不是很多，只有五六個人，年輕的攤主開口說：「南征北戰急先鋒，萬里河界任爾通；虎嘯一聲寒十子，絞枰威震笑蒼穹。這既是一首詩，也算是一個謎

語，猜象棋中的一個兵種，看看誰先猜到？」

有位觀眾說「是車」，攤主說：「對了，這位老闆猜的準確，可以免費和我下一盤對局或者殘局。」他是想以此來招招人氣。

那觀眾卻說：「我棋藝水準低下，就不和您下了，我願意當你的忠實觀眾。」

攤主也不便勉強，說來也怪，今天下棋的人中，多數都是下的對局，只下了三盤殘局。攤主考慮到估計是和自己每天擺設的都是「七星聚會」和「火燒連營」「小征東」那幾盤棋有關，沒有新的棋局弈客自然就會少一些的；看來要推出新品種了，否則生意會一直冷清。他知道新品種也不是那麼容易排擬出來的，有的時候是可遇而不可求。

正在他思考的時候，有人說：「來，阿毛，我和你下一盤對局，和你學習一下，你看看我有沒有進步。」

攤主綽號「阿毛」，棋藝非凡，全、殘俱佳，是上海灘著名的江湖藝人。「阿毛」本姓湯，名申生，在這一帶，大家都習慣叫他「阿毛」，本來的名字逐漸的就讓人淡忘了。他抬頭一看，原來是自己經常「讓雙傌」的老李，就說：「老李，現在我可讓不了你雙傌了，最多只能讓一匹傌，否則我一定會輸給你的。」

老李說：「阿毛，你還是讓我雙傌，輸贏我都交費，就是檢驗一下我的水準有沒有進展。你老兄的功力我還不知道嗎？放眼上海灘，也是一敗難求啊。」

阿毛說：「老李，你可是過獎了。那就按照你的意思來吧！」於是拿去兩只傌，開始與老李進行對弈：炮二進二，象3進5，炮二平九，馬2進1，炮八平五，馬8進7，俥九

平八……經過半個小時的拼殺，二人下成了和棋。

阿毛說：「老李，看來你的功力見長了，要繼續努力啊！」

以前讓雙傌，老李每一次都是輸棋，從來沒有下成和棋，今天有所突破了，他高興地說：「那過一會你早點收攤，我今天要和你喝一杯酒，慶賀我的進步。」

阿毛說：「好，一會陪你喝幾杯，我請客哦！」阿毛說道。

老李說：「怎麼能讓你請客呢？我請你。」

阿毛說：「你常來照顧我的生意，我應該謝謝你，況且你的棋藝進步我也高興啊！」

老李說：「可你使我的棋藝進步了，你不能和我爭啊！就我請啦！」

就在這時，一個身高和阿毛相仿的年輕人說：「那你們想吃什麼啊？可以帶我一個嗎？」

阿毛一見此人，高興地說：「蔣兄來了，我正想找你呢。」

那年輕人說：「阿毛想找我一定是為了研究棋局吧？」

阿毛說：「你算得真準，這樣我現在就收攤，我們找個地方研究研究，因為兩個人研究棋局有針對性，不會過於局限，加上蔣兄的棋力高深，阿毛欽佩之至。」於是，他開始收攤。

蔣兄說：「小弟棋力一般，倒是阿毛兄全、殘俱佳。」

老李說：「那我們喝酒的事呢？要等你們研究完棋局嗎？」

阿毛說：「老李，改天吧！我陪你好好喝。」

說話間，阿毛已經收好了棋攤，與老李作別，和剛來的「蔣兄」一起朝一個人稀少的對方走去。

研究棋局是要背著人為好，畢竟屬於江湖秘密。二人邊走邊聊著，阿毛說：「蔣兄，我想修改一下西狩獲麟局，這局棋佈局美觀，有一定誘惑性，弈客喜歡伸手一試，但是最近呢？」

蔣兄說道：「但是最近經常被破解吧？上海的弈客水準和江湖藝人的水準都很高，這是正常的。」

阿毛說：「蔣兄所見極是，最近我擺設西狩獲麟被弈和了兩次，走到後面黑卒都會被殲滅，黑方車包對紅方俥炮相，容易成和，棋下到那個時候我就多麼希望黑方有一只小卒啊！是雙方進入最後的爭鬥之中。所以我的想法是修改這局棋，應該加一只黑卒，讓紅方求和難度加大。」

蔣兄說：「加卒的位置必須合理。比如《百變象棋譜》中的三軍保駕局，加了2‧8位卒和一路兵就成了殘局之王的七星聚會，這應該也是江湖藝人的經典改作。說到江湖排局的創作，就該說一下清朝乾隆、嘉慶時期的高手們，那時候經濟繁榮到達了鼎盛階段，而乾隆帝興趣廣泛，琴棋書畫俱精，也愛好象棋。這對象棋的發展至關重要，故乾、嘉年間象棋風行，人才輩出。

當時天下棋壇最著名的共分九派：毗陵派的武進周廷梅、陽湖劉之環，吳中派的吳縣趙耕雲、長洲宋小屏，武林派錢塘袁彤士，洪都派南昌樂子年，江夏派江夏黃同孚，彝陵派宜昌湯虛州，順天派大興常用禧，大同派大同閭士奇子年，中州派開封許塘。這九派的十一位名手時稱江東八俊，河北三傑。在他們當中周廷梅棋藝最為精湛，遍歷南北各

省，戰勝諸派，成為天下國手，而他創立的毗陵派，向他學習棋藝的達到200多人，可謂盛極一時。這毗陵派除了精研全局之外，還創作江湖排局，大型江湖排局『金雞獨立』就是毗陵派的成果。可見古往今來許多全局水準高的人也研究江湖排局啊！」

阿毛說：「蔣兄博學多才，見識廣泛，阿毛佩服。那我們也試試在西狩獲麟局加只卒，不過我感覺這盤棋加在2‧8位容易黑勝，加在1‧8位應該比較合理一些，棋路更為寬闊。蔣兄我們就在這裡研究吧！」

說完，阿毛擺出來一個棋盤並把加卒後的棋局擺上，二個人一起就地研究。

本來二人的功力悉敵，不分伯仲，又是在「西狩獲麟」的基礎之上研究，所以進展很快；研究的結果更加複雜多變、奧妙難測，紅方想求和是如履薄冰，黑方也沒有必勝的著法，這正符合江湖排局的需要。

阿毛說：「這樣一來，這盤棋就很難拆解了，雖然勝和問題無法一時做出正確結論，但是，可以在以後逐步摸索。明天我就擺設這盤棋。」

蔣兄說：「恭喜阿毛兄，你又有一盤高深的棋局可以擺設了。由於這局棋的首著和征東局相反，我看就取名征西如何？」

阿毛說：「征東、征西，蠻好的，就叫它征西了。」

阿毛想不到，他和蔣權演變加卒後，卻誕生了江湖排局史上不世出的棋局，其變化深奧繁複、博大精深，可謂前無古局、後無來者，堪稱江湖排局中的王中之王，可以說從古至今之局的變化，無出其右者。這就為象棋界研究整理這局

棋留下了空前的難解之謎。

　　正是：江湖軼事不可求，為作新局煩無休。

　　　　阿毛妙手加邊卒，王中之王誕深秋。

　　第二天上海的棋攤就出現了添加了黑方1・8位邊卒的本局圖勢，這就是棋壇和民間都稱之為「征西」的大型排局。一時間在上海的棋攤上流行起來，逐步風靡至全國各地，發展成「象棋八大排局」之一，更被稱為「象棋排局的王中之王」。添加黑方1・8位邊卒後的棋局，增加了黑方的戰鬥力量，豐富了原局的藝術性，拓寬了棋路的變化，經過了這樣的修改，棋勢要比「大西狩」局的著法更加深奧、繁複，變化層出不窮。結論究竟是黑勝還是和棋？短時間內無法定論。

　　江湖上將「西狩獲麟」局稱作「小征西」，又將本局稱作「大征西」。

　　阿毛晚年退隱江湖後，是上海市老年象棋隊的成員，繼續著他喜愛的象棋藝術，卒於2008年。讓我們永遠記住這位江湖藝人中的傳奇人物——湯申生。

　　除了民間藝人對本局很感興趣外，也引起了排局界人士的注目，尤其是排局名家楊明忠先生更是極為關注。

　　他在馬路棋攤上見到了本局圖式的「征西」局後，就開始了對它的研究工作。他對本局進行多年的研究後，發現整理出的著法常常被新的變化推翻，舊的問題解決了，新的難題又浮出水面，忽而黑勝，忽而妙和，經過了無數次的反覆，仍難定論；楊明忠先生覺得僅憑一人之力是難以攻克「征西」局的，不如邀請一些棋友共同研究探索，後來就廣發英雄帖，誠邀全國各地棋友加盟探討。

　　據楊明忠老先生說，前後參研的棋友很多，上海有：瞿問秋、肖永強、梁偉初、蔣權、唐家安、唐至誠等；外地的有：吳縣周孟芳、南通朱炳文、連山崔鴻傳、廈門鄭德豐、蘭州王和生、北京劉文哲、鎮海周瑞宏、廣州彭樹榮、富陽裘望禹、哈爾濱陳維垣、泰縣儲增鎧等。

　　這些名士中，除了楊明忠老先生自己對「征西」的無限癡迷研究外，則尤以象棋名家瞿問秋和周孟芳以及象棋大師劉文哲三位，對「征西」局的變化經常反覆商討、修正。他們和楊明忠老先生經常研究得通宵達旦、廢寢忘食，象棋名家瞿問秋曾經僅僅為了一個變化的成立與否，與楊明忠老先生相互探討、論證了二十一天之久。

　　象棋名家周孟芳在所擬的著法被推翻後，仍舊苦思冥想，考慮新變，並根據當時的情形和心態，有感而發吟出一首詩：「征西殘局屬神奇，靜夜沉思索變棋，往日絕招今不見，深更愰歎局輸時。」後來，在探索「小退車」和「大退車」時，周孟芳前輩提出了「中退車」的設想，使本局具有了「小退車」「大退車」「中退車」三大系統變化的巨集大規模，豐富了本局的內涵；後來經過他多年的不懈努力，終於完成了「中退車」的著法，並以「中退車」的著法為主線，詳細的介紹在他和朱鶴洲老師合編的《象棋排局欣賞》（第60局）中。北京劉文哲大師在研討本局時，對各位棋友所擬的著法更是百般挑剔，力求精益求精，並在研討本局時演變出了「大退車」著法中著名的「關鍵局面」，把本局推向了博大精深之處。

　　他們和楊明忠老先生經過十年的研究，才摸索到「征西」局各路變化的概況，可以說取得了突破性的進展；楊明

忠老先生和他們繼續努力深入研究，探討「征西」局的各路詳細變化，又花了十年的時間，在攻克了一個又一個難題後，終於逐漸掌握了「征西」局構成和棋的規律和要訣，取得了歷史性成果，使「征西」局有了和棋的初步結論。

蘭州王和生聽說了喜訊，特賦詩一首「茲局迄今竟結晶，其間訣竅盡窮精，千秋繼起驚奇跡，切記群賢啟久局」。

自1953年始，直至1973年初步把本局定論為和棋，前後楊明忠老先生共花費二十年的光陰，但是「征西」初步定論為和棋還不行，還要繼續深入研討，於是楊明忠老先生根據研究成果，執筆編寫出了十萬字的「征西」專集，全書分為上中下三冊，這是介紹「征西」最詳細的作品，刻印了二百套，分別贈發全國各地棋友，徵求意見，以使本局臻至完善。楊明忠老先生曾經感慨而發：「征西一局棋，破解十萬字，勝和一著間，長考二十年。」「征西棋殘勢未殘，人間滄桑在枰間。」後來楊明忠老先生根據各地棋友的回饋，加上自己的進一步研究，將本局收錄於《象棋流行排局精選》（第92局）中，是所有介紹「征西」的棋譜中最為詳細、全面的，是研究「征西」的珍貴資料。

象棋名家、特級排局大師朱鶴洲，在20世紀60年代也開始研究「征西」局，甚有心得體會；後來他編著《江湖排局集成》時，博採眾長、加上自己的研究成果，用了34頁的篇幅把「征西」局介紹的更加準確精彩，是介紹「征西」局的佳作。書中在介紹「征西」局時，首次把「征西」局定位成「江湖排局中的王中之王」，從此這個稱號在棋壇流傳開來，後來傳到了江湖上，一些江湖藝人談論這個稱號時，

都是津津樂道、高談闊論。《古今中外象棋名局薈萃》書中詩雲：江湖秘局叫「征西」，阿毛加卒妙趣添。老將明忠來整理，弈林珍品世所稀。

楊明忠老先生他們開創了「征西」的先河，象棋名家朱鶴洲使「征西」局又上了一個新的臺階，他們為後人研究「征西」局奠定了堅實的基礎；他們披肝瀝膽、嘔心瀝血的付出，我們永遠都不能忘記；筆者所寫的這段篇章，就是要充分肯定他們的傑出貢獻，在此我們要向那些為本局所做出卓越貢獻的老一輩排局家們致以崇高的敬意！他們的豐功偉績，永遠銘刻在象棋排局的發展史上！

本局佈局嚴謹、明朗清晰、氣勢雄偉，極具王者風範，在對弈中波瀾壯闊、高潮迭起，具有和全局一樣的開局——中局——殘局的過程。

開局階段：雙方聲勢雄壯，似驚濤駭浪之險、如排山倒海之勢，既殺機重重、又陷阱多多；在中局時：黑方的進攻不但有多種多樣的戰略戰術，而且運子靈活，忽左忽右、聲東擊西、殺法兇猛、乾脆俐落，紅方在自衛反擊戰中，毫不示弱、硬殺硬拼、不怕犧牲，雙方的爭鬥異常激烈，宛如棋逢對手、將遇良才，可謂旗鼓相當、勢均力敵；在最後殘局的攻守戰中：雙方的著法細膩綿密，變化也更加深不可測、曲折離奇，時而移形換步，時而突發奇招，在看似山重水複之機，卻往往妙著迭出，曲徑通幽後轉為柳暗花明的境地；最後轉危為安、化險為夷，雙方握手言和，真是兩全其美、皆大歡喜，令人歎為觀止。

同時在演變過程中，隨著變化的逐步深入，可以形成多種樣式的車包卒對俥炮相的殘局，從而進一步產生了車卒對

俥相、車卒對俥炮、車包對俥炮、車包對俥相、車包對單俥、包卒對單相等多種實用殘局，實屬局式多樣、精彩多姿、蘊藏豐富、變化萬千，盡顯江湖排局之無限魅力，真乃象棋排局中的絕世珍品、藝術瑰寶。

本局還是著名的「江湖八大名局」之一，可謂名揚四海、威震江湖。就連古譜四大名局之首的「七星聚會」，雖歷來有「棋局之王」的美譽，雄霸棋壇數百年，但是若論著法的難度和變化的深度，則也無法同「征西」相比。

筆者於 2009 年曾經以「征西」為主要篇章編印了一部內部資料《江湖排局精解》，書的封面上寫著「殘局至尊，曆屬七星，號令江湖，莫敢不從；數百年來，天下縱橫，征西不出，誰與爭鋒」，可見筆者對本局的鍾愛。朱鶴洲老師編著的《江湖排局集成》中，更經典的稱「征西」為「江湖排局的王中之王」，充分肯定了「征西」至高無上的地位。

就筆者所知，已經問世的、對「征西」深有研究的「征西」作品有以下五種：一是楊明忠老先生的油印本，中國象棋資料《民間排局——征西》（即十萬字的征西專集），二是象棋名家周孟芳和朱鶴洲合編的《象棋排局欣賞》（第60局），三是象棋名家蔣權編著的《江湖百局秘譜》（第100局），四是丁章照、陳建國、楊明忠合編的《象棋流行排局精選》（第92局），五是象棋名家朱鶴洲編著的《江湖排局集成》（第59局），均曾詳細介紹過本局。

由於《民間排局——征西》僅在排局界內部贈發了200套，所以流傳不廣；在流行廣泛的版本中，則以《象棋流行排局精選》的介紹最詳盡全面，濃縮了油印本《民間排局——征西》的精華；而《江湖排局集成》中的介紹則要更加

準確，因為象棋名家朱鶴洲對本局深入的研究，使本局更進一步。

據說，楊明忠老先生在晚年，曾經花了數年的時間，將本局再度修正，並以較大的篇幅，作為重點篇章編入了他與陶詒謨先生合寫的《江湖排局大全》之中。但令人遺憾的是，這部《江湖排局大全》沒有來得及出版，楊老就已仙遊。仙人駕鶴西去，遺稿尚留人間，真是廣大象棋愛好者的一大損失。也不知道這部珍貴的作品，要期待多少春秋才會有緣見到呢？

筆者多年來亦曾遍會北方各省市江湖名手，對弈中瞭解了一些江湖流行著法，這些著法是古譜中所沒有的，對豐富本局著法，起到了一定作用。

因為「征西」局留下的難題和疑惑太多太多，很多主要變例都需要從頭再來深入探究，所以這次「征西」局的重新詮注、修訂，其難度之大、工程之巨，實所罕見；很多當代排局高手都為之付出了心血和精力，但也只能說我們是在老一輩象棋名家的研究基礎上，將許多變化做了更加深入徹底的研究，也是踏著前輩的足跡，繼續了前輩未完成的研究工作，才取得了豐碩的成果。

雖然筆者本著一絲不苟、精益求精之目的，精雕細琢的打造了這篇巨作，將本局加入了更多精彩生動的內容，可以說有很多的看點，也把本局推向了一個更新的高度，但是像「征西」局如此規模宏大的工程、浩瀚如海的變化、博大精深的內涵，決非僅僅憑一個人、兩個人或者一代人、兩代人就能達到無瑕的地步，可能需要幾代人為之奮鬥、付出，才有可能完善；也期待以後的排局家們，能在此基礎上把本局

詮釋到臻至完美的境界。

　　「征西」局的這次全新演繹，筆者綜合各譜並結合自己的研究心得、摘取拙作《古今名局賞析》的精華，重新介紹如下：

第一節　開局著法

著法：（紅先）

1.前炮平四①	車6進1	2.炮三平四	車6平7
3.兵五平四②	將6進1	4.炮四退四	卒5平4③
5.帥六平五	前卒平5④	6.帥五平六⑤	卒5平4
7.帥六平五	後卒平5	8.帥五平四	…………

下轉圖8-2介紹。

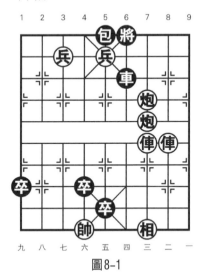

圖8-1

【注釋】

①如改走兵五進一，則將6平5，俥三平五，將5平6，俥

五退三，卒4進1，帥六進一（如帥六平五或俥五平六，則車6進7，黑勝），車6平4，黑勝。

②平兵叫將，解去一殺，好棋。如改走兵五進一，則將6平5，俥三平五，將5平6，俥五退三，卒4進1，帥六平五、車7進6，炮四退五，車7平6，黑勝。

③如改走將6平5，則兵七平六，將5平4，俥三進二，紅勝定。

④誘著，是民間藝人常用的手段。也可逕走後卒平5。

⑤還原，是精明之著。如改走帥五平四，則卒5平6，帥四平五，卒6平5，帥五進一，車7平5，黑勝。

開局階段的短兵相接，是機關暗設、陷阱巧布，已經挑起了烽煙和戰火，逐步向中局過渡，形成雙方對峙的局面。

圖8-2形勢，黑方有兩種著法：一、卒4平5（疊卒局，江湖亦俗稱立卒局）；二、卒5進1（聯卒局）；其中第一種變化紅方容易謀和，第二種變化深奧莫測。分述如下。

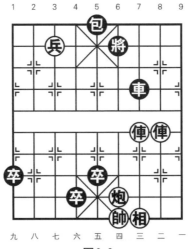

圖8-2

第一種著法　疊卒局

著法：（黑先和）接圖8-2

8.…………	卒4平5①	9.俥三平四②	將6平5
10.炮四平三③	後卒平6	11.兵七平六④	將5平4
12.俥四進四	將4進1	13.俥二進三	包5進2
14.俥四退六	車7平4	15.俥二平五	將4平5
16.俥四平五	將5平4	17.俥五退一	車4進6
18.俥五退一	車4平5	19.帥四平五（和局）	

【注釋】

①軟著。沒有充分發揮該卒的作用，使紅方輕易謀和。

②如改走俥二進四，則將6進1，俥二退一，將6退1，俥三平四，將6平5，炮四平三，後卒平6，兵七平六（如相三進五，則車7進5，俥四退二，卒5平6，俥四退一，車7進1，黑勝），將5平4，俥二進一，將4進1，俥四進三，包5進2，俥四退五，車7平4，炮三進六，包5退1，俥四進五，將4退1，黑勝。

③如改走相三進一，則車7平4，俥四平六，包5平6，俥二平四（如炮四平一，則後卒平6，黑亦勝），車4進2，黑勝；又如改走俥四平五，則包5進5，俥二平五，將5平6，俥五退二，車7進6，黑勝。

④如改走俥四平五，則包5進5，俥二平五，將5平6，俥五退三（如俥五平四，則將6平5，兵七平六，將5平4，俥四退二，車7進5，相三進一，車7平8，黑勝），車7平3，炮三平四（如相三進五，則車3平6，帥四平五，卒6進1，俥五平七，卒6平5，帥五進一，車6進5，帥五退一，車6平3，黑勝），卒6平7，兵七平六，卒7進1，俥五進七，將6進

1，帥四平五，車3進6，帥五進一，卒7平6，帥五平六，車3
退1，帥六進一，卒1平2，俥五平三（如俥五退八，卒2平
3，帥六平五，車3平4，黑勝），卒2平3，帥六平五，車3
平5，黑勝。

第二種著法　聯卒局

著法：（黑先）接圖8–2

8.…………　卒5進1①　　9.俥三平四②　將6平5

10.兵七平六③　將5平4　　11.相三進一④　………

下轉圖8–3介紹。

【注釋】

①黑方進中卒的走法稱之為「聯卒局」或「低卒局」，
這種走法要比「疊卒局」複雜，並且精奧有力，可以充分發
揮這只卒的作用，是本局的主要變化。

②如改走炮四進二，則卒4進1，俥三平四，將6平5，俥
四平五，包5進5，俥二平五，將5平6，俥五退三，車7進
6，帥四進一，車7退1，帥四退一，車7平5，黑勝。

③如改走炮四平三，則卒5進1，帥四進一，車7進5，帥
四進一，車7退1，帥四退一，卒4平5，黑勝。

④紅方另有三種著法均負。

甲：俥二平三，卒4進1，俥四平六，將4平5，俥六退
四，卒5平6，帥四進一，車7平6，黑勝。

乙：炮四平三，車7進5，相三進一，卒4進1，俥四進
四，將4進1，俥二平六，將4平5，俥六退四，車7平8，黑勝。

丙：俥四進四，將4進1，相三進一，卒5進1，帥四平
五，卒4平5，帥五平四（如帥五進一，則車7平5，黑勝），
車7平4，黑勝。

　　圖8-3形勢，雙方進入了中局階段；黑車左右逢源、靈活機動，紅方則隨機應變、以攻為守；展開眼花繚亂的精彩對峙。黑方有：(一)車7平2（大開車）；(二)卒5進1（棄卒局）；(三)卒4進1（進卒局）三種著法，分述如下。

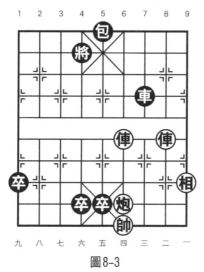

圖8-3

第一種著法　車7平2，大開車

著法：（黑先和）接圖8-3

11.…………	車7平2①	12.俥四平六②	將4平5
13.炮四平六	車2平6③	14.俥二平四	包5平6
15.俥六平五	將5平4	16.俥五退三	車6進2④
17.帥四平五	包6進2	18.俥五進七	將4退1
19.俥五退六	將4進1	20.俥五平六	包6平4
21.俥六平九	車6平4		
22.炮六進六	將4進1（和局）		

【注釋】

①黑車右移，稱之為「大開車」，這種進攻手段雖然比

較軟弱，但也妙著內蘊，包含著精彩的變化。

②如改走俥四進四，則將4進1，俥二平六，將4平5，炮四平六，車2進6，炮六退一，車2退1，炮六進一，卒5平4，黑方勝定。故紅方平俥叫將，保持霸王俥，以後可以兌掉黑車，是機警之著。

③圖8-4形勢，黑方另有兩種著法均負。

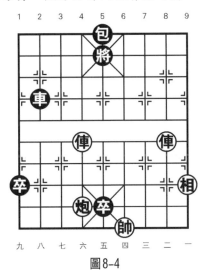

圖8-4

第一種著法

著法：（黑先紅勝）

13.…………	車2平5	14.俥二進四	將5進1
15.俥六平四	將5平4	16.俥四進三	車5退1(1)
17.俥四進一	包5進1	18.俥二退二	車5進2
19.俥二平六	將4平5	20.俥四退一	（紅勝）

【注解】

(1)如改走包5進2，則俥二平五，紅勝。

第二種著法
著法：（黑先紅勝）

13.…………	車2進6	14.炮六退一	車2退1
15.炮六進一	卒5平4	16.俥六平八	卒1進1
17.俥八進四	車2退7	18.俥二進四	將5進1
19.俥二平八	卒4平5	20.相一進三	卒5平4
21.相三退五	卒4平5	22.俥八退一	將5退1
23.俥八進二	卒5平4	24.帥四平五	卒4平3
25.帥五進一	卒1平2(1)	26.俥八平七	包5進7
27.俥七退一	將5退1	28.俥七退六	包5退5
29.俥七進五（紅勝）			

【注解】

(1)如改走如卒3平2，則俥八平九，仍為紅勝。

④如改走包6進5，則帥四平五，車6平2（如包6平2，俥五進七，將4退1，俥五退四，包2退4，俥五平六，包2平4，俥六平四，車6平4，俥四進五，紅勝），俥五進七，將4退1，俥五退四，包6退4，俥五平六，包6平4，俥六平八，車2平4，俥八進五，紅勝。

第二種著法　卒5進1，棄卒局
著法：（黑先）接圖8-3

11.…………	卒5進1①	12.帥四平五	卒4平5②
13.帥五平四	車7平3③	14.俥四進四④	將4進1
15.俥二平六	將4平5	16.俥六退四	………

下轉圖8-5介紹。

【注釋】

①棄卒叫將，雄悍有力、霸道強硬，是外剛內柔、鋒芒

內斂的著法。

②平卒叫將，妙不可言。使紅方不敢吃卒，否則車7平5殺。但此時黑方如改走車7平5，則帥五平四，卒4平5，炮四平三，車5平3，炮三退一，車3進4，俥四進四，將4進1，俥二平六，將4平5，俥六進四，紅勝。

③此時黑車右移，向紅方左翼進攻，與「大開車」向左進攻大有區別；因為「大開車」黑方不棄卒紅方炮四平六打卒後可以攔車，所以黑方攻勢較弱；現在黑方先棄中卒、再平卒、開車，已非「大開車」棋勢可比，攻勢凌厲兇悍。相比之下，可見棄卒的深刻含義。此時黑方如改走車7平4，則俥四平六，將4平5，俥二平五，將5平6（如車4平5，則俥五進二，包5進3，俥六平五，紅勝定），俥五平四，將6平5，炮四平三，車4平3，俥六平七，紅勝定。

④紅方另有兩種著法均負。

甲：俥四平七，包5平6，俥二平四（如炮四平三，則車3平6，黑勝），車3進2，黑勝。

乙：俥四平六，將4平5，俥二平五，包5進5，俥六平五，將5平6，俥五退三，車3平8，相一退三，車8進6，黑勝。

圖8-5形勢，黑方有：（一）卒5進1（獻卒局）；（二）車3平4（誘車局）；（三）車3進4（右捉相局）；（四）車3平5（中車局）四種著法。分述如下：

第一種著法　獻卒局

著法：（黑先和）接圖8-5

17.…………	卒5進1	18.俥六平五	包5進9
19.俥四退六	車3進6①	20.俥四平五	將5平6

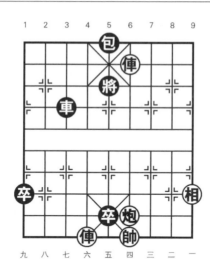

圖8-5

21.俥五平四②	將6平5	22.炮四平五	卒1進1
23.俥四平五	將5平4	24.俥五平六	將4平5
25.相一進三	車3退1	26.俥六平五	將5平4
27.炮五平九	車3平1		
28.帥四平五	車1平4（和局）		

【注釋】

①如改走包5平2，則俥四平五，將5平4，帥四平五，車3平4，俥五平九，和局。

②如改走俥五退二，則車3退1，炮四進二（如俥五進二，則車3平6，帥四平五，卒1進1，黑勝定），車3退2，炮四退一，車3進1，炮四退一，車3平9，黑勝。

第二種著法　誘車局

著法：（黑先和）接圖8-5

17.…………	車3平4	18.俥六平八	卒5進1①
19.俥八平五	包5進9	20.俥四退六	車4進6

21.炮四平三② 包5退6③ 22.帥四進一 車4退3

23.帥四退一④ 車4平5⑤ 24.俥四平九 包5平6⑥

25.俥九進五⑦ 將5退1 26.俥九平四 車5平6

27.炮三平四 車6進1 28.相一進三 車6平5

29.炮四平五 車5進1 30.俥四退一

【註釋】

①如改走車4平2，則俥八平七，車2平3，俥七平八，卒5進1，以下的變化與獻卒局相同，和棋。如改走卒1平2，則炮四平三，以下黑方有三種著法均負。

甲：卒2進1，俥八平九，卒2平1，俥九平七，包5平4，俥七進七，包4進2，俥四退一，將5退1，俥七平六，紅勝。

乙：包5平2，俥八平九，卒2平1，炮三退一，車4進4，俥九平七，包2平4，俥七進七，包4進2，俥四退一，將5退1，俥七平六，紅勝。

丙：車4進4，炮三退一，車4平9，俥八平九，卒2平1，俥九平七，紅勝。

②這步棋可以快速成和。如改走炮四平五，則卒1進1，俥四平五（如炮五平三，包5退1，帥四進一，包5平7，黑勝定），將5平4，以下由於黑車在4路，對黑方有利，紅方兇險，故不可取。

③黑方另有兩種著法均和。

甲：包5退1，帥四進一，包5平7，俥四平五，將5平4，俥五平九，和局。

乙：卒1進1，俥四平五，將5平4，俥五退二，車4平5（如車4退2，帥四進一，車4退1，俥五進二，卒1平2，帥

四平五，卒2進1，炮三退一，卒2平3，俥五進二，紅勝定），帥四平五，和定。

④如改走俥四平九，則車4平6，帥四平五，車6平5，帥五平四，包5平6，帥四退一，車5平6，炮三平四，車6平1，黑勝。

⑤如改走卒1進1（如卒2平3，俥四平五，和定），帥四進一，卒1進1，炮三退一，和定。

⑥如改走車5平6，則炮三平四，包5平6，俥九平五，將5平4（如車6平5，則炮四平五，紅勝），帥四平五，和局。

⑦如改走俥九進四，則車5平6，炮三平四，車6平1，黑勝。

盧建華棋友提出這路變化黑車在4路時，黑方即採取進卒換掉紅俥的手段，可以形成與獻卒局不同的棋勢，因為黑車的位置不同，黑方則可以比獻卒局更主動一些，增加了紅方求和的難度。筆者認為十分中肯，更豐富了誘俥局的精彩變化。

第三種著法　右捉相局

著法：（黑先和）接圖8-5

17.…………	車3進4①	18.炮四進一②	車3平5③
19.相一進三④	車5退1	20.俥六平七	卒5進1
21.俥七平五	車5進3	22.帥四進一	卒1平2
23.俥四進一	將5退1	24.炮四平五⑤	包5進7
25.俥四退一	將5退1	26.俥四退六	包5平3
27.俥四平五	車5退2	28.相三退五	包3退1
29.相五進七⑥	包3平2	30.帥四退一	卒2平3
31.帥四進一	卒3平4	32.帥四退一	將5進1

33.帥四進一	包2平4	34.帥四退一	卒4平5
35.帥四進一⑦	將5進1	36.相七退九	包4平2
37.相九退七	卒5平4	38.相七進九⑧	卒4平5
39.相九退七	卒5進1	40.帥四退一⑨	卒5平4
41.相七進九⑩	將5退1	42.帥四進一	卒4平5
43.帥四退一	將5進1	44.相九退七	包2進2
45.相七進五（和局）			

【注釋】

①黑方3路車進4捉相，稱之為「右捉相」局，以此與後文的黑方7路車進4捉相的「左捉相」局，有所區分。

②進炮攔車，是抵禦右捉相的一種妙著。由此可以演變成單相和包卒的實用殘局。

③如改走卒1進1，則炮四平三，車3平7，俥六進八，紅勝。以上四著是舊譜的定論。實則上述第三著黑車3平7，改走卒5進1，可以成和；針對黑卒1進1的軟著，紅應炮四平五！包5進7，俥四退二，包5平6，俥四平五，將5平6，俥五退五，包6退4，俥五進五，紅勝。

④飛相準備助炮平中，好棋。

⑤獻炮，謀和要著。

⑥相飛左邊，與帥形成「門東戶西」之勢，正著。如改走相五進三，則包3平6，帥四退一，卒2平3，帥四進一，卒3平4，帥四退一，將5進1，帥四進一，卒4平5，相三退一，包6平8，相一退三，包8進2，帥四退一，卒5平6，黑勝。

⑦如改走帥四平五，則將5平6，相七退九（如帥五平六，則卒5平4，帥六平五，卒4進1，相七退九，包4平2，

相九退七,包2進2,黑勝),包4平2,相九退七,卒5平4,帥五進一,包2進2,帥五退一,卒4進1,黑勝。

⑧如改走帥四退一,則包2進2,帥四進一,卒4進1,帥四進一,將5退1,黑勝。

⑨退帥底線是謀和關鍵。如改走帥四進一,則包2退6,相七進五,包2平5,相五進七,將5進1,相七退九,包5平8,相九進七,包8進7,黑勝。

⑩如改走帥四進一,則包2進2,帥四退一,將5退1,黑勝。

第四種著法　中車局

著法：（黑先）接圖8-5

17.………… 車3平5①

【注釋】

①此時形勢與後文圖8-7完全相同,詳見後文介紹。

第三種著法　卒4進1,進卒局

著法：（黑先）接圖8-3

11.………… 卒4進1①	12.俥四進四② 將4進1
13.俥四退一 將4退1	14.俥四進一 將4進1
15.俥二平六 將4平5	16.俥六退四 ……

下轉圖8-6介紹。

【注釋】

①進卒局與棄卒局貌似,但是進卒局中黑車的位置與棄卒局有所不同,要更為主動,可以演變出更多的進攻方式,更利於出擊。

②如改走俥四平六,則將4平5,俥六平五(如俥六退四,卒5平6,帥四進一,車7平6,黑勝),包5進5,俥二

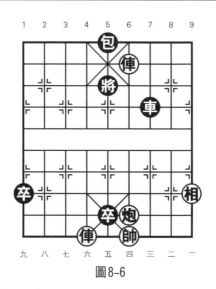

圖8-6

平五，將5平6，俥五退三，車7平8，相一退三，車8進6，黑勝。

圖8-6形勢，黑方有車包雙卒，紅方有雙俥炮相，但是黑方子力位置佔優，可以形成多種攻勢，黑方有（一）小開車局；（二）左捉相局；（三）捉炮局；（四）中車局共四種走法，內容豐富，變化莫測，雙方鬥智鬥勇、爭奇弄巧，匯多種實用殘局於一體，融博大精深變化於一身。分述這四種變化如下。

第一種著法　小開車局

著法：（黑先和）接圖8-6

16.………	車7平8①	17.炮四平三	車8進6
18.炮三退一	卒5進1	19.俥六平五	包5進9
20.俥四退六	包5平7	21.俥四平五②	將5平4
22.帥四平五	包7退9	23.帥五進一	車8平4
24.俥五平九	包7平5	25.俥九進七	包5進1

26.俥九平五（和局）

【注釋】

①小開車局與大開車局，由於黑車的進攻點暴露的過早，變化單純，攻勢較軟弱，容易成和。黑方另有兩種著法結果不同，變化如下。

甲：車7平4，以下與前文圖8-5之誘俥局完全相同，和局。

乙：包5平8，炮四平三，車7進5，俥四進一，包8進1，俥四退二，將5退1，俥四進一，將5退1，俥六平七，包8退1，俥四進一，將5進1，俥七進八，將5進1，俥四退二，紅勝。

②如改走相一退三，則車8平7，帥四進一，卒1進1，黑勝定。

第二種著法　左捉相局

著法：（黑先和）接圖8-6

16.…………	車7進4①	17.炮四平一②	車7平8③
18.相一退三	車8進2	19.俥四平三	車8退2④
20.俥三平四	卒5進1	21.俥六平五	包5進9
22.俥四退三	包5平7	23.俥四平五	將5平4
24.炮一平六⑤	車8進1⑥	25.炮六平四	車8退1⑦
28.炮四平六	車8進1	27.炮六平四	車8進1⑧
30.帥四平五	包7退7	29.帥五進一	將4退1
32.俥五進三	將4退1	31.俥五退一	包7退1
34.俥五進二⑨	將4進1	33.俥五退一	將4退1
36.俥五平三	車8退2	35.俥三平五	車8平4
38.俥五退六	車4平5	37.帥五進一（和局）	

【注釋】

①黑方用左車捉相，稱之為「左捉相」局，它的變化與前文介紹的「右捉相」局有所不同。如改走卒1平2，則炮四平一，車7平8，炮一平三，以下的變化與「小開車」局相同，從略。

②紅方平炮邊路，是針對「左捉相」的佳著。

③如改走卒5進1，則俥六平五，包5進9，俥四退五，包5平2，俥四平五，將5平4，炮一平六，車7進1（如車7平9，則帥四平五，車9進2，帥五進一，包2退1，炮六進一，車9退1，帥五進一，包2退1，炮六退二，車9退1，帥五退一，包2平5，炮六進二，車9進2，俥五退一，車9平4，炮六平七，卒1進1，炮七進七，將4退1，俥五進六，將4退1，俥五進一，將4進1，炮七平六，車4平3，俥五退六，紅勝），炮六平四，將4退1，帥四平五，包2退7，俥五進五，將4退1，俥五退六，將4進1，俥五平六，包2平4，炮四平六，車7退2，俥六平九，車7平4，炮六進六，車4退4，和局。

④如改走卒5進1，則俥六平五，包5進9，俥三退六，包5平7，俥三平五，將5平4，帥四平五，包7退6，帥五進一，車8退1，帥五退一，車8平4，俥五平九，包7平5，俥九進四，包5平4，和局。

⑤如改走帥四平五，則車8平4，炮一進一，車4進2，帥五進一，卒1平2，俥五退三，卒2進1，炮一退一，包7退1，炮一平二，卒2平3，俥五平三，卒3平4，帥五平四，車4平5，帥四進一，將4平5，俥三進五，將5退1，炮二平六，車5退2，帥四退一，包7平4，黑勝定。

⑥如改走將4退1，則帥四平五，包7退7，俥五平六，包7平4，俥六平二，車8平4，俥二退三，車4進1，俥二平九，包4平5，俥九進六，將4退1，俥九平五，和局。

⑦如改走包7平9，則帥四平五，車8進1，炮四退一，車8退5，炮四進五，車8進5，炮四退五，車8退5，炮四進五，車8進5，炮四退五，車8退5，炮四進五，黑長將違規，紅勝。

⑧雙方不變，作和。如改走包7退9，則帥四平五，包7平4，俥五退三，卒1進1，帥五進一，卒1平2，俥五平七，車8退2，炮四平八，車8平5，帥五平四，將4平5，俥七平四，和局。

⑨如改走炮四進七，則車8平4，俥五進二，將4進1，俥五退七，車4退1，帥五退一，卒1進1，炮四退七，車4退2，帥五進一，包7進7，炮四平九，包7平1，和局。

第三種著法　捉炮局

著法：（黑先和）接圖8-6

16.…………	車7進5①	17.俥六平七	卒5進1②
18.俥七平五	包5進9	19.俥四退六	卒1進1
20.炮四平五	包5平1③	21.俥四平五	將5平4
22.炮五平四	車7退4	23.炮四平六	車7進4
24.炮六平四	車7退4	25.帥四平五	車7平4
26.帥五進一	將4退1	27.炮四平九	包1平2
28.炮九進八	包2退7	29.俥五進六	將4退1
30.俥五進一	將4進1	31.炮九平六	包2平4
32.炮六退二	車4退2（和局）		

【注釋】

①進車捉炮，是進卒局的獨有變化。

②如改走包5平4，則俥七進七，包4進2，俥七退七，車7平9，相一退三，車9平7，相三進一，卒1平2，俥四退六，卒2平3，俥四平五，將5平6，俥五退一，車7平9，俥五進六，將6平5，炮四平三，將5退1，俥七進二，車9平7，俥七平四，和局。

③如改走車7平5，則俥四退一，車5退1，俥四平九，車5平9，俥九平五，將5平4，俥五進三，和局。

第四種著法　中車局

著法：（黑先）接圖8-6

16.………　車7平5

下轉圖8-7介紹。

圖8-6形勢，黑方除邊卒外，子力均集結於中路，可向紅方陣營發起銳利的攻擊，由於黑方子力的位置極佳，所以

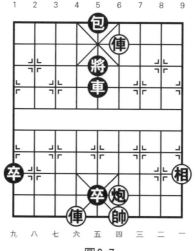

圖8-7

它的著法要比前幾種更加兇悍、凌厲，以後深奧博大的變化自此開始演變而出。現輪到紅方先走，有炮四進一（升炮局）；炮四平一（一路炮）；炮四平三（三路炮）；炮四平二（二路炮）四種走法，其中前三種著法均為敗著，將弈成黑勝，唯有第四種著法是謀和的佳著。現在分述如下：

第一種著法　升炮局

著法：（紅先黑勝）接圖8-7

17.炮四進一①	卒5進1	18.俥六平五	車5進6
19.帥四進一	卒1平2	20.炮四平三	車5平8②
21.炮三進七③	車8退1	22.帥四退一④	車8退1
23.俥四進一	包5平7	24.俥四平五	將5平4
25.帥四平五	將4退1	26.相一退三	車8平7
27.俥五退七	車7進2	28.帥五進一	車7退1
29.帥五退一	車7退6	30.俥五平六	車7平4
31.俥六平八	車4平5		
32.帥五平四	將4平5（黑勝）		

【注釋】

①此時形勢唯有動炮可以解殺，但是進一步炮是速敗之著。

②圖8-8形勢，舊譜走卒2平3；紅方走俥四退六，以下黑勝，但紅方如改走炮三進七則更頑強。筆者認為此時黑方逕走車5平8更為主動，勝法更簡捷。下面將卒2平3的變化整理如下。

著法：（黑先勝）接圖8-8

20.…………	卒2平3	21.炮三進七(1)	車5平9
22.俥四進一(2)	包5平7	23.俥四平五	將5平4

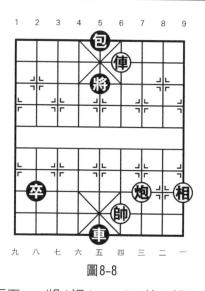

圖8-8

24.帥四平五	將4退1	25.俥五退七	車9平3
26.俥五進六	將4進1	27.俥五進一	包7進1
28.俥五退二	將4退1	29.俥五進一	將4退1
30.俥五平三	卒3平4	31.俥三退六	卒4進1
32.帥五平四	車3平8	33.俥三平六	將4平5
34.俥六平五	將5平4	35.俥五進二	車8退1
36.帥四進一	車8退1		
37.帥四退一	車8平9（黑勝）		

【注解】

(1)如改走俥四退六，則車5退1，帥四退一，卒3進1，炮三退二，車5平8，俥四退一，車8退1，炮三進一，車8平9，俥四平七，車9平6，炮三平四，包5平6，俥七平五（如俥七退一，則包6進8，黑勝定），車6平5，黑勝。

(2)如改走俥四退六，則車9退1，帥四退一，卒3進1，相一退三，車9平7，黑勝定。

以下再接圖8-7（第一種著法，升炮局）注釋。

③如改走俥四退六，則車8退1，帥四退一，卒2進1，俥四退一，車8進1，炮三退二，車8退2，炮三進一，車8平9，俥四平八，車9平6，炮三平四，包5平6，俥八退一，包6進8，俥八平五，包6平5，黑勝。

④如改走帥四進一，則車8退1，帥四退一，車8平9，俥四進一，包5平7，俥四平五，將5平4，帥四平五，將4退1，俥五退七，車9平5，帥五進一，卒2平3，黑勝。

第二種著法　一路炮

著法：（紅先黑勝）接圖8-7

17.炮四平一①	卒5進1	18.俥六平五	車5進6
19.帥四進一	車5平9	20.炮一平三②	車9退1
21.俥四平三	車9退1③	（黑勝）	

【注釋】

①紅方升炮致敗，再改為平炮至一路，則稱之為「一路炮」。

②紅方平炮至一路，現又被捉至三路，早知如此，何必當初，還不如直接平至三路，雖然也是敗局，卻要深奧很多。

③黑方得相後，多卒又占中，黑勝定。

第二節　三路炮

圖8-7形勢，紅方唯有動炮可以解殺，前兩種走法（炮四進一和炮四平一）紅方均致速敗，現在研究紅方直接平炮至三路的變化，則稱之為「三路炮」。

在過去的棋壇上，凡是喜歡研究「征西」者，都向這路

變化深掘發展；它的著法主要是車包卒對俥炮相的攻守戰，精闢細膩，頗具巧思。雖然「三路炮」表面上看，炮和相可以相互支援、聯合防守，形勢似乎可因此而大為好轉，但是結果不然，卻仍為黑勝。這個結論未確定之前，在棋壇和江湖上出現了三路炮時而黑勝、時而和棋的說法；一時間成為象棋愛好者研究和爭論的焦點。由此可見，在「三路炮」的演變過程中，黑方如果不熟悉各種陣型的取勝之法，那麼紅方就有機會可以僥倖成和了，因此掌握雙方攻防套路則是制勝的法寶。即便在當今江湖中，有很多的江湖藝人也無法盡諳其訣，也就無法解開「三路炮」之謎。

　　所以說研究「征西」，「三路炮」是一個重要環節，是不可忽略的必修課。因變化繁複，詳細敘述如下：

第三種著法

著法：（紅先）接圖8-7

17.炮四平三　卒5進1　　　18.俥六平五　車5進6

19.帥四進一　車5平8①

下轉圖8-9介紹。

【注釋】

①此時黑方還有卒1平2和車5退3的變化，結果均為和棋，著法基本與後文「二路炮」的變化相同，故這裡不作介紹，詳見後文敘述。

　　圖8-9形勢，黑包在將後坐鎮中路，黑車控制紅方的右翼，邊卒在紅方左翼逐步逼近，形成鉗形攻勢，對紅方陣營展開勢不可擋的進攻，勢必破城；因紅方炮和相看似可聯合防守，實則位置被動，並非紅方理想的防守陣型，故此時形勢屬於黑方必勝。以下紅方有（一）炮三進八；（二）俥四

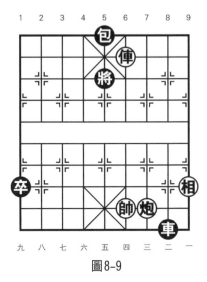

圖8-9

退六兩種著法，結果均負，分述如下：

第一種著法　三路炮首次進底局

著法：（紅先黑勝）接圖8-9

20.炮三進八①	車8退1②	21.帥四退一③	車8退1④
22.相一進三⑤	卒1進1	23.俥四進一	包5平7
24.俥四平五	將5平4	25.帥四平五⑥	將4退1
26.俥五平三	卒1平2	27.俥三退三	車8平4
28.俥三平七⑦	車4進2	29.帥五進一	車4退1
30.帥五進一	車4退3	31.帥五退一⑧	車4平5
32.相三退五	將4平5	33.俥七退四	車5平7
34.帥五平四	車7進3	35.帥四進一	卒2平3
36.俥七進二	卒3平4	37.俥七平五	將5平4
38.相五進七	車7退1	39.帥四退一	車7退1
40.帥四進一	車7平2⑨	41.俥五進一	車2平6
42.帥四平五	車6平4	43.帥五平四	車4進1

44.俥五退三⑩　車4退2　　45.俥五平七　車4平7
46.俥七進一　車7平6　　47.帥四平五　車6平5
48.帥五平四　將4平5
49.俥七平四　車5進4（黑勝）

【注釋】

①紅方進炮底線邀兌，企圖謀和，這是紅方第一次炮三進八，後面還會有第二次、第三次進炮邀兌的變例，本變則稱之為「三路炮首次進底局」。紅方進炮底線邀兌黑包或逼迫其離開中路要津，以此來消除黑方後院的強大火力，謀取和局，但是結果無法成和，必將接受敗局的現實。

②如改走卒1進1，則俥四進一，包5平7，俥四平五，將5平4，俥五平三（在三路炮的演變過程中，類似的局面會多次出現，對此紅方所採取的戰術則需不同；有時紅方要先平帥中路做殺、後吃黑包，才能成和；有時則要先吃黑包、後平帥中路，才能成和；有時不論先平帥還是先吃包，都難免敗局；有時不論先平帥還是先吃包，又都能成和；局面不同則變化亦隨之不同），車8退2，俥三平六，將4平5，俥六平五，將5平4，帥四平五，將4退1，俥五退七，車8進1，帥五退一，車8平4，相一退三，卒1平2，俥五平三，形成車卒和俥相的局面，和局。

③如改走帥四進一，則車8退1，帥四退一，車8平9，俥四進一，包5平7，俥四平五，將5平4，帥四平五，將4退1，黑勝定。

④圖8-10形勢，黑方另有一種走法也可取勝，變化如下。

著法：（黑先勝）接圖8-10

21.…………　車8退8　　22.俥四進一　將5退1⑴

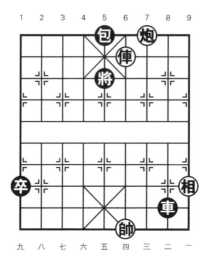

圖8-10

23.俥四退一	將5進1	24.俥四進一	將5退1
25.俥四退一	將5進1	26.炮三退五⑵	車8進9
27.帥四進一	車8退1	28.帥四退一⑶	卒1進1
29.俥四退七	車8進1	30.炮三退四	車8退2
31.炮三進一	車8平9	32.俥四平九	車9平6
33.炮三平四	包5平6	34.俥九退一	包6進8
35.俥九進一	包6平4（黑勝）		

【注解】

(1)如改走包5平7，則俥四平五，將5平4，帥四平五，將4退1，俥五退一，將4進1，俥五退六，包7平4，俥五平九，車8平5，帥五平四，車5進5，相一進三，包4平5，俥九平六，將4平5，俥六平五兌車，和局。

(2)紅方一將一捉，不變作負，無奈變著。如改走炮三退九，則卒1進1，俥四退七，車8進7，炮三進一，車8平9，下同本變主著法，黑勝。

(3)如改走帥四進一，則車8退1，帥四退一，車8平9，黑勝定。

以下再接圖8-9（第一種著法，三路炮首次進底局）注釋。

⑤如改走俥四進一，則包5平7，俥四平五，將5平4，帥四平五（如相一退三，則車8平7，俥五退七，車7進2，帥四進一，卒1進1，帥四平五，包7平4，黑勝定），將4退1，以下紅方有兩種著法均負。

甲：相一退三，車8平7，俥五退一，將4退1，俥五退六，車7進2，帥五進一，車7退1，帥五退一，車7退7，俥五平九，車7平5，黑勝定。

乙：相一進三，車8進2，帥五進一，車8退1，帥五退一，卒1進1，俥五平三，卒1平2，俥三退三，車8平4，下同主著法，黑勝。

⑥如改走俥五平三，則將4退1，俥三退四，車8平4，俥三平五，卒1平2，相三退五，車4進2，帥四進一，車4退1，帥四進一，車4平8，俥五退一（如相五退七，車8進1，帥四退一，車8平3，黑勝），卒2平3，相五進七，車8退2，帥四平五，車8進1，帥五退一，卒3平4，帥五平四，車8退1，帥四進一，車8平2，黑勝定。

⑦如改走俥三平五，則卒2平3，相三退五，車4進2，帥五進一，卒3平4，帥五平四，車4平8，相五進七，車8退3，帥四進一，車8平2，黑勝定。

⑧如改走俥七平五，則卒2平3，帥五退一，車4進3，帥五進一，車4進1，帥五退一，卒3平4，帥五平四，車4平7，俥五退二，車7退1，帥四進一，車7退2，俥五進一，車

7退1,黑勝定。

⑨壓眼,要著,防止相落邊路成和。自此黑方一錘定音,鎖定勝局。

⑩如改走相七退五,則車4退2,俥五平四（如相五退三,則車4平7,相三進一,車7進2得相,黑勝）,車4平5,帥四退一,將4平5,俥四退三,車5平8,黑勝。

至此,三路炮首次進底局介紹完畢,下面介紹三路炮的另一種變化。

第二種著法　三路炮退車捉卒局

著法：（紅先）接圖8-9

20.俥四退六① 車8退3 ………

下轉圖8-11介紹。

【注釋】

①由於三路炮首次進底局的走法不能成和,故紅方改變戰術,退俥捉卒,企圖消滅黑方邊卒這個危險的有生力量,

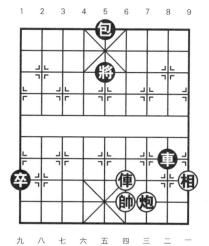

圖8-11

從而取得謀和的機會。事實證明，雖然著法比較頑強一些，但是仍然要接受敗局的現實。

圖8-11形勢，紅方有（一）炮三進八；（二）炮三進一；（三）帥四退一；（四）炮三平一共四種著法，均為黑勝。分述如下。

第一種著法

著法：（紅先黑勝）接圖8-11

21.炮三進八①	卒1進1②	22.俥四進七	包5平7
23.俥四平五	將5平4	24.俥五平三	車8平6
25.帥四平五	車6平5	26.帥五平四	將4退1
27.俥三退七③	卒1平2	28.相一進三④	車5平4
29.相三退一⑤	車4進2	30.帥四退一	卒2平3
31.相一退三	車4進1	32.帥四平五	車4平5
33.相三進一	將4平5	34.相一進三	車5退1
35.帥四退一	車5平8	36.俥三平五	將5平4
37.帥四平五	車8進1	38.帥五進一	卒3平4
39.帥五平四	車8退1		
40.帥四退一	卒4平5（黑勝）		

【注釋】

①這是三路炮二次進底局的變例，黑方如不熟悉取勝之法，則紅方有幸和的機會。

②正著。

③如改走俥三平八，則將4平5，俥八退七，卒1平2，相一進三，車5平7，相三退五，卒2平3，相五進七，卒3平4，俥八平五，將5平4，俥五平四，車7進2，帥四退一，卒4平5，黑勝。

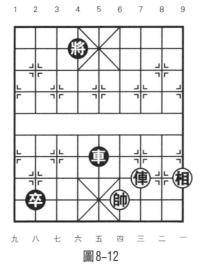

圖8-12

④圖8-12形勢，紅方另有兩種著法均負。

圖8-12　第一種著法

著法：（紅先黑勝）

28.帥四退一	將4平5	29.俥三平四	車5進3
30.帥四進一	車5退1	31.帥四退一	卒2平3
32.相一進三	車5平8	33.俥四平五	將5平4
34.帥四平五	車8進1	35.帥五進一	卒3平4
36.帥五平四	車8退1		
37.帥四進一	卒4平5（黑勝）		

圖8-12　第二種著法

著法：（紅先黑勝）

28.俥三平六	將4平5	29.相一進三	車5平6
30.俥六平四	車6平4	31.俥四平五	將5平4
32.俥五平七(1)	車4進2	33.帥四進一	車4平7
34.俥七進二	卒2平3	35.俥七平六	將4平5

36.俥六平五　　將5平4　　37.帥四平五⑵　車7退1

38.帥五退一　　卒3平4　　39.帥五平四　　車7退1

40.帥四進一　　將4退1　　41.俥五平四　　車7平5

42.俥四進五　　將4進1

43.俥四退五　　將4平5（黑勝）

【注解】

(1)如改走俥五進二，則卒2平3，相三退五，車4平6，帥四平五，卒3平4，帥五退一，車6進2，黑勝。

(2)如改走相三退五，則卒3平4，相五進七，車7退1，帥四退一，車7退1，黑勝定。

以下再接圖8-11（第一種著法）注釋。

⑤如改走俥三平五，則車4平8，帥四平五，車8進2，帥五退一，車8平4，相三退一（如俥五進二，則卒2平3，相三退五，車4進1，帥五進一，卒3平4，帥五平四，車4平8，相五進七，車8退3，帥四進一，車8平2，黑勝定），卒2平3，相一進三，車4進1，帥五進一，卒3平4，帥五平四，車4平7，黑勝。

圖8-11　第二種著法

著法：（紅先黑勝）接圖8-11

21.炮三進一　　車8進2　　22.帥四退一　　卒1進1

23.炮三進七①　車8退8　　24.炮三退八　　車8進9

25.炮三退一　　卒1平2　　26.俥四退一　　車8退2

27.炮三進一　　車8平9　　28.俥四平八　　車9平6

29.炮三平四　　包5平6　　30.俥八退一　　包6進8

31.俥八進一　　包6平4（黑勝）

【注釋】

①如改走俥四進二，則車8退1，炮三平四，車8平9，黑
勝定。

圖8-11　第三種著法

著法：（紅先黑勝）接圖8-11

21.帥四退一	卒1進1	22.炮三進八①	車8退6②
23.俥四進七	包5平7	24.俥四平五	將5平4
25.帥四平五	將4退1	26.相一退三	車8進6
27.俥五退八③	包7平4	28.俥五平九	車8平5
29.帥五平四	將4平5	30.俥九進七	將5進1
31.俥九平四	車5進3	32.帥四進一	車5平7
33.俥四進一	包4進1	34.俥四平五	包4平5
35.俥五平四	包5平4	36.俥四平五	包4平5
37.俥五平四	包5平4		
38.俥四退六	車7平5（黑勝）		

【注釋】

①這是三路炮三次進底局的變例。圖8-13形勢，紅方另
有三種走法均負：

圖8-13　第一種走法

著法：（紅先黑勝）接圖8-13

22.俥四退一	車8進3	23.炮三退一	車8退2
24.炮三進一	車8平9	25.俥四平九	車9平6
26.炮三平四	包5平6	27.俥九退一	包6進8
28.俥九進一	包6平4（黑勝）		

圖8-13　第二種走法

著法：（紅先黑勝）接圖8-13

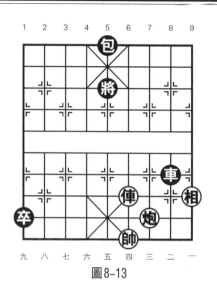

圖8-13

22.炮三平六	卒1平2	23.炮六進一	卒2平3
24.炮六平五	包5進7	25.俥四平五	將5平4
26.相一退三	車8平7	27.相三進一	車7平4
28.相一退三	車4進3	29.俥五退二	車4退1
30.俥五進二	車4平7	31.相三進一	車7平8
32.帥四平五	車8進1	33.帥五進一	卒3平4
34.帥五平四	車8退1		
35.帥四退一	卒4平5（黑勝）		

圖8-13　第三種走法

著法：（紅先黑勝）接圖8-13

22.帥四進一	車8進2	23.俥四平三	卒1平2
24.俥三進五[1]	將5退1	25.俥三退五	卒2平3
26.俥三進六	將5進1	27.俥三退六	卒3平4
28.俥三進五	將5退1	29.俥三退五	卒4平5
30.帥四退一	車8退2	31.俥三進六	將5進1

32.俥三平四　　車8進3　　33.炮三退一　車8退2

34.相一進三　　車8平7

35.相三退一　　車7平9（黑勝）

【注解】

(1)如改走帥四退一，則卒2平3，炮三退一，卒3平4，俥三平四，卒4平5，俥四進五，將5退1，俥四退五，車8平7，俥四進六，將5進1，俥四退六，包5平8，炮三平二，包8進8，黑勝。

以下再接圖8-11（第三種著法）注釋。

②退車捉炮，佳著。

③如改走俥五平三，則車8平5，帥五平四，將4平5，俥三平四，車5進3，帥四進一，車5平7，黑勝。

圖8-11　第四種著法

著法：（紅先黑勝）接圖8-11

21.炮三平一①　卒1平2　　22.帥四退一②　卒2進1

23.相一退三③　車8進3④　24.俥四平三　　卒2平3

25.俥三退一　　卒3進1⑤　26.炮一平二⑥　卒3平4

27.帥四進一　　包5平9　　28.帥四進一⑦　包9進8

29.俥三進六⑧　將5退1　　30.炮二進六　　車8退3

31.俥三平四　　包9平5　　32.俥四進一　　將5進1

33.炮二平　　　包5進1　　34.帥四退一　　車8進2

35.帥四進一　　包5平6　　36.炮一平四　　車8退1

37.帥四退一　　車8平7　　38.相三進一　　車7平9

39.俥四進一　　將5退1　　40.炮四退七　　車9進1

41.帥四進一　　車9進1

42.帥四退一　　卒4平5（黑勝）

【注釋】

①紅炮平邊路，是三路炮所有變化中最為頑強的著法，變化深奧複雜。

②如改走相一退三，則車8進2，帥四退一，車8進1，成圖8-14形勢，以下紅方有兩種著法均負。

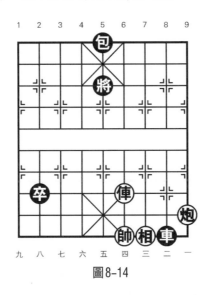

圖8-14

圖8-14　第一種著法

著法：（紅先黑勝）接圖8-14

24.炮一平五	包5進8	25.俥四平五	將5平4
26.俥五平八	車8平7	27.帥四進一	包5退5
28.俥八平五[1]	車7退6	29.俥五平八	車7進5
30.帥四退一	車7平5	31.俥八進五	將4退1
32.俥八平五	將4退1	33.俥五平六	將4平5
34.俥六平五	將5平4	35.俥五進一	包5退1
36.俥五平四	包5平7（黑勝定）		

【注解】

(1)如改走帥四平五，則車7退3，黑勝定。

圖8-14　第二種著法

著法：（紅先黑勝）接圖8-14

24.俥四平三	卒2平3	25.炮一平五	包5進8
26.俥三平五(1)	將5平4	27.俥五平七	車8平7
28.帥四進一	包5退5	29.俥七平五	車7退6
30.俥五平七	車7進5	31.帥四退一	車7平5
32.俥七進五	將4退1	33.俥七平五	將4退1
34.俥五平六	將4平5	35.俥六平五	將5平4
36.俥五進一	包5退1	37.俥五平四	包5平7

【注解】

(1)如改走帥四平五，則卒3進1，俥三平五，將5平4，俥五平三，卒3平4，黑勝定。

以下再接圖8-11（第四種著法）注釋。

③如改走炮一平五，則包5進8，俥四平五，將5平4，帥四平五，卒2平3，帥五進一，卒3平4，帥五平四，車8進2，帥四退一，卒4平5，黑勝。

④進車捉相，要著。

⑤黑卒進底，正著。如改走車8退7，則炮一平七，車8平6，炮七平四，包5平6，舊譜至此標明黑勝定。其實，紅方接走俥三進三！車6平7，炮四平五，車7進3，相三進五抽車，和局。

⑥圖8-15形勢，紅方另有四種走法均負，變化如下。

圖8-15　第一種走法

著法：（紅先黑勝）接圖8-15

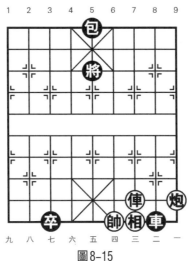

圖8-15

26.炮一進八	車8退7	27.俥三平四	卒3平4
28.俥四進三⑴	車8進6	29.相三進五	車8平5
30.炮一退九	車5退1	31.帥四進一	車5進1
32.帥四進一	車5進1	33.炮一進一	車5退2
34.帥四退一	車5平9	35.炮一平三	車9平7
36.炮三平二	車7進1		
37.帥四進一	車7平8（黑勝）		

【注解】

⑴如改走俥四進八，則包5平9，俥四平五，將5平4，帥四進一，包9進9，帥四平五，將4退1，俥五退三，車8平4，黑勝定。

圖8-15　第二種走法

著法：（紅先黑勝）接圖8-15

26.帥四進一	車8退7	27.炮一進一	車8平6
28.炮一平四	包5平6	29.相三進一⑴	車6平7

30.炮四平三　車7進4　　31.俥三退一　　車7平6

32.炮三平四　包6進7　　33.俥三平五⁽²⁾　包6平5

34.帥四平五　車6平5

35.帥五平四　包5進1（黑勝）

【注解】

(1)如改走俥三進三（如俥三進八，則卒3平4，相三進一，車6平7，俥三平四，車7進6，帥四退一，卒4平5，黑勝），車6平7，俥三平四，車7進6，帥四退一，車7進1，帥四進一，車7退1，帥四退一，卒3平4，黑勝。

(2)如改走俥三進二，則包6平9，俥三平四，車6平5，黑勝。

圖8-15　第三種走法

著法：（紅先黑勝）接圖8-15

26.俥三進二　卒3平4　　27.炮一進一　卒4平5

28.帥四進一　車8退1　　29.帥四進一　卒5平6

30.炮一進一⁽¹⁾　卒6平7　　31.俥三進六　將5退1

32.炮一平四　車8退3　　33.俥三平四　車8平5

34.帥四退一　車5進1　　35.帥四進一　包5平3

36.帥四退一　包3進9　　37.俥四退三　包3平6

38.炮四退三　車5進3（黑勝）

【注解】

(1)如改走炮一退二，則卒6平7，俥三退三，車8退6，黑勝。

圖8-15　第四種走法

著法：（紅先黑勝）接圖8-15

26.俥三進六　將5退1　　27.俥三進一　將5進1

28.炮一進六	卒3平4	29.俥三退六	卒4平5
30.帥四進一	車8退1	30.帥四進一	車8退3
32.俥三進五	將5退1	32.俥三進一	將5進1
34.俥三平四	車8進2	34.帥四退一	車8平7
36.相三進一	車7平9	36.炮一平二	車9進1
38.帥四進一	車9進1	38.炮二平四	卒5平6
40.炮四平二	卒6平7	41.炮二進二	車9退2
42.帥四退一	車9平2	43.炮二退六(1)	車2進2
44.炮二平四	車2退3	45.帥四進一	包5平1
46.俥四進一	將5退1	47.俥四退三	車2平5
48.帥四退一	包1進9	49.俥四退一	包1平6
50.炮四退三	車5進3（黑勝）		

【注解】

(1)如改走俥四進一，則將5退1，炮二平五，車2進2，黑勝。

以下再接圖8-11（第四種著法）注釋。

⑦如改走俥三進六，則將5退1，炮二進六，車8退3，俥三平四，包9平5，俥四進一，將5進1，俥四進一，將5退1，俥四退二，車8平7，相三進一，車7進2，帥四進一，車7退1，帥四退一，車7平9，得相，黑勝定。

⑧如改走俥三進三，則車8退1，俥三平五，將5平4，俥五平六，將4平5，俥六退四，車8退1，帥四退一，車8平5，俥六進四（如相三進一，車5進1，帥四退一，車5退2，俥六進一，車5進3，帥四進一，包9平4，黑勝），車5進1，帥四進一，車5退2，俥六平四，車5進3，帥四退一，包9進1，相三進一，包9平6，俥四平三，車5退3，黑勝。

第三節　二路炮

圖8-7　第四種著法

著法：（紅先）接圖8-7

17.炮四平二①　卒5進1　　18.俥六平五　車5進6

19.帥四進一　………

下轉圖8-16介紹。

【注釋】

①三路炮雖有一定的防禦能力，但是最後仍然抵擋不住黑方銳利的攻勢，結果如上述致敗。現在研究紅炮平至二路的變化，「三路炮」和「二路炮」的形勢相比，表面上看前者要強於後者，因為「三路炮」可以退一步與相聯合防守，而「二路炮」非但無法與相聯繫，反而自塞相眼。當初楊明忠老先生在整理編寫完「三路炮」後，想到「既然一路炮、三路炮均演變成黑勝，那麼如果走炮四平二呢」，於是楊老試著演變炮四平二的變化。楊老的最初想法是「炮四平三的變化已然黑勝，那麼這路炮四平二結果一定也會是黑勝，但是即使黑勝，是否能有更精妙的可取之處呢。如果有可取之處，可以再編排增補上，如果平淡無奇，那就算了吧，也就無須畫蛇添足了」。楊老原本以為沒有幾步就能解決問題，因為一路炮就是三下五除二、沒用幾下就吃掉了紅相而決定了勝利，現在紅方自塞相眼，似乎更劣，殊不知試演了幾步後，非但不能解決問題，甚至連黑方勝利的眉目也毫無蹤跡，似乎局面變得更加茫無頭緒、無法判斷了。

所謂機緣巧合，正值此時，楊老家中來了重要客人肖永

強，肖永強對「征西」也深有研究，尤其是對「三路炮」的幾種變化，更有心得，於是楊老和肖永強坐了下來，共同演變炮四平二的變化。事情往往出乎意料，演變過後彷彿如同進了世外桃源，正所謂「有心栽花花不開，無意插柳柳成蔭」，原來本局在此處竟然別有洞天，從此可轉入曲徑通幽之佳境，於是開闢出了一條真正的和棋之路，這就是「二路炮」的來源。

楊老他們反覆研究，在攻克了一個又一個難題後，終於引申出「小退車」「大退車」和「中退車」三大系統著法，演變出了震古鑠今、輝映後世的博大精深的變化，更使「征西」局開始稱雄江湖、稱霸棋壇，成為「江湖排局的王中之王」。這步棋可謂大智若愚，深謀遠慮，是解開本局的唯一佳著，也是本局最深奧的一步棋。

圖8-16形勢，雙方各剩四子，黑方車包卒對紅方俥炮相，與諸葛武侯的「八陣圖」相仿，內含玄機、變化萬千。

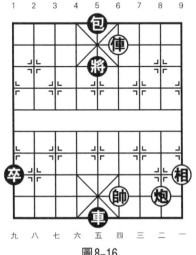

圖8-16

以後的變化越來越深奧、越來越繁複，越往後越驚險、越往後越精彩。有趣的是在著名的「江湖八大名局」中，還有「小征東」「帶子入朝」「七星聚會」三局棋，同樣形成了「八陣圖」，盡皆精彩紛呈、奧妙無窮。現在輪到黑方先走，可分為四種著法：（一）攏卒局；（二）7路車；（三）退車局；（四）捉炮局；均為和局，以後的變化層出不窮，博大精深處，盡顯本局魅力所在，當真可名垂千古、永霸棋壇。下面分別介紹這四種著法：

圖8-16　第一種著法　攏卒局

著法：（黑先和）接圖8-16

19.…………	卒1平2	20.炮二進八	車5退1①	
21.帥四退一	車5退1	22.俥四進一	將5退1	
23.炮二平五	車5平9	24.帥四進一	卒2平3	
25.帥四退一	卒3平4	26.帥四進一	車9進1	
27.帥四退一	卒4進1	28.俥四平三	車9進1	
29.帥四進一	車9退3	30.俥三平四	車9平7	
31.帥四退一	將5平4	32.俥四退五②	車7平4	
33.俥四退三③	將4退1	34.炮五退九	將4平5	
35.俥四平五	將5平4	36.俥五平四（和局）		

【注釋】

①如改走車5平8，則俥四進一，車8退1，帥四退一，包5平8，俥四平五，將5平4，帥四平五，將4退1，俥五退七，車8平4，俥五平八，和局。

②如改走炮五退九，則卒4平5，俥四退五，車7平4，俥四進一，車4進3，黑勝。

③如改走炮五退九，則卒4平5，黑勝。

圖8-16 第二種著 法7路車

著法：（黑先和）接圖8-16

19. …………	車5平7	20. 俥四退六	車7退3①
21. 帥四退一	卒1進1	22. 炮二平五	包5進8
23. 俥四平五	將5平4	24. 俥五退一	車7平8
25. 相一退三	車8平7	26. 相三進一	車7平8
27. 相一退三	車8進3	28. 俥五平三	將4平5
29. 俥三平五	將5平4	30. 俥五平三	將4退1
31. 帥四平五	車8退7	32. 俥三平六	車8平4
33. 俥六平九（和局）			

【注釋】

①如改走車7退1，則帥四退一，車7退2，俥四平九，車7平6，炮二平四，車6平5（如包5平6，則俥九平五，將5平4，帥四平五，車6平4，俥五進七，包6進1，俥五退二，將4退1，俥五進一，將4退1，俥五平四，紅勝定），炮四進一，和局。

圖8-16 第三種著法 退車局

著法：（黑先和）接圖8-16

19. …………	車5退2①	20. 俥四退六	車5退1
21. 炮二進八	車5平8	22. 俥四進七	包5平8
23. 俥四平五	將5平4	24. 帥四平五	將4退1
25. 俥五退七	車8平4	26. 俥五平九	車4平5
27. 帥五平四	將4平5	28. 俥九平四	包8進6
29. 俥四平七②	包8平6	30. 相一進三	車5退1
31. 俥七平三	車5平6	32. 相三退一③	包6平8
33. 俥三平四	車6平5	34. 俥四平二	車5進3

35.帥四退一	車5退2	36.帥四進一	車5平6
37.俥二平四	車6平5	38.俥四平二	包8平6
39.俥二進一	車5進2	40.帥四退一	包6退4
41.俥二進四	包6進1	42.俥二平四	車5進1
43.帥四進一	包6平8	44.相一進三	包8進6
45.俥四退五	包8平6	46.俥四平五	車5退2
47.相三退五（和局）			

【注釋】

①如改走車5退3，則俥四退六，車5平8（如卒1平2，則炮二進八，車5平8，俥四進七，包5平8，俥四平五，將5平4，帥四平五，將4退1，俥五退七，車8平4，俥五平八，以下類同本變主著法，和局），帥四退一，卒1進1，俥四退一，結果也是和局。

②如改走俥四進二，則包8進3，相一進三，車5進2，帥四退一，車5進1，帥四進一，包8平6，俥四平七，車5退3，相三退五，車5進1，黑勝。

③如改走俥三平五，則包6平5，俥五平四，車6平7，俥四平五，包5退4，俥五平四，車7平5，黑勝。

本變例是「征西」局中的一種典型的車包對俥相的實用殘局。

圖8-16 第四種著法 平車捉炮局

著法：（黑先）接圖8-16

19.………… 車5平8 20.俥四平二 ………

下轉圖8-17介紹。

圖8-17形勢，輪到黑方先走，此時紅方俥炮被黑車所拴鏈，黑方邊卒可以充分發揮它的作用，黑方有車8平7與

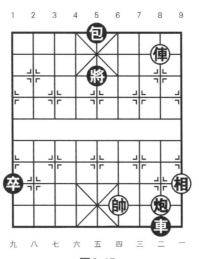

<div align="center">圖8-17</div>

卒1平2兩種進攻著法，均為和棋。其中第一種著法因黑車主動離開，解放了被拴鏈的紅方俥、炮，致使黑方邊卒沒有發揮作用就被紅方消滅，故紅方容易謀和；而第二種著法則不然，黑方拴而不動術，邊卒步步為營向紅帥逼近，雖因形勢所迫而走成底卒，但邊卒已殺入了九宮，在最後的戰鬥中派上用場，配合車包馳騁縱橫，變化萬千，博大精深的變化，皆因這只底卒的緣故；在許多變化中這只底卒可以給紅方以致命的打擊，可以說本局中底卒的威力運用到了極致。現在分述這兩種著法如下：

圖8-17　第一種著法

著法：（黑先和）接圖8-17

20.…………	車8平7	21.俥二退六	車7退3
22.俥二平四①	車7平8②	23.帥四退一③	卒1進1
24.俥四退一	卒1平2④	25.俥四平八	車8平6
26.炮二平四	包5平6	27.俥八進六	將5退1

28.俥八平三	包6進8	29.俥三退六	車6平5
30.俥三進七	將5退1	31.俥三平四	包6平8⑤
32.相一進三⑥	包8退2	33.俥四退四	車5進3
34.帥四進一	車5退1	35.帥四退一	車5退2
36.俥四進五	將5進1	37.俥四退五	車5進3
38.帥四進一	包8進3	39.俥四退二	包8平6
40.俥四平五	車5退2	41.相三退五（和棋）	

【注釋】

①紅方平俥四路保帥是謀和的正著。如改走帥四退一，則車7平6，炮二平四，卒1進1，俥二平八（如俥二平六，則卒1平2，俥六退一，包5平6，俥六平八，車6平2，黑勝），車6平8，炮四平三（如炮四平五，則包5進8，俥八平五，將5平4，帥四平五，車8進2，黑勝定。又如炮四平六，則車8進2，炮六退一，車8平5，炮六進二，車5退1，帥四進一，車5平9，黑勝定），車8進3，炮三退一（如帥四進一，則車8退1，俥八平三，卒1平2，黑勝定），車8退1，俥八平四，卒1平2，俥四退一，車8退1，炮三進一，車8平9，俥四平八，車9平6，炮三平四，包5平6，俥八退一，包6進8，俥八進一，包6平4，黑勝。

②圖8-18形勢，黑方平車捉炮著法兇狠，使紅方謀和難度增大。黑方另有一種變化，介紹如下。

著法：（黑先和）接圖8-18

22.…………	卒1平2	23.帥四退一	卒2進1⑴
24.炮二平五⑵	包5平1⑶	25.俥四平五	將5平4
26.炮五平六	車7進2	27.炮六平四	車7平9
28.帥四平五	車9進1	29.炮四退一	包1平4

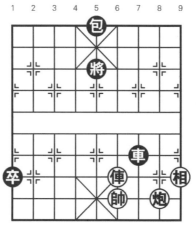

圖8-18

30.俥五退一	車9退2	31.炮四進一	卒2平3⁽⁴⁾
32.俥五平七	車9平5	33.帥五平四	將4平5
34.炮四平五	車5平6	35.帥四平五	包4平5
36.俥七進三	將5平6	37.炮五平九	車6平5
38.帥五平六	將6平5	39.俥七平六	車5平1
40.炮九平四	車1平5	41.炮四進二	車5退1
42.炮四進一（和局）			

【注解】

(1)如改走卒2平3，則俥四平七，車7平6，炮二平四，車6平5（如包5平6，則俥七平五，將5平4，帥四平五，車6平4，俥五進七，包6進1，俥五退二，將4退1，俥五進一得包，紅勝），炮四進一，和局。

(2)兌炮是紅方謀和的佳著。此時黑車在7路，紅方適宜兌炮求和；但如黑車在8路，紅方兌炮則必敗。

(3)圖8-19形勢，黑方另有兩種著法均和。

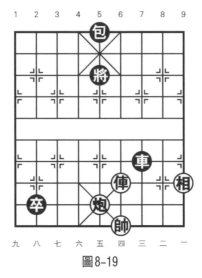

圖8-19

圖8-19 第一種著法

著法：（黑先和）接圖8-19

24.…………	包5進8	25.俥四平五	將5平4
26.俥五退一	車7平8	27.相一退三	車8平7
28.相三進一	車7平8	29.相一退三	車8進3
30.俥五平三	將4平5	31.俥三平五	將5平4
32.俥五平三	將4退1	33.俥三平六	將4平5
34.俥六平五	將5平4	35.俥五平三	卒2平3
36.帥四平五	將4退1	37.俥三進一	車8退8
38.俥三平六	車8平4		
39.俥六進六	將4進1（和局）		

圖8-19 第二種著法

著法：（黑先和）接圖8-19

24.…………	包5平4	25.俥四平五	將5平4
26.炮五平六	包4進8	27.俥五平六	將4平5

28.俥六退一　　車7平6　　29.俥六平四　　車6平8

30.相一退三　　車8進3　　31.俥四平五　　將5平4

32.俥五平三（和定）

⑷如改走車9進2，則炮四退一，卒2進1，俥五平七，車9退4，俥七平五，車9平4，俥五進八，將4退1，炮四平八，和局。

以下再接圖8-17（第一種著法）注釋。

③如改走炮二進一，則卒1進1，帥四退一，卒1平2，炮二平三，卒2平3，俥四退一，車8進3，炮三退二，車8退2，炮三進一，車8平9，黑勝定。

④圖8-20形勢，黑方另有兩種走法均和，變化如下。

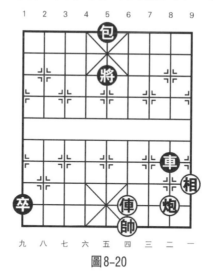

圖8-20

圖8-20　第一種走法

著法：（黑先和）接圖8-20

31.…………　　車8進1　　32.俥四平九　　車8平6

33.炮二平四　　包5平6[1]　　34.俥九進六　　將5退1

35.俥九平三	車6平9	36.炮四平五(2)	車9進2
37.帥四進一	車9平5	38.俥三進一(3)	將5進1
39.俥三進一	車5退1	40.帥四退一	包6進1
41.俥三退二	將5退1	42.俥三進一	車5退3
43.俥三平四	將5進1（和局）		

【注解】

(1)如改走車6平9，則炮四平五，車9進1，俥九進六，將5退1，俥九進一，將5進1，炮五進八，車9退8，俥九平四，車9平5，俥四退二，車5平8，和局。

(2)紅炮平中路是要著。如改走別的位置則車9平6，黑勝定。

(3)如改走炮五進六，則車5退6，俥三進二（如俥三進一，則將5進1，黑勝），包6平5，俥三平四，包5進2，黑勝。

圖8-20　第二種走法

著法：（黑先和）接圖8-20

31.…………	卒1進1	32.炮二平三	車8進3
33.炮三退一	卒1平2	34.俥四平七	車8退2(1)
35.俥七平四	車8平9	36.炮三平八(2)（和局）	

【注解】

(1)如改走車8平9，則俥七進一，卒2平3，俥七退二，車9退2，帥四進一，車9進1，帥四進一，車9退2，俥七進七，將5退1，俥七平四，車9平7，炮三平四，和局。

(2)如改走俥四進六，則將5退1，炮三平八，車9平2，炮八平六，車2平4，炮六平五，車4進2，黑勝定。

以下再接圖8-17（第一種著法）注釋。

⑤如改走包6退2，則相一進三，包6平8，俥四退四，包

8進3，俥四退二，車5進3，帥四進一，包8平6，俥四平五，車5退2，相三退五，和局。

⑥紅方先飛高相再退俥，次序正確。如改走俥四退六（如俥四退四，則車5進3，帥四進一，包8進1，相一進三，包8平6，俥四平七，車5退3，相三退五，車5進1，黑勝定），包8退2，俥四進二（如俥四進七，則將5進1，俥四退七，包8平6，俥四平七，包6退6，黑勝），車5進3，帥四進一，包8進3，相一進三，包8平6，俥四平七，車5退3，相三退五，車5進1，黑勝定。

至此，二路炮圖8-17的第一種著法黑方車8平7介紹完畢，和局。現在研究圖8-17黑方走卒1平2的變化。

圖8-17　第二種著法

著法：（黑先）接圖8-17

20.…………	卒1平2	21.俥二退六	卒2進1
22.相一進三	卒2平3	23.俥二進四①	卒3平4
24.相三退五	卒4進1②	25.俥二退四③	………

下轉圖8-21介紹。

【注釋】

①紅方高俥是要著。如改走相三退五，則包5平2，俥二進五，將5退1，俥二平八（如相五進三，則包2進8，帥四進一，車8平6，炮二平四，車6退1，黑勝），車8退1，帥四進一（如帥四退一，則卒3平4，黑勝定），車8退1，帥四退一，車8平5，黑勝定。

②如改走包5進7，則俥二平五，將5平4，炮二平六，和局。

③黑卒已衝進底線，紅適宜退俥守相。如改走俥二退三，則車8平7，炮二退一，車7退1，帥四進一，車7退1，

帥四退一，車7平5，炮二平四（如俥二平四，則車5進1，帥
四進一，車5進1，炮二進一，車5退2，帥四退一，車5平
8，炮二平三，車8平7得炮，黑勝），車5進1，帥四進一，
卒4平5，炮四平二，車5退3，俥二平四，車5進2，帥四退
一，車5平8，炮二平三，車8平7，炮三平二車7進1，帥四
進一，車7進1，炮二進一，車7退2，帥四退一，車7進1，
帥四進一，車7平8，黑勝。

　　圖8-21形勢，雖然黑方8路車被紅炮和俥封在底路，黑
卒因形勢所迫走成了底卒，但是黑方依然佔據主動地位，在
以後的進攻中，這只已經殺入紅方九宮的底卒，配合車、包
協同作戰，仍有很大的進攻潛力。現在分為（一）左包局；
（二）右包局；（三）邊車局；（四）出車局四種著法，均
為和棋，分述如下。

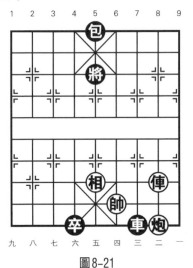

圖8-21

圖8-21　第一種著法　左包局

著法：（黑先和）接圖8-21

25.………	包5平9	26.俥二進二	包9進8
27.帥四進一	車8平5①	28.俥二平五	將5平4
29.俥五平一	車5平6	30.炮二平四	包9平8
31.俥一平六	將4平5	32.俥六平五	將5平4
33.相五進七	包8退8	34.帥四平五	包8平4
35.炮四平六	車6平5	36.炮六平五	卒4平3
37.相七退九	卒3平2（和局）		

【注釋】

①如改走車8平6，則炮二平四，車6平5，俥二平五，將5平4，炮四平六，車5平6，炮六平四，包9退8，相五進七，包9平6，帥四平五，車6平5，炮四平五，包6平4，相七退九，和局。

圖8-21 第二種著法 右包局

著法：（黑先和）接圖8-21

25.………	包5平2	26.俥二進二	包2進9
27.俥二平五	將5平4	28.炮二進三	車8退1
29.帥四進一	車8退2	30.相五進三	車8退1
31.俥五平六	將4平5	32.俥六退四	車8平7
33.俥六平五	將5平4	34.俥五平八	車7平6
35.帥四平五	車6平5	36.帥五平四	將4平5
37.俥八進七	將5退1	38.俥八平四（和局）	

圖8-21 第三種著法 邊車局

著法：（黑先和）接圖8-21

25.………	車8平9	26.炮二平三	車9退3
27.俥二平四	車9平7	28.炮三進一	車7平4
29.炮三退一	車4平7	30.炮三進一	包5平8

31.俥四進七	包8進7	32.俥四平五	將5平4
33.炮三平四	車7進2	34.帥四退一	車7退1①
35.帥四進一	車7進1②	36.帥四退一	包8退6
37.相五進七③	包8平6	38.炮四平九	包6平2
39.炮九平八	車7退3	40.帥四進一	車7平3
41.炮八進一	車3進3	42.帥四進一	車3退2
43.炮八進一	將4退1	44.帥四平五	包2進1
45.俥五退一	將4進1	46.俥五退二	車3平4④
47.炮八進一	將4退1	48.帥五退一	車4進2
49.帥五進一	車4退4	50.炮八退一	車4進1
51.炮八進一	卒4平5	52.帥五退一	卒5平6
53.俥五進二	將4退1	54.俥五退二	車4進3
55.帥五進一	車4進1	56.炮八平五	車4退5
57.帥五退一	包2進7	58.炮五退二	車4進4
59.帥五進一	包2平5	60.炮五退三	車4進1
61.帥五平四	卒6平5	62.帥四退一	卒5平6

63.俥五退一（和局）

【注釋】

①如改走車7平5，則俥五平六，將4平5，俥六退九，車5退1，帥四進一，包8退5，俥六進九，包8平6，炮四平一，將5退1，俥六平四，包6平8，炮一平四，和局。

②如改走包8平6，則俥五平六，將4平5，俥六退九，包6退6，相五進三，車7進1，帥四進一，車7平5，俥六進二，包6進5，俥六進一，包6退6，俥六進六，包6進1，俥六退七，包6進5，俥六進一，包6退1，俥六退一，和局。

③如改走俥五退五，則車7平5，俥五平六，將4平5，

伸六退四，車5退1，帥四進一，包8平6，炮四平二，車5進1，帥四退一，車5退2，帥四進一，車5平6，炮二平四，包6進6，伸六進二，包6平5，帥四平五，車6平5，黑勝定。

　　④如改走將4退1，則炮八平六，車3平4，炮六退四，車4進3，帥五退一，和局。

　　圖8-21　第四種著法　出車局

　　著法：（黑先）接圖8-21

　　25.…………　車8平7①　　　26.炮二退一

　　下轉圖8-22介紹。

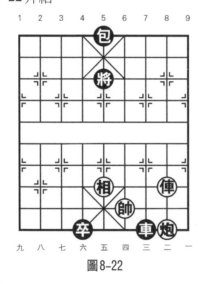

圖8-22

【注釋】

　　①因左包局和右包局黑方採用的走法比較軟弱，紅方才有快速成和的機會。此時黑卒已經到達指定位置待命，所以現在走車8平7，是最佳選擇，黑車可脫穎而出，活躍異常，能縱橫馳騁、可變化萬千。

　　圖8-22形勢，黑方車包底卒對紅方伸炮相，雙方的爭

鬥進入到了最後高潮。此時的情形宛如兩軍對壘，看似平靜無漪，實則暗潮洶湧，隨時就會拔刀出鞘，風雲驟起。

黑方的攻勢若排山倒海、似氣勢如虹，彷彿勢必破城；紅方的反擊則寸土不讓、更針鋒相對，依稀固若金湯；黑方的矛雖銳、紅方的盾亦固，黑方魔高一尺、紅方道高一丈；黑方綿裡藏針、機關算盡，運籌帷幄之中；紅方未雨綢繆、以逸待勞，決勝千里之外。在這場激烈的戰鬥中，在那山重水複之際、柳暗花明之時，盡顯了民間排局的無窮魅力，實屬民間排局中的極品佳作，當真是藝術瑰寶，無愧於「民間排局王中之王」的稱號，可以令古往今來所有的象棋排局都黯然失色，俯首稱臣；也可以說古往今來之棋局的變化無出其右者。

誇張地說，這以前的介紹都可以稱之為「序戰」，以下的著法深奧、繁複，博大精深。歸納起來，黑方共分（一）小退車（車7退3）；（二）大退車（車7退9）；（三）中退車（車7退8）三大系統著法，分述如後。

第四節　小退車

圖8-22　第一種著法

著法：（黑先）接圖8-22

26.………　　車7退3①　　27.俥二平四　車7平8②

28.炮二平三③　………

下轉圖8-23介紹。

【注釋】

①黑車退至紅方兵林線，棋壇和民間都稱之為「小退

車」。著法兇悍、攻勢凌厲，在民間也極為流行。

②圖8-23形勢，黑方平車8路捉炮，著法兇狠老練，使紅方難於應付。此外，黑方另有兩種走法均速和，變化如下。

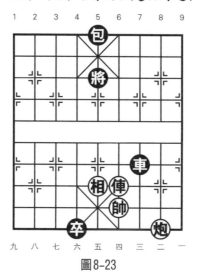

圖8-23

圖8-23　第一種走法

著法：（黑先和）接圖8-23

27.…………	卒4平5	28.帥四平五	卒5平6⑴
29.俥四退二	將5平4⑵	30.相五退三	車7平5
31.相三進五	車5平6	32.相五退三	車6平5
33.相三進五	包5進7	34.俥四進二	將4平5
35.帥五平四	包5進2	36.俥四進五	將5退1
37.炮二進二	包5平9	38.炮二平四（和局）	

【注解】

(1)如改走將5平4，則相五退三，車7平5，帥五平四，將4平5，炮二平五，車5進3，相三進一，和局。

(2)如改走車7進1，則俥四進九，車7平5，帥五平四，

將5退1，炮二進九，和局。

圖8-23　第二種走法

著法：（黑先和）接圖8-23

27.…………	包5平2	28.俥四進七	車7進2
29.帥四進一	包2進7	30.相五進三[1]	車7進1[2]
31.俥四平五	將5平4	32.俥五平二	車7退4
33.俥二平六	將4平5	34.俥六平五	將5平4
35.帥四平五	將4退1	36.俥五退三	車7平4
37.炮二進三	卒4平5	38.炮二平五	卒5平6
39.俥五退一	包2進2	40.俥五進一	包2平5
41.炮五退三	車4進4	42.帥五平四	卒6平5
43.帥四退一（和局）			

【注解】

(1)本局中這只相很重要，有時需要飛至三路送吃，方可成和；而有時則需要飛至七路，才可以謀和；有時無論飛至三路送吃，或者飛至七路，都不能成和；有時無論飛至三路，或者飛至七路，又都能成和，形勢的不同決定著變化的不同。此時如改走相五進七，則將5退1，俥四退一，將5退1，俥四退四，車7平5，炮二進三，車5進1，帥四退一，車5退3，炮二平四，包2平7，帥四進一，卒4平5，帥四退一，包7進2，俥四進一，包7平6，炮四退三，車5進2，帥四進一，卒5平6，俥四平三，車5退3，俥三平四，卒6平7，俥四進一，車5進4，黑勝。

(2)黑方另有兩種著法均和。

甲：車7退3，俥四平五，將5平4，帥四平五，將4退1，俥五退三，包2退5，炮二進三，車7進1，炮二進一，車

7進3，炮二平五，車7退3，炮五退一，和局。

　　乙：將5退1，俥四退一，將5退1，俥四退四，車7平5，炮二進四，車5平8，俥四平五，將5平4，帥四平五，車8平4，俥五平六，車4退3，炮二平六，和局。

　　以下再接圖8-22（第一種著法，小退車）注釋。

　　③如改走炮二進二，則車8平4；成圖8-24形勢，以下紅方有三種走法結果不同：

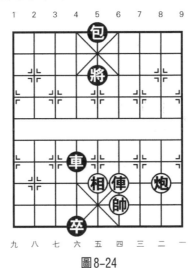

圖8-24

圖8-24　第一種走法

著法：（紅先黑勝）接圖8-24

29.俥四進五(1)	將5退1	30.俥四進一	將5進1
31.炮二進七	車4平8	32.炮二平三	車8進2
33.帥四進一(2)	卒4平5	34.俥四進一	將5退1
35.俥四退一	將5進1	36.俥四退四(3)	車8進1
37.炮三退九	車8退2	38.帥四退一	車8平5
39.炮三進九	車5平7	40.俥四進五(4)	車7進1

41.帥四進一	將5退1	42.俥四退一(5)	將5進1
43.俥四退一	將5退1	44.炮三退二	卒5平6
45.俥四進一	將5進1	46.炮三進一(6)	卒6平7
47.俥四退一	將5退1	48.炮三退一	車7平5
49.炮三平二	車5進1	50.俥四進一	將5進1
51.炮二平四	包5平4	52.俥四進一	將5退1
53.炮四退四(7)	車5退3	54.俥四退三	包4進9
55.俥四退一	包4平6		
56.炮四退三	車5進3（黑勝）		

【注解】

(1)在「征西」三大系統變化的演變中，這種紅方自變的劣著，以後也會常常出現，如果黑方不諳取勝之道，是難以入局的。此時如改走帥四平五，則將5平4，相五進三（如帥五平四，則車4進2，帥四退一，卒4平5，黑勝），車4進2，帥五進一，車4退1，帥五退一，車4平6，黑勝。

(2)如改走帥四退一，則包5平2，俥四平八，車8平5，炮三退九，車5退1，帥四進一（如炮三進一，則車5平6，炮三平四，卒4平5，黑勝），車5進1，帥四進一（如帥四退一，則卒4平5，炮三平五，車5進1，帥四進一，車5退3，俥八平四，包2平7，俥四進一，將5退1，黑勝定），車5退2，俥八退一，將5退1，俥八進一，將5進1，俥八平四，車5進3，炮三進一，車5退2，帥四退一，車5平7，炮三平二，車7進1，帥四進一，車7平8，俥八進一，將5退1，黑勝定。

(3)紅方一將一捉，不變作負，無奈變著。如改走俥四進一，則將5退1，炮三平五，車8進1，黑勝。

(4)如改走炮三平二，則車7進2，黑勝。

(5)如改走炮三平五，則車7進1，黑勝。

(6)如改走炮三平一，則卒6平7，炮一進二，車7平9，炮一平二，車9退8，炮二退一，包5平6，俥四平八，車9進6，黑勝。

(7)如改走俥四平六，則車5退3，炮四平五，車5退4，俥六平四，車5進7，黑勝。

圖8-24　第二種走法

著法：（紅先黑勝）接圖8-24

29.炮二退一	車4平7	30.帥四平五(1)	車7進2
31.俥四退一	車7退1	32.俥四退一(2)	車7平5
33.帥五平四(3)	車5平7	34.俥四平二	車7進1
35.帥四進一	車7退2（黑勝）		

【注解】

(1)如改走俥四進五，則將5退1，俥四進一，將5進1，炮二進八，車7平8，炮二平三，車8進2，帥四進一，卒4平5，以下成為本變第一種走法的變化，黑勝。

(2)紅方另有兩種著法均負。

甲：俥四進八，車7平5，帥五平六（如帥五平四，則將5退1，黑勝定），將5退1，帥六退一，車5進2（如車5平4，炮二平六，包5平4，黑亦勝定），帥六進一，車5退1，帥六退一，車5平8，黑勝。

乙：帥五平六，車7平5，俥四進八，將5退1，俥四平二，卒4平3，俥二退三，車5進1，帥六進一，車5退2，俥二平六，車5進1，帥六退一，車5進1，帥六進一，車5平8，黑勝。

(3)如改走帥五平六，則車5進1，帥六退一，車5平8，
黑勝。

圖8-24　第三種走法

著法：（紅先和）接圖8-24

29.炮二退二[1]	包5平2[2]	30.俥四進七	包2進1
31.炮二進八	車4進2	32.帥四進一	包2進6
33.相五進三	將5退1	34.俥四退一	將5退1
35.俥四退四	車4平5	36.炮二退四	車5退1
37.帥四退一	車5進2	38.俥四平五	車5退4
39.炮二平五（和局）			

【注解】

(1)這步棋，看似漫不經意，實則妙蘊記憶體，別具內
涵。據楊老介紹，小退車變例中黑方車7平8捉炮時，紅方走
炮二進二也可以弈成和棋。但是黑方有許多進攻路線，雖然
結果也是和棋，卻沒有走炮二平三的和法簡捷，因此炮二進
二的變化從略。就連在《象棋流行排局精選》一書中楊老也
未提及。筆者經過研究認為，楊老所說紅方走炮二進二也可
以弈成和棋的觀點是正確的；圖8-24形勢的前兩種走法弈成
黑勝，尤其第一種走法更為深奧，黑方的取勝之法頗為精
彩；現筆者將以這步炮二退二為主線的和棋著法試擬出來，
供同好賞析，尚待高明指正完善。至於楊明忠先生關於此變
的著法，大概也將淹沒於世了。筆者感到此變紅方走炮二進
二後來又走炮二退二成和，而且有的變化走成後文大退車的
相同局面，著法可謂繁複，但是更重要的是，或許炮二進二
的變化，沒有炮二平三所演變的著法精彩深奧吧。

(2)黑方另有兩種著法均和。

甲：卒4平5（如車4平7或包5平9，則帥四退一，和定），帥四平五，卒5平6（如將5平4，則相五退三，和定，又如卒5平4，帥五平四還原，和局），俥四退二，將5平4，相五退三，車4平5，帥五平四，將4平5，俥四平五，車5進3，炮二平五，包5進9，和局。

乙：車4平8，炮二進二，車8平7，炮二平三，包5平8，俥四進七，包8進7（如將5退1，則俥四平二，車7進1，俥二退九，車7平5，俥二平六，車5退1，俥六進二，和局），俥四平五，將5平4，炮三平四，車7進2，帥四退一，至此，形成後文的局面，和局。

圖8-25形勢，是小退車變例的基本圖形，以下的變化極其深奧複雜，很多正解隱藏很深。現在輪到黑方先走，分四種戰略部署，向紅方陣營發起進攻：（一）包5平2（黑包右移局）；（二）車8進3（進車捉炮局）；（三）車8進2（進車照將局）；（四）卒4平5（老卒左移局）；均為

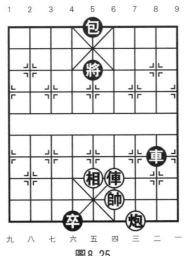

圖8-25

和棋。分述如下。

圖8-25　第一種著法　黑包右移局

著法：（黑先和）接圖8-25

28.…………	包5平2	29.伸四進七	包2進1①
30.炮三進八	車8進2	31.帥四進一	包2進6②
32.相五進三③	將5退1	33.伸四退一	將5退1
34.伸四退四	車8平5	35.炮三平一	車5進1
36.炮一退七④	包2進1⑤	37.炮一平二⑥	包2平7
38.帥四退一	車5退1	39.帥四進一	包7進1
40.炮二進三	包7平5	41.伸四進五	將5進1
42.伸四退一	將5退1	43.伸四退四	車5退2
44.帥四退一	車5平8	45.伸四平五	將5平4
46.伸五平六	將4平5	47.相三退五	車8平6
48.帥四平五	車6平5	49.伸六退四	車5進1
50.帥五平四	車5進1	51.帥四退一	車5退3
52.炮二退三	車5平6	53.炮二平四	車6平7
54.炮四平三⑦	車7平6⑧	55.炮三平四	包5退8
56.伸六進二⑨	車6平5⑩	57.伸六平四	包5平7
58.炮四平三	包7進4	59.伸四進七	將5進1
60.伸四退一	將5退1	61.炮三進一	車5進2
62.炮三平四（和局）			

【注釋】

①圖8-26形勢，黑方走包2進1，可以弈成更加複雜的局面，黑方另有一種著法亦和。

著法：（黑先和）接圖8-26

29.…………	車8進2⑴	30.帥四進一	包2進7

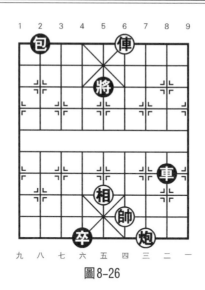

圖8-26

31.相五進三⑵	將5退1	32.俥四退一	將5退1
33.俥四退四	車8平5	34.炮三進三	車5退1
35.帥四退一	車5退1	36.炮三平四	包2平8
37.帥四進一	包8進2	38.帥四退一	卒4平5
39.俥四進一	包8平6	40.炮四退三	車5進2
41.帥四進一	卒5平6	42.相三退一	車5進1

43.帥四退一（和局）

【注解】

⑴如改走包2進7，則俥四平五，將5平4，俥五平六，將4平5，俥六退九，和局。

⑵如改走如相五進七，則將5退1，俥四退一，將5退1，俥四退四，車8平5，炮三進三，車5退1，帥四退一，車5退1，炮三平四，包2平8，帥四進一，包8進2，帥四退一，卒4平5，俥四進一，包8平6，炮四退三，車5進2，帥四進一，卒5平6，俥四平三，車5退3，俥三平四，卒6平

7，俥四進一，車5進4，黑勝。

以下再接圖8-25（第一種著法，黑包右移局）注釋。

②如改走車8退1，則帥四退一，車8平5，俥四退二，將5退1，炮三平八，和局。

③如改走相五進七，則將5退1，俥四退一，將5退1，俥四退四，車8平5，俥四進五（如炮三平八，則車5進1，帥四退一，包2進2，黑勝），將5進1，俥四退五，卒4平5，炮三退五（如俥四進四，則將5退1，俥四退四，卒5平6，炮三退五，卒6平7，相七退九，包2平4，炮三平四，包4進2，俥四進一，包4平6，炮四退三，車5進1，黑勝），車5退1，帥四退一，車5退1，炮三平四（如帥四進一，則車5平7，俥四平五，將5平4，帥四平五，車7平4，帥五退一，卒5平4，黑勝定），包2平7，俥四進一，包7進2，俥四退一，包7平6，炮四退三，車5進2，帥四進一，卒5平6，黑勝。

④紅方另有兩種著法均負。

甲：俥四進五，將5進1，炮一平四，車5平7，俥四平三（如炮四退五，車7退4，黑勝定），車7退3，黑勝。

乙：帥四退一，包2進2，俥四進五，將5進1，炮一平四，車5退1，帥四進一，車5平7，俥四平三（如相三退一，車7退1，帥四退一，車7平9，黑勝定），車7退2，黑勝。

⑤如改走包2退1，則俥四退一，車5退4，炮一平五，車5進3，俥四平八，車5退3，俥八平四，卒4平5，相三退一，和局。

⑥如改走炮一平三，則包2平4，俥四進五，將5進1，

伡四退五，車5退3，炮三平二，包4平5，炮二進三，包5進1，帥四退一，車5平8，下同主著法，和局。

⑦紅方不可走伡六平五，否則將5平6，黑勝。

⑧如改走包5退1，則伡六進三，車7進3，伡六平五，將5平4，帥四平五，和局。

⑨紅方另有四種著法均負。

甲：伡六進一，包5平6，伡六退一（如伡六平五，車6平5，黑勝），包6進8，伡六進一，包6平7，伡六平四，車6平5，黑勝定。

乙：伡六平七，包5平6，伡七平五，車6平5，炮四平五，包6平5，帥四進一（如炮五進七，則車5平6，黑勝），包5進7，黑勝定。

丙：帥四平五，車6平5，帥五平四（如炮四平五，則包5進7，黑勝定），包5平6，炮四平三，車5平6，炮三平四，包6進7，黑勝。

丁：伡六平五，車6平7，炮四平三，車7進3，伡五進七，車7退3，伡五平四，將5平4，伡四進二，將4進1，伡四退三，包5進1，伡四進二，將4退1，伡四平五，車7進4，帥四進一，車7退1，帥四退一，車7平5，伡五平四，包5平7，黑勝。

⑩如改走包5平6，則伡六平五，將5平4，帥四平五，和局。

圖8-25　第二種著法　進車捉炮局

著法：（黑先和）接圖8-25

| 28.………… | 車8進3 | 29.伡四平三① | 卒4平5 |
| 30.伡三進四 | 車8退3② | 31.炮三進三 | 車8退5 |

32.炮三退一	車8平6	33.炮三平四	車6進5③
34.相五進七	車6退1	35.俥三平七	車6平5④
36.炮四平五	車5平6	37.帥四平五	包5進7
38.俥七平五	將5平6	39.帥五退一（和局）	

【注釋】

①如改走帥四退一，則包5平2，俥四進五，將5退1，俥四平八，包2平9，俥八進一，將5進1，俥八平一，包9平2，俥一平八，包2平9，俥八平一，包9平2，俥一平八，包2平9，紅方長捉違規，黑勝。

②如改走車8退1，則炮三進一，包5平9，帥四平五，卒5平6，帥五平六，包9進8，俥三平五，將5平6，俥五平四，將6平5，炮三平五，包9平5，俥四退六，包5進1，帥六退一（如帥六進一，則車8平5，俥四進二，包5退2，俥四進四，包5退4，俥四平三，車5退2，黑勝），包5退1，俥四進二，和局。

③如改走包5平6，則俥三平五，將5平4，帥四平五，包6進7，帥五退一，車6進4，相五進七，車6平4，和局。

④如改走卒5平6，則俥七平三，車6平3，炮四退二，和局。

圖8-25　第三種著法　進車照將局

著法：（黑先和）接圖8-25

28.…………	車8進2	29.帥四退一	車8進1
30.俥四平三	包5平9①	31.帥四進一②	卒4平5
32.相五進七	車8退1	33.炮三進一③	包9進8
34.俥三平五	將5平4	35.帥四平五	車8平7
36.帥五退一	車7平4（和局）		

【注釋】

①如改走包5平2，則相五進七（如相五進三，則包2進9，帥四進一，包2平7，俥三平五，將5平4，以下紅有兩種應法均負。

甲：俥五進二，車8退1，帥四進一，車8平4，黑方車包卒必勝紅方單俥相。

乙：俥五平六，將4平5，俥六退二，車8退1，帥四進一，車8平5，俥六進二，包7退2，俥六進二，車5退2，俥六平四，包7進2，帥四退一，車5進2，帥四退一，車5進1，帥四進一，包7平6，俥四平六，車5退3，相三退五，車5進1，黑勝定），形成圖8-27形勢，以下黑方有兩種走法均和。

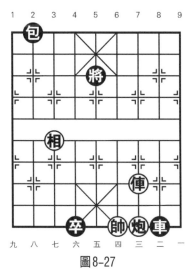

圖8-27

圖8-27 第一種走法

著法：（黑先和）接圖8-27

31.………… 包2進9 32.帥四進一 包2平7

33.俥三平五	將5平4	34.俥五平六	將4平5
35.俥六退二	包7平5(1)	36.俥六進四	車8退1
37.帥四退一	車8平5	38.俥六退二	將5退1
39.俥六平四	將5退1	40.俥四進七	將5進1
41.俥四退七	車5退3	42.俥四平五	車5進2
43.相七退五（和局）			

【注解】

(1)如改走車8退1，則帥四進一，車8平5，俥六平三，車5退3，俥三進七，將5退1，俥三平四，和局。

圖8-27　第二種走法

著法：（黑先和）接圖8-27

31.…………	卒4平5	32.帥四進一	車8退1
33.炮三進一(1)	包2平5(2)	34.俥三進二(3)	車8進1
35.炮三退一(4)	車8退7	36.炮三進二(5)	車8平6
37.炮三平四	車6進4(6)	38.俥三進三	將5退1
39.俥三進一	將5進1	40.俥三退四	車6平8(7)
41.炮四平三	車8進2	42.炮三退一(8)	包5平9
43.俥三平五	將5平4	43.帥四平五	車8平7
45.帥五退一	包9平4（和局）		

【注解】

(1)如改走帥四進一，則車8退6，帥四退一，車8平6，俥三平四，包2平6，黑勝。

(2)黑包平回中路坐鎮，可以增加紅方求和難度，是筆者力求創新之著。如改走包2進8，則俥三平五，將5平4，帥四平五，車8平7，帥五退一，車7平4，和局。

(3)如改走相七退五，則卒5平4（如車8退2，則俥三平

四，車8平7，炮三進一，以下走成中退車第二種變化，也是和局，詳見後文介紹），以下紅方有兩種應法結果不同。

甲：帥四平五，包5平9，帥五平六，包9進8，帥六退一，車8進1，炮三退一，包9進1，帥六進一，包9平7，相五退三，和局。

乙：俥三進五，將5退1，俥三進一，將5進1，俥三退六，包5平9，相五進三（如相五進七，則包9進8，俥三平五，將5平4，俥五平六，將4平5，俥六退二，車8平7，帥四進一，車7平5，黑勝定），包9進8，俥三平五，將5平4，俥五平六，將4平5，俥六退二，車8平7，帥四進一，車7退3，俥六平五，將5平4，俥五進九，車7進3，帥四平五，將4退1，俥五退三，車7平4，俥五進二，將4退1，俥五進一，將4進1，俥五平四，包9退2，俥四退一，將4退1，俥四退八，包9平3，俥四進九，將4進1，俥四退九，車4退2，俥四進八，將4退1，俥四進一，將4進1，俥四平五，車4進2，俥五平七，包3平5，俥七平五，包5平3，俥五平七，包3平5，俥七平三，炮五退四，俥三退二，包5進1，俥三平五，包5平3，俥五退二，包3進6，帥五平四，包3平4，俥五進四，包4平6，俥五退三，將4退1，俥五進一，包6平7，俥五退四，車4退7，帥四退一，包7退8，帥四平五，包7平5，帥五平四，包5退1，俥五平四，車4進3，黑勝定。

(4)如改走帥四進一，則車8退7，俥三平四，車8進5，帥四退一，車8平7得炮，黑勝。

(5)如改走俥三平四，則車8進6，帥四進一，車8平7，炮三平二，車7進1，炮二進一，車7退2，帥四退一，車7進

1，帥四進一，車7平8，黑勝。

（6）如改走包5平6，則俥三平五，將5平4，帥四平五，包6平4，炮四平六，紅勝。

（7）如改走車6平5，則炮四平五，車5平6，帥四平五，包5進7，俥三平五，將5平6，帥五退一，和局。

（8）如改走帥四進一，則車8進1，炮三退二，車8退7，俥三平四，車8進5，帥四退一，車8平7，炮三平二，車7進1，帥四進一，車7進1，炮二進一，車7退2，帥四退一，車7進1，帥四進一，車7平8，黑勝定。

以下再接圖8-25（第三種著法，進車照將局）注釋。

②圖8-28形勢，紅方唯有進帥方可成和，此外紅方另有兩種走法均負：

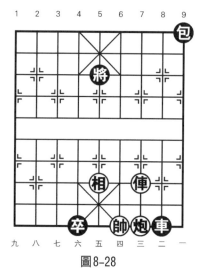

圖8-28

圖8-28　第一種走法

著法：（紅先黑勝）接圖8-28

31.相五進三　　包9進9　　32.帥四進一　　包9平7

33. 俥三平五	將5平4	34. 俥五平六	將4平5
35. 俥六退二	車8退1	36. 帥四進一	車8平5
37. 俥六進二[1]	包7退2	38. 俥六進二	車5退2
39. 俥六平四	包7進2	40. 帥四退一	車5進2
41. 帥四退一	車5進1	42. 帥四進一	包7平6
43. 俥四平六	車5退3		
43. 相三退五	車5進1（黑勝）		

【注解】

(1)如改走俥六平三，則車5退3，黑勝。

圖8-28　第二種走法

著法：（紅先黑勝）接圖8-23

31. 相五進七	包9進9	32. 帥四進一	車8退1
33. 炮三進一[1]	包9退1	34. 俥三平五	將5平4
35. 俥五平六	將4平5	36. 俥六退二	車8平7
37. 帥四進一	車7平5	38. 俥六進二	包9退1
39. 俥六進二	車5退2	40. 俥六平四	包9進2
41. 帥四退一	車5進2	42. 帥四退一	車5進1
43. 帥四進一	包9平6	44. 俥四平六	車5退3
45. 相七退五	車5進1（黑勝）		

【注解】

(1)如改走帥四進一，則車8平3，俥三進二，車3平5，炮三進三，包9平6，炮三退一，車5退2，帥四退一，車5平6，炮三平四，包6退2，俥三退二，車6平4，俥三進二，車4平5，黑勝定。

以下再接圖8-25（第三種著法，進車照將局）注釋。

③如改走帥四進一，則車8退6，帥四退一，車8平6，俥

三平四，包9平6，黑勝。

圖8-25　第四種著法　老卒左移局

著法：（黑先和）接圖8-25

28.炮二平三	卒4平5①	29.炮三進一②	車8平7③
30.炮三進一	車7平4④	31.炮三退一	車4進1
32.俥四進五	將5退1	33.俥四進一	將5進1
34.俥四退六	卒5平4	35.俥四進五	將5退1
36.俥四進一	將5進1	37.俥四退六	包5平2
38.俥四進七	包2進1	39.炮三進七	車4進1
40.帥四進一	包2進6	41.相五進三	將5退1
42.俥四退一	將5退1	43.俥四退四	車4平5
44.炮三平一	車5進1	45.炮一退七⑤	包2進1⑥
46.炮一平二	包2平7	47.帥四退一	車5退1
48.帥四進一	包7進1	49.炮二進三	包7平5
50.俥四進五	將5進1	51.俥四退一	將5退1
52.俥四退四	車5退2	53.帥四退一	車5平8
54.俥四平五	將5平4	55.俥五平六	將4平5
56.相三退五	車8平6	57.帥四平五	車6平5
58.俥六退四	車5進1	59.帥五平四	車5進1
60.帥四退一	車5退3	61.炮二退三	車5平6
62.炮二平四	車6平7	63.炮四平三	車7平6
64.炮三平四	包5退8	65.俥六進二	車6平5⑦
66.俥六平四	包5平7	67.炮四平三（和局）	

【注釋】

①在本局三大系統著法中，因為「小退車」黑方車的位置處於紅方兵林線的要道，所以黑方的攻勢凌厲兇悍，雖然

「大退車」和「中退車」的變化也是深奧莫測，但是黑車退
至底線或底二線後，仍要復進至紅方兵林線縱橫馳騁，所以
說「小退車」是很主動的一大系統變化。然而在「小退車」
變例的四種著法之中，則要以本變的著法最為深奧，其正解
著法隱藏很深，故給黑方帶來了多種幸勝之機，也產生了多
條進攻路線，紅方如果掌握好正確的防守之法，仍可妙手回
春，弈成和棋。各舊譜均對本變的介紹較少，今作深入探
討，供同好賞析指正。

　　②這步棋是紅方謀和的關鍵。楊明忠老先生曾在《象棋
流行排局精選》中指出，黑方走卒4平5；紅方平帥逐卒，和
法簡捷，如改走炮三進一雖也可成和，但變化繁複。筆者經
過反覆研究認為，此時紅方走帥四平五逐卒，看似和法簡
捷，實則黑方可勝，筆者曾將「對征西小退車的新解」發表
於2006年《棋藝》第1期中，後來又於2007年下半年，筆者
和盧建華棋友對本變再作深入研究，最後定論為黑勝。所謂
峰迴路轉，楊老先生提出的炮三進一的變化，反而成了唯一
正解，可惜楊老先生對炮三進一的變化，並未公之於世，現
筆者以初步的體會為主線，擬成了這路變化。因為帥四平五
的變化深奧繁複，故詳細敘述如下：

　　紅如改走帥四平五（如俥四進五，將5退1；俥四進一，
將5進1；炮三進九，車8進2；帥四進一，車8進1；炮三退
九，車8退2；帥四退一，車8平5；以下同圖8-20第一種走
法，黑勝），卒5平6；炮三進九（紅方進炮底線，企圖再進
車底線邀兌，逼迫黑包無法作鎮將後而離開中路，以此來消
除黑方後院的強大火力，這種戰術在三路炮中沒有成功，而
在二路炮中也是無法成和，因為黑方有將5退1的妙手。此時

紅方如走炮三進一則變化繁多，不如當初黑方卒4平5時即走炮三進一為佳，縱觀以往研究的經驗和作戰的結果，此時黑包坐鎮將位雄踞中路，底卒佔據四路或六路要道，黑車則可以左右閃擊，是黑方最有韌性的拉鋸作戰部署，紅方稍有不當，就會逐漸被黑方蠶侵而敗北，當然如果黑包離開中路貿然出擊，那麼紅方求和則就容易解決。因為此時的炮三進一不足取，而又變化繁多，就從略不作介紹了），車8平2；至此，形成圖8-29棋勢。

圖8-29形勢，輪值紅方先走，分為帥五平四和帥五平六兩種走法，均為黑勝。帥五平四的走法筆者稱之為「紅平帥四路局」，帥五平六的走法筆者稱之為「紅平帥六路局」，下面分別介紹如下。

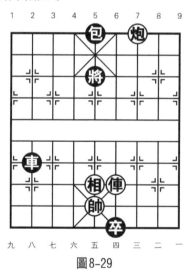

圖8-29

紅平帥四路局

著法：（紅先黑勝）接圖8-29

31.帥五平四⑴ 卒6平7 32.俥四進七 將5退1⑵

33.俥四退一	將5進1	34.俥四進一	將5退1
35.俥四退一(3)	將5進1	36.帥四平五(4)	車2進2
37.帥五退一	車2退1	38.帥五進一	車2平5
39.帥五平六	車5進1	40.帥六進一	車5退2
41.俥四平六	卒7平6	42.炮三退一	車5平3
43.炮三退四	卒6平5	44.俥六退三	車3平5
45.帥六退一	車5進2	46.帥六進一	卒5平4
47.炮三平六	卒4平3	48.炮六退一	車5進1
49.俥六進四	將5退1	50.帥六退一	車5退3
51.俥六退三	包5平6	52.俥六退一	包6進9
53.俥六進一	包6平4		
54.炮六退三	車5進3（黑勝）		

【注釋】

(1)紅方平帥至四路逐卒，可稱之為「紅平帥四路局」，與「紅平帥六路局」組成充分的論據，變化皆精彩無比。

(2)此時黑方勝券在握，成必勝之勢，但舊譜走的是包5進7，俥四退三，包5進2，俥四平五，將5平4，炮三退七，車2平6，炮三平四，車6平7，炮四平三，車7進1，俥五退六，車7退2，俥五進六，和局。致使黑方錯失勝機。

筆者經過研究認為，這步退將是黑方取勝的佳著，紅方走帥五平四逐卒就因為這步棋而失敗。

(3)如改走炮三平五，則車2進2，帥四進一，車2進1，相五退七，車2平3，黑勝定。紅方一將一殺，不變作負，無奈變著。

(4)如改走俥四退四（如俥四平三，車2進2，帥四進一，車2退1，以下類同圖8-30第五種著法，黑勝），車2進3，

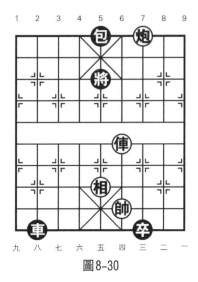

圖8-30

成圖8-30形勢，以下紅方有五種著法均負。

圖8-30 第一種著法

著法：（紅先黑勝）接圖8-30

37.俥四平七　車2平6　　38.帥四平五　車6退2

39.俥七退二　將5平4（黑勝）

圖8-30 第二種著法

著法：（紅先黑勝）接圖8-30

37.俥四平一　車2平6　　38.帥四平五　車6退2

39.帥五平六　車6平5（黑勝）

圖8-30 第三種著法

著法：（紅先黑勝）接圖8-30

37.俥四平六　車2平6　　38.帥四平五　車6退2

39.俥六退二　將5平6　　40.帥五平六　車6進1

41.帥六退一　卒7平6　　42.相五進七　將6平5

43.相七退五　車6平5（黑勝）

圖8-30 第四種著法

著法：（紅先黑勝）接圖8-30

37.俥四平九 車2退2 38.相五進七㈠ 車2平3

39.俥九退四 車3進1 40.帥四進一 車3退2

41.俥九進七 將5退1 42.俥九平四 車3進1

43.帥四退一 車3進2（黑勝）

【注解】

㈠如改走相五進三，則車2進1，帥四進一，車2退2，俥九平四，車2進3，黑勝。又如改走相五進七，則車2進1，帥四進一，車2退2，俥九進三，將5退1，俥九平四，車2進1，帥四退一，車2進2，黑勝定。

圖8-30 第五種著法

著法：（紅先黑勝）接圖8-30

37.俥四平三 車2退1 38.帥四進一 車2退1

39.炮三退九㈠ 車2平5 40.帥四退一 車5進1

41.帥四進一㈡ 車5退2 42.俥三平四 車5進3

43.炮三進一 車5退2

44.帥四退一 車5平7（黑勝）

【注解】

㈠如改走俥三退四，則車2平5，帥四退一，車5進1，帥四進一，包5平6，以下紅有兩種應法。

甲：俥三進七，將5退1，俥三進一，將5進1，炮三平二，車5退2，黑勝。

乙：炮三退七，車5退2，帥四退一，車5平6，炮三平四，包6進7，俥三進二，包6平5，帥四平五，車6平5，黑勝定。

(二)如改走帥四退一，則車5退2，炮三進一，包5平6，俥三進五，車5平6，炮三平四，車6平7，俥三平四，車7進3，黑勝。

「紅平帥四路局」的變化已如上述演變為黑勝，下面研究「紅帥平六路局」的變化。

紅平帥六路局

著法：（紅先黑勝）接圖8-29

31.帥五平六	車2進2	32.帥六進一(1)	將5退1
33.炮三平二	車2退2	34.帥六退一	車2平4
35.帥六平五	車4平8	36.炮二平一(2)	車8平9
37.炮一平二	車9進2	38.俥四退一	車9退1
39.俥四進三	卒6平7	40.帥五平四	車9進1
41.帥四進一	車9退8	42.炮二退七(3)	車9進7
43.俥四平二	車9退1(4)	44.炮二進一(5)	車9退5
45.帥四退一	車9平6	46.帥四平五	車6進5
47.俥二進二	車6平5	48.帥五平六	車5進1
49.俥二平六	車5進1	50.帥六進一	卒7平6
51.炮二平六(6)	卒6平5	52.俥六退一	車5退2
53.俥六進一	包5平3	54.炮六平七	卒5平4
55.俥六進二	將5進1	56.俥六進一	將5退1
57.俥六退三	卒4平3	58.俥六進一	車5進1
59.帥六退一	車5進2	60.炮七平六	包3進8
61.俥六進一	車5退1	62.帥六進一	包3平4
63.俥六退一	包4退2		
64.俥六退二	車5進1（黑勝）		

【注釋】

(1)如改走帥六退一，則車2平5，俥四退二，車5退1，帥六進一，車5進1，帥六退一，車5退2，炮三退八，包5平4，黑勝定。

(2)如改走炮二平三，則車8進2，俥四退一，車8退1，俥四進三，卒6平7，帥五平四，車8退7，成圖8-31形勢，以下紅方有兩種應法均負。

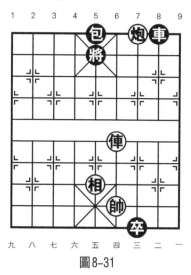

圖8-31

圖8-31第一種著法

著法：（紅先黑勝）接圖8-31

40.俥四平三	車8進8	41.帥四進一	卒7平6
42.炮三平一	車8平9	43.炮一平二	車9退8
44.俥三平二	車9進7	45.帥四退一	卒6平5
46.俥二平三	車9進1	47.帥四進一	車9退8
48.炮二平三	車9進7	49.帥四退一	車9平5
50.炮三平四	車5進1	51.帥四進一	車5退2

52.俥三平四	車5平7	53.俥四進四	將5進1
54.帥四退一	車7進2	55.帥四進一	車7進1
56.俥四平二	車7退9	57.俥二平四	卒5平6
58.帥四退一	卒6平7	59.帥四進一	車7進7
60.帥四退一	車7平5	61.俥四平三	車5進1
62.帥四進一	車5退2	63.俥三平四	將5平4
64.帥四退一	包5平4	65.帥四進一	車5進3
66.俥四平七	將4平5	67.俥七平六	車5退3
68.俥六平四	包4進3	69.帥四退一㈠	車5進2
70.帥四進一	車5進1	71.俥四平六	包4進6
72.俥六平七	車5退3		
73.俥七平四	包4平6（黑勝）		

【注解】

㈠如改走俥四退二，則將5退1，帥四退一，包4進6，俥四進二，將5退1，俥四退二，包4平6，黑勝。

圖8-31　第二種著法

著法：（紅先黑勝）接圖8-31

40.炮三退八㈠	車8進8	41.俥四平三	包5平9
42.帥四進一	車8退1	43.炮三進一	卒7平8
44.帥四退一	車8進1	45.帥四進一	包9進7
46.炮三退一	車8退1		
47.帥四退一	車8平5（黑勝定）		

【注解】

㈠如改走炮三退七，則車8進8，帥四進一，卒7平6，炮三進七，卒6平5，俥四進四，將5進1，俥四退四，車8進1，炮三退九，車8退2，帥四退一，車8平5，下同圖8-31第

一種著法，黑勝。

以下再接圖8-29（紅平帥六路局）注釋。

(3)如改走相五退三，則車9平8，帥四退一，車8進8，帥四退一，車8退1，帥四進一，車8平7得相，黑勝定。

(4)這步棋是取勝的關鍵。

(5)如改走俥二進四，則將5進1，炮二進一，車9退6，帥四退一（如俥二平四，則車9進7，帥四退一，車9平5，黑勝定），車9平6，帥四平五，車6進6，俥二退二，車6平5，下同主變，黑勝。

(6)如改走炮二進四則類同「紅平帥四路局」主變結尾處，黑勝。

綜上所述，圖8-25第四種著法黑卒4平5，舊譜紅方接走帥四平五是誤作和局，正確結論應為黑勝。

以下再接圖8-25（第四種著法，老卒左移局）注釋。

③如改走車8進2，則俥四平三，以下將弈成後文中退車第二種著法，和棋，詳見後文介紹。實際上本變和中退車第二種著法完全相同，正所謂殊途同歸、融會貫通，足見本局的可愛之處。由於小退車和中退車屬於兩大系統變化，故分開介紹，以豐富本局的內容。

④如改走包5平8，則相五進七，包8進7，俥四進二，下著黑方有三種著法均和。

甲：車7進1，俥四平五，將5平4，帥四平五，車7平4，帥五退一，和局。

乙：卒5平4，俥四平五，將5平4，帥四平五，車7平4，炮三平九，包8進2，炮九進二，包8平5，俥五平六兌車，和局。

丙：車7平5，炮三平五，車5平4，俥四平五，將5平
4，帥四平五，卒5平4，炮五平九，包8進2，炮九進二，包
8平5，俥五平六兌車，和局。

⑤如改走帥四退一，則包2進2，俥四進五，將5進1，
炮一平四，車5退1，帥四進一，車5平7，相三退一，車7退
1，帥四退一，車7平9，黑勝定。

⑥如改走包2退1，則俥四退一，車5退4，炮一平五，
車5進3，俥四平八，車5退3，俥八平四，卒4平5，相三退
一，和局。

⑦如改走包5平6，則俥六平五，將5平4，帥四平五，
車6進3，俥五進一，和局。

關於炮三進一的變化，在後文「中退車」中仍有續述。
至此本局三系統變化之「小退車」的介紹告一段落。

在「征西」局的舊譜中，有關「小退車」的變化介紹的
比較少；由於「小退車」變化中黑車的位置極佳，因此黑方
也更為主動，著法也更為高深莫測。所以筆者在這次整理
中，把「小退車」的四種主要變化都作了深入的介紹。

第五節　大退車

圖8-22　第二種著法

著法：（黑先）接圖8-22

26.…………	車7退9①	27.俥二平四②	包5平6③
28.帥四平五	包6平2	29.帥五平六④	車7平4
30.帥六平五	車4平8	31.炮二平四⑤	……

下轉圖8-34介紹。

【注釋】

①黑車退至底線，棋壇和民間都稱之為「大退車」，是本局很深奧的一大系統變化。由於「小退車」的變化構成和局，所以黑方改換「大退車」作戰，使紅方在經歷了「小退車」的戰鬥洗禮後，投入到「大退車」的戰爭中。走「大退車」的目的是：紅如平俥領頭，黑方可以平包「將軍」，從而把本局推向博大精深的變化之中。

②此時紅方如改走炮二平一，結果也可以成和。據楊明忠老先生敘述，炮二平一的著法是很冷門的一路變化，稱之為「紅炮平邊局」。

③平炮照將是大退車獨有的變化，可以把本局演變至高深莫測的局面，產生博大精深的變化。圖8-32形勢，黑方另有一種著法變化如下：

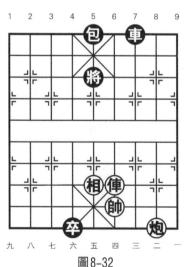

圖8-32

著法：（黑先和）接圖8-32

27.………… 包5平1　　28.相五進三　車7進5

29.俥四平五　將5平4　　30.俥五進七　包1進1[1]

31.炮二進三　車7進3　　32.帥四進一　車7進1

33.帥四退一　將4退1　　34.俥五退四　包1退1

35.俥五進一　包1平4　　36.俥五退一　車7退3

37.炮二進一　車7平6　　38.帥四平五　車6進3

39.炮二平五　車6退3　　40.炮五退一（和局）

【注解】

(1)如改走車7進3，則帥四進一，車7進1，俥五平九，車7平8，俥九平六，將4平5，俥六平五，將5平4，帥四退一，和局。

以下再接圖8-22（大退車）注釋。

④紅方平帥六路走閑，應法正確。

⑤圖8-33形勢，面對黑方平車捉炮的兇狠著法，紅方走炮二平四的應法精確。這步棋則是「大退車」與「小退車」「中退車」的區別之處；因為在前文「小退車」和後文「中

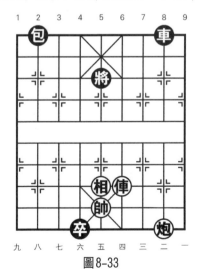

圖8-33

退車」的著法中，此時黑方走車7平8捉炮，紅方的應法是走炮二平三，方可以成和；但是在「大退車」的著法中，此時卻須走炮二平四才可以成和，這一點很有趣味性和戲劇性；形勢不同則著法也將隨之而不同。如改走炮二平三則敗局如下。

著法：（紅先黑勝）接圖8-33

31.炮二平三	包2進7	32.俥四進二	車8進8
33.俥四退三	車8退1	34.俥四退一⑴	車8平5
35.帥五平六⑵	包2平4	36.俥四進九⑶	將5退1
37.俥四平六	卒4平3	38.俥六退三⑷	包4平2
39.炮三進三	車5退1⑸	40.炮三進一	包2退1
41.俥六退一	車5進3	42.炮三平六	包2平4
43.炮六平五	車5退4		
44.俥六退二	車5進4（黑勝）		

【注解】

⑴如改走俥四進八（如帥五平六，則車8平5，帥六退一，包2進1，黑勝），則車8平5，帥五平四（如帥五平六，則將5退1，俥四平六，卒4平3，俥六退三，車5進1，帥六進一，車5進1，炮三進一，車5退2，帥六退一，車5進1，帥六進一，車5平7，俥六平五，將5平6，帥六平五，車7平6，俥五退一，車6進1，帥五退一，包2進2，黑勝定），將5退1，炮三進三（如俥四退三，則車5進1，帥四進一，車5進1，炮三進一，包2進1，黑勝），車5退1，炮三平四，包2平7，俥四退三，卒4平5，俥四退一，包7進2，俥四進一，包7平6，炮四退三，車5進2，帥四進一，卒5平6，俥四平三，車5退2，俥三平四，卒6平7，俥四進

一，車5進3，黑勝。

(2)如改走帥五平四，則車5進1，帥四進一，車5退2，黑勝。

(3)紅方另有兩種著法均負。

甲：帥六退一，包4退5，帥六進一，車5進1，帥六退一，車5退2，炮三進一，車5平4，炮三平六，包4進6，黑勝。

乙：炮三平六，包4進2，俥四平六，車5退1，黑勝。

(4)如改走炮三進三，則車5進2，黑勝。

(5)如改走車5進2，則炮三平六，包2退6，俥六進一，包2平4，炮六進五，車5平4，亦黑勝。

圖8-34形勢，是本局「大退車」變例的基本圖式，輪到黑方走子，分為（一）車8進8（黑進車局）；（二）包2進8（黑進包局）；（三）車8平3（黑車右移局）；（四）包2平5（黑包回中局）四種走法，均為和局。分述如下：

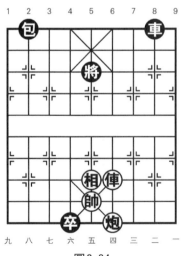

圖8-34

圖8-34 第一種著法 黑進車局

著法：（黑先和）接圖8-34

31.…………	車8進8①	32.炮四進一②	包2進8③
33.俥四進二	包2平6	34.俥四退三	車8退1
35.帥五平六	車8平5④	36.帥六退一	車5平4
37.俥四平六	車4進1	38.帥六進一（和局）	

【注釋】

①此時紅方陣型穩固，防守能力較強，黑方進車出擊屬於貿然進攻，導致速和；應當先調整己方子力的位置，穩固好後防，等到扯開紅方的防線之後再進攻，則棋局將更加精彩、深奧，戰鬥也將更加緊張、激烈。

②紅方平炮四路，此時可以進一步護帥，發揮了它的防禦作用。但是即使同在「大退車」中，這步炮四進一的作用，也要看具體情況而定，有時是好棋，有時則是壞棋，本變和第二種著法的炮四進一屬於好棋，而在第三種著法中則是壞棋，將要敗局。

③黑方的第一著車8進8和這步包2進8過於急躁，兩步棋就讓這兩員大將傾巢而出，直奔對方陣營的腹地，屬於戰略部署的失誤，所以是比較軟弱的著法。

④如改走卒4平3，則俥四平五，車8平6，相五進七，將5平6，俥五進三，車6進2，相七退九，和局。

圖8-34 第二種著法 黑進包局

著法：（黑先和）接圖34

31.…………	包2進8①	32.俥四進二	車8進8
33.炮四進一	包2平6	34.俥四退三	車8退1
35.帥五平六	卒4平5	36.俥四平五（和局）	

【注釋】

①黑方第一種著法是先進車、後進包，現在改用先進包、後進車的策略，實則大同小異，所以結果同樣速和。

圖8-34　第三種著法　黑車右移局

著法：（黑先和）接圖8-34

31.…………	車8平3①	32.帥五平六②	車3平4③
33.帥六平五	車4進7④	34.炮四進一⑤	包2進7⑥
35.俥四平一⑦	車4退1	36.俥一退一	將5退1⑧
37.俥一進七	將5退1	38.俥一退七	卒4平3
39.俥一進八	將5進1	40.俥一退一	將5退1
41.俥一退七	車4平5	42.帥五平六	車5進1
43.炮四平五	車5平6	44.俥一進三	車6進1
45.俥一平五	將5平6	46.帥六進一	包2退6
47.俥五進二	包2平7	48.炮五進一	車6進1
49.帥六退一	車6進1	50.帥六進一	車6平5
51.炮五進一	包7進6⑨	52.俥五退一	包7平6
53.俥五進一	卒3平4	54.俥五退一	卒4平5
55.俥五退一	卒5平6	56.俥五進一	卒6平7
57.俥五退一	包6進2	58.俥五進一	包6平5
59.炮五退一	車5平6⑩	60.炮五平一	車6退1
61.帥六退一	卒7平6	62.炮一退一	車6平9
63.炮一平二	車9平8	64.炮二平一	車8平9
65.炮一平二	車9進1	66.俥五平二	包5退7
67.俥二平四	將6平5	68.炮二平五	包5平1
69.俥四平五	將5平6	70.帥六進一	包1進7
71.炮五進一	車9平5	72.炮五進一	包1平5

73.炮五退一	卒6平7	74.俥五進一	車5平6
75.炮五平一	車6退1	76.帥六退一	卒7平6
77.炮一退一	車6進1	78.俥五退五	車6退6
79.帥六退一	車6平4	80.俥五平六	車4平1
81.俥六平四	將6平5	82.俥四退一	車1平4
83.炮一平六	包5退8	84.俥四進二	包5平4
85.俥四平五	將5平4		
86.帥六平五	包4進7（和局）		

【注釋】

①因為前兩種著法比較軟弱，所以黑方採用先平車作殺，試圖等扯開紅方的防線後再出擊，著法則趨於複雜，但是由於沒有黑包坐陣將後控制中路，故這種著法比前兩種著法複雜，卻沒有第四種著法深奧。

②紅方平帥六路，應法正確。如改走炮四進一，則包2進8，帥五平六，車3平4，帥六平五，包2平6，俥四進二（如帥五平四，則車4進8，帥四退一，車4平5，黑勝；又如俥四退一，則車4平2，帥五平六，車2進8得俥，黑勝），車4進7，俥四平五，將5平6，俥五平四，將6平5，俥四平五（如俥四退三，則車4平5，帥五平六，卒4平3，黑勝定），將5平6，相五進七，車4平6，黑勝。

③如改走卒4平5，則炮四進一，車3平4，帥六平五，卒5平6，俥四進二，車4進6，俥四平五，將5平4，成圖8-35形勢，下著紅方有兩種著法結果不同：

圖8-35 第一種著法

著法：（紅先黑勝）接圖8-35

37.相五進三 車4進3 38.帥五進一 包2進8

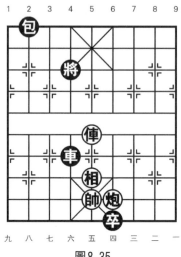

圖8-35

39.帥五平四　車4退2　　40.相三退五　包2平5

41.俥五平三　將4平5　　42.炮四平三　車4平5

43.帥四退一　包5平7（黑勝定）

圖8-35　第二種著法

著法：（紅先和）接圖8-35

37.俥五進五　包2進1　　38.相五進三　車4進3

39.俥五平六　包2平4　　40.炮四平一　車4平5

41.帥五平四　卒6平7　　42.俥六平七　將4平5

43.俥七平五　包4平5　　44.炮一退一　車5退1

45.帥四進一　車5退3　　46.俥五平四　包5平4

47.炮一進八　車5進4　　48.炮一退八　車5退4

49.炮一進八　車5平7　　50.俥四退二　將5退1

51.炮一平六　車7平5　　52.炮六退五　車5進1

53.俥四退三　車5進3　　54.炮六平四（和局）

以下再接圖8-34（黑車右移局）注釋。

④圖8-36形勢，黑方走車4進7捉相，極其兇狠，使紅方很難應付。此時黑方另有兩種著法均為和棋，變化如下。

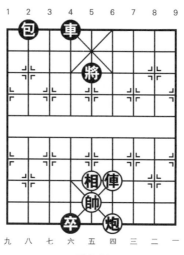

圖 8-36

圖 8-36 第一種著法

著法：（黑先和）接圖8-36

33.…………	包2進8	34.俥四進二	車4進6
35.俥四平五	將5平4	36.相五進三	車4進2
37.帥五進一	卒4平5	38.炮四進三	卒5平6
39.炮四平五	包2進1	40.相三退一	包2平5
41.炮五退三	車4進1	42.帥五平四	卒6平5
43.帥四退一（和局）			

圖 8-36 第二種著法

著法：（黑先和）接圖8-36

33.…………	車4進6	34.俥四進七[1]	包2進1
35.俥四平五	包2平5	36.炮四進九[2]	將5平4[3]
37.相五進三	車4平5	38.相三退五	將4平5

39.帥五平六　車5平4　　40.帥六平五　　車4平8

41.俥五平六　車8進2　　42.炮四退八　　將5平6

43.帥五平六　車8平6　　44.帥六退一（和局）

【注解】

(1)紅方另有兩種應法均負。

甲：炮四進一，包2進7，俥四進七，將5退1，俥四退五，車4平5，帥五平六，車5進1，帥六退一，包2進1，俥四進一，車5進2，帥六進一，車5退1，帥六退一，包2平6，黑勝。

乙：炮四平二，包2進7，俥四進二，車4平5，俥四退四，車5進1，帥五平六，包2平4，帥六退一，包4退5，帥六進一，車5進1，帥六退一，車5退3，炮二進一，車5平4，炮二平六，包4進6，黑勝定。

(2)如改走炮四進八，則將5平4（如車4平3，則俥五平六，將5平6，帥五平六，卒4平3，炮四平二，車3進2，帥六進一，車3退1，帥六退一，車3平5，俥六退二，將6退1，俥六退五，和局），相五進三，車4平5，相三退五，將4平5，俥五平七，將5平6，俥七平四，將6平5，俥四平七，將5平6，俥七平四，將6平5，俥四平七，車5進1，帥五平六，將5平6，炮四平二，車5進2，俥七平四，將6平5，俥四平三，包5平7，俥三平七，包7平2，俥七退二，將5退1，炮二平八，卒4平3，炮八平六，車5退1，帥六進一，車5退2，俥七平六，和局。

(3)如改走車4平8，則俥五平六，車8進2，炮四退八，將5平6，帥五平六，車8平6（如卒4平5，則俥六平四，包5平6，炮四平五，車8退2，炮五平四，車8進2，炮四平五，

車8退1，炮五平四，將6平5，俥四退一，車8平5，炮四進
一，和局），帥六退一，和局。

　　以下再接圖8-34（黑車右移局）注釋。

　　⑤圖8-37形勢，面對黑方車4進7的凶著，紅方另有俥
四進七和炮四平二的應法，現介紹如下：

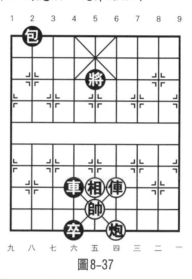

圖8-37

圖8-37　第一種著法

著法：（紅先黑勝）接圖8-37

34.俥四進七(1)	車4平5	35.帥五平六	包2進1
36.俥四平五	包2平5	37.俥五平六(2)	包5平6
38.俥六平五(3)	包6平5	39.俥五平二	包5平6
40.俥二平五	包6平5	41.俥五平二	包5平6
42.炮四平一	車5進1	43.帥六進一	卒4平3
44.俥二平五	包6平5	45.俥五平七	包5平4
46.俥七退二	將5退1	47.俥七進一	將5進1
48.俥七退一	將5退1	49.俥七進一	將5進1

50.俥七平六　　　車5進1　　51.炮一進一　　　車5退2

52.帥六退一　　　車5進1　　53.帥六進一　　　車5平9

54.俥六退二　　　車9平5（黑勝）

【注解】

(1)此時形勢與黑方車4進6時不同，所以仍然採取俥四進七的手段則將敗局。

(2)圖8-38形勢，紅方另有三種著法均負。

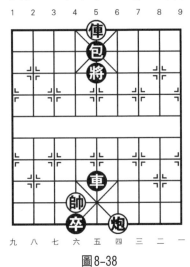

圖8-38

圖8-38　第一種著法

著法：（紅先黑勝）接圖8-38

37.炮四進八　　　卒4平3　　38.俥五平二　　　包5平3

39.俥二平五　　　包3平5　　40.俥五平七　　　包5平2

41.炮四平六㈠　　將5退1　　42.俥七退六　　　車5進1

43.帥六進一　　　車5退3　　44.俥七平六　　　包2進7

45.炮六平九　　　車5進2　　46.帥六退一　　　車5進2

47.炮九退八　　　包2進1（黑勝）

【注解】

㈠紅方另有兩種著法均負。

甲：俥七退九，車5進1，帥六進一，車5退2，俥七進七，將5退1，俥七進一，將5進1，俥七平六，包2平6，黑勝定。

乙：俥七退二，將5退1，炮四平八，車5進1，帥六進一，車5退2，俥七進一，將5進1，俥七平六，車5進1，帥六退一，車5進2，黑勝定。

圖8-38　第二種著法

著法：（紅先黑勝）接圖8-38

37.炮四進九	卒4平3	38.俥五平六	包5平4
39.俥六平五㈠	包4平5	40.俥五平七	包5平3
41.俥七退一	車5進1	42.帥六進一	車5退2
43.俥七平六	車5進1		
44.帥六退一	車5進2（黑勝）		

【注解】

㈠如改走炮四平五，則車5平6，俥六退一，車6進2，黑勝定。

圖8-38　第三種著法

著法：（紅先黑勝）接圖8-38

37.炮四進五	車5進2	38.俥五平六	包5平2
39.炮四平九	卒4平3	40.炮九退五	車5退1
41.帥六進一	車5平1	42.俥六退三	車1進1
43.俥六平五	將5平6	44.帥六平五	車1退2
45.帥五退一	車1進1	46.帥五進一	車1平6
47.俥五進一	將6退1	48.俥五進一	將6退1

49.俥五平八　車6進1

50.帥五退一　卒3平4（黑勝）

以下再接圖8-37（第一種著法）注釋。

(3)紅方另有兩種著法均負。

甲：俥六退七，車5進2，俥六進五，將5退1，炮四平六，車5退1，帥六進一，包6進8，俥六退二，車5進1，黑勝定。

乙：俥六退二，將5退1，俥六退五，車5進2，俥六進一，包6進1，炮四平六，車5退1，帥六進一，包6進7，炮六平八，車5進1，炮八進一，包6退1，黑勝。

圖8-37　第二種走法

著法：（紅先和）接圖8-37

34.炮四平二	包2進7	35.炮二進一⁽¹⁾	車4退1
36.俥四退二	車4平8	37.帥五平六	車8平4⁽²⁾
38.帥六平五	將5退1	39.俥四退三	車4平8
40.帥五平六	車8平4⁽³⁾	41.帥六平五	包2進2
42.俥三進八	將5退1	43.俥三平八	包2平1⁽⁴⁾
44.俥八退四	車4平5	45.俥八退二	包1退7
46.俥八平六	車5平6	47.帥五平六	卒4平3
48.炮二平五	將5平6	49.俥六進五	包1進1
50.俥六退一	包1退1	51.帥六進一	車6進3⁽⁵⁾
52.相五退七	車6平4	53.炮五平六	車4平5
54.炮六平九	車5平4	55.炮九平六	車4平3
56.俥六平四	將6平5	57.俥四平五	將5平6
58.帥六平五	車3平5	59.炮六平五	車5平6
60.炮五平九	將6進1（和局）		

【注解】

(1)舊譜中走的是俥四平三，經研究，紅方俥四平三的結果應為黑勝，變化如下：俥四平三，車4平3！炮二進一，包2進1，帥五平六，包2平8，帥六退一，包8平1，帥六進一（如帥六平五，則包1退1，帥五平四，車3平4，帥四平五，車4退1，俥三進七，將5退1，俥三退一，將5退1，俥三退七，車4平5，俥三平五，包1退4，帥五平四，車5平6，帥四平五，包1平5，黑勝），包1退1，俥三進五，將5退1，俥三進一，將5退1，相五退三，包1進2，俥三退四，車3進1，帥六進一，車3平5，俥三退二，包1退2，俥三進二，車5退2，俥三平六，包1進2，帥六退一，車5進2，帥六退一，車5進1，帥六進一，包1平4，俥六平三，車5退3，相三進五，車5進1，黑勝。故古譜的著法俥四平三似佳實劣，新的走法即此著炮二進一為正變。

(2)如改走車8進2，則帥六退一，車8退2，俥四進九，車8平4，帥六平五，將5退1，帥五平四，車4平5，相五進三，車5退1，俥四退一，將5退1，俥四退六，包2退1，相三退一，和局。

(3)如改走車8進2，則帥六退一，車8退2，俥三進八，將5退1，俥三平六，車8平5，相五進七，包2退1，俥六退四，和局。

(4)黑方另有兩種著法均和。

甲：車4進1，俥八退八，車4平5，帥五平四，車5平8，俥八平六，車8進1，帥四進一，車8平5，俥六進三，車5退3，俥六平四，車5進4，帥四退一，和局。

乙：包2退3，俥八退四，車4平5，帥五平六，車5進

1，俥八退一，卒4平3，炮二進二，車5進2，炮二平五，和局。

(5)黑方另有三種著法均和。

甲：卒3平4，相五退三，包1平8，俥六平五，車6進2，炮五進二，車6平5，相三進五，包8進5，相五進七，包8平7，俥五退一，和棋。

乙：車6進1，俥六平五，包1平8，炮五平四，車6進1，相五退七，車6進1，帥六退一，車6平3，帥六平五，車3平6，和局。

丙：車6進2，炮五平九，卒3平4（如車6平1，則俥六平四，將6平5，俥四平五，將5平6，相五退七，和局），炮九進三，包1平8，俥六退二，包8進5，相五進七，車6平1，俥六平四，將6平5，俥四平五，將5平6，帥六平五，車1平6，俥五平四，車6退3，炮九平四，和局。

以下再接圖8–34（黑車右移局）注釋。

⑥如改走將5退1，則俥四平一，包2進9，炮四平三，包2平1，帥五平四，卒4平3，相五進三，車4進2，俥一平五，將5平4，俥五平九，包1平2，俥九進六，將4退1，俥九退七，車4平7，帥四進一，包2退3，俥九平六，將4平5，俥六平五，將5平4，俥五進二，車7退1，俥五平八，車7退3，俥八平五，和局。

⑦紅俥平一後再退一，有深遠的戰略意義。

⑧如改走將5平4，則俥一進六，將4退1，俥一進一，將4退1，俥一平八，黑有兩種著法。

甲：包2平1，俥八退七，將4平5，俥八平六，車4平5，俥六進一，包1退1，帥五平六，包1平4，俥六平七，車

5平6，炮四平五，將5平6，帥六退一，和局。

乙：包2退1，俥八退二，車4平5，俥八平六，將4平5，帥五平六，車5進1，帥六退一，車5進2，帥六進一，車5退1，帥六退一，車5平6，俥六平五，將5平6，帥六平五，和局。

⑨如改走包7進8，則俥五退一，包7平5，炮五退一，卒3平4，俥五進一，車5平6，炮五平一，車6退1，俥五退四，車6退1，帥六退一，車6平4，俥五平六，車4平5，帥六退一，和局。

⑩如改走卒7平6，則俥五退一，車5平6，炮五平一，車6退1，俥五退二，車6退1，帥六退一，車6平4，俥五平六，車4平5，俥六平四，將6平5，俥四退二，車5平4，炮一平六，包5退7，俥四平五，將5進1，俥五進六，和局。

圖8-34 第四種著法
著法：（黑先和）

31.…………	包2平5①	32.炮四進一②	車8進6
33.炮四平三	將5退1	34.帥五平六	車8平4
35.帥六平五	車4平7③	36.帥五平六	車7平4④
37.帥六平五	將5平4⑤	38.帥五平四⑥	車4平7
39.炮三進一	包5平8	40.俥四進六	將4進1
41.俥四進一	包8進7	42.俥四平六	將4平5
43.俥六平五⑦	將5平4	44.炮三平四⑧	車7進2
45.帥四退一	車7退1	46.帥四進一	車7進1
47.帥四退一	包8退6⑨	48.相五進七⑩	包8平6⑪
49.炮四平九	包6平2	50.炮九平八	車7退3
51.帥四進一	車7平3	52.炮八進一	車3進3

53.帥四進一	車3退2	54.炮八進一	將4退1
55.帥四平五	包2進1	56.俥五退一	將4進1
57.俥五退二	車3平4	58.炮八進一	將4退1
59.帥五退一	車4進2	60.帥五進一	車4退4
61.炮八退一	車4進1	62.炮八進一	卒4平5
63.帥五退一	卒5平6	64.俥五進二	將4退1
65.俥五退二	車4進3	66.帥五進一	車4進1
67.炮八平五	車4退5	68.帥五退一	包2進7
69.炮五退二	車4進4	70.帥五進一	包2平5
71.炮五退三	車4進1	72.帥五平四	卒6平5
73.帥四退一	卒5平6	74.俥五退一（和局）	

【注釋】

①「大退車」的前三種著法已如上述成和，現在黑方採取另一種策略，包平中路坐鎮將後，雄踞中路要津，使黑車沒有後顧之憂，可以肆無忌憚的縱橫馳騁，實屬深謀遠慮的作戰方針。本變既是「大退車」的最後一變，又是本局最深奧繁複的一種變化。

②紅方炮四進一護帥，體現了當初炮二平四的重要防禦作用。關於這步炮四進一，在「大退車」第一種著法和第二種著法中，是應法正確的好棋；而在第三種著法中，則是壞棋；而此時則又是好棋，這是要看棋局的具體情況而定；在第三種著法中，走炮四進一是輸棋，走帥五平六能和，而此時走炮四進一能和，走帥五平六則是輸棋。

如改走帥五平六，則車8進6，帥六平五（如帥六退一，則車8平4，帥六平五，將5平4，相五退七，車4平5，相七進五，車5進1，黑勝定），車8平2，炮四進一（如帥五平

六，則車2平4，帥六平五，將5平4，相五進三，車4進2，帥五進一，車4退1，帥五退一，車4平6，黑勝定），將5平4，相五進三，車2平5，相三退五，車5平6，黑勝。

③如改走包5平2，則帥五平四，車4平7，炮三進一，包2平8，俥四進六，將5進1，俥四進一，包8進7，俥四平五，將5平4，炮三平四，至此與圖8-21第三種著法「邊車局」弈至第33回合時相同，和局。正所謂殊途同歸，融會貫通。

④如改走車7進2，則帥六退一，車7平3（如車7退2，則帥六平五，將5平4，帥五平四，車7平5，相五進三，車5退1，俥四平六，將4平5，俥六平五，和局），帥六平五，車3退1，帥五進一，包5進7，俥四平二，車3進1，帥五退一，包5退5，俥二進六，將5退1，俥二退一，車3退6，俥二平三，將5進1，俥三進一，將5退1，俥三退一，將5平4，俥三進二，將4進1，俥三平五，和局。

⑤圖8-39形勢，黑方將包佔據中路要道，車卒也在一線，黑車處在紅方兵林線，可謂黑方各子力位置極佳，是黑方在本局所有變化中最理想的陣型，也是考驗紅方能否過關的「關鍵局面」。據楊明忠老先生介紹，本圖是著名象棋大師劉文哲在研討本局時，演變而成的，是本局最高深的一種變化。此時黑方另有兩種走法均和。

圖8-39　第一種著法

著法：（黑先和）接圖8-39

37.…………	車4平7		38.帥五平六	車7進2
39.帥六退一	車7平3(1)		40.帥六平五	車3退1
41.帥五進一	包5進7		42.俥四平二	車3進1

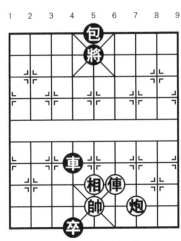

圖 8-39

43.帥五退一　包5退5　　44.俥二進六⑵　將5退1

45.俥二退一　車3退6　　46.俥二平三⑶（和局）

【注解】

(1)如改走車7退2，則帥六平五，將5平4，帥五平四，車7平5，相五進三，車5退1，俥四平六，將4平5，俥六平五兌車，和局。

(2)如改走俥二進五，則包5進6，帥五平四（如帥五平六，則車3退2，黑方占中後勝定），包5平8，俥二退一，車3平5，黑勝。

(3)如改走帥五平四，則車3進7，帥四進一，車3平5，黑勝。

圖 8-39　第二種著法

著法：（黑先和）接圖8-39

37.…………　包5平2　　38.帥五平四　車4平7

39.炮三進一　包2平8　　40.俥四進六　將5進1

41.俥四進一　包8進7　　42.俥四平五　將5平4

43.炮三平四　車7進2　　44.帥四退一　包8退6(1)

【注解】

(1)以下同歸主著法注⑨後相同形勢，和局。

以下再接圖8-34（第四種著法）注釋。

⑥如改走相五進三，則車4平5，相三退五（如帥五平四，則車5平7，捉雙，黑勝定），車5平6，帥五平四，包5平6，黑勝。

⑦如改走俥六退九，則車7進1，相五進七，車7進1，帥四進一，車7平5，俥六進九，將5退1，俥六退五，車5退2，俥六平四，包8進2，帥四退一，車5進2，帥四退一，車5進1，帥四進一，包8平6，俥四平六，車5退3，相七退五，車5進1，黑勝定。

⑧以下與圖8-21第三種著法「邊車局」弈至第33回合時相同，和局。

⑨圖8-40形勢，是本局可以出現次數最多的局面，黑方除了如主著法走包8退6以外，另有兩種著法亦是和棋，變化如下。

圖8-40　第一種著法

著法：（黑先和）接圖8-40

47.…………　車7平5　　48.俥五平六　將4平5

49.俥六退九　車5退1　　50.帥四進一　包8退5

51.俥六進九　包8平6　　52.炮四平一　將5退1

53.俥六平四　包6平7　　54.炮一平四（和局）

圖8-40　第二種著法

著法：（黑先和）接圖8-40

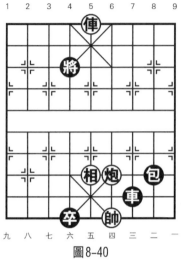

圖8-40

47.…………	車7退1	48.帥四進一	包8平6
49.俥五平六	將4平5	50.俥六退九	包6退6
51.相五進三	車7進1	52.帥四進一	車7平5
53.俥六進二	包6進5	54.俥六進一[1]	包6退6
55.俥六退一	包6平5	56.俥六平八	車5平7
57.俥八進二	車7退2	58.俥八平四	車7平5
59.帥四退一（和局）			

【注解】

(1)如改走俥六進二，則包6平8，俥六退二，包8進1，俥六進二，車5退2，俥六平四，包8進2，帥四退一，車5進2，帥四退一，車5進1，帥四進一，包8平6，俥四平六，車5退3，相三退五，車5進1，黑勝定。

以下再接圖8-34（第四種著法）注釋。

⑩如改走俥五退五，則車7平5，俥五平六，將4平5，俥六退四，車5退1，帥四進一，車5進1，帥四退一，包8平

6，炮四平二，車5退2，帥四進一，車5平6，炮二平四，包6進6，俥六進二，包6平5，帥四平五，車6平5，帥五退一，包5平7，帥五平六，包7退1，黑勝。

　　圖8-41形勢，黑方另有一種著法亦和。

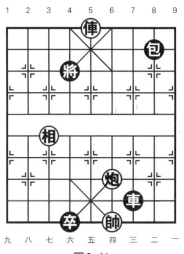

圖8-41

著法：（黑先和）接圖8-41

48.…………	包8平2	49.炮四平八	車7退3
50.帥四進一	車7平3	51.炮八進一	車3進3
52.帥四進一	車3退2	53.炮八進一	將4退1
54.帥四平五	包2進1	55.俥五退一	將4進1
56.俥五退二	車3平4⑴	57.炮八進一	將4退1
58.帥五退一	車4進2⑵	59.帥五進一	車4退4
60.炮八進一	卒4平5	61.帥五退一	卒5平6
62.俥五進二	將4退1	63.俥五退二	車4進4
64.帥五進一	車4進1	65.俥五進三	將4進1
66.炮八平五	車4退3	67.炮五退三	包2進7

68.帥五退一	包2平5	69.炮五退三	車4進2
70.帥五進一	卒6平5	71.俥五退三	卒5平6
72.俥五退一	車4進1	73.帥五平四	卒6平7
74.帥四退一	（和局）		

【注解】

⑴如改走將4退1，則炮八平六，車3平4，俥五平六（可炮六退四，車4進3，帥五退一，和局），包2平4，帥五退一，車4平5，帥五平六，車5平4（至此，如圖8-42形勢，棋局上所有的七枚棋子，均集結與黑方4路一條線上，形成罕見的「七子一線」局面，既有藝術性，又有趣味性），帥六平五，車4進1，炮六退一，卒4平3，俥六退一，卒3平4，和局。

⑵如改走包2平7，則炮八進四，包7進7，俥五進二，將4退1，俥五進一，將4進1，炮八平六，包7平5，炮六退六，包5退9，和局。

```
  1   2   3   4   5   6   7   8   9
┌───┬───┬───┬───┬───┬───┬───┬───┐
│   │   │   │ 將 │   │   │   │   │
├───┼───┼───┼ 包 ┼───┼───┼───┼───┤
│   │   │   │ 俥 │   │   │   │   │
├───┼───┼───┼───┼───┼───┼───┼───┤
│   │   │   │ 炮 │   │   │   │   │
├───┼───┼───┼ 車 ┼───┼───┼───┼───┤
│   │   │   │   │   │   │   │   │
├───┼───┼───┼ 帥 ┼───┼───┼───┼───┤
│   │   │   │ 卒 │   │   │   │   │
└───┴───┴───┴───┴───┴───┴───┴───┘
  九  八  七  六  五  四  三  二  一
```

圖8-42

至此，本局三大系統著法之「大退車」的變化介紹完
畢。

第六節 中退車

圖8-22 第三種著法
著法：（黑先）接圖8-18
26.………… 車7退8① 27.傌二平四 車7平8
下轉圖8-43介紹。

【注釋】

①黑車退至底二線，棋壇和民間都稱之為「中退車」，
是本局最後的一大系統變化。「中退車」黑方走車7退8；初
看好像讓人感到突兀、茫然，實則妙著內蘊，平淡之中包羅
深奧，是攻守兼備的好棋，是本局很奧妙的一大系統變化。

愛好「征西」局的同好們，難免會想到這樣一個問題，
在介紹「征西」局的三大系統著法時，為什麼順序是小—大
—中，而不是小—中—大呢。

據楊明忠老先生解釋說，這是按照本局著法的發展過程
而編排的。在楊明忠老先生和肖永強他們研究「小退車」和
「大退車」的變化時，象棋名家周孟芳提出了「中退車」
（即黑方走車7退8）的設想，所以本局介紹的順序就是小—
大—中。象棋名家周孟芳，是最初楊明忠老先生相邀研究
「征西」局者之一，並對本局的「中退車」著法，有著獨到
深入的研究，在他和朱鶴洲老師合編的《象棋排局欣賞》
中，就曾以本局「中退車」著法為主線，詳細精彩地介紹過
「征西」局。由於黑車退至底二線，此時的形勢和「小退

車」「大退車」已經有所不同，在「小退車」和「大退車」的著法中，紅方可以利用俥、帥在四路同一縱線的條件，採取進車兩次照將再退回原地，以此來應付黑方的停著，才能擺脫困境。但是在「中退車」著法中如仍然按照那套方案，則可造成黑方優勢。

本局的可愛和迷人之處在於，黑方若換一套作戰方案，紅方也有一套針對性的防守之術，相生相剋、相維相制，各得其道、各按其法，最終還是可以握手言和的。

筆者對本局「中退車」著法也有更深入的研究，較有心得體會，詳述如下。

圖8-43形勢，是本局「中退車」變例的基本圖式。面對黑方車7平8捉炮的著法，紅方有（一）俥四進五（紅俥照將局）；（二）炮二平三兩種著法，均為和局。筆者綜合舊譜和心得體會，對本局「中退車」的介紹較以往有了改進，敬請同好指正。下面敘述如下。

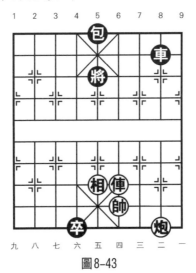

圖8-43

圖 8-43 著法 紅俥照將局

著法：（紅先和）接圖 8-43

28.俥四進五①	將5退1	29.炮二進七②	包5平9③
30.俥四平九④	車8平6⑤	31.炮二平四	車6退1
32.俥九進一	將5進1	33.炮四進一	車6平2
34.炮四平八	包9平5⑥	35.相五進三⑦	包5平9
36.相三退五	車2平6	37.炮八平四	包9進1
38.俥九退一	將5退1	39.炮四退一	車6平2⑧
40.俥九退三⑨	車2進8	41.帥四進一⑩	車2平4
42.俥九平五	將5平4	43.相五進三	包9進8
44.炮四平二	包9平5	45.炮二退三	車4退2
46.俥五平六	車4退1	47.炮二平六（和局）	

【注釋】

①這步棋是應對「中退車」的佳著。如改走炮二平三，則卒4平5，炮三進一，車8進7，俥四平三，車8退2，俥三平四，以下與前文「小退車」第四種著法第29回合以後局面相同，也是和局，這裡不再贅述，變化從略。

②進炮封車，縮小黑車的活動範圍，有利於防禦，是俥四進五之後的重要後續手段。

③圖8-44形勢，黑車被紅炮封堵，缺乏活動空間，只有運包助攻。此外，黑方另有兩種著法均速和：

圖8-44 **第一種著法**

著法：（黑先和）接圖 8-44

29.………	包5進7	30.帥四平五	車8退1
31.俥四平六	包5退4	32.帥五平六	卒4平3
33.俥六進一	將5進1	34.俥六退二	包5進6

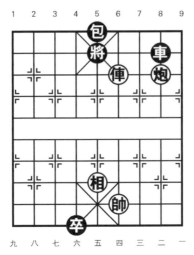

圖8-44

35.俥六平五	將5平6	36.俥五平七	卒3平2
37.帥六退一	卒2平3	38.帥六進一	將6平5
39.俥七平五	將5平6	40.俥五平六	車8平3
41.炮二退七	車3進8	42.帥六進一	車3平5
43.炮二平七	包5平4	44.俥六平四	將6平5
45.俥四退六	車5退2	46.俥四平五	車5進3
47.炮七平五（和局）			

圖8-44　第二種著法

著法：（黑先和）接圖8-44

29.炮二進七	包5平8	30.炮二進二	車8退1
31.俥四進一	將5退1	32.俥四退四	車8進8
33.帥四退一	車8平5	34.俥四平五	將5平4
35.俥五平六	將4平5	36.俥六退四	車5退1
37.俥六進一	車5進2	38.帥四進一	車5退3
38.俥六進一	車5平6	39.俥六平四	車6進1

40.帥四進一（和局）

以下再接圖8-43（紅俥照將局）注釋。

④紅方平俥九路，精確。如改走相五進三，則包9進2，炮二退五，車8進6，俥四平一，車8進1，帥四進一，車8退2，俥一平四，車8進3，帥四退一，卒4平5，相三退五，車8平6，帥四平五，車6退7，黑勝。

⑤如改走車8退1，則俥九進一，將5進1，炮二進一，包9進1，俥九退四，車8平6，帥四平五，車6進9，俥九平一，車6平5，帥五平四，車5退2，俥一進三，將5退1，俥一進一，車5進1，帥四進一，車5退3，炮二退一，將5退1，俥一平四，和局。

⑥如改走包9平4，則俥九退一，將5退1，俥九退七，車2進1，俥九平六，包4平5，俥六進二，車2進5，帥四平五，車2平6，帥五平六，車6進1，相五進七，車6退2，相七進九，車6平5，俥六進六，將5進1，俥六退六，包5平2，相九進七，包2進9，俥六平五，車5進2，相七退五，和局。這種變化是舊譜的走法，筆者改走包9平5，力求有所變化，也可以直接走車2平6，炮八平四，包9進1，同歸主著法，和局。

⑦如改走俥九退八，則車2進1，俥九平六，包5進7，成圖8-45形勢，以下紅方有六種應法均負。

圖8-45 第一種著法

著法：（紅先黑勝）接圖8-45

37.帥四平五 車2進7 38.俥六進一 車2退2

39.俥六進一 車2平5（黑勝）

圖8-45 第二種著法

著法：（紅先黑勝）接圖8-45

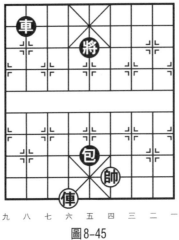

圖8-45

37.俥六進九　車2進7

38.帥四退一　車2平5（黑勝）

圖8-45　第三種著法

著法：（紅先黑勝）接圖8-45

37.俥六平五　車2平6　　38.帥四平五　車6進5

39.帥五平六　車6平4　　40.帥六平五　車4平5

41.帥五平六　包5進1

42.帥六進一　車5平4（黑勝）

圖8-45　第四種著法

著法：（紅先黑勝）接圖8-45

37.俥六進二　車2進7　　38.帥四退一　車2平5

39.俥六進七　將5退1

40.俥六平四　包5平7（黑勝）

圖8-45　第五種著法

著法：（紅先黑勝）接圖8-45

37.俥六進三　車2進7　　38.帥四進一　車2平5

39.俥六平五　將5平4　　40.俥五進五　包5退5

41.俥五進一　將4退1

42.俥五平四　包5平7（黑勝）

圖8-45　第六種著法

著法：（紅先黑勝）接圖8-45

37.俥六進六　車2進7　　38.帥四進一　車2平5

39.俥六平五　將5平4　　40.俥五退三　將4退1

41.俥五進四　將4退1　　42.俥五進一　包5退5

43.俥五平四　包5平7（黑勝）

以下再接圖8-43（紅俥照將局）注釋。

⑧黑方再次平車至2路，誘紅方炮四平八再度封俥，佳著。此時的形勢與黑車第一次平2路時有所不同，紅方如仍按照老辦法走，則要敗局，所以說局勢不同則著法也要隨之不同。

```
      1   2   3   4   5   6   7   8   9
```

（象棋盤面圖）

```
      九  八  七  六  五  四  三  二  一
```

圖8-46

⑨紅方退俥至己方河口，佳著。如改走炮四平八，則車2進1，成圖8-46形勢，紅方有四種應法均負。

圖8-46　第一種著法

著法：（紅先黑勝）接圖8-46

41.俥九退七　車2進1　　42.俥九平六　車2平6

43.帥四平五　車6平5　　44.俥六進二　包9進6

44.俥六進二　車5進5（黑勝）

圖8-46　第二種著法

著法：（紅先黑勝）接圖8-46

41.相五進三　包9進1　　42.炮八退五[1]　車2進6

43.俥九平一　車2進1　　44.帥四進一　車2退3

45.俥一平四　車2平7

46.俥四退一　車7平5（黑勝）

【注解】

(1)如改走俥九退三，則車2進1，俥九平五，包9平5，俥五平六，卒4平3，相三退五，卒3平2，以下黑方車包卒必勝紅方單俥相。

圖8-46第三種著法

著法：（紅先黑勝）接圖8-46

41.相五進七　包9進1　　42.炮八退五[1]　車2進6

43.俥九平一　車2進1　　44.帥四進一　車2退2

45.俥一平四　車2平5　　46.帥四退一　卒4平5

47.俥四退三　車5進2　　48.帥四進一　卒5平6

49.俥四平三　車5退2　　50.俥三平四　卒6平7

51.帥四退一　車5進3（黑勝）

【注解】

(1)如改走俥九退七，則車2進1，俥九平六，車2平6，
黑勝。

圖8-46　第四種著法

著法：（紅先黑勝）接圖8-46

41.炮八平五	車2進7	42.帥四進一(1)	車2退2
43.帥四退一	車2平6	44.帥四平五	車6平5
45.俥九平六	包9進1	46.俥六退七	車5退4
47.俥六進二	包9進5		
48.俥六進二	車5進5（黑勝）		

【注解】

(1)如改走如帥四退一，則車2退1，俥九平六，車2平
5，俥六退七，車5退5，黑勝。

以下再接圖8-43（紅俥照將局）注釋。

⑩如改走帥四退一，則車2平5，俥九退四，包9進8，
黑勝。

隨著「中退車」著法的結束，「征西」局所有的介紹也
降下了帷幕，全局終。

附表：征西全局變化系統表

征西後記

　　「征西」局誕生六十多年間，曾經在排局界掀起了空前的研究熱潮，無數人為之廢寢忘食、熬精耗血的付出，終於楊明忠老前輩把本局定為和局結論，而且先後三次（十萬字專集的版本、《象棋流行排局精選》中再次整理的版本、晚年《江湖排局大全》中的版本）整理本局的著法，為本局貢獻了巨大的心力。這次是繼楊老之後對「征西」所做的第五次全面、系統的整理，希望能給未來的研究做更好的鋪墊。

　　筆者對本局有著濃厚的興趣和深厚的感情，可謂深深癡迷、萬般酷愛。並為局中博大精深的奧妙變化所深深吸引，曾投入多年的精力，在各位前輩名家的基礎上，對本局作了更深入的探索，同時更期待未來，有人把本局整理的更加完善，使「征西」永遠屹立在民間排局之林，它至高無上的「排局王中王」的地位，永遠不可撼動，永遠不可替代。

　　讓我們再次緬懷那些為本局做出過巨大貢獻的、以楊明忠老先生為首的老前輩們，以阿毛為代表的民間藝人們，是他們鑽研、深入探索的精神，才寫下「征西」局不朽的傳奇；我只是延續了他們的精神，在他們的成果基礎上，作了更深入徹底的研究而已，而楊明忠老先生對本局的卓越功勳，是誰也無法比擬的，我們更要永遠地記在心中。

　　筆者寫完上述這篇「征西」後記以後，覺得還有一些心裡的話語想說一說，如果能再寫一首關於「征西」的詩，大可一吐為快。這個念頭縈繞我腦中數月，由於讚美本局的詩

句,前輩名家已寫下了很多,筆者感覺似乎已沒有更華麗的詩句再來形容本局,經常是寫了幾句就放棄了;這樣反覆了幾次,最後經過苦思冥想終於為「征西」寫出了三十二句的長篇,奈何筆者才疏學淺,請讀者笑閱。將「征西賦」介紹如下。

> 百歲棋王編譜時,西狩獲麟錄其中;
> 江湖傑士求多變,阿毛加卒演迷蹤。
> 協輔車包破敵陣,縱橫底線表從容;
> 拔寨摧城殺法猛,縛龍更見老卒功。
> 猶似武侯八卦陣,紛繁複雜奧無窮;
> 一時難斷勝和勢,昔日絕招轉眼空。
> 上海名家楊明忠,誓言破局氣如虹;
> 棋壇廣發英雄帖,鴻雁傳書情誼濃。
> 炮行三路徒勞事,精深博大顯崢嶸;
> 四海弈友獻瓦謀,八方妙著入滬凇。
> 偶然弈出二路炮,曙光乍現亮蒼穹;
> 反覆鑽研深挖掘,漸入佳境曲逕通。
> 彈指揮間二十載,和棋正途始認同;
> 誰知今朝破解難,即是當初擬局衷。
> 苦盡甘來傳佳音,海內棋友齊歡頌;
> 征西名局垂千古,前賢勳績永銘胸。

謹以此篇「征西賦」紀念那些為本局做出貢獻的前輩們!

王首成初稿於2009年8月,再稿於2016年元月

附錄　西狩獲麟

　　本局最早是流傳於民間的散局，1929年謝俠遜編輯《象棋譜大全》之時，從吳縣王寄樵的藏本中，將其收錄在該譜初集卷三的「象局匯存」第五十局，局名「西狩獲麟」，此後成為一則民間熱門棋局。

　　在1953年出現加1‧8位卒的「大征西」出現後，為了區別將本局稱為「小征西」，才逐漸淡出棋攤。因擺設「大征西」需要一定功力，否則難以駕馭和掌握；故棋藝水準較低者則擺設本局，因此偶爾在棋攤中也會見到本局。古譜中，本局著法不夠完善，現整理如下。

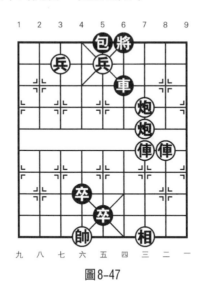

圖8-47

著法：（紅先和）

　1.前炮平四　　車6進1　　　2.炮三平四　　車6平7

3.兵五平四①	將6進1	4.炮四退四	卒5平4②
5.帥六平五	後卒平5	6.帥五平四	卒5進1③
7.俥三平四④	將6平5	8.兵七平六⑤	將5平4
9.相三進一⑥	卒4進1⑦	10.俥四進四(8)	將4進1
11.俥二平六	將4平5	12.俥六退四	車7進5⑨
13.俥六平七	包5平4	14.俥七進七	包4進2
15.俥七退七	包4退2	16.俥四退二	包4平5⑩
17.俥四進二	卒5進1	18.俥七平五	包5進9
19.俥四退六	車7平8	20.俥四平五	將5平6
21.炮四進二	車8進1	22.帥四進一	車8退3
23.炮四退一	車8進1	24.帥四退一	包5平2
25.帥四平五	車8進2	26.帥五進一	車8平6
27.炮四平二	包2退6	28.俥五進四	包2進1
29.炮二進七	將6退1	30.俥五進二	將6退1
31.俥五進一	將6進1		
32.炮二平四	包2平6（和局）		

【注釋】

①棄兵，拆除炮架，要著。如改走兵五進一，則將6平5，俥三平五，將5平6，俥五退三，卒4進1，帥六平五，車7進6，炮四退五，車7平6，黑勝。

②如改走將6平5，則兵七平六，將5平4，俥三進二，紅勝定。

③如改走卒4平5，則俥三平四，將6平5，炮四平三（如相三進一，則車7平4，俥二進四，將5進1，俥二平六，前卒進1，帥四平五，卒5進1，帥五平四，卒5進1，黑勝。又如俥二平三，則車7平4，俥四平六，包5平6，俥三平四，車4進

2，黑勝），後卒平6，下著紅方有兩種走法均和：

甲：俥四平五，包5進5，俥二平五，將5平6，俥五退三，車7平2，炮三平四，卒6平7，兵七平六，卒7進1（車2進6，俥五退一，車2退1，俥五進八，將6進1，帥四平五，車2平6，俥五進一，紅勝），俥五進七，將6進1，帥四平五，車2進6，帥五進一，卒7平6，帥五平六，車2退1，帥六進一，車2平5，俥五退七，卒6平5，和局。

乙：兵七平六，將5平4，俥四進四，將4進1，俥二進三，包5進2，俥四退六，車7平4，俥二平五，將4平5，俥四平五，將5平4，俥五退一，車4進6，俥五退一，車4平5，帥四平五，和局。

④如改走炮四進二，則卒4進1，俥三平四，將6平5，俥四平五，包5進5，俥二平五，將5平6，俥五退三，車7進6，帥四進一，車7退1抽俥，黑勝。

⑤棄兵解殺，正著。如改走炮四平三，則卒5進1，帥四進一，車7進5，帥四進一，車7退1，帥四退一，卒4平5，黑勝。

⑥紅方另有三種著法均負。

甲：俥二平三，卒4進1，俥四平六，將4平5，俥六退四，卒5平6，帥四進一，車7平6，黑勝。

乙：俥四進四，將4進1，相三進一，卒5進1，帥四平五，卒4平5，帥五平四，車7平4，黑勝。

丙：炮四平三，車7進5，相三進一，卒4進1，俥四進四，將4進1，俥二平六，將4平5，俥六退四，車7平8，俥六平八，車8進1，黑勝。

⑦圖8-48形勢，黑方另有兩種走法結果不同。

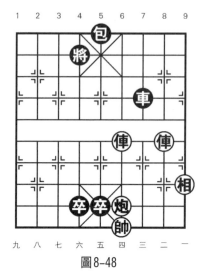

圖8-48

甲：車7平2，俥四平六，將4平5，炮四平六，車2平6（如車2進6，則炮六退一，車2退1，炮六進一，卒5平4，俥六平八，車2退3，俥二平八，紅勝），俥二平四，包5平6，俥六平五，將5平4，俥五退三，車6進2，帥四平五，包6進2，俥五進七，將4退1，俥五退三，將4進1，俥五平六，包6平4，炮六進六，車6平5，帥五平六，車5退3，炮六平七，將4平5，炮七退二，將5退1，相一進三，將5進1，炮七退三，車5進3，炮七平五，紅勝定。

乙：卒5進1，帥四平五，卒4平5，帥五平四，車7平3，俥四進四（如俥四平六，則將4平5，俥二平五，包5進5，俥六平五，將5平6，俥五退三，車3平8，相一退三，車8進6，黑勝），將4進1，俥二平六，將4平5，俥六退四，車3平8，炮四平三，車8進6，炮三退一，卒5進1，俥六平五，包5進9，俥四退二，包5平7，俥四平五，將5平4，相一退三，車8平7，帥四進一，車7平4，和局。

⑧如改走俥四平六，則將4平5，俥二平五，包5進5，俥六平五，將5平6，俥五退三，車7平8，相一退三，車8進6，黑勝。

⑨如改走車7平8，則炮四平三，車8進6，炮三退一，卒5進1，俥六平五，包5進9，俥四退六，包5平7，俥四平五，將5平4，相一退三，車8平7，帥四進一，車7平4，和局。

⑩如改走車7平8，則炮四平三，車8平7，俥七進七，將5退1，俥四進二，將5退1，俥七平五，紅勝。

國家圖書館出版品預行編目資料

象棋八大排局／王首成　編著
　　——初版，——臺北市，品冠，2019〔民108.03〕
　　面；21公分 ——（象棋輕鬆學；27）
　　ISBN 978－986－5734－97－8（平裝；）

1.象棋
997.12　　　　　　　　　　　　　　　107023901

象棋八大排局

編 著 者／王 首 成
責任編輯／倪 穎 生
發 行 人／蔡 孟 甫
出 版 者／品冠文化出版社
社　　址／台北市北投區（石牌）致遠一路2段12巷1號
電　　話／（02）28233123・28236031・28236033
傳　　眞／（02）28272069
郵政劃撥／19346241
網　　址／www.dah-jaan.com.tw
E - mail ／ service@dah-jaan.com.tw
承 印 者／傳興印刷有限公司
裝　　訂／眾友企業公司
排 版 者／弘益電腦排版有限公司
授 權 者／安徽科學技術出版社
初版1刷／2019年（民108）3月

定 價／350元

大展好書　好書大展
品嘗好書　冠群可期